KB109699

M 트레인

■이 도서의 국립중앙도서관 출판시도서목록(CIP)은 서지정보유통지원시스템 홈페이지(http://seoji.nl.go.kr)와 국가자료공동목록시스템(http://www.nl.go.kr/kolisnet)에서 이용하실 수 있습니다. (CIP제어번호: CIP2016017093)

M 트레인

패티 스미스

김선형 옮김

마음산책

M 트레인

1판 1쇄 발행 2016년 7월 25일
1판 2쇄 발행 2021년 6월 1일

지은이 | 패티 스미스
옮긴이 | 김선형
펴낸이 | 정은숙
펴낸곳 | 마음산책

등록 | 2000년 7월 28일(제13-653호)
주소 | (우 04043) 서울시 마포구 잔다리로 3안길 20
전화 | 대표 362-1452 편집 362-1451 팩스 | 362-1455
홈페이지 | www.maumsan.com
블로그 | blog.naver.com/maumsanchaek
트위터 | twitter.com/maumsanchaek
페이스북 | facebook.com/maumsan
인스타그램 | instagram.com/maumsanchaek
전자우편 | maum@maumsan.com

ISBN 978-89-6090-273-2 03600

여운으로 남은 단어들은
내가 타야 할 기차에 오르자 흩어져 사라졌다.

차례

그것은 재가 되지 않았고,
차갑게 식지 않았으며,
인간의 연민이라는 온기로
따뜻하게 빛났다.

■ 일러두기

1. 이 책은 패티 스미스의 『M Train』(2015)을 우리말로 옮긴 것이다. 마지막 장인 '포스트스 크립트'는 이 책을 미국과 영국에서 2016년 8월, 페이퍼백 에디션으로 새롭게 출간할 때 패 티 스미스가 덧붙인 글이다.

2. 외국 인명, 지명, 작품명 및 독음은 외래어표기법을 따르되, 관용적인 표기와 동떨어진 경 우 절충하여 실용적 표기에 따랐다.

3. 이 책의 각주는 모두 옮긴이 주다.

4. 원서에서 이탤릭체로 강조한 문장은 굵게 표시했다.

5. 국내에 소개된 소설, 영화 등은 번역된 제목에 따랐고, 국내에 소개되지 않은 작품은 원어 제목을 독음대로 적거나 필요한 경우 우리말로 번역해 적었다.

6. 영화명, 곡명, 잡지와 신문 등의 매체명은 〈 〉로 묶었고, 장편과 책 제목은 『 』로, 단편과 편 명은 「 」로 묶었다.

아무것도 아닌 것에 대해 글을 쓰는 건 그리 쉽지 않아.

꿈의 프레임으로 들어가던 내게 카우보이가 그렇게 말했다. 애매하게 핸섬하고 지독히도 말이 짧던 그 카우보이는 스테트슨 중절모 챙을 외딴 카페의 우중충한 외벽에 스치며, 접이의자를 뒤로 한껏 젖힌 채 위태롭게 균형을 잡고 앉아 있었다. "외딴" 카페라는 말은, 주변을 아무리 둘러봐도 노후한 주유소 펌프와 더러운 물찌끼에 모여든 등에 떼가 목걸이처럼 늘어진 녹슨 구유뿐이었다는 뜻이다. 주위에 사람 그림자도 보이지 않았지만 카우보이는 전혀 개의치 않는 눈치였다. 모자챙을 끌어 내려 눈까지 다 덮은 채로 카우보이는 계속 말을 했다. 린든 존슨 대통령이 즐겨 쓰던 모자와 똑같은 실버벨리 오픈 로드 모델이었다.

— 하지만 그래도 우리는 계속 그 짓을 하지, 그는 말을 이었다. 온갖 미친 소망들을 부추기면서 말이야. 잃어버린 것을 돌이키거나 한 가닥 빛줄기 같은 자기만의 계시를 얻으려고. 슬롯머신이나 골프처럼, 그것도 일종의 중독이지.

— 아무것도 아닌 것에 대해 말하기는 훨씬 쉽겠죠, 내가 말했다.

그는 나를 아예 없는 사람 취급하지는 않았지만 그렇다고 대답도 하지 않았다.

— 뭐, 어쨌든, 그게 내 의견이에요.

— 막 짐을 꾸려서 골프채를 강에다 던져버리고 성큼성큼 돌아서 걸어가는데 공이 데굴데굴 굴러가서는 홀 안으로 쑥 빨려 들어가버리는 거야. 그러면 뒤집어서 들고 있는 모자 속으로 갑자기 동전이 우수수 쏟아지지.

햇빛이 벨트 버클 끄트머리에 반사되어 사막의 평원을 가로지르며 눈부신 빛살을 쏘았다. 새된 휘파람 소리가 나서 오른쪽으로 비키는데, 이번에는 카우보이의 그림자가 완전히 다른 각도에서 생판 뜬금없는 미사여구를 줄줄 쏟아내는 것이었다.

— 나 여기 전에 와본 적 있죠, 그렇죠?

카우보이는 그냥 거기 앉아서 평원을 하염없이 바라보았다.

나쁜 개새끼, 나는 생각했다. 날 무시하고 있잖아.

— 이봐요. 난 죽은 사람도 아니고, 지나가는 유령도 아니라고. 피와 살이 있는 사람이란 말이에요.

카우보이는 호주머니에서 공책을 하나 꺼내더니 글을 쓰기 시작했다.

— 당신 적어도 나를 보기는 해야 되잖아. 어쨌든 이건 내 꿈이란 말이야.

나는 가까이 다가갔다. 그가 쓴 글이 보일 정도로 바짝 다가갔다. 펼쳐둔 공책은 백지뿐이었지만 갑자기 세 단어가 또렷하게 나타났다.

아니, 내 꿈이야.

— 뭐야, 미치겠네, 나는 중얼거렸다. 거기 서서 손을 들어 햇빛을 가리고 그가 보고 있는 걸 보려고 했다—먼지 구름 평원 엉경

퀴 하얀 하늘—아무것도 아닌 것들만 잔뜩.

— 작가는 지휘자야, 그가 느릿느릿하게 말한다.

꼬불꼬불 돌아가는 복잡한 정신의 회로에 대해 주절주절 설명하는 그를 뒤로하고 나는 그 자리를 떠나 정처 없이 걸었다. 여운으로 남았던 단어들은 내가 타야 할 기차에 오르자 흩어져 사라졌다. 기차는 나를 옷을 다 차려입은 그대로, 잔뜩 어질러진 내 침대 위에 뚝 떨어뜨리고 갔다.

눈을 뜨고 자리에서 일어나 비틀거리며 화장실로 가서 단 한 번의 신속한 동작으로 차가운 물을 얼굴에 확 끼얹었다. 장화를 신고 고양이들 먹이를 주고 나서 워치캡[1]과 낡은 검은 코트를 움켜쥔 나는 수도 없이 다녔던 길로 나와서 널찍한 도로를 건너 베드포드 스트리트를 지나 그리니치빌리지의 어느 작은 카페로 향했다.

1 미국 해군 수병이 선상에서 쓰는 털모자로, 비니와 비슷하다.

카페 이노

머리 위에서 돌아가는 실링팬 네 개.

카페 이노[1]는 텅 비어 있다. 멕시코 요리사와 보통 내가 시키는 브라운 토스트, 작은 올리브오일 종지 그리고 블랙커피를 차려주는 자크라는 이름의 청년뿐이다. 나는 여전히 코트를 걸치고 워치 캡을 쓴 채로 구석의 내 자리에 웅크리고 앉는다. 오전 9시. 내가 이곳의 첫 손님이다. 도시가 깨어나는 시각의 베드포드 스트리트. 측면에 커피 머신과 전면 유리창이 버티고 있는 나의 테이블은 아늑하고 사생활을 보장받는 느낌을 주기에, 이곳에서는 나만의 분위기에 빠져들게 된다.

11월의 끝. 작은 카페는 한기가 돈다. 그런데 왜 실링팬이 돌아가는 걸까? 계속 쳐다보다가는 내 마음도 빙글빙글 돌아갈지 모르겠다.

아무것도 아닌 것에 대해 글을 쓰기란 쉽지 않지.

카우보이의 느릿느릿하고 권위적인 콧소리가 귓전에 선하다. 냅킨에 그가 한 말을 끼적거린다. 어떻게 꿈속에서 꿈의 주인을 놀려대면서 뻔뻔스럽게 남아 있을 수 있지? 그의 말을 반박해야

[1] 뉴욕 베드포드 스트리트의 작은 커피숍인 카페 이노는 십오 년간의 영업을 마치고 2013년에 문을 닫았다.

할 필요성을 느낀다. 그저 재빠른 말대꾸가 아니라 행동으로 보여주고 싶다. 내 손을 내려다본다. 아무것도 아닌 것에 대해 끝도 없이 쓰는 건 자신 있다. 아무것도 아닌 말할 거리가 있기만 하다면.

얼마 후 자크가 내 앞에 갓 내린 커피를 놓아준다.

— 제 서빙도 이번이 마지막이에요.

심각한 말투다.

— 왜요? 어디 다른 데로 가요?

— 로커웨이 비치[2]의 보드워크에 비치 카페를 열 겁니다.

— 비치 카페! 세상에, 비치 카페라뇨!

다리를 쭉 뻗고 오전에 할 일을 하는 자크의 모습을 지켜본다. 나도 한때는 나만의 카페를 갖는 꿈을 꾼 적이 있다는 걸 그가 알리 없다. 내 생각에 그 꿈은 비트제너레이션, 초현실주의자, 프랑스 상징주의 시인 들의 카페 라이프에 대해 읽으면서 시작되었던 것 같다. 내가 자라난 곳에는 카페가 하나도 없었지만 내가 읽는 책 속에는 있었고 내가 꾸는 백일몽 속에서는 번창했다. 1965년 나는 그냥 돌아다니려고 사우스저지에서 뉴욕 시로 왔고, 그리니치빌리지의 카페에 앉아서 시를 쓰는 것이 세상에서 가장 낭만적인 일로 보였다. 나는 마침내 맥두걸 스트리트의 '카페 단테'[3]에 들어갈 용기를 냈다. 한 끼니를 먹을 돈이 없어서 그냥 커피만 마

2 뉴욕 퀸스에 있는 시민들이 사랑하는 휴양지.

3 이탈리아 이민자들이 모여 살던 그리니치빌리지(당시에는 사우스빌리지라 불렸다)에 1915년 문을 연 전설적인 카페. 카푸치노와 디저트로 유명하다. 1971년부터 운영을 맡았던 이탈리아계 플로타 가문은 2015년 카페에서 손을 뗐고 현재는 젊은 외식업체가 맡아 역사성을 유지하며 운영하고 있다. 그러나 패티 스미스가 말하는 벽화와 『신곡』의 장면은 리노베이션 과정에서 사라졌다.

셨지만 아무도 개의치 않는 눈치였다. 카페 벽은 피렌체 풍경 그림과 단테의 『신곡』에 나오는 장면으로 뒤덮여 있었다. 똑같은 장면이 오늘날까지 붙어 있다. 수십 년에 걸친 담배 연기에 색이 바래긴 했지만.

1973년 나는 바로 그 거리, 카페 단테에서 불과 두 블록 떨어진 곳에 작은 부엌이 딸리고 하얀 회벽이 있는 우아한 방을 얻어 이사했다. 밤에 전면 유리창 밖으로 기어 나와 화재 대피용 비상계단에 앉으면 잭 케루악의 단골 술집이었던 '더 케틀 오브 피시'로 들락날락하는 인파의 동향을 가늠할 수 있었다. 블리커 스트리트 모퉁이를 돌면 모로코 청년이 갓 구운 롤빵과 소금에 절인 앤초비, 싱싱한 민트를 다발로 파는 작은 노점이 있었다. 나는 일찍 일어나서 생필품을 사곤 했다. 물을 끓여서 민트 잎을 가득 넣은 티포트에 따르고는, 차를 마시고 해시시를 찔끔찔끔 피우고 모하메드 므라베트[4]와 이사벨 에버하트[5]의 이야기를 다시 읽으며 오후 나절을 보내곤 했다.

그때는 카페 이노가 없었다. 나는 작은 뒷골목 모퉁이가 내다보이는 카페 단테의 야트막한 창가에 앉아 므라베트의 단편 「비치 카페」를 읽곤 했다. 드리스라는 이름의 젊은 생선 장수가 어느 날 탕헤르 근교의 바위 많은 해변에서 테이블 하나 의자 하나뿐인 이른바 '카페'를 운영하는 재수 없는 영감탱이를 만나게 되는

4 Mohammed Mrabet, 1936~ . 모로코 탕헤르 출신의 작가이자 화가. 모로코에서 폴 보울스와 친분을 맺게 되어 그의 번역으로 작품이 서구에 알려졌다.

5 Isabel Eberhardt, 1877~1904. 스위스 출신의 탐험가이자 작가. 남장을 하고 가명으로 북아프리카와 아랍 사회를 탐험한 여행기를 썼다.

얘기다. 카페를 둘러싸고 느릿느릿하게 흘러가는 분위기에 홀딱 반한 나는 세상 무엇도 다 필요 없고 그저 그 카페에 들어가 살고 싶기만 했다. 드리스처럼 나 역시 나만의 카페를 여는 꿈을 꾸었다. 어찌나 골똘히 카페 생각을 했는지 문만 열면 쏙 들어갈 수 있는 곳처럼 생생하게 느껴졌다. 카페 네르발, 시인과 여행자가 망명자들의 피난소처럼 소박함을 찾을 수 있는 아늑한 은둔처.

넓은 마룻널이 깔린 원목 마루에 해진 페르시아 카펫, 벤치를 놓은 긴 목제 테이블 두 개, 작은 테이블 몇 개 그리고 빵 굽는 오븐을 상상했다. 차이나타운에서처럼 아침마다 향기로운 차로 테이블을 닦을 것이다. 음악도 메뉴도 없다. 그저 침묵 블랙커피 올리브오일 싱싱한 민트 갈색 빵. 벽을 장식한 사진들—카페 이름의 주인공을 담은 멜랑콜리한 사진, 겨울 코트 차림으로 압생트 한 잔을 놓고 구부정하니 앉아 있는 고독한 시인 폴 베를렌의 작은 사진.

1978년 나는 수중에 돈이 약간 들어와서 이스트 10번가 어느 단층 건물의 임대 보증금을 낼 수 있게 되었다. 예전에는 미용실이었지만 이제는 하얀 실링팬 세 개와 접이의자 몇 개만 남고 텅텅 비어 있었다. 동생 토드가 수리를 관장했고 우리는 벽에 하얗게 회칠을 하고 원목 마루에 왁스 칠을 했다. 널찍한 천장 채광창이 두 개나 있어 공간이 빛으로 넘실거렸다. 채광창 아래 카드 테이블에 앉아 커피를 마시며 다음엔 어떻게 할까 며칠을 고민했다. 화장실을 새로 꾸미고 커피 머신을 들여놓고 창문에 드리울 하얀 모슬린 천 몇 마를 사려면 목돈이 필요했다. 보통은 내 상상의 음악에 묻혀 뒷전으로 물러서던 현실적인 문제들.

결국 나는 카페를 포기할 수밖에 없었다. 그보다 이 년 전 나는 디트로이트에서 뮤지션 프레드 소닉 스미스를 만났다. 뜻밖의 조우는 서서히 내 인생의 궤적을 바꾸었다. 그이를 향한 갈망이 모든 것에 스며들었다—내 시, 내 노래, 내 심장. 우리는 뉴욕과 디트로이트를 오가면서 평행선을 그리는 삶을 견뎌야 했다. 짧은 랑데부는 늘 가슴 찢어지는 이별로 끝났다. 싱크대와 커피 머신을 어디에 놓을까 한창 구상하고 있을 때 프레드가 디트로이트로 오라고, 함께 살자고 애원했다. 내 사랑과 함께하는 것보다 더 중요한 일은 없었다. 그와 결혼하는 게 내 운명이었으니까. 뉴욕 시와 그 속에 담았던 내 꿈들에 작별을 고하고, 귀중품만 좀 챙기고 나머지는 다 두고 떠났다. 그 여파로 보증금과 나의 카페는 몰수당했다. 하지만 나는 아무렇지도 않았다. 내 카페의 꿈, 그 환한 광채에 흠뻑 젖은 채 카드 테이블에 앉아 커피를 마시며 혼자 보냈던 시간, 그것만으로도 충분했다.

첫 결혼기념일을 몇 달 앞두고 프레드는 자기 아이를 낳아준다고 약속한다면 그 전에 세상 어디라도 가고 싶은 곳으로 데려가주겠다고 했다. 망설임 없이 생로랑 뒤 마로니를 골랐다. 남아메리카 북대서양 연안의 프랑스령 기아나 북서부의 국경 마을이다. 구제 불능의 중범죄자들을 데블스 아일랜드로 이송하기 전에 먼저 보내 감호하던 그 프랑스 유형지의 유적을 보는 게 내 오랜 소원이었다. 장 주네는 『도둑 일기』에서 생로랑을 성지로 추앙했고 그곳의 수감자들에게 경건하다시피 한 공감을 보냈다. 주네의 『도둑 일기』에는 불가역적인 범죄의 위계질서가 묘사되어 있고 프랑스령 기아나의 끔찍한 영토에서 절정의 꽃을 피우는 인

간의 성스러움이 그려진다. 주네는 그들을 향해 차근차근 사다리를 밟아 올라갔다. 소년원, 치졸한 도둑, 세 번의 전과. 그러나 주네가 마침내 형을 선고받았을 때 그토록 존경하고 우러러보던 감옥은 비인간적이라는 이유로 폐쇄되었고, 최후까지 그곳에 살아남아 있던 수감자들은 프랑스로 돌려보내졌다. 주네는 꿈꾸었던 영광에 영영 다다를 수 없다는 사실을 쓰라리게 개탄하면서 프렌 감옥에서 형량을 채웠다. 절망에 찬 그는 이렇게 썼다. "나는 오명을 빼앗겨버렸다."

주네는 너무 늦게 투옥되는 바람에 자기 작품 속에서 불멸의 명성을 얻은 형제들의 반열에 오르지 못했다. 늦는 바람에 어린이들의 낙원에 들어가지 못했던 하멜른의 절름발이 소년처럼 감옥

벽 바깥에 우두커니 남겨지고 말았다.

일흔 살이 된 주네의 건강이 좋지 않다는 얘기가 들렸다. 앞으로도 그곳에 직접 가보기는 어려울 터였다. 나는 주네에게 그곳의 돌과 흙을 가져다주는 상상을 했다. 돈키호테처럼 엉뚱한 내 상상에 늘 재미있어하던 프레드는 아무도 시키지 않은 이 사명감을 가볍게 치부하지 않았다. 그는 흔쾌히 동의했다. 그래서 이십 대 초반부터 알고 지낸 윌리엄 버로스에게 전화했다. 주네와 가까운 사이인 데다 자기 나름대로 낭만적인 감수성의 소유자였던 윌리엄은 적당한 때에 돌들을 배달할 수 있도록 나를 도와주겠다고 나섰다.

여행을 준비하면서 프레드와 나는 디트로이트 공공 도서관에서 수리남과 프랑스령 기아나의 역사를 공부하며 시간을 보냈다. 둘 다 가보지 못한 장소를 탐험한다는 사실에 들떠 있었다. 우리는 여정의 첫 단계를 주도면밀하게 계획했다. 유일한 루트는 민간 항공으로 마이애미까지 가서 그 나라 국적기로 갈아타 바베이도스, 그레나다, 아이티를 거쳐 최종 목적지인 수리남에 내리는 것이었다. 수도 외곽의 강변 마을을 어떻게든 찾아가서 거룻배를 빌려 마로니 강을 타고 프랑스령 기아나로 가야 했다. 우리는 밤늦은 시각까지의 행보를 모두 미리 계획했다. 프레드는 지도와 카키색 옷, 여행자수표, 나침반을 샀다. 찰랑이던 긴 머리를 짧게 깎고 프랑스어 사전을 샀다. 일단 한 가지 아이디어를 받아들이면 그는 모든 각도에서 상황을 타진하는 사람이었다. 그러나 주네를 읽지는 않았다. 그 일은 내게 맡겨두었다.

프레드와 나는 일요일에 비행기를 타고 마이애미로 날아가 '미

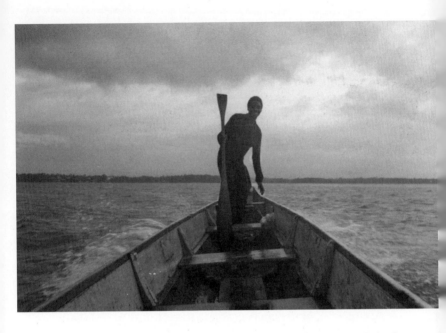

스터 토니'라는 길가의 모텔에서 이틀 밤을 묵었다. 야트막한 천장 근처에 25센트 동전을 넣으면 작동하는 흑백텔레비전 한 대가 붙박이로 설치되어 있었다. 우리는 리틀 하바나에서 강낭콩과 노란 쌀 요리를 먹고 크로커다일 월드를 방문했다. 그곳에서의 짧은 체류를 통해 곧 마주칠 적도의 열기에 대비를 마쳤다. 우리 여행은 과정이 길고도 길었다. 그레나다와 아이티에서 밀수품을 수색하느라 수하물을 검사하는 동안 승객들은 모두 내려서 기다려야 했다. 우리는 동틀 무렵에야 마침내 수리남에 착륙했다. 자동화기로 무장한 대여섯 명의 젊은 군인들이 대기하고 있었고, 우리는 사전 보안 검사를 철저히 마친 호텔로 들어갔다. 1980년 2월 25일 민주 정권을 무너뜨린 쿠데타의 일주년이 다가오고 있었다. 미국

인은 우리뿐이었는데 안전은 철저히 보장해주겠다고 했다.

수도인 파라마리보의 열기 속에서 정신을 못 차리고 비실거리며 며칠을 보내고 난 뒤, 어떤 가이드가 150킬로미터 거리를 운전해 우리를 프랑스령 기아나와 인접한 강 서편의 마을 알비나까지 데려다주었다. 번개가 분홍빛 하늘을 혈관처럼 쩍쩍 갈랐다. 우리 가이드는 통나무 속을 파낸 긴 카누인 피로그로 마로니 강을 건네주겠다는 소년을 찾아왔다. 신중하게 짐을 꾸렸기 때문에 가방은 그럭저럭 들고 다닐 만한 무게였다. 우리는 보슬비를 맞으며 출발했지만 곧 무시무시한 폭우가 쏟아졌다. 소년이 내게 우산을 주면서 턱이 낮은 통나무배 주변의 물속에 손가락을 넣어 훑지 말라고 경고했다. 불현듯 강물에 들끓는 까맣고 작은 물고기들이 눈에 띄었다. 피라냐였다! 재빨리 손을 움츠리자 소년이 웃음을 터뜨렸다.

한 시간쯤 뒤에 소년이 우리를 진흙탕이 된 강둑에 떨어뜨려주었다. 그는 피로그를 육지로 끌고 올라와 네 개의 나무 기둥 위에 걸쳐 놓은 검은 방수포 아래서 비를 피하는 일꾼 몇 사람과 합류했다. 일꾼들은 잠시 혼란에 빠진 우리를 보고 놀려대며 재미있다는 표정을 짓더니, 주도로가 있는 방향을 가르쳐주었다. 미끄러운 야산을 힘겹게 올라가는 와중에, 붐박스에서 흘러나오던 마이티 스왈로우의 "소카 댄스" 칼립소 비트는 끈질기게 내리는 빗소리에 묻히지 않았다. 생쥐처럼 흠뻑 젖은 우리는 텅 빈 마을을 터벅터벅 가로질러 걷다가 결국 딱 하나밖에 없어 보이는 바에 들어가 비를 피하게 되었다. 바텐더는 내게 커피를 갖다 주었고, 프레드는 맥주를 마셨다. 두 남자가 칼바도스를 마시고 있었다. 프

레드는 근처의 거북이 서식지를 관장하는 살가죽 두꺼운 사내와 떠듬거리는 프랑스어와 영어로 대화하고 나는 커피를 몇 잔씩 들이켜는 사이 오후가 훌쩍 지나갔다. 비가 잦아들자 동네 호텔 주인이 찾아와 서비스를 제안했다. 그러더니 주인과 꼭 닮았지만 더 젊고 뚱한 친구가 나타나 가방을 들었고, 우리는 그들을 따라 흙탕길을 걸어 언덕을 내려가 새 숙소로 갔다. 호텔을 예약한 적도 없는데 객실이 우리를 기다리고 있었다.

호텔 갈리비는 스파르타식이었지만 편안했다. 물을 탄 코냑 한 병과 플라스틱 컵 두 개가 서랍장 위에 놓여 있었다. 우리는 기진맥진한 채로 잠을 잤다. 다시 내리기 시작한 비가 슬레이트 지붕을 무자비하게 내려쳐도 우리는 잠을 잤다. 잠에서 깨어났을 때 사발에 담긴 커피가 우리를 기다리고 있었다. 아침 햇살은 강렬했다. 우리는 파티오에 옷을 널어 말렸다. 작은 카멜레온 한 마리가 프레드의 카키색 셔츠 빛깔에 녹아들었다. 나는 호주머니에 든 물건을 꺼내 작은 테이블 위에 늘어놓았다. 쭈글쭈글한 지도, 축축한 영수증, 썰어둔 과일, 언제 어디에나 있는 프레드의 기타 픽들.

정오 무렵 어떤 시멘트공이 생로랑 감옥 유적 외곽까지 차로 데려다주었다. 흙먼지를 긁던 길 잃은 닭 몇 마리와 뒤집어진 자전거가 한 대 있었지만, 주변에 인기척은 전혀 없었다. 우리를 데려다준 기사는 함께 낮은 석조 아치 통로를 지나 들어왔다가 그냥 슬쩍 사라져버렸다. 건물에서는 비극적으로 소멸한 신흥 광산 도시 같은 분위기가 풍겼다—사람에게서 영혼을 캐내고 껍데기를 데블스 아일랜드로 보내버린 광산 도시. 프레드와 나는 이곳을 지배하는 영혼들의 심기를 거스르지 않기 위해 연금술이라도 하

듯 침묵 속에서 돌아다녔다.

나는 적당한 돌을 찾아 독방에 들어가 벽에 문신처럼 새겨진 흐릿한 낙서들을 살펴보았다. 머리카락 뭉치, 날개 달린 성기, 주네의 천사들에게 달린 주요 장기. 여기는 아니야, 나는 생각했다, 아직은 아니야. 프레드를 찾아 주위를 둘러보았다. 그는 키 큰 수풀과 지나치다시피 무성한 야자수를 헤치고 작은 무덤을 찾아낸 참이었다. 나는 '아들아 네 어미가 너를 위해 기도한다'라고 쓰인 묘석 앞에 가만히 서 있는 그를 보았다. 프레드는 오랫동안 거기 그렇게 서서 하늘을 올려다보았다. 그를 혼자 두고 별채들을 살피다가 마침내 집단 감방의 흙바닥을 골라 돌을 줍기 시작했다. 소형 비행기 격납고 크기의 축축한 장소였다. 벽에 고정된 묵직하고

녹슨 사슬이 가느다란 빛줄기에 번득였다. 그러나 여전히 생명의
향기는 풍기고 있었다. 똥, 흙 그리고 허둥지둥 도망치는 딱정벌
레들.

　수감자의 굳은살 박인 발바닥이나 간수의 묵직한 장화 창이 밟
았을 법한 돌멩이를 찾느라 몇 센티미터쯤 땅을 팠다. 조심스럽게
세 개를 골라 흙이 여기저기 묻은 상태 그대로 대형 지탄[6] 성냥갑
에 넣었다. 프레드가 흙 묻은 손을 닦으라고 손수건을 주더니 그걸
탈탈 털어 성냥갑을 쌌다. 그는 성냥갑을 내 손에 쥐어주었다. 돌멩
이들을 주네의 손에 전해주기 위한 첫발을 내딛은 것이다.

6　　프랑스의 담배 회사.

우리는 생로랑에 오래 머물지 않았다. 바닷가로 갔지만 산란기라서 거북이 보호 구역은 접근이 불가능했다. 프레드는 바에서 사람들과 이야기하며 오랜 시간을 보냈다. 무더위 속에서도 프레드는 셔츠 차림에 넥타이를 매고 있었다. 남자들은 프레드를 존경하는 눈치였고, 아이러니가 없는 시선으로 바라보았다. 원래 그는 다른 남자들에게 그런 영향을 미쳤다. 나는 바 밖에 놓인 나무 궤짝을 깔고 앉아 예전에 본 적도 없고 아마 앞으로 영영 보지 못할 텅 빈 거리를 내려다보는 것만도 좋았다. 한때 수감자들은 사람들 앞에서 바로 이 해변을 행진하듯 줄지어 지나갔으리라. 뜨거운 열기 속에서 사슬을 질질 끌며 걷는 그들의 모습을 눈 감고 상상했다. 흙먼지 이는 황량한 마을에 사는 소수의 주민들에게 잔인한 여흥거리가 된 채로.

바에서 호텔까지 걸어오면서 개라든가 노는 아이들이나 여자들을 전혀 보지 못했다. 대체로 나는 혼자였다. 가끔은 하녀의 모습이 보였다. 까맣고 긴 머리를 한 소녀는 맨발로 호텔 주위를 종종거리고 돌아다녔다. 미소를 지으며 손짓 발짓으로 의사소통을 하지만 영어는 전혀 못하는 그녀는 잠시도 쉬지 않고 움직였다. 우리 방을 정리하고 파티오에 널어둔 옷을 가져가서는 빨아서 다려주었다. 고마운 마음에 소녀에게 팔찌 하나를 주었다. 네 잎 클로버가 달린 골드체인이었는데, 다음 날 떠날 때 보니 그 애 손목에서 달랑거리고 있었다.

프랑스령 기아나에는 기차가 없다. 열차 서비스 자체가 없다. 바에서 만난 남자가 운전사를 구해줬는데, 그 사람은 일거수일투족이 꼭 〈어려우면 어려울수록〉[7]에 나오는 엑스트라 같았다. 그

는 항공 조종사 선글라스에 챙을 뒤집어 꺾은 모자를 쓰고 표범 무늬 셔츠를 입었다. 우리는 가격을 흥정했고, 268킬로미터 떨어진 카이엔까지 데려다주기로 했다. 그는 낡은 황갈색 푸조를 몰았는데 트렁크에는 보통 닭을 넣고 다닌다면서 가방은 자기 옆 앞좌석에 두라고 부득불 우겼다. 노이즈 범벅인 라디오 방송에서 나오는 레게 송을 들으며 국도를 따라 달리는 내내 비가 내리다가 가끔씩 찰나의 햇살이 비추곤 했다. 시그널이 없어지면 운전사는 퀸 시멘트라는 밴드의 카세트로 바꿔 틀었다.

가끔씩 나는 손수건을 풀고 지탄 성냥갑에 그려진 인디고 빛깔 연기 속에서 탬버린을 들고 포즈를 취한 집시 여인의 실루엣을 바라보았다. 하지만 열지는 않았다. 주네에게 그 돌들을 전해주는 소소하지만 찬란한 개선의 순간을 그려보았다. 아무 말 없이 빽빽한 숲을 뚫고 꼬부랑길을 달리며, 작지만 떡 벌어진 어깨에 몸매가 탄탄한 아메리카 인디언들과 그들 머리 위에 아슬아슬하게 붙어 있는 이구아나를 지나치는 사이 프레드는 내 손을 꼭 잡았다. 우리는 집 몇 채와 2미터쯤 되는 십자가밖에 없는 토나테 같은 아주 작은 코뮌들을 지나는 여행을 했다. 우리는 운전사에게 차를 세워달라고 부탁했다. 그는 차에서 내려 타이어 상태를 살폈다. 프레드는 '토나테, 인구 아홉 명'이라고 쓰인 표지판을 사진 찍었고 나는 짤막한 기도를 올렸다.

우리는 특정한 욕망이나 기대에 구속되지 않았다. 가장 중요한 목표를 이뤘으니 반드시 가야 할 곳도, 호텔 예약도 없었다. 우리

7 〈The Harder They Come〉. 페리 헨젤 감독의 1973년 레게 영화. 레게 가수가 되려는 자메이카 청년이 부패한 레코드 회사와 마약 거래상을 만나게 되는 이야기다.

는 자유였다. 그러나 쿠루에 도착했을 때 변화를 감지했다. 군사 지역으로 들어가 검문소를 지나고 있었다. 운전사의 신분증을 검사하더니 끝도 없는 침묵이 이어졌고, 차에서 내리라는 명령을 받았다. 장교 두 명이 앞뒤 좌석을 수색하더니 글러브박스에서 스프링이 고장 난 스위치블레이드를 찾아냈다. 설마 그렇게 나쁜 건 아닐 거야, 나는 생각했다. 하지만 장교들이 트렁크를 두드리자 운전사는 눈에 띄게 불안한 기색이 되었다. 죽은 닭들? 아마 마약이겠지. 자동차 주위를 빙빙 돌던 장교들은 기사에게 열쇠를 요구했다. 그는 열쇠를 얕은 골짜기에 던지고 달아났지만 곧 제압되어 땅바닥에 쓰러졌다. 나는 곁눈질로 프레드를 보았다. 그는 젊었을 때 법 권력과 문제가 있어서 항상 경찰을 경계했다. 그는 아무 감정도 드러내지 않았고, 나도 그의 인도를 따랐다.

군인들은 트렁크를 열었다. 안에는 삼십대 초반으로 보이는 남자가 녹슨 뚜껑 밑에 달팽이처럼 몸을 말고 있었다. 군인들이 라이플로 쿡쿡 찌르며 내리라고 명령하자 공포에 질린 눈치였다. 우리는 모두 경찰 본부로 끌려가서 서로 다른 방에 구금되었고 프랑스어로 취조를 받았다. 나는 그들의 간단한 질문에 대답할 만큼은 프랑스어를 할 줄 알았고 다른 방의 프레드는 술집에서 배운 프랑스어로 대화를 나누었다. 느닷없이 사령관이 도착했고 우리는 그 앞으로 끌려 나갔다. 사령관은 슬픈 검은 눈에 가슴팍이 두툼한 사내였다. 수심 가득한 얼굴은 햇볕에 갈색으로 그을렸고, 두툼한 콧수염을 길렀다. 프레드는 재빨리 상황을 파악했다. 나는 고분고분한 여자의 역할을 연기했다. 이 후미진 외국의 군사 시설은 확실히 남자들의 세상이었다. 나는 벌거벗은 채 사슬에 묶인

인신매매 밀수품이 군인들에게 끌려가는 모습을 지켜보았다. 프
레드는 사령관 사무실로 들어오라는 명령을 받았다. 그는 돌아서
서 나를 보았다. 연한 하늘빛 눈동자로 내게 보낸 전보의 메시지
는 차분하게 있으라는 것이었다.

　어떤 장교가 우리 짐을 가져왔고, 하얀 장갑을 낀 또 다른 장교
가 샅샅이 수색했다. 나는 손수건으로 싼 성냥갑을 들고 앉아 있
었다. 그걸 내놓으라고 하지 않아서 안심이 되었다. 그 꾸러미는
물건으로 치면 이제 결혼반지 다음으로 성스러운 위상을 획득하
고 있었다. 신변의 위험을 느끼지는 않았지만 마음속으로 입은 꼭
다물고 있으라고 스스로를 다잡았다. 취조하던 경찰 한 사람이 내
게 파란 나비가 새겨진 타원형 쟁반에 받친 블랙커피를 가져다주

고 사령관 사무실로 들어갔다. 프레드의 옆모습이 보였다. 잠시 후 사람들이 다 같이 나왔다. 그들은 꽤나 사이가 좋아 보였다. 사령관은 프레드를 남자답게 포옹했고, 우리는 민간 승용차로 모셔졌다. 자동차가 카이엔 강 유역에 있는 수도 카이엔을 벗어나는 사이 둘 다 한마디도 하지 않았다. 프레드는 사령관이 준 호텔 주소를 갖고 있었다. 차는 도로가 끝나는 언덕 등성이에 우리를 내려주었다. 저 위에 있대, 프레드가 손짓했다. 그리고 우리는 가방을 끌고 다음 숙소로 이어지는 돌계단을 오르기 시작했다.

— 둘이 무슨 얘기를 한 거야? 내가 물었다.

— 나도 확실히는 모르겠어, 그 사람은 프랑스어로만 말했거든.

— 어떻게 말이 통한 거야?

— 코냑.

프레드는 깊은 생각에 잠긴 것처럼 보였다.

— 당신이 그 운전사의 운명을 걱정할 줄 알고 있었어. 하지만 그건 우리 손을 벗어난 일이야. 그 사람은 우리를 진짜로 위험하게 만들었고 결국 나는 당신 걱정을 할 수밖에 없으니까.

— 아, 나는 무섭지 않았어.

— 그래. 그래서 걱정이 되더라고.

호텔은 마음에 들었다. 우리는 종이 포대에 든 프랑스 브랜디를 마시고 모기장을 온몸에 칭칭 감고 잤다. 창문에는 유리가 한 장도 끼워져 있지 않았다. 호텔에도 그 밑의 주택들에도 없었다. 에어컨도 없고, 그저 바람과 간헐적인 비가 열기와 먼지를 덜어주곤 했다. 우리는 시멘트 건물에서 흘러나오는, 콜트레인의 재즈처

럼 동시다발로 울부짖는 색소폰 소리에 귀를 기울였다. 아침에는 카이엔을 탐험했다. 마을 광장은 키 큰 종려나무들이 둘러싼 사다리꼴의 흑백 타일 바닥에 불과했다. 우리는 몰랐지만 카니발 기간이어서 도시는 한적함과 거리가 멀었다. 시청은 19세기 프랑스 식민지 스타일의 백색 회벽이었는데, 연휴라 문이 닫혀 있었다. 외관상 버려진 듯한 성당에 우리 마음이 이끌렸다. 문을 열자 손에 녹이 묻어났다. 입구에 있는 기부금을 받는 낡은 땅콩 상자에 동전을 넣었다. 상자에는 '천국 같은 커피'라는 문구가 쓰여 있었다. 빛살을 받아 흰개미들이 부산하게 흩어졌다가 눈부신 석고 천사상 위에서 후광을 만들었다. 떨어진 부스러기들에 갇혀버린 성상들이 몇 겹씩 두껍게 바른 래커 때문에 형체를 알아보기도 힘들었다.

만물이 슬로모션으로 흘러가는 것 같았다. 우리는 이방인이었지만 사람들의 이목을 끌지 않고 돌아다녔다. 사내들이 철썩거리는 긴 꼬리를 가진 산 이구아나를 놓고 흥정했다. 만원 페리들이 데블스 아일랜드로 출발했다. 아르마딜로 모양의 거대한 디스코텍에서 칼립소 음악이 쏟아져 나왔다. 똑같은 상품을 파는 작은 기념품 가판대가 몇 개 늘어서 있었다. 중국산 얇은 빨강 담요와 메탈릭블루의 비옷. 그러나 대체로 라이터였다. 앵무새, 우주선, 외인부대 그림이 그려진 별의별 라이터를 다 팔았다. 굳이 계속 머물 이유가 없어서 브라질 비자를 신청하려고 닥터람이라는 이름의 신비스러운 중국인에게 사진을 찍어달라고 부탁했다. 닥터람의 스튜디오는 대형 카메라, 고장 난 삼각대, 커다란 유리 용기에 넣어 줄줄이 진열해둔 약재로 가득 차 있었다. 우리는 비자 사

진을 받고 나서도, 주술에라도 걸린 듯 결혼기념일까지 카이엔에 머물렀다.

여행이 끝나던 일요일에는 밝은 드레스 차림의 여자들과 실크 해트를 쓴 남자들이 카니발의 끝을 축하했다. 즉흥 퍼레이드를 따라 걸어가다 보니 어느새 도시 남동쪽에 있는 작은 코뮌인 레미르-몽조이까지 와 있었다. 신나게 축제를 즐기던 사람들은 모두 흩어졌다. 레미르에는 주민이 별로 없었고, 프레드와 나는 길게 뻗은 시원한 해변이 인적도 없이 텅 빈 풍경을 홀린 듯 서서 하염없이 바라보았다. 우리에게는 완벽한 결혼기념일이었다. 여기야말로 비치 카페를 열기에 완전한 자리라는 생각을 하지 않을 수 없었다. 프레드가 앞서 걸으면서 저 앞에 가는 검은 개에게 휘파

람을 불었다. 개 주인은 흔적도 보이지 않았다. 프레드가 바닷물에 나뭇가지를 던지자 개가 달려가서 가져왔다. 나는 모래밭에 무릎을 꿇고 앉아 손가락으로 상상 속 카페의 도면을 그렸다.

실패에 꽁꽁 동여맨 낚싯줄, 유리잔에 담긴 차, 펼쳐진 일기장 그리고 둥근 금속 테이블에 균형을 잡아주는 다 쓴 종이 성냥. 카페들. 파리의 르 루케, 비엔나의 카페 조세피눔, 암스테르담의 블루버드 커피숍, 시드니의 아이스 카페, 투손의 카페 아퀴, 포인트 로마의 와우 카페, 노스 비치의 카페 트리에스테, 나폴리의 카페 델 프로페소레, 웁살라의 카페 우록센, 로건 광장의 룰라 카페, 시부야의 라이온 카페 그리고 베를린 역의 카페 주.

내가 결코 실현할 수 없는 카페, 내가 결코 알지 못할 카페들. 내 마음을 읽기라도 한 듯 자크가 아무 말 없이 새로 내린 커피 한 잔을 가져다준다.

— 그 카페는 언제 열어요? 내가 묻는다.

— 날씨가 바뀌면요. 초봄이면 좋겠는데요. 친구들 한두 명하고 같이하는 거예요. 해결해야 할 일이 한두 가지 있고 장비 살 자금도 좀 더 필요하고요.

나는 얼마나 더 필요하냐고, 투자하겠다고 말했다.

— 진심이세요, 하고 묻는 그는 좀 놀란 눈치다. 사실 우리는 서로를 그리 잘 알지 못한다. 날마다 치르는 커피의 의례를 함께해왔을 뿐이다.

— 네, 그럼요. 나도 한때 카페를 차릴 생각을 했는걸요.

— 평생 공짜로 커피를 드시게 될 거예요.

— 좋죠, 얼마든지, 나는 말한다.

비길 데 없이 훌륭한 자크의 커피를 앞에 두고 앉아 있다. 머리 위에서 실링팬들이 돌아간다. 사방 전방위를 가로지르는 풍향계를 닮았다. 거센 바람, 차가운 비, 아니 비가 내리칠 가능성. 천재지변이라도 닥칠 듯 험악하게 먹구름이 낀 하늘이 내 온 존재에 슬그머니 침투한다. 나도 모르게 어느새, 경미하지만 쉽게 낫지 않는 병에 걸려버렸다. 우울증은 아니고, 그보다는 멜랑콜리아에 대한 현혹이랄까. 줄무늬 그림자가 진 터무니없이 푸르른 작은 행성이라도 되는 것처럼 내 마음의 병病을 손에 들고 이리저리 굴려본다.

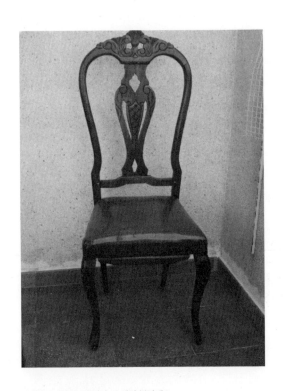

로베르토 볼라뇨의 의자, 스페인 블라네스

채널 돌리기

층계를 올라 내 방으로 간다. 외로운 채광창 하나, 작업용 책상, 침대, 동생이 직접 손으로 개어 묶은 해군 깃발, 창가 구석 자리에 해진 리넨을 걸쳐놓은 작은 팔걸이의자. 코트를 벗는다. 이제는 계속 일해야 한다. 훌륭한 책상이 있지만 나는 로버트 루이스 스티븐슨의 시에 나오는 회복기 환자처럼 침대에서 일하는 걸 좋아한다. 베개들을 쌓아 등을 받치고 앉아, 채 익지 않았거나 지나치게 농익어버린 몽유병의 과실을 몇 장씩 써내려가는 낙관적인 좀비. 아주 가끔은 작은 노트북에 직접 글을 쓰는데, 그럴 때면 내 낡은 리본 타이프라이터와 퇴물이 된 브라더 워드프로세서가 나란히 앉아 있는 선반을 흘끔흘끔 쳐다보게 된다. 이상하게 마음에 걸리는 의리 때문에 둘 다 버리지를 못하고 있는 거다. 그런가 하면 수십 권의 공책—내용이라고는 고백, 계시, 똑같은 단락을 끝없이 변주한 글들—과 알아볼 수도 없는 횡설수설만 끄적거린 냅킨이 산더미처럼 쌓여 있다. 바짝 마른 잉크병들, 더께 진 펜촉들, 없어진 지 오래된 펜의 카트리지들, 심 없는 샤프들. 작가의 잔해.

추수감사절은 건너뛰고 강제 고독의 기간을 연장해 병을 질질 끌고 가보지만 슬프게도 뚜렷한 효과가 없다. 아침이면 고양이들한테 밥을 주고 말없이 물건을 챙겨 6번가를 건너 카페 이노로 가

서 늘 앉는 구석 자리에서 커피를 마시고, 글을 쓰는 척하거나, 열심히 글을 쓰기도 하지만 여전히 똑같이 의심스러운 결과가 나올 뿐이다. 사교 약속은 피하고 공격적으로 혼자 휴가를 보내려 해본다. 크리스마스이브에는 고양이들에게 개박하가 든 생쥐 장난감을 주고 정처 없이 공허한 밤 속으로 탈출해 결국은 〈밀레니엄〉을 상영하는 첼시 호텔 근처의 영화관에 안착한다. 티켓과 라지 사이즈 블랙커피와 유기농 팝콘을 모퉁이 델리에서 사서 극장 뒤편 내 좌석에 자리를 잡는다. 오로지 나와 수십 명의 게으름뱅이들이 우리 나름대로 휴일을 즐기고 있었다. 선물도, 아기 그리스도도, 반짝이 장식이나 겨우살이도 없었지만 완벽한 자유의 자각이 있었다. 난 이 영화의 영상이 좋았다. 스웨덴판은 이미 자막 없이 봤지만 책은 읽은 적이 없는데, 이제 플롯을 짜 맞추고 나니 황량한 스웨덴의 풍경에서 해방될 수 있었다.

자정이 넘은 시각에 나는 걸어서 집에 돌아왔다. 밤 날씨가 비교적 온화했고, 압도적인 정적이 서서히 피처럼 뚝뚝 흘러 어서 집에 가서 침대에 기어들고 싶은 욕망으로 변했다. 내가 사는 텅 빈 거리에는 크리스마스의 흔적이 거의 없었다. 물기 어린 나뭇잎 사이에 파묻힌 뜬금없는 반짝이 장식뿐이었다. 소파에 쫙 늘어져 있는 고양이들에게 굿나이트 인사를 하고, 위층 내 방으로 올라가는데 털이 피라미드 색 같은 아비시니아 얼룩 고양이 카이로가 내 발치에서 졸졸 따라왔다. 유리 찬장을 열어 마리아와 요셉이 있는 플랑드르식 구유 세트, 수소 두 마리, 강보에 싸인 아기의 포장을 천천히 벗기고 책장 맨 위에 진열했다. 상아로 깎은 조각상들은 두 세기를 지나오면서 황금빛 더께를 입었다. 나는 얼마나

슬픈 일이야, 하고 수소들의 아름다움에 찬탄하며 생각했다. 크리스마스 때만 꺼내서 진열해야 하다니. 나는 아기에게 생일 축하 인사를 건네고 침대에 흩어져 있던 책이며 종이를 치운 다음 이를 닦고 이불을 젖히고 카이로를 내 배 위에 재웠다.

신년 전야도 특별한 다짐 따위 없이 뭐 똑같이 그렇게 흘러갔다. 수천 명의 술 취한 축하객들이 타임스스퀘어에 모여 있고, 내 작은 아비시니아 고양이는 새해에 발표할 시를 마무리하려고 씨름하는, 방 안을 서성거리는 내 발치의 마룻바닥을 빙빙 돌고 있었다. 나는 칠레의 위대한 시인 로베르토 볼라뇨에게 바치는 헌정시를 쓰고 있었다. 볼라뇨의 『부적』을 읽던 내 눈에 스치듯 언급되는 '헤카툼hecatomb'이 확 들어왔다. '헤카툼'은 황소 백 마리를 도살하는 고대의 의례다. 그래서 나는 볼라뇨를 기리는 헤카툼—즉, 100행의 시를 쓰기로 결심했다. 짧았던 삶의 마지막 시간을 숨 가쁘게 위대한 걸작 『2666』을 완성하는 데 바쳐준 작가에게 감사를 표하는 나 나름의 방식이었다. 신의 특별한 은총이 있어 그가 삶을 허락받을 수만 있었다면 얼마나 좋았을까. 『2666』은 작가가 쓰겠다는 마음만 있으면 끝없이 이어질 수 있게 설정된 소설로 보였는데. 불과 쉰 살의 나이, 필력이 정점에 올랐을 시기에 죽음을 맞는, 그런 서글픈 불의가 하필이면 아름다운 볼라뇨를 찾아와야 했다니. 그와 그가 쓰지 못한 글을 잃은 우리는 적어도 세상의 비밀 하나를 끝까지 알지 못하게 되었다.

그해의 마지막 시간이 또각또각 흘러가는 사이 시행을 고쳐 쓰고 큰 소리로 읽기를 거듭했다. 풍선이 타임스스퀘어에 떨어졌을

때 실수로 101행을 써버렸다는 걸 깨달았지만 삭제할 행을 결정하는 일이 엄두가 나지 않았다. 게다가 문득 책장에 앉아 구유 속아기 그리스도를 바라보는 빛나는 상아 황소의 동포들을 나도 모르게 대량 도축해버렸다는 생각이 들었다. 의례가 그저 언어로 치러진 건데도 상관이 있을까? 내 황소들은 상아로 깎은 조각인데도 문제가 될까? 몇 분 동안 골똘히 생각해보았지만 결론은 도돌이표였고, 나는 잠시 헤카툼을 치워놓고 영화를 보기 시작했다. 〈마태복음〉을 보다가 파졸리니 감독의 젊은 마리아가 마찬가지로 젊은 크리스틴 스튜어트를 닮았다는 데 눈이 갔다. 일시 정지로 해놓고 네스카페 한 잔을 내려 후드 티를 입고 밖으로 나가서 우리 집 현관 앞에 앉았다. 맑고 추운 날이었다. 뉴저지에서 놀러 온 걸로 보이는 술에 취한 애들 몇 명이 나를 보고 소리쳤다.

— 지금 좆나 시간이 몇 시죠?

— 가서 토할 시간이다, 내가 대답했다.

— 쟤가 듣는 데서는 그런 소리 하지 마세요. 밤새 토하고 있으니까.

그 여자애는 세퀸 미니 드레스를 입은 맨발의 빨강 머리였다.

— 쟤 코트는 어디 갔니? 스웨터라도 갖다 줄까?

— 저래도 괜찮아요.

— 뭐, 해피 뉴 이어다.

— 벌써 새해가 됐어요?

— 그래, 대충 사십팔 분 전에.

황급하게 모퉁이를 돌아 사라진 아이들 뒤로, 바람 빠진 은빛 풍선 하나만 남아 인도 위를 떠다니고 있었다. 비실비실 땅바닥에

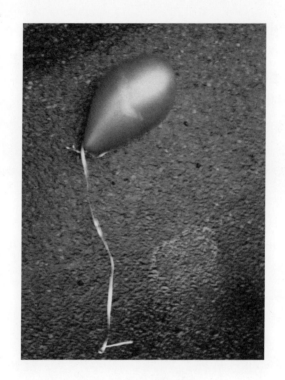

막 닿으려는 풍선을 내가 가서 구출했다.

— 이걸로 대충 요약이 되는군, 나는 소리 내어 중얼거렸다.

눈. 장화에서 털어낼 정도로 딱 적당한 눈. 검은 코트에 워치캡을 쓰고서, 성실한 우편배달부처럼 날마다 터벅터벅 6번가를 걸어 카페 이노의 오렌지색 차양 앞으로 나 자신을 배달한다. 여전히 볼라뇨를 위한 헤카툼 시를 이리저리 변주해 쓰느라고 고심하던 당시, 아침부터 카페에 죽치고 앉으면 오후까지 그러고 있기 일쑤였다. 토스카나풍 콩 수프, 올리브오일, 갈색 빵과 블랙커피

를 더 시켰다. 100행으로 구상한 시의 행을 세어보니 이제 세 줄 모자랐다. 아흔일곱 개의 단서가 있지만 아무것도 해결되지 않았다. 또 한 편의 시가 미제 사건으로 남았다.

여기서 나가야 해, 나는 생각하고 있다, 도시 밖으로 나가야 해. 그러나 어디로 가야 사춘기의 고뇌에 찬 십대 하키 선수의 낡은 캔버스 가방처럼 묵직한, 무기력이라는 지독한 고질병을 질질 끌고 가지 않을 수 있을까? 내 작은 구석 자리에서 맞는 아침과 몇 번이나 두들겨야 간신히 깨어나는 말 안 듣는 리모컨으로 텔레비전 채널을 휙휙 돌리는 늦은 밤들은 어떻게 하고?

— 배터리를 갈아줬잖아, 나는 애원조로 말한다. 그러니까 빌어먹을 채널 좀 돌려봐.

— 당신 일해야 하는 거 아니야?

— 난 지금 범죄 드라마를 보고 있다고, 나는 뻔뻔스럽게 중얼거린다. 절대 하찮은 일이 아니란 말이야.

어제의 시인들이 바로 오늘의 탐정들이다. 그들은 백 번째 시행을 추적하고 사건을 종결한 뒤 지친 몸을 이끌고 다리를 절며 석양 속으로 사라진다. 그들은 나를 즐겁게 하고 버티게 한다.

린든과 홀더[1]. 고렌과 임스[2]. 허레이쇼 케인[3]. 나는 그들과 함께 걸으며 그들의 방식을 취하고 실패를 함께 괴로워하고 생방이든 재방이든 에피소드가 끝난 뒤에도 한참 동안 그들의 행보를 곱씹는다.

한 손에 들어오는 작은 전자 기기 주제에 도도하기는! 어쩌면 내가 왜 무생물하고 대화를 나누고 있는지 그것부터 걱정해야 할지도 모르겠다. 그렇지만 어린아이 때부터 워낙 눈만 뜨면 그러고

살았기 때문에 나는 전혀 문제가 없다. 정말로 신경 쓰이는 건 정초부터 왜 봄바람이 들었을까 하는 거다. 어째서 내 두뇌의 코일에 소용돌이치는 꽃가루가 먼지처럼 쌓인 걸까. 한숨을 쉬며 방안을 하릴없이 돌아다니면서 혹시나 물건이 이유 없이 사라져버리는 반차원의 장소로 끌려 들어가지는 않았는지 내 소중한 물건들을 훑어본다. 양말이나 안경 이상의 물건들. 케빈 실즈[4]의 이보우[5], 졸린 얼굴을 한 프레드를 찍은 스냅사진, 미얀마 향로, 마고 폰테인의 발레 슈즈, 우리 딸이 손수 빚은 일그러진 찰흙 기린. 아버지 의자 앞에서 발길이 멎는다.

아버지는 수십 년 동안 책상 앞 이 의자에 앉아서 수표를 쓰고 세금 서류를 작성하고 경마 우승마를 맞추는 당신 나름의 시스템을 개발하는 일에 열렬히 매달렸다. 벽 쪽에 〈모닝 텔레그래프〉지가 산더미처럼 쌓여 있었다. 가상의 승패를 낱낱이 기록한 일기는 은 제품 닦는 천으로 곱게 싸여 왼쪽 서랍에 보관되어 있다. 아무도 감히 손대지 못했다. 아버지는 당신의 시스템에 대해 말하지 않았지만 경건하리만큼 그 일에 힘을 쏟았다. 도박꾼도 아니었고 도박할 자금도 없었다. 수학적 호기심으로 천국의 승패를 예상하

1 덴마크의 동명 텔레비전 드라마를 리메이크한 미국 범죄 드라마 〈더 킬링The Killing〉의 주인공들.

2 미국 수사 드라마 〈로 앤드 오더Law and Order〉의 주인공들.

3 미국 수사 드라마 〈CSI: 마이애미〉의 주인공.

4 Kevin Shields, 1963~ . 얼터너티브 록밴드 '마이 블러디 밸런타인My Bloody Valentine'의 리드 보컬이자 기타리스트다.

5 일렉트릭 기타를 치는 소형 전자장치. 이보우Ebow는 최초로 이 제품을 생산한 히트사운드의 브랜드명이다. 내장된 기타 픽으로 일렉트릭 기타의 소리를 증폭하고 변형해 진동을 극대화하고 마음대로 음량을 조절할 수 있게 한다.

고 유형을 찾아 삶의 의미로 통하는 문을 여는 개연성의 포털을
모색하던 공장노동자였을 뿐이다.

나는 멀리서 아버지를 우러러보았다. 아버지는 우리 집 생활과
는 동떨어진 몽상가로 보였다. 친절하고 마음이 넓은 아버지는 내
면의 우아한 기품이 있어 우리 동네의 이웃들과는 달랐다. 하지만
아버지는 결코 그들보다 잘난 척을 하지 않았다. 아버지는 점잖은
직장인이었다. 젊었을 때 육상 선수였던 아버지는 운동도 잘하고
재주도 잘 넘었다. 제2차 세계 대전 당시에는 뉴기니와 필리핀의
밀림에 주둔했다고 한다. 폭력에는 반대 입장이었지만 애국적인

군인이었던 아버지는 히로시마와 나가사키에 투하된 원폭으로 마음에 깊은 상처를 입고 물질적 사회의 잔인함과 유약함을 진심으로 개탄했다.

아버지는 야간 근무를 했다. 낮에는 잠을 자고 우리가 학교 간 사이 출근해서 우리가 잠든 밤늦은 시각에 퇴근했다. 주말이면 우리는 당신만의 시간을 가질 여유가 없는 아버지를 위해 소정의 사생활을 존중해드렸다. 아버지는 가장 좋아하는 의자에 앉아서 무릎 위에 가족 성경을 펼쳐놓고 야구를 보았다. 토론을 유도하려고 가끔 성경 구절을 읽어주기도 했다. 모든 것에 의문을 가져라, 아버지는 우리에게 그렇게 말했다. 사계절 내내 검은 스웨트 셔츠 차림에 해진 검은 바지를 정강이까지 걷어 올려 입고 모카신을 신었다. 모카신 없이는 아무 데도 다니지 못해서 나와 여동생과 남동생이 잔돈을 모아 매해 크리스마스에 새 모카신을 사드리곤 했다. 돌아가시기 전 몇 년간 아버지는 날씨야 어떻든 꾸준히 새들에게 모이를 주었고, 나중에는 아버지가 부르면 새들이 날아와서 어깨에 앉게 되었다.

아버지가 돌아가셨을 때 나는 책상과 의자를 물려받았다. 책상 서랍에는 취소된 수표들과 손톱깎이, 망가진 타이맥스 손목시계, 1959년 전국 안전 포스터 그리기 대회에서 3등상을 타고 환하게 웃는 내 모습이 담긴 사진을 오려낸 신문지 조각이 든 담배 상자가 들어 있었다. 아직도 나는 그 담배 상자를 오른쪽 맨 위 서랍에 보관하고 있다. 어머니가 불경하게도 장미꽃을 전사해 래커를 발라 장식한 그 튼튼한 나무 의자는 내 침대를 바라보도록 벽에 딱 붙여두었다. 시트에 흉이 지게 만든 담뱃불 자국으로 의자는 더

생생한 삶의 흔적을 갖게 되었다. 손가락으로 불탄 자리를 만지며 아버지의 부드러운 카멜 스트레이트 담뱃갑을 떠올린다. 존 웨인이 피웠던 것과 똑같은, 담뱃갑에 황금색 단봉낙타와 야자나무 실루엣이 그려진 그 브랜드였다. 어쩐지 이국적인 장소들과 프랑스 외인부대를 연상하게 만드는 담배다.

나를 깔고 앉아야지, 아버지 의자가 재촉한다. 하지만 도저히 그럴 수가 없다. 우리는 아버지 책상에 앉는 게 금지되어 있었기에, 지금도 나는 아버지 의자를 쓰지 않고 그저 가까이 두기만 할 뿐이다. 언젠가 스페인 북동부의 해안 소도시 블라네스에 있는 볼라뇨 가족의 자택을 방문해 그의 의자에 앉아본 적이 있다. 나는 앉자마자 후회했다. 그 의자 사진을 네 장 찍어서 가지고 돌아왔다. 볼라뇨는 미신처럼 그 의자를 이 숙소 저 숙소 들고 다녔다. 그건 그가 앉아서 글을 쓰는 의자였다. 거기 앉으면 더 훌륭한 작가가 될 수 있을 거라고 생각했던 걸까? 부르르 몸을 떨며 스스로를 야단친 나는 폴라로이드 사진기 보호 유리에 앉은 의자의 먼지를 털어냈다.

아래층으로 내려가 가득 찬 상자 두 개를 들고 다시 내 방으로 돌아와 안에 담긴 것을 침대 위에 쏟는다. 올해 온 마지막 우편물까지 싹 다 정리할 시간이다. 먼저 주피터 비치의 타임셰어 콘도나 독창적이고 이윤도 높은 노인 투자의 정석, 비행기 마일리지를 현금으로 바꿔 멋진 선물로 교환하는 방법 등을 총천연색 일러스트로 설명하는 소책자부터 골라낸다. 나머지 뜯어보지 않은 편지들은 모조리 재활용 쓰레기통으로 직진이지만, 이만큼의 반갑지도 않은 쓰레기를 생산하는 데 쓰인 나무의 숫자를 생각하니 문

득 쿡 찌르듯 일말의 죄책감이 덮쳐왔다. 반면 19세기 독일 작가들의 자필 원고를 파는 꽤 훌륭한 카탈로그며 비트제너레이션의 기념품, 앞으로 기분 전환할 때 쓰려고 일단 화장실 옆에 쌓아둔 빈티지 벨기에 리넨 천도 있다. 폴짝폴짝 커피 머신 앞으로 뛰어간다. 커피 머신은 도자기 잔을 넣어둔 작은 메탈 캐비닛 위에 몸을 웅크린 수도승처럼 앉아 있다. 타이프라이터와 채널 돌리는 리모콘의 시선과 마주치지 않으려 애쓰며 커피 머신의 머리를 쓰다듬다가, 무생물이라도 다른 것보다 훨씬 더 정이 가는 게 따로 있다는 생각을 한다.

구름이 태양을 지나쳐 흘러간다. 우윳빛 햇빛이 채광창을 통해 스며들어 방 안에 퍼진다. 어쩐지 막연하게 부름을 받았다는 느낌이 든다. 무언가가 나를 부른다. 그래서 나는 〈더 킬링〉의 오프닝에서 석양을 받으며 늪가에 서 있는 사라 린든 형사처럼 꼼짝도 않고 가만히 서 있다. 천천히 내 책상에 다가가서 상판을 올려 연다. 썩 자주 여는 편은 아니다. 몇몇 소중한 물건은 새삼 떠올리기도 힘든 고통스러운 기억을 불러일으키기에. 굳이 안을 들여다볼 필요가 없다는 게 고맙다. 그 속에 든 물건의 크기, 질감, 위치를 모두 내 손이 기억하고 있다. 어렸을 때 입던 원피스 밑으로 손을 넣어 뚜껑에 아주 작은 구멍들이 뚫린 작은 금속 상자를 꺼낸다. 열기 전에 심호흡부터 한다. 나는 성스러운 내용물이 갑자기 바깥 공기와 접촉하면 먼지가 되어 사라질지 모른다는 비합리적인 공포심을 갖고 있다. 하지만 천만에, 전부 무사하다. 작은 낚싯바늘 네 개, 날개 달린 낚시 루어 세 개, 주시프루트나 스웨디시 피시[6]처럼 생긴 부드러운 보라색 투명 고무로 만든 또 다른 루어 한 개. 나선형으로 꼬리가 돌돌 말린 쉼표처럼 생겼다.

― 안녕, 퀼리, 나는 속삭였고, 금세 기분이 좋아졌다.

손가락 끝으로 녀석을 가볍게 톡톡 두드려본다. 나를 알아보는 온기가 느껴진다. 미시간 북부의 앤 호수에서 나룻배를 타고 프레드와 함께 낚시하던 시간의 기억들이다. 프레드는 내게 캐스팅하는 법을 가르쳐주고 화살 통처럼 생긴 이동 케이스에 화살처럼 딱 맞게 부품이 접혀 들어가는 휴대용 셰익스피어 낚싯대를 선물했다. 프레드는 루어, 미끼, 추를 무기처럼 장착하고는 우아하고

6 과일 껌과 젤리의 이름.

참을성 있게 캐스팅하는 낚시꾼이었다. 나는 궁수의 낚싯대와 내 비밀 아군 컬리를 담은 이 작은 상자를 갖고 있었다. 내 꼬마 루어! 달콤한 점을 치던 우리의 시간들을 내가 어떻게 잊을 수가 있겠니? 깊이를 가늠할 수 없는 물속에 던져 넣으면 요리조리 잘도 미끄러져 빠져나가는 배스를 설득하는 탱고를 추며 나를 얼마나 잘 도와주었는지! 그렇게 잡은 배스는 나중에 비늘을 벗겨 팬에 구워서 프레드에게 요리해주었지.

왕은 죽었어. 오늘은 낚시를 하지 않을 거야.

부드럽게 컬리를 다시 책상 안에 넣고, 새롭게 마음을 다잡고 우편물을 살펴보기 시작한다—청구서, 탄원서, 이미 날짜가 지나버린 갈라 이벤트 초대장, 임박한 배심원 출석 요구. 그러다 나는 특별한 관심을 요하는 우편물 하나를 따로 빼 놓는다—평범한 갈색 봉투인데 스탬프와 함께 도드라진 CDC라는 글자가 밀랍 봉인으로 찍혀 있다. 잠긴 캐비닛으로 다급하게 가서 날렵한 상아 손잡이의 레터 오프너를 고른다. 대륙이동클럽The Continental Drift Club에서 보낸 이런 귀중한 편지를 제대로 열어보는 유일한 방법이니까. 봉투 안에는 23이라는 검은색 글자가 스텐실로 새겨진 작은 빨간색 카드와 함께 베를린에서 1월 중순 열리는 정기 컨벤션 때 자유 주제로 연설을 해달라는 초대장이 들어 있다.

나는 벅찬 흥분에 젖지만, 편지가 벌써 몇 주 전 날짜여서 더 이상 지체할 시간이 없다. 서둘러 수락하겠다는 편지를 쓰고 책상을 뒤져 우표를 한 장 꺼내고, 모자와 코트를 움켜쥐고 나가서 편지를 우체통 속에 던진다. 그리고 6번가를 건너 카페 이노로 간다. 늦은 오후라 카페에는 손님이 없다. 내 테이블에 앉아서 여행

에 가지고 갈 물품 목록을 작성하려던 나는, 금세 특별한 몽상에 빠진다. 몽상에서 나는 다시 한 번 브레멘, 레이캬비크, 예나 같은 도시를 누비던 한 줌의 세월로 돌아간다. 곧 베를린에서 대륙이동 클럽 형제들을 또다시 만나게 된다.

1980년대 초반 덴마크 기상학자가 창설한 대륙이동클럽은 지구과학 분야의 독립적 분과로 활동하는 잘 알려지지 않은 학회다. 전 세계에 산재한 스물일곱 명의 회원은 '기억의 존속'에 헌신하겠다는 서약을 했다. 특히 대륙이동설의 선각자인 알프레드 베게너를 기리는 것이 클럽의 목표다. 세칙에서는 분별 있는 행동, 이년에 한 번 열리는 컨퍼런스 참석, 적절한 현장 탐사, 클럽의 독서 목록에 대한 적당한 열의 등을 요구한다. 회원 전원은 독일 니더작센 주 브레머하펜 시에 있는 알프레드 베게너 극지해양연구소의 활동 추이에 관심을 갖고 지켜보아야 한다.

내가 CDC 입회를 허락받은 건 순전한 우연이었다. CDC 회원들은 수학자, 지리학자, 신학자가 대부분이고 이름이 아니라 주어진 번호로 신분을 확인한다. 나는 위대한 탐험가의 장화 사진을 찍고 싶었고 허락을 받으려고 생존해 있는 후계자를 찾아 알프레드 베게너 연구소에 여러 번 편지를 보냈다. 그중 편지 한 통이 대륙이동클럽 비서에게 전달되었고, 정신없이 편지가 왔다 갔다 한 뒤 나는 브레멘에서 열린 2005년 학회에 초청받았다. 마침 위대한 지구과학자의 탄생 125주년과 사망 75주년이 겹치는 해였다. 나는 패널 토론과 시티 46에서 열린 베게너의 1929년과 1930년 원정을 담은 희귀 영상이 포함된 다큐멘터리 시리즈 〈빙상의 연

구와 모험〉시사회에 참석했고 근교의 브레머하펜에 위치한 연구소 시설의 프라이빗 투어를 함께했다. 내가 그들의 기준을 충족했던 건 분명 아니었지만, 고심 끝에 흔쾌히 받아준 건 아마 넘쳐흐르던 내 낭만적 열정 때문이었을 거라 생각한다. 나는 2006년 공식 멤버가 되었고 회원 번호 23번을 받았다.

2007년 우리는 아이슬란드에서 가장 큰 도시 레이캬비크에서 컨벤션을 열었다. 그해에는 CDC의 분과 원정을 위해 일부 회원들이 그린란드로 여정을 이어 갈 계획이 있었기 때문에, 온통 흥분의 도가니였다. 그들은 베게너를 기리기 위해 형제 쿠르트가 1931년 설치한 십자가의 위치를 파악하고자 수색대를 조직했다. 대략 6미터 높이의 철봉으로 만들어진 십자가는 베게너의 사망 지점을 표시했다. 마지막으로 동료들이 베게너의 모습을 보았던 에이슈미테 야영지 서쪽 끝에서부터 95킬로미터쯤 떨어진 곳이다. 당시 그의 행방은 미지수였다. 나도 따라가고 싶었다. 혹시라도 십자가를 찾게 되면 걸출한 사진의 영감을 받을 거라 믿어 의심치 않았다. 그렇지만 나는 그런 험한 원정에 체질적으로 적합하지 않았다. 하지만 나는 아이슬란드에 머물렀다. 18번 회원이 엄청난 기대를 모으고 있는 지역 체스 경기를 자기 대신 주관해달라고 부탁해서 놀라게 했기 때문이다. 내가 수락하면 그는 수색대에 합류해 그린란드 내륙까지 들어갈 수 있었다. 그 대가로 호텔 보르그에서 사흘을 숙박하게 해주고 1972년 보비 피셔와 보리스 스파스키의 체스 대국에 쓰인 테이블을 찍도록 허락하겠다는 약속을 받았다. 그 테이블은 현재 지역 정부 시설 지하실에서 먼지를 덮어쓰고 있다는 것이었다. 나는 대국을 모니터한다는 생각에

약간 경계심을 가졌다. 체스에 대한 내 관심은 순전히 미학적이었다. 그러나 현대 체스의 성배를 사진에 담을 기회는 그곳에 머물 만큼 충분한 마음의 위로가 되었다.

다음 날 오후 폴라로이드 카메라를 가지고 갔더니 테이블이 토너먼트 홀에 볼썽사납게 운반되어 있었다. 외양은 상당히 소박했지만 두 명의 위대한 체스 플레이어가 한 사인이 남아 있었다. 사실 알고 보니 내가 맡은 임무는 꽤나 가벼운 것이었다. 대국은 청소년 토너먼트였고 나는 그저 명목상의 감독일 뿐이었다. 대국 승리자는 금발의 열세 살 소녀였다. 우리는 단체 사진 촬영을 마쳤고, 그다음에 테이블을 찍을 십오 분의 시간이 내게 허락되었다. 불행히도 테이블에는 형광등 조명이 쏟아져서 포토제닉과는 영 거리가 멀게 나왔다. 테이블을 배경으로 찍은 단체 사진이 훨씬 잘 나와서 조간신문의 1면을 장식했다. 아침 식사를 마치고 나는 오랜 친구와 시골에 가서 힘센 아이슬란드 포니를 탔다. 친구가 탄 포니는 흰색이었고 내가 탄 건 검은색이어서, 꼭 체스보드의 나이트처럼 보였다.

돌아와서 전화를 한 통 받았는데, 그 남자는 보비 피셔의 보디가드라고 신분을 밝혔다. 자정에 호텔 보르그의 비공개 다이닝룸에서, 미스터 피셔와 나의 만남을 주선하는 일을 맡았다는 것이다. 나도 보디가드를 대동하되 대화 중에 체스를 화두로 꺼내서는 안 된다고 했다. 나는 만남에 동의하고 광장을 건너 클럽 나사[7]로 가서 그곳의 수석 기술자인 스킬스라는 믿음직한 친구를 고용해

7 Club NASA. 레이캬비크에서 가장 유명한 나이트클럽. 2001년 문을 연 뒤 시민들과 관광객의 각광을 받으며 영업을 했으나 2012년 문을 닫았다가 2015년 재개장이 확정되었다.

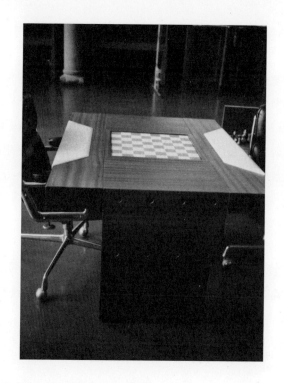

소위 보디가드로 동행하기로 했다.

보비 피셔는 검은 후드 파카를 입고 밤 12시 정각에 도착했다. 스킬스 역시 후드 파카를 입고 있었다. 보비의 보디가드는 우리 모두의 머리 위에 우뚝 서 있었다. 그는 다이닝룸 밖에서 스킬스와 함께 대기했다. 보비는 구석 테이블을 선택했고 우리는 마주 보고 앉았다. 그는 즉시 음탕하고 인종적으로 혐오스러운 말을 줄줄이 뱉어내며 나를 시험하기 시작했는데, 그러다가 갈수록 편집 증적인 횡설수설로 변했다.

— 이것 보세요, 그건 그냥 시간 낭비일 뿐이에요. 나도 마음만

먹으면 당신보다 훨씬 더러운 말을 얼마든지 뱉을 수 있다고요. 주제는 다르겠지만.

보비는 말없이 나를 물끄러미 바라보다가 마침내 후드를 벗었다.

— 버디 홀리 노래 중에 아는 거 있어요? 그가 물었다.

그리고 이어진 몇 시간 동안 우리는 앉아서 노래를 불렀다. 가끔은 따로 부르고, 자주 같이 부르기도 했다. 가사를 절반밖에 모르는 노래들도 불렀다. 중간에 한번은 그가 가성으로 〈다 큰 여자들은 울지 않아Big Girls Don't Cry〉의 후렴을 부르려고 하자 보디가드가 흥분해서 박차고 들어오기도 했다.

— 괜찮으십니까?

— 그래, 보비가 말했다.

— 이상한 소리를 들은 것 같아서요.

— 내가 노래를 하고 있었네.

— 노래요?

— 그래, 노래.

그리고 그것이 나와 20세기 최고의 체스 플레이어 중 한 명인 보비 피셔의 만남이었다. 그는 다시 후드를 둘러쓰고 첫새벽 동이 트기 직전에 떠났다. 나는 웨이터들이 와서 아침 뷔페를 준비할 때까지 머물렀다. 그가 앉았던 의자 맞은편에 앉아서 아직도 침대에서 잠을 자고 있거나 기대감에 감정이 복받쳐 잠을 이루지 못하고 있을 대륙이동클럽의 회원들을 그려보았다. 몇 시간 뒤면 그들은 일어나 거대한 십자가의 형상을 한 추억을 찾아 얼음으로 뒤덮인 그린란드 내륙으로 출발할 것이다. 묵직한 커튼이 걷히고

아침 햇살이 작은 다이닝룸으로 쏟아져 들어오던 그때, 문득 그런 생각이 들었다. 우리가 가끔 꿈이라는 태양을 현실로 캄캄하게 가리고 마는 건 의심할 여지없는 사실이라고.

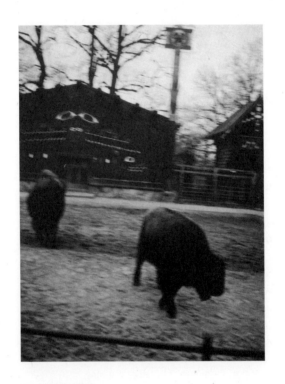

들소, 베를린 동물원

동물 크래커

카페 이노에 늦게 도착했다. 구석 자리의 내 테이블은 벌써 다른 사람이 차지했는데 성마른 소유욕이 복받치는 바람에 화장실에 가서 그 자리가 날 때까지 기다리기로 했다. 화장실은 좁고 촛불이 밝혀져 있었으며, 변기 뚜껑 위에는 생화 몇 송이가 꽂힌 작은 화병이 놓여 있었다. 작은 멕시코 예배당 같았다. 물론 오줌을 싸도 신성모독이 되지는 않겠지만. 혹여 정말 급한 사람이 들어올까 봐 문을 잠그지 않은 채로 십 분 정도 기다리다가 나왔는데 때맞춰 내 테이블에 자리가 났다. 테이블을 닦고 블랙커피, 브라운 토스트, 올리브오일을 주문했다. 종이 냅킨에 곧 있을 강연 내용을 좀 끼적거리다가 〈베를린 천사의 시〉에 나오는 천사들에 대한 백일몽을 꾸었다. 천사를 만나다니 얼마나 멋진 일일까, 생각에 잠겨 있던 나는 금세, 나도 이미 천사를 만나보았다는 걸 깨달았다. 성 미카엘 같은 대천사는 아니었지만, 오버코트를 걸치고 찰랑거리는 갈색 머리에 물빛 눈동자를 갖고 있던 디트로이트 출신의 내 인간 천사를.

독일 여행은 별로 이렇다 할 일이 없었다. 기껏해야 뉴어크 리버티 공항의 보안 요원이 1967년산 폴라로이드가 카메라라는 걸 알아보지 못하고 폭발물의 흔적을 찾아 스캔하고 카메라 배 속의

말없는 공기를 쿵쿵 냄새 맡느라 몇 분을 허비한 정도였다. 특징 없는 여성의 목소리가 공항 전역에 똑같이 단조로운 지시를 거듭 방송했다. "수상한 행동을 보면 보고하시기 바랍니다. 수상한 행동을 보면 보고하시기 바랍니다." 게이트로 다가가는 사이 또 다른 여자의 목소리가 아까의 안내 음성 위에 겹쳤다.

— 우리는 스파이들의 나라입니다, 그 여자는 외치고 있었다.

— 우리는 모두가 서로를 감시하고 있습니다. 우리도 과거에는 서로 도왔습니다! 우리도 예전에는 친절한 국가였습니다!

여자는 빛바랜 태피스트리 더플백을 들고 있었다. 주물공장에서 방금 나온 사람처럼 먼지를 뒤집어쓴 듯한 모습이었다. 여자가 가방을 내려놓고 어디론가 가버리자, 행인들이 동요하는 기색이 역력했다.

비행기에서 덴마크 범죄 드라마 〈살인Forbrydelsen〉을 몇 편 연달아 보았다. 미국 시리즈 〈더 킬링〉의 청사진이 된 작품이다. 사라 룬은 사라 린든 형사의 덴마크판 프로토타입이다. 둘 다 걸출한 여성이며, 둘 다 페어아일 스키 스웨터[1]를 입는다. 룬의 스웨터는 몸에 딱 붙는다. 린든의 스웨터는 헐렁하지만, 그녀에겐 윤리적 방호복과 같다. 룬은 야망으로 달린다. 린든의 강박적 천성은 그녀의 인간성과 본질적으로 유사하다. 거듭되는 끔찍한 임무에 대한 한결같은 헌신, 서약의 복잡한 본질, 늪지의 키 큰 풀밭 사이를 혼자서 달릴 수밖에 없는 욕구를 나는 이해한다. 졸면서 자막으로 룬을 따라가지만 잠재의식은 린든을 찾아 헤맨다. 텔레비전 시

[1] 스코틀랜드의 작은 섬 페어아일Fair Isle에서 유래한 뜨개질 방법으로 제작한 스웨터를 말한다. 다양한 색이 조합된 특유의 패턴으로 유명하며 보온성이 뛰어난 양모 니트 스웨터다.

리즈의 캐릭터라 해도 대부분의 다른 사람들보다 내게는 더 소중하니까. 나는 언젠가 〈더 킬링〉이 끝나고 다시는 그녀를 보지 못하게 될 그날을 조용히 두려워하면서 매주 그녀를 기다린다.

나는 사라 룬을 좇지만 사라 린든을 꿈꾼다. 〈살인〉이 갑자기 끝나는 바람에 문득 잠에서 깬 나는 개인용 플레이어의 화면을 물끄러미 바라보다가 의식을 잃고 일련의 브리핑이 이어지는 사건 수사본부 잠복근무와 이상한 궤적 텅 빈 고립 불쾌한 연기 속으로 빠져든다.

내가 묵은 베를린 호텔은 구舊 동베를린 미테 지구의 어느 바우하우스 건축물을 리노베이션한 곳이었다.[2] 그 호텔에는 내게 필요한 모든 게 있었고, 무엇보다 바로 근처에 파스테르나크 카페[3]가 있었다. 내가 한창 미하일 불가코프의 『거장과 마르가리타』에 빠져 정신을 못 차리고 있던 당시 베를린에 왔다가 발견한 카페다. 객실에 가방을 놓고 카페로 직행했다. 주인아주머니가 따뜻하게 반겨주었고, 나는 불가코프의 사진 바로 아래 똑같은 테이블에 앉았다. 예전에도 그랬듯이, 이번에도 나는 파스테르나크의 구 세계적인 매력에 흠뻑 빠졌다. 빛바랜 파란색 벽은 내가 사랑해 마지않는 러시아 시인인 안나 아흐마토바와 블라디미르 마야코프스키의 사진들로 장식되어 있었다. 오른쪽 넓은 창턱에는 동그란 키릴문자 키보드가 달린 낡은 러시아산 타이프라이터가 놓여 있는

2 호텔의 이름은 나오지 않지만 책에 나온 묘사와 근처의 건물을 고려할 때 '소호 하우스 베를린Soho House Berlin'으로 추정된다.

3 패티 스미스는 카페로 소개하고 있으나 미테 지구의 파스테르나크는 주로 러시아 요리를 전문으로 하는 레스토랑으로 유명하다.

데, 우리 집의 외로운 레밍턴 타이프라이터에게 완벽한 짝꿍이 되어줄 것 같았다. 나는 '해피 차르Happy Tsar' 세트를 시켰다. 보드카 스몰 샷을 곁들인 철갑상어 블랙 캐비아에 블랙커피가 따라 나온다. 흡족한 마음으로 한참을 거기 앉아서 종이 냅킨에 강연 내용을 구상한 뒤 이 도시에서 가장 오래된 워터타워가 중앙에 우뚝 솟은 작은 공원을 거닐었다.

강연 날 아침 일찍 일어나 방에서 커피, 수박 주스, 구운 토스트를 먹었다. 강연 구상을 완전히 마치지 못한 채 일부는 즉흥과 운명의 변덕에 맡기기로 했다. 호텔 왼편의 널찍한 대로를 건너 담쟁이로 뒤덮인 게이트를 지나치며, 아담한 성 마리엔과 성 니콜라이 성당에서 앞으로 있을 행사 생각을 좀 정리할 수 있기를 바랐

M 트레인

다. 성당 문은 잠겨 있었지만 마돈나의 발치에 피어난 장미꽃에
손을 뻗는 소년의 조각상이 있는 호젓한 장소를 발견했다. 소년과
마돈나는 모두, 세월과 풍파에 닳은 대리석 피부로 부러우리만큼
풍부한 감정을 표현하고 있었다. 소년상의 사진을 몇 장 찍고 나
서 방으로 돌아와 짙은 벨벳 팔걸이의자에 몸을 말고 누워 잠시
꿈도 없는 잠으로 빠져들었다.

6시에 나는 인근에 있는 작은 강연장으로 〈제3의 사나이〉에 나
오는 홀리 마틴스처럼 씩씩하게 걸어갔다. 제2차 세계 대전 이후
에 지어진 우리 강당은 구 동베를린 지역에 산재하는 다른 건물
과 전혀 구분이 되지 않았다. 27인의 CDC 회원 전원이 참석했고
충만한 기대감으로 실내가 미세하게 떨렸다. 행사는 우리 테마송
으로 시작되었다. 경쾌하면서도 멜랑콜리한 선율이 작곡가인 7번
의 아코디언으로 연주되었다. 성 프랜시스가 늑대를 길들인 곳이
라는 움브리아 구비오 출신의 7번 회원은 무덤 파는 일을 생업으
로 삼고 있었다. 7번은 학자도 훈련을 받은 음악가도 아니었지만
베게너의 원조 원정 대원의 먼 친척이라는 부러운 위상의 소유자
였다.

진행자는 프리드리히 실러의 「순간의 총애The Favor of the Moment」
에 나오는 "그렇다면, 다시 한 번, 우리는 만난다/ 고대의 원들 속
에서"라는 구절을 인용해 개회사를 했다.

그는 알프레드 베게너 연구소에서 관심 가지고 지켜보는 이슈
들, 그중에서도 특히 북극 빙하의 감소폭이 우려할 수준에 달한다
는 사실에 대해 장황하게 설명했다. 이윽고 내 마음은 연설에 마
음을 붙이지 못하고 하릴없이 배회하기 시작했고, 말 그대로 홀린

듯 미동도 없이 쳐다보는 동료 회원들을 곁눈질로 흘끔거리며 부러워하기 시작했다. 진행자가 중얼중얼 말을 잇는 사이 당연히 딴 생각을 하기 시작한 나는 머릿속으로 아예 비극적인 이야기 한 편을 짜내고 있었다. 얼음이 깨지면서 소녀와 백마 탄 왕자를 잔인하게 갈라놓는 광경을 물범 코트를 입은 그녀가 무기력하게 지켜본다. 둥둥 떠내려가는 왕자를 보며 소녀는 무릎을 털썩 꿇는다. 부서져 떨어진 빙하는 기울고 왕자는 비틀거리는 하얀 아이슬란드 포니의 등에 탄 채로 남극해 깊이 가라앉고 만다.

우리 서기가 예나에서 열렸던 지난번 회의의 상세한 내역을 설

명하고 쾌활하게 알프레드 베게너 연구소가 선정한 이달의 종을 발표했다. 학명 사르가숨 무티쿰Sargassum Muticum. 몽당잎모자반이라는 이 일본산 갈색 해초는 해류를 타고 표류하는 특이한 방식으로 타종과 구별된다. 또한 서기는 우리가 연구소와 파트너십을 맺고 이달의 종을 총천연색 달력으로 제작하겠다는 제안을 했으나 거절당했다는 소식도 전해주었고, 이에 달력 애호가들은 입을 모아 탄식을 터뜨렸다. 다음에는 작년에 동독에서 열린 CDC가 마지막으로 방문한 장소들을 찍은 9번 회원의 컬러 풍경 사진이 슬라이드 쇼로 펼쳐졌다. 그리고 이런 이미지를 활용해 아예 새로운 달력을 제작하자는 논쟁에 불이 붙었다. 어느새 손바닥이 식은 땀으로 흥건해졌고, 나는 아무 생각 없이 강의 내용을 적은 냅킨으로 땀을 닦고 말았다.

마침내 횡설수설하는 서두가 끝나고 내가 소개를 받아 강단에 올라갔다. 불행하게도 내 강연 제목이 '알프레드 베게너의 잃어버린 순간들The Lost Moments of Alfred Wegener'로 소개되고 말았다. 나는 실제 제목은 '잃어버린lost'이 아니라 '마지막last' 순간이라고 정정했고, 그러자 좌중에 한바탕 의미론적 유혈 사태가 일어났다. 나는 어째서 이 제목이 아니라 저 제목이어야 하는지 소란스럽게 늘어놓는 동료들을 마주 보며 시들시들한 냅킨들을 앞에 놓고 멍하니 서 있었다. 자비로운 우리 진행자님께서 정숙을 외쳐 질서를 되찾아주었다.

숨 쉬는 소리까지 다 들릴 정도의 정적이 실내에 깔렸다. 나는 알프레드 베게너의 금욕적인 초상을 쳐다보고 약간 기운을 차렸다. 그리고 그가 최후를 맞은 나날까지 이어진 사건의 이야기를

시작했다. 위대한 극지 탐험가는 무거운 마음과 함께 과학적인 결의를 다지며 1930년 봄, 정든 집을 떠나 전례 없이 힘겨운 그린란드 원정을 떠났다. 그의 사명은 현재의 대륙은 과거에 하나의 땅덩어리였으나 갈라지고 표류해서 지금 위치를 잡게 되었다는 자신의 혁명적 가설을 입증하는 데 반드시 필요한 과학적 데이터를 수집하는 것이었다. 이 이론은 학계에서 묵살되었으며, 조롱의 대상이 되었다. 그리고 이 역사적인 비운의 원정을 통해 이루어진 연구로 그는 결국 명예를 회복한다.

1930년 10월 말의 기상 조건은 유례없이 혹독했다. 전진기지의 동굴 천장은 뾰족뾰족한 고사리처럼 온통 흰 서리로 뒤덮였다. 알프레드 베게너는 칠흑 같은 밤 속으로 들어섰다. 그는 자신의 양심을 돌아보며, 충성스러운 동료들을 어떤 곤궁으로 끌고 들어왔는지를 생각했다. 자신과 라스무스 빌룸센이라는 충성스러운 이누이트 가이드를 포함해 대원은 다섯 명이었고, 아이슈미테 캠프에는 식량과 생필품이 부족했다. 베게너가 지식과 리더십에서 자신에게 결코 뒤지지 않는다고 판단한 프리츠 로에베는 이미 발가락 여러 군데에 동상이 생겨 일어서지도 못했다. 베게너는 빌룸센과 자신이 대원들 중에서 가장 튼튼하며 긴 여정에서 살아남을 확률이 높다고 보고 모든 성인의 날 대축일[4]을 기해 출발하기로 했다.

50세 생일이기도 했던 11월 1일, 동이 틀 무렵에 베게너는 소중한 공책을 코트 속에 넣고서 개들과 이누이트족 가이드로 구성

4　가톨릭교회에서 개별적으로 축일을 정해 기리기 힘든 모든 성인을 기리는 대축일로, 만성절이라고도 하며 11월 1일이다.

된 팀을 이끌고 출발했다. 자신의 체력과 사명의 정당성을 믿고 있었다. 그러나 머지않아 맑았던 날씨는 바뀌고 2인조는 휘몰아치는 돌풍을 뚫고 전진하게 되었다. 연신 몰아쳐 날린 눈이 파도치듯 무섭게 쌓여만 갔다. 빛이 소용돌이치며 나선형의 장관을 이루었다. 하얀 길, 하얀 바다, 하얀 하늘. 그런 광경보다 더 아름다운 게 세상에 어디 있을까? 순백의 타원형 얼음 속에 표구된 아내의 얼굴? 베게너는 자신의 심장을 두 번 바쳤다. 한 번은 아내에게, 또 한 번은 과학에. 알프레드 베게너는 무릎을 꿇었다. 그때 그는 무엇을 보았을까? 신의 북극 캔버스에 그는 어떤 이미지들을 투사했을까?

나는 베게너와 극적으로 동일시한 나머지 점점 커져가는 좌중의 동요를 미처 깨닫지 못했다. 갑자기 내 전제의 유효성을 놓고 논쟁이 벌어지고 말았다.

— 그는 눈밭에서 비틀거리지 않았습니다.

— 그는 잠을 자다가 죽었어요.

— 그에 대한 진짜 증거는 없습니다.

— 가이드가 그를 눕혀 휴식을 취하게 했지요.

— 그건 추정일 뿐이에요.

— 추정이 아닌 게 어디 있습니까.

— 그건 전제가 아니라 예단이에요.

— 그런 걸 투사하면 안 되죠.

— 이건 과학이 아니라 시예요!

나는 잠시 생각했다. 수학적 과학적 이론이 투사가 아니라면 무엇인가? 베를린의 스프레 강물 속으로 가라앉는 지푸라기가 된

기분이었다.

이게 웬 참사람. 모르긴 몰라도 역대 가장 적대적인 CDC 강연이었을 것이다.

— 자, 자, 진행자가 말했다.

— 막간 휴식 시간을 가질 때가 된 것 같군요. 한잔씩 하셔도 좋을 것 같습니다.

— 하지만 23번 회원의 강연을 끝까지 들어야 하지 않을까요? 정 많은 무덤 파는 사람의 말이었다.

이미 회원 몇 명은 간식 쪽으로 기울었다는 걸 알아챈 나는 재빨리 정신을 가다듬었다. 차분한 어조로 좌중의 주목을 구했다.

— 제 생각에, 우리는 알프레드 베게너의 '최후의' 순간을 '잃어버리고' 말았다는 데 합의할 수 있을 것 같습니다.

내심 이 따분하다 못해 귀여운 무리를 좀 재밌게 해주고 싶다는 희망을 품었는데, 그 보답으로 돌아온 호탕한 폭소는 기대를 뛰어넘었다. 허둥지둥 메모를 끼적거린 냅킨을 호주머니에 쑤셔 넣는 사이 모두가 일어섰고 커다란 접견장으로 이동했다. 우리가 셰리를 한잔씩 걸치는 사이 진행자가 폐회사를 몇 마디 했다. 그리고 관습에 따라 회장이 기도를 이끌며 다 같이 묵념하는 것으로 행사가 마무리되었다.

밴 세 대가 회원들을 각자 묵는 호텔로 데려다주었다. 모두 떠났을 무렵 서기가 내게 참석부에 서명을 하라고 했다.

— 제가 회의록에 첨부라도 할 수 있게 강연 원고를 한 부 복사해 주실 수는 없을까요? 서두가 정말 아름다웠어요.

— 사실 써둔 게 하나도 없어서요, 내가 말했다.

— 하지만 그런 말씀이 다 어디서 나올 줄 아셨어요?

— 허공에서 주워 담을 수 있을 거라 확신했죠.

그녀가 꽤나 무서운 눈길로 나를 쳐다보면서 말했다. 뭐, 그러면, 다시 허공으로 들어가서서 제가 회의록에 첨부할 수 있는 걸 좀 건져주시면 좋겠네요.

— 저, 메모는 있는데요. 나는 더듬더듬 냅킨을 찾으며 말했다.

우리 서기하고 그렇게 오랜 대화를 나눈 건 처음이었다. 그녀는 리버풀 출신의 미망인으로 항상 회색 개버딘 정장과 꽃무늬 블라우스를 입었다. 코트는 갈색의 보일드울이었고, 거기에 실제로 핀이 달린 갈색 펠트 모자까지 색깔 맞춰 썼다.

— 아이디어가 하나 있는데요, 내가 말했다.

— 저하고 파스테르나크 카페까지 같이 가요. 미하일 불가코프의 사진 바로 밑, 제가 가장 좋아하는 자리에 같이 앉을 수 있어요. 그리고 내가 했을 만한 얘기를 말씀드리면 그때 받아 적으시면 되잖아요.

— 불가코프! 멋져요! 보드카는 제가 살게요.

— 그런데요, 하고 서기가 덧붙였다. 이젤에 세워진 커다란 베게너의 사진 앞에 선 그녀를 보니, 어쩐지 그 두 남자가 닮았다는 생각이 들었다.

— 아마 불가코프가 조금 더 핸섬할 거예요.

— 게다가 얼마나 대단한 작가예요!

— 거장이죠.

— 그럼요, 거장이죠.

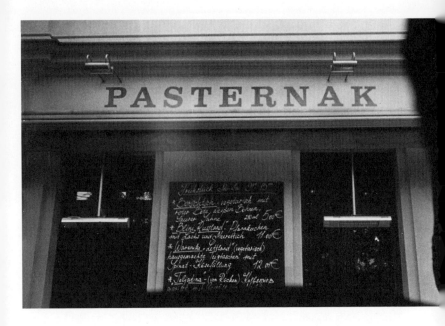

　나는 며칠 더 베를린에 묵으면서 예전에 가봤던 장소를 다시
찾아 이미 찍은 사진들을 다시 찍었다. 구 베를린 역사 안에 있는
카페 주에 들어가 아침을 먹었다. 내가 유일한 손님이었고 자리에
앉아 묵직한 유리창에서 친숙한 낙타의 실루엣 문양을 벗겨내는
일꾼을 지켜보았다. 나는 호기심이 동했다. 리노베이션? 문을 닫
나? 작별 인사를 하듯 돈을 내고 길을 건너 동물원으로 가서 코끼
리 문으로 들어갔다. 그 앞에 서 있으니 든든한 존재가 어쩐지 위
로가 되었다. 19세기 말에 엘베의 사암을 정교하게 깎아 조각한
코끼리 두 마리가 평화롭게 무릎을 꿇고 앉아 밝은 페인트칠을
한 곡선의 지붕과 연결되는 거대한 기둥 두 개를 떠받치고 있다.
인도도 살짝, 차이나타운도 살짝 섞인 대문은 놀라워하는 방문객

을 반갑게 맞아준다.

동물원도 텅 비어 있다. 관광객도 없고 대개 오는 학생들도 없다. 내 숨결이 김이 되어 눈앞에 훤히 다 보여서 나는 코트 단추를 채웠다. 주위에는 동물이 몇 마리 있었고 날개에 꼬리표가 달린 커다란 새도 있었다. 갑자기 어디선가 아지랑이가 흘러와 그 지역을 뒤덮었다. 벌거벗은 나무들 사이로 서로 목을 비벼대는 기린과 눈 속에서 짝짓기를 하는 홍학 정도가 그나마 간신히 보였다. 꼭 미국 같은 뜻밖의 안개 속에서 베를린의 통나무집과 토템 기둥과 들소들이 불쑥불쑥 나타나곤 했다. 거인 어린이의 장난감처럼 생긴 꿈쩍도 않는 들소들의 형상. 동물 크래커처럼 휙 뽑아서 가지고 놀다가, 상자에 안전하게 다시 집어넣을 수 있는 그런 장난감 말이다. 거인의 장난감 상자는 개미핥기와 도도새와 날렵한 단봉낙타와 아기 코끼리와 플라스틱 공룡 들을 실은 원색의 화려한 서커스 열차가 부조로 장식되어 있겠지. 은유들이 한데 뒤섞인 상자.

카페 주가 문을 닫느냐고 여기저기 물어보고 다녔다. 그 카페가 아직 있다는 사실을 아는 사람도 없었다. 새로 생긴 중앙역 때문에 한때는 중요했던 동물원 역의 위상이 떨어졌고, 이제는 지방선이 지나는 역사가 되었을 뿐이다. 대화는 곧 발전으로 넘어갔다. 검은 낙타 그림이 있는 옛 카페 주 영수증의 행방은 내 마음 깊은 구석 어딘가에 걸려 있다. 나는 피곤했다. 호텔에서 가벼운 저녁 식사를 했다. 〈로 앤드 오더〉의 에피소드가 독일어로 방송되고 있었다. 텔레비전 소리를 꺼놓고 코트를 입은 채 잠이 들었다.

마지막 날 아침에는 도로티엔슈타트 공동묘지까지 걸어갔다. 총알 자국으로 뒤덮인 벽이 한 블록을 다 차지한 제2차 세계 대전

의 황량한 기념비다. 천사들의 문을 지나치면 베르톨트 브레히트가 안장된 묘지를 쉽게 찾을 수 있다. 지난번 방문 이후로 총알 자국 일부를 석고로 뒤덮어 보수했다는 걸 알 수 있었다. 기온이 떨어지고 가볍게 눈이 내렸다. 브레히트의 무덤 앞에 앉아 억척어멈[5]이 딸의 시체 곁에서 부른 자장가를 콧노래로 불렀다. 눈발이 날리는 동안 그곳에 주저앉아 희곡을 쓰는 브레히트를 상상했다. 남자는 우리에게 전쟁을 준다. 한 어미가 전쟁으로부터 이득을 얻고 자식으로 대가를 치른다. 자식들은 볼링장 앨리 끝의 핀처럼 한 사람 한 사람씩 쓰러져나간다.

떠나면서 한 수호천사의 사진을 찍었다. 카메라 내부가 눈에 젖어 왼쪽이 뭉개졌고, 날개 한 부분을 흐릿하게 덮는 검은 초승달 문양이 생겨버렸다. 나는 클로즈업해서 다른 쪽 날개를 찍었다. 매트 인화지에 확대 프린트해 하얀 곡면 위에 자장가 가사를 적으리라 머릿속으로 그려보았다. 가사가 억척어멈의 심장을 쥐어짰듯 브레히트도 흐느껴 울게 만들었을까 궁금해진다. 위악을 떨었지만 억척어멈은 그리 매정한 사람이 아니었다. 그 사진들을 호주머니에 넣었다. 우리 어머니는 실존했고 그녀의 아들도 실존했었다. 그 아들이 죽자 어머니는 땅에 묻었다. 이제 어머니는 돌아가셨다. 억척어멈과 그 자식들, 우리 어머니와 그녀의 아들. 그들은 이제 모두 이야기가 되었다.

5 30년 전쟁을 연대기적으로 묘사한 브레히트의 희곡 「억척어멈과 그 자식들」에 나오는 주인공. 전성기로 일컬어지는 1939년에서 1944년 사이 망명지에서 쓰인 대표작 가운데 한 편이다. '억척어멈'이라는 인물에 비판적 거리를 취하면서 삶에 감추어진 모순을 하나하나 발견해 현실에 비추어본다.

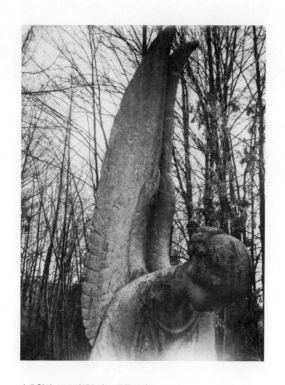

수호천사, 도로티엔슈타트 공동묘지

집에 돌아가기 싫었지만 짐을 꾸리고 비행기 연결편을 타기 위해 런던으로 날아갔다. 뉴욕으로 돌아가는 비행기는 지연되었고, 난 그걸 신호로 받아들였다. 출발 게시판 앞에 서 있다 보니 더 지연된다는 안내가 떴다. 충동적으로 표를 다시 예약하고 나서 히스로 익스프레스를 타고 패딩턴 역까지 갔다. 거기서 택시를 타고 코벤트가든으로 가서 내가 가장 좋아하는 작은 호텔에서 범죄 수사 드라마를 보기로 했다.

내 방은 밝고 아늑했으며, 런던의 지붕들이 내려다보이는 작은 테라스가 딸려 있었다. 홍차를 주문하고 일기를 펼쳤다가 곧장 덮었다. 일하러 온 게 아니잖아, 나는 스스로에게 말했다. ITV3에서 방송하는 미스터리 드라마를 연속으로 밤늦게까지 보러 온 거야. 몇 년 전에도 아플 때 여기 똑같은 호텔에 와서 그런 적이 있다. 열에 달떠 비몽사몽 속을 헤매던 그 밤들은 병적으로 우울하고 성격도 더럽고 술주정뱅이에 오페라를 사랑하는 형사들의 행진으로 점철되어 있었다.

그날 밤의 워밍업으로 〈세인트〉[6]의 빈티지 에피소드를 한 편 보았다. 사이먼 템플러가 흰색 볼보를 몰고 런던의 후미진 골목을 누비며 오늘도 임박한 대재앙으로부터 세계를 구하는 모습을 볼 수 있어서 기뻤다. 이번에는 파스텔 빛 카디건과 반듯한 스커트를 걸친 플래티넘 블론드의 순진한 처녀가 숙부를 찾는 이야기였다. 처녀의 숙부는 천재 생화학자로 역시나 천재지만 사악한 핵 과학자의 손아귀에 잡혀 있었다. 아직 이른 시각이어서 완전히 새로운

6 1962년에서 1969년까지 영국 ITV 채널에서 방송된 텔레비전 드라마로 로저 무어가 변장술의 천재인 의적 사이먼 템플러로 등장해서 큰 인기를 끌었다.

곤경에 처한 또 다른 금발 처녀가 나오는 〈세인트〉의 두 번째 에피소드까지 끝내고 채링 크로스 로드로 걸어가 책방들을 어슬렁거렸다. 실비아 플라스의 『겨울나무Winter Trees』 초판을 사고 입센의 희곡도 한 권 샀다. 그러다 보니 날이 저물 때까지 호텔 벽난로 앞에 앉아 「대목수」[7]를 읽고 말았다. 좀 더워서 꾸벅꾸벅 조는데 트위드 코트를 입은 남자가 내 어깨를 툭툭 두드리며, 혹시 자기가 만나기로 한 기자가 아니냐고 물었다.

— 아니에요, 죄송합니다.

— 입센을 읽고 계십니까?

— 그래요, 「대목수」를 읽고 있어요.

— 으으음, 멋진 희곡이지만 상징으로 점철되어 있지요.

— 전혀 몰랐는데요, 내가 말했다.

남자는 잠시 벽난로 앞에 서서 고개를 절레절레 흔들더니 가버렸다. 개인적으로는 상징을 별로 좋아하지 않는다. 도저히 이해가 안 된다. 왜 사물을 있는 그대로 보면 안 되는 거지? 나는 시모어 글래스[8]를 정신분석 대상으로 삼으려 해본 적도 없고 〈데솔레이션 로우〉[9]를 낱낱이 해체하려 한 적도 없다. 나는 그저 길을 잃고 싶다. 여기가 아닌 다른 어떤 장소와 합일되어, 순전히 그러고 싶다는 이유만으로 뾰족탑 위에 화환을 슬쩍 걸어주고 싶다.

내 방으로 돌아와 온몸을 꽁꽁 싸매고 발코니로 나가 차를 마셨다. 그러고는 제대로 자리를 잡고 누워 모스[10], 루이스[11], 프로스트[12], 〈위클리프〉[13], 〈화이트채플〉[14] 등에 온전히 나를 맡겼다. 형사들의 우울하고 강박적 본성은 내 성격을 거울처럼 비춘다. 그

7　「The Master Builder」. 헨리크 입센의 희곡 18편을 모은 선집의 타이틀이자 대표작.

들이 찹스테이크를 먹으면 나도 룸서비스로 똑같은 요리를 시켰다. 그들이 술을 마시면 나도 미니바를 들춰보았다. 철저히 몰입하건 감정 없이 무심하건 나도 그들과 똑같은 태도를 취했다.

드라마 막간에는 다음 주 화요일 ITV3 채널에서 전편 연속 방송이 예정되어 기대를 모으고 있는 〈크래커〉[15]의 예고를 했다. 〈크래커〉는 표준적인 수사 드라마가 아니지만, 내가 아끼는 드라마 중에서도 탁월한 수작이다. 로비 콜트레인이 입이 걸고 줄담배를 피워대는 과체중의 괴짜 천재 범죄 심리학자 피츠를 연기한다. 이 드라마는 캐릭터의 불행한 운명을 닮아 얼마 전 방영이 중단되었으나, 워낙 방영 자체가 흔치 않기 때문에 스물네 시간 내내 〈크래커〉를 볼 수 있는 기회는 매우 유혹적이다. 나는 며칠 더 머무르는 방안을 진지하게 고려해보았다. 그러면 그게 얼마나 미친 짓일까? 애초에 여기 온 것부터가 더 미친 짓이지, 내 양심이 말했다. 그래서 풍성한 예고편 장면으로 만족하기로 했다. 어찌나 광고가 많이 나오는지 에피소드 한 회를 짜 맞춰 짐작할 수 있을 지경이었다.

8 『호밀밭의 파수꾼』의 작가 J.D. 샐린저의 연작 단편에 나오는 글래스 가의 장남. 「바나나 피시의 완벽한 하루A Perfect Day for Banana Fish」에 주인공으로 등장하며 「목수여, 대들보를 높이 들어라Raise the High Beam, Carpenter」에서 그의 결혼식 날이 다루어진다.

9 〈Desolation Row〉. 밥 딜런이 1965년 발표한 스튜디오 앨범 〈하이웨이 61 리비지티드Highway 61 Revisited〉의 대미를 장식하는 11분 21초의 대곡. 잭 케루악의 『데솔레이션 에인절스Desolation Angels』와 존 스타인벡의 『캐너리 로우Canary Row』에서 영감을 받아 곡 제목을 지었다고 한다.

10 콜린 덱스터의 추리소설 '모스 경감 시리즈'의 주인공이다. 동명의 텔레비전 시리즈도 인기를 끌었다. 영국 옥스퍼드 템스밸리 경시청의 수사과 경감으로 설정되어 있다. 텔레비전 시리즈에서 재규어 마크 2를 몰며 맥주를 사랑하고 바그너를 굉장히 좋아하는 지적인 속물로 묘사된다.

〈프로스트 형사〉와 〈화이트채플〉의 막간에 나는 서재 옆에 붙어 있는 무인 바에 가서 작별의 포트와인을 마시기로 했다. 엘리베이터 앞에 서 있던 나는 갑자기 인기척을 느꼈다. 우리는 똑같은 순간 몸을 돌려 서로를 바라보았다. 꼭 내가 간절히 마음을 모아 불러낸 것처럼, 로비 콜트레인이 거기 서 있었다. 〈크래커〉 연속 방송 날짜가 며칠 남지 않았는데.

— 일주일 내내 기다렸어요, 나는 성마르게 말했다.

— 여기 이렇게 왔네요, 그가 웃음을 터뜨렸다.

나는 너무 놀라고 당황한 나머지 그를 따라 엘리베이터에 타지도 못하고 금세 방으로 돌아왔다. 평행우주에 빠져 제대로 홍차를 마실 줄 아는 요정의 숙소로 끌려 들어오기라도 한 것처럼, 내 방이 미묘하게 그렇지만 철저히 다르게 보였다.

— 그런 만남의 확률이 대체 얼마나 될 것 같아? 나는 꽃무늬 침대보에게 말을 건다.

— 모든 정황을 고려해볼 때, 승산이 있다고 해야겠지. 하지만 정말이지 이왕이면 존 배리모어를 불러냈어야 했어.

11 모스 경감 시리즈의 후속작이자 스핀오프인 〈루이스 경감Inspector Lewis〉의 주인공. 모스 경감을 보필하던 루이스 경사를 주인공으로 제작되었다.

12 1992년에서 2010년까지 방영된 영국 수사 드라마 〈터치 오브 프로스트A Touch of Frost〉의 주인공 잭 프로스트 형사를 말한다.

13 W. J. 벌리의 소설을 원작으로 한 영국 수사 드라마 〈위클리프Wycliffe〉의 주인공 찰스 위클리프 경정을 말한다.

14 2009년부터 방영되기 시작한 영국의 인기 수사 드라마로 런던 화이트채플 지역의 범죄를 조사하는 수사 팀을 다룬다.

15 로비 콜트레인 주연의 영국 드라마 시리즈. 괴짜 천재 범죄 심리학자 프리츠를 중심으로 이야기가 전개된다.

값진 제안이었지만 계속 대화를 부추기고 싶은 마음은 전혀 들지 않았다. 채널 돌리는 리모컨과 달리 꽃무늬 침대보를 꺼버리는 건 말 그대로 불가능했으니까.

미니바를 열어보고 엘더베리 워터와 달콤 짭짤한 팝콘으로 결정했다. 텔레비전을 다시 켜는 게 좀 망설여졌다. 음울한 알코올 기운이 짙게 밴 프리츠의 얼굴을, 그것도 클로즈업으로 보게 될 것이 분명했기 때문이다. 로비 콜트레인이 과연 무인 바를 이용하려던 건지가 궁금했다. 사실 내려가서 슬쩍 엿보고 올까 생각도 했지만 포기하고 대신 작은 수트케이스에 아무렇게나 쑤셔 박아두었던 소지품을 정리했다. 괜히 서두르다가 손가락이 날카로운 무언가에 찔려서 보니 CDC 서기의 진주가 박힌 모자 핀이 내 티셔츠와 스웨터 사이에 박혀 있었다. 영롱한 회색에 일그러진 형태여서, 진주라기보다는 눈물방울에 더 가까웠다. 등불에 비추어 이리저리 돌려보다가 물망초 무늬로 장식된 작은 리넨 손수건에 고이 쌌다. 손수건은 우리 딸이 준 선물이다.

파스테르나크 밖에서 나눈 우리의 마지막 대화를 되짚어보았다. 우리는 이미 보드카를 몇 잔 거나하게 걸친 뒤였다. 모자 핀에 대해서는 도무지 아무것도 기억나는 게 없었다.

— 우리 다음 회의는 어느 방위에서 열릴까요? 내가 물었다.

서기가 즉답을 회피하기에 굳이 다그치지 않는 게 좋겠다고 생각했다. 그녀는 자기 핸드백을 뒤지더니 손으로 색칠한 사진을 한 장 주었다. 그 사진에 클럽 이름이 적혀 있었다. 홀리 카드[16]와 같은 사이즈, 같은 형태였다.

16 성서 구절이나 성인의 화상이 그려진 작은 카드.

— 우리가 왜 베게너 씨를 추모하는 회합을 갖는다고 생각하시나요? 내가 물었다.

— 글쎄요, 베게너 부인을 위해서겠죠, 그녀는 망설이지도 않고 대답했다.

베를린에서부터 나를 따라오기라도 한 것처럼 묵직한 안개가 런던의 몬머스 스트리트에 내리깔렸다. 나는 작은 테라스에 서서 치렁치렁 늘어진 구름이 땅으로 뚝 떨어지는 순간을 포착했다. 예전에 본 적이 없는 광경이라 카메라 필름이 없다는 게 개탄스러웠다. 하지만 한편으로는 그 순간을 아무런 부담감 없이 홀가분하게 체험할 수 있었다. 코트를 걸치고 돌아서서 내 방에 작별을 고했다. 아래층 아침 식사 전용 식당에서 블랙커피, 훈제 청어와 구운 브라운 토스트를 먹었다. 차가 대기하고 있었다. 나를 데리러 온 기사는 선글라스를 꼈다.

안개가 점점 더 묵직해지더니, 우리가 지나치는 모든 걸 다 감쌌다. 안개가 갑자기 걷혔는데 만물이 사라져버렸다면 어떻게 할까? 넬슨 제독의 기둥, 켄징턴 가든, 강변에 우뚝 솟은 페리스휠, 히스의 숲까지. 모든 게 사라지고 끝없는 동화의 은빛 대기 속으로 모든 사람이 다 끌려 들어간다면. 공항까지의 여정이 영영 끝나지 않을 것만 같다. 벌거벗은 나무들의 윤곽이 영국 동화책 삽화처럼 희끄무레하다. 앙상한 가지들이 색다른 풍경을 가로질러 뻗어나간다. 펜실베이니아, 테네시, 지저스 그린의 플라타너스 길. 해리 라임[17]이 묻힌 빈의 중앙 묘지와 연필로 그린 듯한 나무들이 묘지와 묘지를 잇는 길가에 늘어선 몽파르나스 묘지. 방울

모양의 술들과 말라붙은 갈색 씨앗 꼬투리가 있고, 크리스마스 장식이 유령처럼 매달려 흔들리는 플라타너스들. 한 젊은 스코틀랜드인이 이렇듯 축축 내리깔리는 먹구름과 은은하게 빛나는 안개의 분위기에 젖어 살다가 네버랜드라는 이름을 지었던 백 년 전의 시간을 상상하게 된다.

운전기사는 깊은 한숨을 쉬었다. 비행기가 또 지연되려나 하는 생각이 들었지만, 그건 아무래도 좋았다. 내가 어디 갔는지 아무도 몰랐다. 아무도 나를 기다리지 않았다. 아서 래컴[18]의 유령이 황급히 스케치한 것처럼 파르르 떨리는 사시나무 그림자들이 길 양편으로 스쳐 지나가고 나는 내가 걸친 코트만큼이나 시커먼 영국 택시를 타고 안개를 헤치며 꾸물꾸물 기어가고 있었어도, 정말이다, 난 아무렇지도 않았다.

17 〈제3의 사나이〉에 등장하는 수수께끼의 배후 인물.

18 Arthur Rackham, 1867~1939. 어두운 분위기의 펜화로 유명한 삽화가.

벼룩이 피를 보다

뉴욕에 돌아왔을 무렵 나는 애초에 왜 떠났었는지 이유를 까맣게 잊었다. 일상을 다시 시작하려 했지만, 유달리 지독한 시차에 덥석 발목 잡히고 말았다. 짙은 무기력감과 함께 놀라우리만큼 환한 내면적 광휘가 동반되어, 베를린과 런던의 안개로부터 어떤 초자연적 신병이라도 얻어 온 느낌이었다. 내 꿈은 〈스펠바운드〉[1]의 NG 장면 같았다. 액체가 되어 녹아내리는 열주, 쭉쭉 늘어나는 묘목, 환원 불가의 수학 정리 들이 빙글빙글 심장이 멎을 듯한 악천후 속에서 소용돌이쳤다. 이 한시적 병리 현상이 품고 있는 시적 가능성을 알아챈 나는 그 속에서 뭔가 고삐를 잡아보려 애쓰며, 마음속 아지랑이를 밟아가며 근원적 피조물이나 야생 종교의 화두를 탐색해보고자 했다. 그러나 대신 나를 맞아준 건, 간직할 가치가 전혀 없는 흰소리를 지껄이는 얼굴 없는 얼굴 카드들뿐이었고, 물론 올가미 밧줄을 휘두르는 카우보이도 없었다. 운이 전혀 따라주지 않았다. 내 손은 일기장의 백지처럼 텅 비어 있었다. **아무것도 아닌 것에 대해 글을 쓰는 건 그리 쉽지 않아.** 삶보다 더

1 〈Spellbound〉. 잉그리드 버그먼과 그레고리 펙이 주연한 앨프리드 히치콕 감독의 1945년 영화. 기억상실에 걸린 주인공의 정신분석과 심리가 주된 플롯을 이루는 흥미로운 실험작으로 일부 미술을 살바도르 달리가 맡았다.

생생하던 꿈에서 건져 올린 말들. **아무것도 아닌 것에 대해 글을 쓰기란 그리 쉽지 않다.** 나는 그 말을 두꺼운 빨간 분필로 하얀 벽에 거듭 끼적인다.

해가 지면 나는 고양이들에게 저녁밥을 주고 코트를 쓱 걸치고 교차로에서 신호등이 바뀌기를 기다린다. 거리는 텅 비어 있고 차들이 몇 대 오갈 뿐이다. 빨강, 파랑 그리고 노랑 택시, 추위의 필터에 걸러진 마지막 석양에 흠뻑 젖은 원색들. 문구文句들이 작은 경비행기가 하늘에 쓰고 간 것처럼 나를 내리 덮친다. **당신의 끗수를 충전하라. 호주머니를 잘 준비해놓아라. 서서히 불타오르기를 기다려라.** 형사들의 은어는 윌리엄 버로스의 나직하고 흘리는 말투를 연상시킨다. 길을 건너면서 윌리엄이라면 지금 내 상태의 언어를 어떻게 해독할까 생각했다. 그냥 전화기를 들고 물어보면 되던 때도 있었지만, 이제는 그를 부르려면 다른 방식을 써야 한다.[2]

카페 이노는 텅 비어 있다. 손님이 몰리는 저녁 시간보다 일찍 온 탓이다. 보통 내가 오는 시간은 아니지만 같은 테이블에 앉아 하얀 콩 수프와 블랙커피를 마신다. 윌리엄에 대해 뭔가 써야겠다는 생각에 공책을 펼치지만, 그 안에 사는 숱한 장면과 얼굴들이 퍼레이드처럼 펼쳐지자 조용히 온몸이 마비된다. 내가 함께 빵을 뜯어 나누는 특권을 누릴 수 있었던 지혜의 전파자들. 한때 우리 세대를 문화혁명으로 이끌었던 비트들도 모두 사라졌다. 하지만 지금 내게 가장 큰 호소력을 갖는 건 윌리엄 버로스의 독특한 목소리다. 우리의 일상에 CIA가 얼마나 깊숙이 침투했는지 역설하거나 미네소타의 월아이를 잡는 데 완벽한 미끼가 무엇인지 설명

2 윌리엄 버로스는 1997년에 세상을 떠났다.

하던 그 목소리가 아직도 귓전에 선하다.

내가 마지막으로 그를 본 건 캔자스 주 로렌스에서였다. 그는 고양이들과 책, 샷건 한 자루와 이동식 목제 약상자와 함께 검박한 집에서 살았다. 그는 자기 타이프라이터 앞에 앉아 있었다. 리본이 심하게 닳아서 글자 모양대로 종이에 각인만 되기 일쑤였다. 뒷마당에는 작은 연못에서 요리조리 쏘다니는 빨간 물고기가 살았고, 깡통이 쌓여 있었다. 그는 목표물 사격을 좋아했고 여전히 훌륭한 사격수였다. 나는 일부러 카메라는 넣어두고 조용히 서서 조준하는 그 모습을 지켜보았다. 다소 메마르고 구부정해졌지만 여전히 아름다운 사람이었다. 나는 그가 잠을 잔 침대를 바라보고 그의 창에 걸린 커튼이 아주 살짝 흔들리는 모습을 지켜보았다. 작별 인사를 나누기 전 우리는 윌리엄 블레이크의 〈벼룩의 유령〉을 축소한 프린트 앞에 함께 섰다. 휘어졌지만 강력한 척추에 금빛 비늘이 달린 파충류의 그림이었다.

— 내 기분이 저래요, 그가 말했다.

나는 코트 단추를 채우고 있었다. 왜냐고 묻고 싶었지만 아무 말도 하지 않았다.

벼룩의 유령. 윌리엄은 무슨 말을 하려 했던 걸까? 커피가 싸늘하게 식어, 한 잔 더 달라고 손짓하면서 가능한 대답들을 스케치해보려다가 박박 지웠다. 대신 당당히 서 있는 절지동물의 명멸하는 이미지로 점철된 유럽의 구불구불한 구 시가지를 배회하는 윌리엄의 그림자를 따라가기로 했다. 의식이 극도로 농축되어 자신의 의식마저 장악해버린 걸출한 곤충 한 마리에 이끌린 곤충 박멸자 윌리엄.

벼룩이 피를 빤다, 그리고 제 몸에 간직한다. 그건 절대 평범한 피가 아니다. 병리학자들이 피라고 부르는 건 또한 배설 물질이다. 병리학자는 그걸 과학적인 방식으로 검사하겠지만, 피뿐 아니라 사방으로 튀기는 단어들을 보는 작가는 어떨까? 시각화하는 수사관들은 어떨까? 아, 그 핏속의 활발한 활동과 신이 자칫 놓친 통찰들. 하지만 신은 그걸 어떻게 할까? 어디 신성한 도서관 같은 곳에 서류로 철해서 보관해둘까? 케케묵은 박스 카메라로 찍은 흐릿한 사진이 삽화로 들어간 여러 권의 책들. 모호하지만 친숙한 정지 사진이 사방으로 돌아가며 영사되는 시스템. 하얀 의상을 입은 북 치는 소년의 빛바랜 사진, 세피아 빛깔의 기차역들, 빳빳하게 다린 셔츠들, 종작없는 생각의 편린들, 흐릿한 진홍빛 두루마리들, 중국 담뱃대를 에워싸고 인광을 발하는 담뱃잎처럼 몸을 돌돌 말고 축축한 땅에 누워 있는 병사들의 클로즈업.

하얀 의상의 소년. 어디서 온 걸까? 내가 꾸며낸 허상이 아니라 어디선가 본 이미지였다. 세 번째 커피는 사양하고 윌리엄에 대해 쓴 메모를 덮고 테이블에 돈 몇 푼을 두고 다시 집으로 향한다. 해답은 내 복된 서재 어딘가의 책 속에 있다. 코트도 벗지 않고 나는 책 더미를 뒤진다. 딴 데 정신이 팔리거나 다른 차원의 유혹에 빠져 끌려 들어가지 않으려 애쓰면서. 니카노르 파라[3]의 『저녁 식사 후의 선언After-Dinner Declarations』이나 오든[4]의 『아이슬란드에서 보낸 편지Letters from Iceland』를 못 본 체한다. 잠시 짐 캐럴[5]의 『페팅주The Petting Zoo』를 펼치긴 했지만—구체적인 몽환 상태를 추구하는 사람이라면 무조건 읽어야 할 책이다—금세 덮었다. 미안해, 나는 그 책들 모두에게 말한다. 지금은 너희를 다시 읽을 수 없어,

나 자신의 얼레를 바짝 당겨야 할 때란 말이야.

W.G. 제발트[6]의 『자연을 좇아서』[7]를 책 더미에서 파냈을 때, 문득 하얀 옷을 입은 소년의 이미지는 제발트의 책 『아우스터리츠』의 표지라는 생각이 떠올랐다. 독특한 여운이 길게 남는 그 책에 홀려 제발트를 처음 알게 되었다. 수수께끼가 풀렸으므로 수색은 중단하고 신나게 『자연을 좇아서』를 펼쳤다. 이 얇은 책에 실린 세 편의 긴 시에 얼마나 심오한 영향을 받았는지 차마 다시는 못 읽을 것만 같던 때가 있었다. 그들의 세계에 발을 들여놓기만 하면 그만 무수한 다른 세계로 던져지기 일쑤였으니까. 그런 여행의 증거는 책의 면지에 빽빽하게 쑤셔 넣어 남겨두었거니와, 한번은 오만방자하게도 여백에 끼적거린 선언으로 남았다. **네 마음속에 무엇이 있는지 나는 알지 못할지 몰라도, 네 마음이 어떻게 작동**

3 Nicanor Parra, 1914~ . 옥타비오 파스, 에르네스토 카르데날과 함께 중남미 현대시의 세 거두로 불리는 칠레 시인. 반시反詩를 주창한 그는 근대 세계를 혹독하게 비판하며 구원 가능성이 없다고 보고 부르주아 사회를 통렬히 풍자했다.

4 W.H. Auden, 1907~1973. 옥스퍼드대학을 졸업한 영국 시인이나 제2차 세계 대전 직전 미국으로 건너가 시민권을 얻고 계속 살았다. 과격한 발언과 실험적 시법의 개척으로 알려진 이른바 '1930년대 시인'의 중심인물로서 영국 시단에서 크게 활약하였다. 특히 C.D. 루이스, S. 스펜더, L. 맥니스 등은 작품의 내용이나 시풍에 오든의 영향을 크게 받았고, 개인적인 친분도 있어 일괄하여 '오든 그룹'이란 명칭으로 부르고 있다.

5 Jim Carrol, 1949~2009. 미국의 작가이자 시인, 펑크 뮤지션이다. 대표작은 청소년기 마약 중독의 경험을 자서전적으로 쓴 『배스킷볼 다이어리The Basketball Diaries』다. 이 작품은 1995년 레오나르도 디카프리오 주연으로 영화화되었다.

6 W.G. Sebald, 1944~2001. 헤르타 뮐러와 함께 가장 주목받는 현대 독일 작가. 별칭은 막스 제발트다. 1990년 첫 소설을 발표하고 마지막 『아우스터리츠』를 내고 세상을 뜬 것이 2001년이니 작가로 활동한 것은 11년 안팎이다. 단 네 편의 소설로 독일 문학을 대표하는 현대 작가가 됐다.

7 『After Nature』. 제발트가 처음 발표한 문학 작품으로 장시長詩의 형식을 띤다. 자연 세계에서 인간의 위상을 부단히 고민하는 세 사람의 이야기를 다룬다.

하는지는 안다.

막스 제발트! 그는 축축한 땅 위에 쭈그리고 앉아 휘어진 나뭇가지를 살펴본다. 노인의 지팡이일까, 아니면 충견의 침으로 범벅된 소박한 나뭇가지일까? 그는 본다, 눈으로는 아니지만 그래도 본다. 침묵 속에서 목소리들을 알아듣고, 부정적 공간에서 역사를 인식한다. 조상이 아닌 조상들을 어찌나 엄밀하고 정확하게 불러내는지 자수로 장식된 소맷자락의 금사가 그가 입고 있는 흙 묻은 바지보다 더 친숙하게 느껴진다.

이미지들이 거대한 지구를 빙 두른 빨랫줄에 널려 있다. 〈헨트 제단화〉[8]의 역상, 이제는 멸종되었으나 아름다운 고사리를 묘사한 경이로운 책에서 찢어낸 책장 한 장, 고트하르트 산악 도로의 염소 가죽 지도, 도살된 여우의 털가죽. 그는 1527년의 세계를 펼친다. 그는 우리에게 한 남자를—화가 마티아스 그뤼네발트를—선사한다. 아들, 희생, 위대한 작품들. 우리는 그것이 영원히 지속되리라 믿지만, 느닷없이 시간은 찢어지고 모든 것이 죽음을 맞는다. 화가, 아들, 모든 게 음악도 없이, 팡파르도 없이 썰물처럼 물러가고 오로지 급작스럽고 선연한 색채의 부재만 남는다.

이 작은 책은 얼마나 강력한 마약인가. 그 마약을 흡입한다는 건 제발트의 퍼레이드에 편승한다는 뜻이다. 책을 읽다보니 똑같은 충동에 휩싸인다. 그가 쓴 글을 소유하고 싶다는 욕망. 이 욕망을 잠재우는 길은 나 자신이 무슨 글이든 쓰는 수밖에 없다. 단순한 질투가 아니라 열에 달떠 혈류가 빨라지는 느낌이다. 어느새

8 〈Ghent altarpiece〉. 1432년 얀 반 에이크가 목판에 유채로 그린 제단화로, 실제 같은 인물 묘사와 세밀하고 풍부한 디테일로 네덜란드 회화의 걸작으로 손꼽힌다.

추상화된 책은 내 무릎에서 툭 미끄러져 떨어지고, 나는 빵을 배달하는 청년의 굳은살 박인 발꿈치에 정신이 팔려 넋을 놓는다.

그는 고개를 숙인다. 아버지의 도제로서 운명은 이미 결정되었으니 그저 따를 뿐 다른 도리가 없었다. 그는 빵을 굽지만 음악을 꿈꾼다. 어느 날 밤 그는 아버지가 잠든 사이에 일어났다. 빵 한 덩이를 싸서 자루에 넣고 아버지의 장화를 훔친다. 그는 황홀한 기쁨에 젖어 마을로부터 멀어진다. 드넓은 평원을 지나고, 미로 같은 힌두의 숲을 따라 헤매고, 순백의 산꼭대기를 기어오른다. 여행을 하던 그는 어느 광장에서 반쯤 기아 상태로 쓰러지고, 유명한 바이올리니스트의 자비로운 미망인이 구해준다. 미망인은 그를 돌봐주고 청년은 서서히 건강을 회복한다. 감사의 마음에 그는 허드렛일을 한다. 어느 날 저녁 청년은 잠든 미망인을 바라본다. 그는 값을 매길 수 없는 남편의 바이올린이 심연 같은 그녀의 기억 깊숙이 묻혀 있다는 걸 감지한다. 깊은 탐욕에 사로잡혀 청년은 미망인의 헤어핀으로 그녀의 꿈 타래를 풀어낸다. 숨겨진 케이스를 찾은 그는 찬란하게 빛나는 악기를 의기양양하게 양손으로 잡는다.

나는 『자연을 좇아서』를 다시 책장에 꽂는다. 수많은 세상으로 통하는 문들 사이에 안전하게 보관해둔다. 그 세상들은 설명도 없이 수시로 책장을 헤치고 나와서 떠다닌다. 작가들과 그들의 행렬. 작가들과 그들의 책. 독자가 그 모든 세상과 친숙해질 리야 없지만 그래도 결국 나와는 친해지게 될까? 독자는 그러고 싶어 할까? 톨스토이의 자택에 있던 박제된 곰처럼 인용을 탐스럽게 담은 쟁반에 나의 세계를 받쳐 내놓으면서, 그저 나는 그러기를 소

망할 뿐이다. 이 타원형 쟁반에는 한때 악명 높거나 이름 없던 수많은 방문객과 작은 명함판 사진, 수많은 것 중에서도 수많은 것으로 넘쳐흘렀던 나의 세계가 있다.

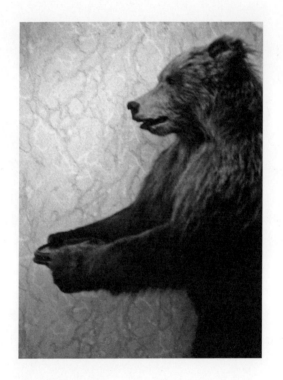

톨스토이의 곰, 모스크바

한 무더기의 콩

미시간에서는 혼자 커피를 마셨다. 프레드는 커피에 손도 대지 않았다. 어머니는 당신이 가지고 있던 것의 축소판인 커피포트를 내게 주었다. 빨간색 '에이트 오클라크 커피' 깡통에서 커피 가루를 듬뿍 떠서 커피포트 퍼컬레이터의 메탈 바스켓에 넣고는, 커피가 끓는 사이 참을성 있게 난로 옆에서 기다리는 어머니의 모습을 얼마나 많이 봤는지. 커피 잔에서 오르는 김이 이 빠진 재떨이에 어김없이 놓인 담배에서 솔솔 올라오는 연기와 어우러지는 사이, 부엌 테이블에 앉아 있던 어머니. 파란 꽃무늬 실내복을 걸치고, 나와 똑같은 길쭉한 맨발에 슬리퍼도 신지 않고 앉아 있던 어머니.

나는 어머니의 포트로 커피를 내리고 부엌의 방충망 문 바로 옆에 놓인 카드 테이블에서 글을 쓴다. 조명 스위치 옆에는 알베르 카뮈의 사진이 걸려 있다. 젊은 보가트처럼 입술 사이에 담배한 개비를 물고 묵직한 코트를 걸친 고전적인 카뮈의 사진은, 우리 아들 잭슨이 만든 점토 액자에 들어 있다. 녹색 광택이 나고 안쪽 테두리는 호전적인 로봇의 쩍 벌린 입 속 치아처럼 깔쭉깔쭉하게 되어 있다. 액자에는 유리가 없어서 이미지는 오랜 세월이 지나며 누렇게 변색되었다. 날마다 보고 자랐기 때문에 우리 아들

은 카뮈가 먼 곳에 사는 삼촌쯤 된다고 생각했던 모양이다. 나는 글을 쓰면서 가끔 카뮈의 사진을 흘끔거리며 쳐다보곤 했다. 나는 여행하지 않는 여행자에 대해 글을 썼다. 접시에 받친 도려낸 두 눈으로 상징되는 성녀 루치아와 이름이 같은 도망자 소녀에 대해서도 썼다. 달걀 프라이 두 개를 반숙으로 요리해 먹을 때마다 그녀 생각이 났다.

우리는 세인트클레어 강으로 흘러 들어가는 운하 곁의 낡은 석조 전원주택에 살았다. 걸어갈 수 있는 거리에 카페가 하나도 없었다. 내 유일한 휴식처는 세븐일레븐 편의점의 커피 머신이었다. 토요일 아침마다 일찍 일어나 400미터쯤 떨어진 세븐일레븐까지 걸어가서 라지 사이즈 블랙커피와 글레이즈드 도넛을 사곤 했다. 그리고 낚시 전문점 뒤의 공터에 들르곤 했다. 하얗게 회칠을 한 소박한 시멘트 전망대였다. 탕헤르에 가본 적은 없지만, 내 눈에 그곳은 탕헤르처럼 보였다. 야트막한 하얀 벽에 에워싸인 구석 자리 땅바닥에 주저앉아서, '실시간'을 유보하고 과거와 현재를 매끄럽게 이어주는 다리를 자유롭게 노닐었다. 나의 모로코. 내가 타고 싶은 기차는 무조건 따라갔다. 글을 쓰지 않으면서도 글을 썼다—램프의 요정과 도박사와 신화 속 여행자들에 대해서, 나의 **베가본디아**vagabondia에 대해서. 그런 다음 행복감에 젖어 흡족한 마음으로 집에 걸어 돌아와서 다시 일상의 작업을 시작했다. 적어도 탕헤르에 갔다 온 적이 있는 지금도, 기억 속에서는 미끼 가게 뒤편 공터의 내 자리가 진정한 모로코처럼 느껴진다.

미시간. 그때는 신비로운 시절이었다. 소소한 즐거움의 시대였다. 나뭇가지에 배 한 알이 생겨나 발치에 떨어져 나를 먹여 살렸

던 때. 이제 내게는 나무도 없고, 요람도 빨랫줄도 없다. 밤에 침대 밑으로 내려오다가 밟아 미끄러지는 원고 초고가 온 마룻바닥에 널려 있다. 벽에 걸린 미완성 캔버스가 있고 쓰다 남은 테레빈유와 린시드유의 역한 냄새를 가리려다 실패한 유칼립투스 향기가 있다. 목욕탕 배수구에는—아니면 걸레받이를 따라서—아니나 다를까 카드뮴레드 물감이 뚝뚝 떨어져 얼룩져 있거나, 붓이자칫 잘못 나가는 바람에 생긴 자국이 벽에 칠해져 있다. 거실로한 발자국 더 들어가면 삶에서 일의 중요성을 감지할 수 있다. 마시다 만 커피가 반쯤 담긴 종이컵. 반쯤 먹다 만 델리 샌드위치들.찌끼가 굳어 들러붙은 수프 그릇. 여기에는 기쁨과 태만이 있다.약간의 자위도 있지만, 대체로는 그냥 일이다.

— 이게 내가 사는 방식이지, 라고 나는 생각한다.

언젠가는 달이 내 채광창 위로 떠오를 줄 알았지만 기다릴 수가 없었다. 야간 메이드가 호텔 방에 들어와 이불을 젖히고 커튼을 닫을 때처럼 편안했던 어둠이 기억난다. 나는 파도처럼 밀려오는 잠에 굴복했다. 안에 무엇이 들었는지 알 수 없는 초콜릿 상자를 열어 한 겹 한 겹 아껴 맛을 보았다. 그러다가 팔을 관통하는열감을 동반한 통증에 소스라치게 놀라 잠에서 깼다. 밴드가 꽉조이고 있었다. 하지만 침착하게 대처했다. 채광창 근처에서 번개가 치더니 이윽고 묵직한 천둥소리가 나고 무섭게 비가 쏟아졌다. 그냥 폭풍우일 뿐이야, 나는 소리가 날 정도로 혼잣말을 했다.죽은 이들에 대한 꿈을 꾸고 있었다. 하지만 죽은 이 중 누구? 핏빛 낙엽이 그들을 덮었다. 연한 꽃잎이 떨어져 붉은 잎들을 덮었

다. 나는 몸을 기울여 비디오테이프 리코더의 디지털시계를 확인했다. 이놈의 기계는 도저히 작동법을 외울 수가 없어서 쓰는 일이 거의 없다. 5:00 AM. 영화 〈아이즈 와이드 셧〉의 긴 택시 장면이 불쑥 떠올랐다. 흐르는 실시간에 갇혀 불편해하는 톰 크루즈. 큐브릭은 무슨 생각을 했을까? 실시간 영화가 예술의 유일한 희망이라고 생각했던 거다. 〈상하이에서 온 여인〉[1]에서 오슨 웰스가 어떻게 리타 헤이워스로 하여금 유명한 빨강 머리를 실시간으로 자르고 탈색하게 만들었는지를 생각했던 거다.

카이로는 털 뭉치를 난도질하고 있었다. 내가 일어나서 물을 좀 마시자, 카이로가 폴짝 침대 위로 올라오더니 내 옆에서 잠들었다. 내 꿈은 바뀌었다. 모르는 사람의 재판. 〈브라질〉―나라가 아니라 영화―에 나오는 거대한 서류 캐비닛 회랑으로 지어진 미로에서 길을 잃다. 영 언짢은 기분으로 잠에서 깨어 더듬더듬 양말을 찾아 이불 속을 뒤졌지만 잃어버린 슬리퍼 한 짝밖에 나오지 않았다. 고양이 토사물의 흔적을 닦고 맨발로 아래층으로 내려가다 어디 처박혀 있던 고무 개구리를 밟았다. 그리고 고양이 아침 식사를 준비하는 데 턱없이 오랜 시간을 쏟았다. 가장 나이가 많고 똑똑한 아비시니아 얼룩 고양이는 사료 단지를 흘끔거리며 빙글빙글 돌고, 자동적으로 자리 잡고 앉는 거대한 수고양이는 내 일거수일투족에 시선을 고정한다. 물그릇을 헹구고 정수한 물을

[1] 〈The Lady from Shanghai〉. 오슨 웰스 감독, 리타 헤이워스 주연의 1948년 영화. 펄프 픽션인 셔우드 킹의 『내가 깨기 전에 목숨이 다한다면If I Die Before I Wake』을 각색해 만든 필름 느와르로, 이 영화에서 웰스는 자신의 전처이자 스튜디오의 자산이었던 섹스 심벌 리타 헤이워스의 빨강 머리를 실시간으로 짧게 자르고 금발로 탈색하는 과정을 보여주어 센세이션을 일으켰다.

채우고 어울리지 않는 그릇이 쌓여 있는 사이에서 고양이 성격에 맞추어 그릇을 손수 골라 조심스럽게 사료의 양을 쟀다. 고양이들은 고마워하기는커녕 미심쩍어하는 눈치였다.

카페에는 손님이 없었지만 요리사가 내 테이블 위의 전원 커버를 뜯고 있었다. 화장실에 책을 가져가서 그가 일을 다 끝낼 때까지 읽었다. 다시 나왔을 때 요리사는 없었지만 어떤 여자가 내 자리에 막 앉으려 하고 있었다.

— 죄송한데, 여기는 제 테이블이에요.

— 예약하신 건가요?

— 어, 아니요, 하지만 여기는 제 테이블이에요.

— 실제로 여기 앉긴 하신 건가요? 테이블에는 아무것도 없었고 코트도 입고 계시잖아요.

나는 말없이 서 있었다. 이게 〈미드소머 살인 사건〉[2]의 한 에피소드였다면 그 여자는 틀림없이 버려진 목사관 뒤 황량한 협곡에서 목이 졸린 채 사체로 발견되었을 것이다. 나는 어깨를 으쓱하고 다른 테이블에 앉아서 여자가 갈 때까지 기다려야겠다고 생각했다. 여자는 시끄럽게 큰 소리로 떠들어대면서 에그 베네딕트와 저지방 우유를 넣은 아이스커피를 주문했다. 둘 다 메뉴에도 없는 것들이었다.

가겠지, 나는 생각했다. 하지만 아니었다. 여자는 빨간색 오버사이즈 도마뱀 가죽 백을 내 테이블에 털썩 던져놓고 휴대폰으로 수도 없이 통화를 했다. 중간에 없어진 무슨 페덱스 택배 배송 번

2 〈Midsomer Murders〉. 영국 미드소머 지역의 살인 사건을 해결하는 수사 드라마. 1998년 방영을 시작했다.

호에 집착하는 그 여자의 불쾌한 대화를 피할 길이 없었다. 나는 앉아서 묵직한 흰색 커피 머그를 뚫어져라 쳐다보았다. 이게 〈루터〉[3]의 한 에피소드였다면, 여자는 핸드백 안의 소지품들이 주위에 가지런히 배열된 채 눈밭에 똑바로 누워 있는 사체로 발견되었을 것이다. 온몸에서 후광을 발하는 과달루페의 성모마리아[4]처럼 말이다.

— **기껏해야 카페 구석 자리 하나를 놓고 그렇게 음침한 생각이라니.** 내 마음속의 귀뚜라미가 힘차게 말했다.

— 아, 알았어, 내가 말했다. 그럼 이 세상의 하찮은 것들이 저 여자를 기쁨으로 충만하게 하기를.

— 좋아, 착하네, 귀뚜라미가 말했다.

— 그러니 저 여자로 하여금 로또를 사게 하시고 당첨 번호를 갖게 하소서.

— 불필요하지만, 뭐 좋아.

— 그리고 저런 가방을 수천 개 주문하게 하시되 매번 지난번보다 더 화려한 것을 사게 하시고, 전부 페덱스가 배달해서 갖다 던지게 하시고, 그러다 가게 한 개를 통째로 채울 만큼의 가방에 파묻혀 음식도 물도 휴대폰도 없이 갇히게 하소서.

— 나 간다, 내 양심이 말했다.

3 〈Luther〉. 잔혹한 연쇄 살인 사건을 전담하는 존 루터 경감의 이야기를 다룬 영국 범죄 드라마. 2010년부터 BBC 원에서 방영해 큰 인기를 모았다. 실제로 여성을 죽이고 눈밭에 사체를 뉘인 뒤 소지품을 후광처럼 배열하는 살인자의 에피소드가 있다.

4 1531년 멕시코에서 발현한 갈색 피부의 성모마리아. '뱀을 물리친 여인'이라는 뜻의 코아탈호페Coatalxope라는 성당을 지으라는 말씀을 남겼고, 훗날 이를 에스파냐어로 읽은 발음인 과달루페의 성모로 알려졌다. 1709년 멕시코의 수호자로 선포되었다.

— 나도 갈 거야, 나는 말했다. 그리고 다시 거리로 나왔다.

비좁은 베드포드 스트리트에 배달 트럭들이 꽉 막혀 옴짝달싹도 못했다. 파더 데모 광장 근처에서는 주선을 찾는 수도 관리국이 압축 드릴로 땅을 파고 있었다. 길을 건너 브로드웨이를 타고 북쪽 25번가로 걸어가서 세르비아인들의 수호성인인 성 사바에게 봉헌한 세르비아 정교회 성당으로 향한다. 예전에도 수없이 그랬듯이 발길을 멈추고 외로운 초병처럼 성당 밖에 자리한 교류의 수호성인 니콜라 테슬라의 흉상을 잠시 찾는다. 그 앞에 서 있는데 '콘 에디슨'[5]사의 트럭이 가시 범위 내에 주차한다. 도무지 예의가 없군, 나는 생각했다.

— 이런데도 당신은 내 앞에서 문제가 많다고 불평을 한다 이겁니까, 테슬라가 내게 말한다.

— 모든 전류는 당신에게로 통합니다, 테슬라 씨.

— **흐발라!**Hvala! 감사합니다 무엇을 도와드릴까요?

— 오, 그냥 글쓰기가 안 되어서 피로워요. 무기력과 불안 사이를 왔다 갔다 하고 있거든요.

— 저런. 성당에 들어가서 성 사바에게 촛불 봉헌을 하는 게 어때요. 배가 출범할 수 있게 바다의 격랑도 잠재워주는 분이신데.

— 네, 그것도 좋겠죠. 완전히 균형이 깨져서, 뭐가 잘못된 건지도 모르겠어요.

— 기쁨을 잘못된 곳에 두고 있어요, 그는 망설임 없이 말했다. 기쁨이 없다면 우리는 다들 죽은 몸이지요.

5 Con Edison. 테슬라에게서 특허권을 빼앗고 아이디어를 도용한 에디슨이 설립한 전기회사로 뉴욕 맨해튼 지역은 대부분 이 회사가 전기를 공급한다.

— 어떻게 되찾을 수 있을까요?

— 기쁨을 품은 사람을 찾아서 그들의 완벽함을 흠뻑 만끽해요.

— 감사합니다, 테슬라 씨. 제가 뭐라도 해드릴 수 있는 일이 없을까요?

— 있어요, 그가 말했다. 좀 왼쪽으로 비켜줄 수 있겠어요? 햇살을 가리고 있어서요.

이제는 그곳에 없는 랜드마크를 찾아 몇 시간을 배회한다. 전당포들, 간이식당들, 싸구려 남성 전용 여인숙들, 다 사라지고 없다. 플랫아이언 빌딩 주위도 좀 변했지만, 건물은 아직 그대로 있다. 1963년과 마찬가지로, 나는 그 건물의 창조자인 대니얼 번햄에 대한 외경심에 벅차 하며 서 있다. 삼각형 대지 계획을 근간으로 그의 걸작을 세우기까지 딱 일 년이 걸렸다. 집으로 걸어가며 피자 한 조각을 사려고 잠깐 들렀다. 플랫아이언 빌딩의 삼각형 외양을 보고 피자가 먹고 싶어진 건가 생각했다. 테이크아웃 커피를 샀는데 뚜껑이 제대로 닫혀 있지 않아서 코트 앞자락에 다 흘리고 말았다.

워싱턴 스퀘어 파크에 들어서자 어떤 애가 와서 어깨를 톡톡 친다. 내가 돌아서자 씩 웃더니 양말 한 짝을 건네준다. 금세 알아볼 수 있는 양말이다. 라일 면사로 짠 연한 갈색 양말인데 테두리는 금사로 장식되어 있다. 나한테는 이런 양말이 몇 켤레 있는데, 대체 이 녀석은 어디서 나온 걸까? 아이의 친구들을 보니—열두서너 살 되어 보이는 여자애 둘이다—깔깔 웃어대느라 정신이 없었다. 어제 신었던 양말이 바지 자락 속에 숨어 있다가 슬금슬금

내려와서 땅바닥에 떨어진 게 틀림없다. 고마워, 나는 웅얼웅얼 말하고 양말을 호주머니에 쑤셔 넣는다.

카페 단테가 가까워지자 넓은 통창 너머로 피렌체 벽화가 보인다. 집에 갈 마음의 준비가 되지 않아서 카페 안으로 들어가 이집트 카모마일 차를 시켰다. 차는 유리 주전자에 담겨 나왔고 황금빛 꽃 몇 조각이 바닥에서 떠다녔다. 죽은 이가 누운 자리를 덮은 꽃잎들, 꼭 옛날 살인 발라드에 나오는 시행 같다. 아침에 꾼 꿈속 이미지들이 어디서 왔는지 드디어 알아냈다. 바로 남북전쟁의 샤일로 전투였다. 수천 명의 젊은 병사들이 꽃이 만발한 복숭아 과수원의 전장에 죽어 넘어져 있다. 꽃잎이 청년들의 사체 위로 떨어져 향기로운 눈발처럼 얇게 그들을 덮었다고 한다. 내가 왜 그런 꿈을 꿨는지 궁금했지만, 사실 꿈에 이유가 있나?

오랫동안 앉아서 차를 마시며 라디오를 들었다. 제멋대로 끊기기는 했지만 다행히 실제로 선곡하는 사람이 있는 것 같았다. 어떤 세르비아 하드코어 펑크 밴드가 커버한 〈화이트 웨딩〉이 나오더니 닐 영이 "승리자는 없네. 사람의 전쟁에서"[6]라고 노래를 불렀다. 닐이 옳다. 아무도 아무것도 얻지 못한다. 승리는 환상에 불과하다, 그것만은 확실하다. 태양이 지고 있었다. 하루는 어디로 가버렸을까? 불현듯 옛날에 우리가 빌린 북부 미시간의 통나무집 수납장에서 프레드가 이동식 축음기를 발견했던 일이 생각났다. 열어보니 턴테이블에는 〈레이더 러브〉[7]가 들어 있었다. 골든 이어링이 부른 텔레파시 러브 송은 우리의 오랜 장거리 연애와 서

6 No one wins; it's a war of man. 닐 영의 노래 〈워 오브 맨War of Man〉의 가사다.

7 〈Rader Love〉. 골든 이어링Golden Earring이 1973년에 발표한 노래.

로를 끌어당긴 짜릿한 전류의 실을 말하는 것 같았다. 레코드는 그것 하나뿐이어서 우리는 축음기를 켜고 그 노래를 틀고 또 틀었다.

짤막하게 막간에 지역 뉴스와 전국 뉴스를 전하고, 또 폭우가 쏟아진다는 기상주의보가 방송되었다. 벌써 다가오는 비가 뼛속에서부터 느껴졌다. 플리트 폭시스Fleet Foxes의 노래 〈영 프로텍터 Young Protector〉가 이어졌다. 멜랑콜리에 젖은 짓궂은 악의가 이상한 아드레날린으로 내 심장을 가득 채웠다. 가야 할 시간이다. 테이블에 돈 몇 푼을 놓고 허리를 굽혀 장화 끈을 묶으려 했다. 워싱턴 스퀘어에서 빗물 웅덩이를 몇 개 헤치고 지나오는 동안 끈이 질질 끌렸다. 냅킨으로 흙 묻은 얼룩을 지우면서 나는 미안해, 하고 장화 끈에게 사과했다. 냅킨에는 깔때기 모양으로 뭐라고 글자들이 적혀 있어서 호주머니에 쑤셔 넣었다. 나중에 해독해볼 요량이었다. 다시 장화 끈을 여미는데 〈왓 어 원더풀 월드〉[8]가 흘러나왔다. 똑바로 일어나 앉는데 눈에 눈물이 그렁그렁 고였다. 의자에서 몸을 뒤로 젖혀 눈을 감고, 노래를 듣지 않으려고 애썼다.

<p style="text-align:center">*
**</p>

— 당신의 밸런타인이 없다면, 모든 사람이 밸런타인이에요.

그날 아침의 홀마크 카드에 적힌 인사였다. 그 빌어먹을 카우보이가 보낸 것이었다. 나는 안경을 찾아 더듬거렸다. 해진 문고판 『웃는 경관』[9]과 에티오피아 십자가가 달린 체인이 함께 종이

8 〈What a Wonderful World〉. 루이 암스트롱의 재즈 명곡으로 1967년 싱글로 발표되었다.

로 곱게 포장되어 있었다. 왜 자꾸 그 카우보이가 나타나는 걸까, 게다가 오늘이 밸런타인데이라는 건 어떻게 알았을까? 모카신을 대충 신고 약간 뾰루퉁해져서 발을 질질 끌며 화장실로 갔다. 속 눈썹에 소금기가 달라붙어 있었고 안경 렌즈는 지문이 묻어 흐릿 했다. 나는 눈꺼풀에 뜨거운 수건을 꾹 눌러 찜질하고 나서 한때 아이보리코스트에서 한 청년의 데이베드로 쓰이던 야트막한 목 제 벤치에 눈길을 주었다. 뭉쳐 놓은 하얀 드레스 셔츠와 오래 써 서 얇아지다 못해 너덜너덜하게 해진 티셔츠 그리고 하도 빨아서 무게가 거의 느껴지지 않게 되어버린 프레드의 플란넬 셔츠들이 있었다. 나는 프레드의 옷가지를 수선할 필요가 있으면 내가 직접 했었지, 라고 생각했다. 빨강과 검정 버펄로 체크무늬 셔츠를 한 벌 골랐다. 잘 선택한 것 같았다. 마룻바닥에서 거친 무명 바지를 집어 들고 양말을 털어냈다.

그렇다, 내게는 밸런타인이 없었다. 그러니 카우보이는 맞는 말 을 했을지도 모른다. 밸런타인이 없는 사람에게는 모든 사람이 밸 런타인이라고. 그 생각은 혼자 마음속에 간직하기로 했다. 안 그 랬다간 전 세계 사람들에게 보낸답시고 빨강 마분지에 레이스 하 트를 붙이느라 하루를 다 보내야 할지도 모르니까.

세계는 사례의 총체다. 비트겐슈타인의 『논리철학 논고』에 나 오는 이 우아하기 짝이 없는 궤변은 알아듣기는 쉬워도 속속들이 진의를 파악하기는 쉽지 않다. 나는 종이 꽃받침 한가운데 이 말 을 프린트해서 지나가는 낯선 사람의 호주머니에 넣어줄 수도 있

9 『The Laughing Policeman』. 스웨덴의 부부 작가 펠 바르 슈발, 마이 슈발의 공동 저작 미스 터리 소설로 10부작인 마르틴 벡 연작에 속한다. 1968년 출간되었다.

다. 아니면 비트겐슈타인이 내 밸런타인이 될 수도 있겠다. 노르웨이의 어느 산등성이 작은 빨간 집에서 일촉즉발의 침묵 속에 함께 살 수도 있다.

카페 이노로 가는 길에 왼손이 들어가는 호주머니 안감이 찢어졌다는 걸 발견하고 머릿속으로 고쳐야지 메모를 한다. 기분이 갑자기 확 좋아진다. 날씨는 맑고 시렸고, 대기는 출렁이는 긴 촉수를 지닌 희귀한 해양 생물체의 투명한 실 가닥들처럼, 해파리 머리에서 수직으로 흘러내리는 흐늘흐늘한 살점처럼, 생명으로 파르르 떨리고 있었다. 인간의 에너지도 그런 식으로 실체화할 수 있다면 얼마나 좋을까. 그런 실 가닥들이 내 검은 코트 테두리에 달려 수평으로 넘실거리는 상상을 한다.

카페 이노의 화장실 작은 화병에는 빨간 장미 꽃봉오리들이 꽂혀 있었다. 맞은편 빈 의자에 코트를 걸쳐 놓고 그다음 한 시간은 주로 커피를 마시고 단세포 동물과 다양한 플랑크톤 생물을 공책에 그리며 보냈다. 이상하게 마음에 위로가 되었다. 우리 아버지 책상 위 책장에 꽂혀 있던 묵직한 교재에서 그런 것들을 베껴 그렸던 기억이 났기 때문이다. 아버지는 쓰레기통이나 폐가에서 별의별 책을 다 구출해왔고, 교회 바자회에서도 푼돈을 주고 책을 잔뜩 사왔다. UFO학에서부터 플라톤을 지나 플라나리아까지 이어지는 광범한 주제들은 아버지의 꺼지지 않는 호기심을 투영했다. 나는 특히 이 책을 몇 시간씩 들여다보며 미생물의 신비스러운 세계를 사색하곤 했다. 빽빽한 글자는 해독이 불가능했지만 살아 있는 유기체들의 단색 그림은 왠지 형광색 연못에서 헤엄치는

반짝이는 송사리처럼 총천연색을 연상하게 했다. 짚신벌레며 해초, 아메바 들이 그려진 이 이름 없는 난해한 책은 내 기억에서 살아 부유한다. 시간 속에서 사라져버렸지만 다시 한 번 볼 수 있기를 갈망하게 되는 그런 것들. 우리는 꿈속에서 우리 손이 어디 갔는지 찾듯이, 그런 것들을 클로즈업으로 보고 싶어 헤맨다.

아버지는 당신 꿈을 전혀 기억하지 못한다고 주장했지만, 나는 수월하게 내가 꾼 꿈 이야기를 할 수 있었다. 아버지는 꿈속에서 자기 손을 보는 건 굉장히 흔치 않은 일이라고도 했다. 나는 마음만 먹으면 할 수 있을 거라는 자신이 있었기 때문에, 몇 번씩 실험해봤으나 모두 실패하고 말았다. 아버지는 그런 시도가 무슨 소용이 있을까 회의적이었지만, 그럼에도 내겐 나 자신의 꿈을 습격하는 일이 항상 언젠가는 이루고 말 불가능한 일의 목록 맨 윗자리를 차지했다.

초등학교 때는 주의가 산만하다고 자주 혼났다. 아마 그런 것들을 생각하거나, 해답이 없어 보이는 질문의 네트워크가 점점 더 넓어지는 바람에 수수께끼를 푸느라 정신없었을 것이다. 예를 들어 콩 한 무더기 등식은 2학년의 상당 시간을 잡아먹었다. 나는 이니드 메도우크래프트가 쓴 『데이비 크로켓 이야기』The Story of Davy Crocket』의 문제적인 구절을 생각했다. 3학년 책장에 있었던 책이라 원래는 읽는 게 아니었다. 하지만 왠지 마음이 끌려서 슬쩍 그 책을 학교 가방에 넣고 몰래 읽었다. 나는 곧 어린 데이비를 동일시했다. 키가 크고 호리호리한 데이비는 말도 안 되는 황당한 이야기를 늘어놓으며 온갖 곤경에 빠지고 심부름거리를 까먹는다. 데이비의 아빠는 데이비가 콩 한 무더기만도 못한 인간이 될

거라고 걱정한다. 난 겨우 일곱 살이었는데 그 말을 읽다가 딱 멈추고 말았다. 데이비 아빠는 그 말을 무슨 뜻으로 했을까? 그 의미를 생각하느라 밤에도 잠이 오지 않았다. 대체 콩 한 무더기라면 값어치가 얼마나 될까? 뭐든 무더기로 쌓았을 때 데이비 크로켓 같은 소년과 같은 값이 될 수 있나?

A&P 슈퍼마켓에서 카트를 밀며 어머니를 졸졸 따라다녔다.

— 엄마, 콩 한 무더기 값은 얼마야?

— 이런, 패트리샤, 나는 모르겠다. 아빠한테 여쭤봐. 카트는 엄마가 밀 테니까 넌 가서 시리얼 골라 오고 너무 뒤처지지는 마.

나는 곧장 지시대로 슈레디드휫[10] 한 상자를 움켜쥐었다. 그리고 건조식품 코너로 달려가서 콩 값을 확인하고는 새로운 딜레마에 봉착하고 말았다. 어떤 종류의 콩 말이지? 검정콩 강낭콩 잠두콩 리마콩 완두콩 흰강낭콩 온갖 종류의 콩이 있었다. 그나마 베이크드빈스, 매직빈, 커피콩은 치지도 않았다.

결국 나는 데이비 크로켓이 아빠조차도 제대로 측량할 수 없는, 계측을 뛰어넘는 아이였다는 결론을 내렸다. 그 어떤 단점에도 불구하고 데이비는 쓸모 있는 사람이 되어 아빠의 빚을 다 갚기 위해 열심히 땀 흘려 일했다. 금지된 책을 나는 읽고 또 읽었다. 데이비 크로켓을 따라 걸어간 길은 내 마음을 뜻밖의 방향으로 이끌었다. 그러다 길을 잃었다 해도, 내가 아무렇게나 발로 차고 다니던 젖은 낙엽 더미 속 깊은 곳에 파묻혀 있던 나침반을 발견했기 때문에 괜찮았다. 나침반은 낡고 녹슬었지만 여전히 잘 돌아갔고, 이 땅과 별들을 연결해주었다. 그 나침반은 내가 어디 서

10　밀을 잘게 썰어 튀긴 시리얼.

있는지 어느 쪽이 서쪽인지는 알려주었지만 어디로 가고 있는지
는 말하지 않았고 나의 가치가 얼마인지에 대해서는 입도 뻥끗하
지 않았다.

M 트레인

시침과 분침이 없는 시계

태초에 실시간이 있었다. 한 여자가 색채로 폭발하는 정원에 들어선다. 그녀는 아무 기억이 없다. 그저 싹트는 호기심뿐. 여자는 남자에게 다가선다. 그 남자는 호기심이 없다. 그는 나무 앞에 서 있다. 그 나무 속에는 이름이 된 한 단어가 있다. 그는 모든 살아 있는 것의 이름을 받는다. 현재와 하나가 되어 남자는 야심도 꿈도 없다. 여자가 감각의 신비에 사로잡혀 그에게로 다가간다.

나는 공책을 덮고 카페에 앉아 실시간에 대해 생각하고 있었다. 그건 중간에 끊기지 않은 시간인가? 이해된 현재에 불과한가? 우리 생각들은 지나치는 열차에 불과한가, 정류장도 없고, 차원도 없고, 반복되는 이미지가 나오는 거대한 포스터 곁을 무서운 속도로 스쳐 지나가는가? 창가 자리에서 파편을 잡아보지만, 곧 똑같은 프레임으로부터 또 다른 파편이 나오는 걸까? 현재형으로 글을 쓰면서 주제에서 벗어나 여담을 한다면, 그건 여전히 실시간인가? 실시간은, 내가 추론한 바에 따르면 시계의 문자판에 쓰인 숫자처럼 분할할 수 없다. 과거에 대해 쓰면서 동시에 현재에 있다면, 나는 여전히 실시간에 있는 걸까? 어쩌면 과거도 미래도 없을지 모른다, 그저 이 기억의 삼위일체를 품은 항구적인 현재만 있

을지 모른다. 길거리를 내다보며 빛이 바뀌고 있다는 걸 깨닫는다. 어쩌면 해는 구름 뒤에서 이미 넘어갔을지도 모르겠다. 어쩌면 시간도 어느새 미끄러져 사라져버렸을지 모르겠다.

프레드와 나는 특별한 타임 프레임이 없었다. 1979년에 우리는 디트로이트 중심가의 북 캐딜락 호텔에서 살았다. 우리는 스물네 시간을 살면서, 시간에 신경 쓰지 않고 낮과 밤을 헤치며 움직였다. 우리는 새벽까지 이야기를 나누며 깨어 있다가 어스름이 내릴 때까지 잠을 자기도 했다. 깨어 있을 때 우리는 스물네 시간 문을 여는 간이식당을 찾거나 자정에도 문을 열고 공짜 커피와 설탕 가루를 뿌린 도넛을 제공하는 아트 밴 가구 아웃렛에 들러 기웃거렸다. 가끔 우리는 그냥 정처 없이 드라이브를 하다가 해가 뜨기 전에 포트 휴런이나 새기노 같은 곳의 모텔에서 멈추고 하루 종일 잠을 잤다.

프레드는 우리 호텔에서 가까운 아케이드 바를 정말 좋아했다. 아침에도 문을 여는 1930년대풍의 술집이었는데, 부스 자리 몇 개와 그릴이 있고 시침과 분침이 없는 철도역 스타일의 커다란 시계가 있었다. 아케이드 바에서는 실시간이고 뭐고 시간 자체가 없었고 우리는 몇 시간이고 한 줌의 부랑자들과 함께 앉아서 끝도 없이 수다를 자아내거나 공감과 연민의 침묵으로 만족할 수 있었다. 프레드는 맥주 몇 잔을 걸치고 나는 블랙커피를 마시곤 했다. 아케이드 바에서 커다란 벽시계를 보며 맞은 어느 아침, 프레드는 갑자기 텔레비전 드라마 아이디어를 떠올렸다. 케이블 초창기였기 때문에 프레드는 디트로이트의 선구적인 흑인 독립 텔레비전 방송국이었던 WGPR에서 방송하는 상상을 했다.

아케이드 바, 미시간 주 디트로이트

프레드의 코너 '술 취한 오후'는 시간과 사회적 기대에 얽매이지 않는, 시침도 분침도 없는 시계의 영역에 속하는 프로그램이었다. 그 시계 밑 테이블에 게스트를 딱 한 사람 불러서 그냥 술 마시며 이야기를 나누겠다고 했다. 둘이 같이 취하면서 갈 데까지 가보자는 것이었다. 프레드는 톰 왓슨의 골프 스윙에서부터 시카고 라이어츠를 거쳐 철도의 쇠락까지 어떤 주제를 놓고도 멋지게 소통할 수 있었다. 프레드는 온갖 직업과 계층을 아울러 가능한 게스트의 명단을 작성했다. 그 목록 최상단에는 클리프 로버트슨[1]이 있었다. 항공과 비행에 대한 프레드의 열정을 공유했던, 불안한 구석이 있는 B급 배우로 그가 깊이 아끼는 사람이었다.

그 프로그램이 어떻게 되어가는지 봐서 시간을 특정하지 않은 막간을 이용해, 나는 '커피 브레이크'라는 제목의 십오 분 코너를 진행하고 싶었다. 내 코너는 네스카페의 후원을 받자는 아이디어였다. 게스트는 초청하지 않고 시청자들을 초대해 나와 함께 커피 한 잔을 마시도록 하는 거다. 반면 프레드와 게스트는 시청자와는 소통할 의무가 없고 오로지 둘이서만 이야기를 나눈다. 나는 심지어 내 코너를 위한 완벽한 유니폼까지 찾아서 샀다. 앞섶에 단추가 쭉 달리고 캡 소매에 호주머니가 두 개 있는 회색과 흰색 핀스트라이프 리넨 원피스였다. 프랑스 교도소 스타일이었다. 프레드는 카키색 셔츠에 짙은 갈색 넥타이를 매기로 했다. 나는 '커피 브레이크'에서 교도소 문학을 토론하면서 장 주네와 알베르틴 사라쟁[2] 같은 작가를 소개할 계획이었다. '술 취한 오후'에서 프레드는 갈색 종이 가방에서 엄청나게 좋은 코냑을 꺼내 게스트에게 권할 수도 있을 터였다.

모든 꿈이 현실이 될 필요는 없다. 그게 프레드가 입버릇처럼 하던 말이었다. 우리는 아무도 알지 못할 일들을 이루어냈다. 뜻밖에, 프랑스령 기아나에서 돌아왔을 때 프레드는 비행기 조종을 배우기로 했다. 1981년 우리는 노스캐롤라이나의 아우터뱅크스로 차를 몰고 가서 148번 고속도로를 타고 킬데빌힐스까지 달려갔고, 결국 라이트 형제 국립기념관에서 미국 최초의 비행장을 찾아 예를 갖췄다. 그리고 남부 해안선을 따라 내려오면서 비행 학교들을 전전했다. 노스와 사우스캐롤라이나 주를 관통해 플로리다 잭슨빌로 그리고 퍼난디나 비치, 아메리칸 비치, 데이토나 비치로 계속 달려갔다가 선회해서 세인트오거스틴으로 다시 돌아왔다. 거기서 우리는 작은 부엌이 딸린 바닷가 모텔에 묵었다. 프레드는 비행기를 몰고 코카콜라를 마셨다. 나는 글을 쓰고 커피를 마셨다. 우리는 폰세데레온[3]이 발견한 샘물이 든 작은 병을 몇 개 샀다. 땅에 뚫린 구멍에서 이른바 젊음의 묘약인 약수가 펑펑 샘솟는다고 한다. 우리 이건 절대 마시지 말자, 프레드가 말했다. 그리고 그 작은 병들은 황당무계한 우리의 보물 중 하나가 되었다. 한동안은 버려진 등대나 새우잡이 배를 살 궁리도 했었다. 그러나 내가 임신했다는 걸 알게 되자마자 우리는 다시 디트로이트의 집으로 돌아와 한 세트의 꿈을 다른 세트와 교환했다.

1 Cliff Robertson, 1923~2011. 토비 맥과이어가 주연한 〈스파이더 맨〉에서 벤 파커 역할을 맡았던 미국 배우. 1963년 〈PT109〉에서 J.F. 케네디를 연기했고 1968년 영화 〈찰리〉로 미국 아카데미 남우주연상을 수상했다.

2 Albertine Sarrazin, 1937~1967. 알제리 출신의 프랑스 여성 작가다. 태어나자마자 사회복지원에서 자라 가족에게 학대당한 경험으로 권위에 대한 깊은 불신을 체화했다. 대표작은 자서전적 소설 『복사뼈L'Astragale』다.

3 Juan Ponce de Leon, 1474~1521. 스페인의 탐험가.

프레드는 마침내 조종사 자격증을 따냈지만 비행기를 몰 돈이 없었다. 나는 쉬지 않고 글을 썼지만 단 한 권도 출판하지 못했다. 그 모든 일을 헤쳐 나가며 우리는 굳건히 시침과 분침이 없는 시계라는 관념에 매달렸다. 일거리들이 완성되고, 물 빼는 펌프들도 작동하고, 모래 자루들이 쌓이고, 나무들이 심기고, 셔츠들이 다려지고, 솔기들이 바느질되었지만, 우리는 계속해서 돌아가는 시침과 분침을 무시할 권리를 끝까지 지켜냈다. 그이가 오래전 죽고 없는 지금 돌이켜보면, 우리 삶의 방식은 기적처럼 보인다. 함께 나눈 마음의 보석과 장치들이 소리 없이 싱크로나이제이션을 이루었기에 비로소 가능했던 기적.

1954년 봄, 펜실베이니아 주 저먼타운

우물

성 패트릭 축일에는 눈이 내려, 해마다 벌어지는 퍼레이드에 차질이 생겼다. 나는 침대에 누워 채광창 위로 소용돌이치는 눈발을 구경했다. 성 패디의 날 아버지가 늘 말했듯이, 내 영명축일이었다. 아버지의 비음 섞인 목소리가 내리는 눈발과 어우러지며 병상에서 일어나라고 타이르는 게 귀에 들리는 듯했다.

— 어서 일어나라, 패트리샤, 오늘은 너의 날이잖니. 이제 열은 다 내렸어.

1954년의 처음 몇 달은 소아 환자 특유의 응석에 젖어 보냈다. 나는 필라델피아 전역에서 증상이 완전히 발현한 성홍열로 입원한 유일한 어린이였다. 동생들은 노란 검역 띠가 둘러쳐진 내 방문 뒤에 서서 경건하게 보초를 섰다. 가끔 눈을 뜨면 동생들의 작은 갈색 구두코가 보였다. 겨울은 다 지나가는데 동생들을 이끌고 나가서 눈으로 쌓은 요새를 관리하거나 집에서 직접 제작한 지도로 어린이 전쟁의 작전을 진두지휘할 수도 없었다.

— 오늘은 너의 날이야. 우리는 밖에 나갈 거란다.

부드러운 미풍이 부는 화창한 날이었다. 어머니는 내 옷을 준비해두었다. 나는 단속적으로 이어지는 고열에 머리카락이 일부 빠지고 안 그래도 깡마른 몸이 더 말랐다. 낚시꾼들이 쓰는 것 같

M 트레인

은 네이비블루 워치캡과 개신교도였던 할머니를 기리는 오렌지색 양말이 기억난다.

아버지는 몇 발자국 앞에 쪼그려 앉아 내가 걸을 수 있도록 독려해주었다.

아버지를 향해 비틀거리며 한 발씩 내딛는 나를 형제들이 응원했다. 처음에는 힘이 없었지만 체력과 속도는 곧 돌아왔고, 어느새 나는 긴 다리로 자유롭게, 동네 아이들보다도 훨씬 더 빨리 달릴 수 있게 되었다.

남동생과 여동생은 제2차 세계 대전 직후 태어난 연년생이다. 맏이였던 나는 우리가 공연할 연극의 각본을 썼고, 동생들은 내 시나리오를 흔쾌히 상연해주었다. 남동생 토드는 충성스러운 기사였다. 여동생 린다는 비밀을 낱낱이 들어주는 조언자이자 유모로, 부상을 입으면 상처를 낡은 리넨 쪼가리로 동여매주었다. 마분지 방패는 알루미늄 포일로 싸여 몰타의 십자가로 꾸며져 있었고, 우리 사명은 천사들의 축복을 받았다.

우리는 착한 아이들이었지만 천성적인 호기심 때문에 수시로 말썽을 부렸다. 경쟁자 패거리와 얽히거나 금지된 길을 건너다 들키면 어머니는 우리를 작은 침실에 한데 가두고 찍소리도 못 내게 했다. 우리는 선고된 형벌은 달게 받겠다는 표정을 하고 서 있었지만, 방문이 닫히면 금세 완벽한 침묵 속에서 전열을 재정비했다. 그 방 안에는 작은 침대 두 개, 조각한 도토리와 커다란 손잡이로 장식된 널찍한 옷장이 있었다. 우리는 옷장 앞에 한 줄로 나란히 앉았고, 나는 앞으로의 행동 방향을 알리는 암호를 속삭였다. 그러면 다들 진지하게 서랍장 손잡이를 돌리고서 세 방향으로

통하는 옷장 문으로 들어가 모험을 떠났다. 나는 등불을 높이 치켜들었고, 아이들의 배를 타고 고민 없는 우리끼리의 세상을 정신없이 누볐다. 옷장 문손잡이 놀이에서 새로 발견한 기막힌 장관을 해도에 기록하고, 새로운 적을 물리치기도 하고, 성지로 이어지는 달빛에 젖은 숲을 다시 찾아가기도 했다. 성스러운 땅에는 찬란한 샘물이 샘솟았고, 우리가 구석구석까지 탐험하다가 찾아낸 고성의 유적도 있었다. 황홀한 침묵의 놀이를 즐기다 보면 어머니가 우리를 석방해 잠자리로 보냈다.

아직도 눈이 내리고 있었다. 어떻게든 정신을 차려서 일어나야 했다. 지금의 병세는 그때 그 어린 시절과 비슷한 것 같다. 나는 어쩔 수 없이 침대에 누워 있어야만 했고, 서서히 건강이 회복되는 동안 책을 읽었으며 처음으로 작은 동화들을 썼다. 병상에 누워 지내는 시간. 내게는 바로 그때가 종이칼을 뽑았으면 휘둘러 땅까지 베어야만 하는, 그런 시기였다. 남동생이 아직 살아 있다면, 틀림없이 나를 졸라 실행하게 만들 텐데.

아래층으로 내려와 줄줄이 꽂힌 책을 바라보며 어느 책을 고를까 마음이 잡히지 않아 좌절했다. 옷이 산더미처럼 쌓이다 못해 흘러넘치는 드레스 룸에 서서 입을 옷이 없다고 징징거리는 프리마돈나 같다. 어떻게 읽을 책이 없을 수가 있는 거지? 아마 책이 없는 게 아니라 열정이 부족한 것이겠지. 『절름발이 꼬마 왕자』[1]라는 제목이 금박으로 쓰인 익숙한 초록색 책등에 손을 얹는다. 어렸을

1 『The Little Lame Prince』. 1875년 다이나 마리아 멀록 크레이크Dinah Maria Mulock Craik가 쓴 고전 동화.

때 내가 가장 좋아하던 책이다. 아기 때 부주의로 인한 사고로 다리가 마비된 아름다운 어린 왕자에 대한 미스 멀록의 동화. 왕자는 잔인하게도 외로운 탑에 감금되는데, 어느 날 왕자의 진짜 요정 대모가 원하면 어디로든 데려가는 환상적인 요술 망토를 가져다준다. 찾기 어려운 책이라 소장본을 살 수 없어서 도서관에서 빌린 너덜너덜한 책을 읽고 또 읽었다. 그러다가 1993년 겨울에 어머니에게 크리스마스 소포를 받으면서 때 이른 생일 선물을 하나 받았다. 힘든 겨울을 눈앞에 둔 때다. 프레드는 아팠고 나는 막연한 불안감에 떨고 있었다. 잠을 깨 보니 새벽 4시였다. 모두들 자고 있었다. 까치발로 계단을 내려와서 소포를 풀었다. 『절름발이 꼬마 왕자』의 반짝이는 1909년 출판본이었다. 어머니는 그 무

렵 이미 수전증을 앓던 손으로 표제지에 "우리 사이에는 말이 필요 없잖니"라고 써놓았다.

나는 그 책을 책장에서 슬쩍 꺼내 펼쳐서 어머니의 글을 찾았다. 익숙한 필체를 보니 뭉클한 그리움이 벅차게 차올랐지만 어쩐지 위로가 되기도 했다. 엄마, 나는 소리 내어 말했다. 그러자 불쑥 부엌 한가운데서 하던 일을 갑자기 멈추고 열한 살 때 잃은 당신의 어머니를 부르던 모습이 떠올랐다. 어떻게 우리는 누군가가 사라져버리고 나서야 비로소 그를 향한 사랑을 온전히 깨닫게 되는 걸까? 책을 위층 내 방으로 갖고 가서 어머니가 소장했던 책과 함께 두었다. 『초록 지붕의 앤』 『키다리 아저씨』 『림버로스트의 소녀』[2]. 아, 책장 속에서 다시 태어날 수만 있다면.

눈이 그칠 줄 모르고 내렸다. 꽁꽁 싸 입고 충동적으로 눈을 맞으러 나갔다. 동쪽으로 걸어 세인트 마크 서점[3]까지 가서 진열대 사이를 배회하며 무작위로 책을 골라서 종이를 만져보고, 글자체를 살펴보며 완벽한 첫 줄을 만나기를 기도했다. 내심 실망감을 안고 M 섹션으로 향하며 헨닝 망켈[4]이 내가 가장 좋아하는 탐정 쿠르트 발란데르 경감의 후속 모험담을 써주었기를 바랐다. 슬프게도 이미 다 읽은 책밖에 없었지만 괜히 M 섹션에 미련이 남아 어슬렁거리다가 뜻밖에도, 다차원이 얽히고설키는 무라카미 하루키의 세계로 불쑥 끌려 들어가게 되었다.

2　『A Girl of Limberlost』. 진 스트래튼 포터Gene Stratton Porter의 1909년 소설. 림버로스트 늪지를 배경으로 하는 성장소설로 인디애나 주를 훌륭하게 묘사한 고전적인 작품으로 평가받는다.

3　뉴욕 이스트빌리지에서 1977년부터 영업하고 있는 독립 서점으로 예술과 문학, 수필 등을 전문적으로 다룬다. 맨해튼 지역에서 원래 주인이 운영하는 서점으로는 가장 오래되었다.

무라카미 하루키는 한 번도 읽어보지 못했다. 지난 이 년 동안은 볼라뇨의 『2666』을 읽고 낱낱이 해체하느라 여념이 없었다. 그 책은 앞에서 뒤로 뒤에서 앞으로 샅샅이 훑었고 상상 가능한 모든 각도에서 뜯어보았다. 『2666』 이전에는 『거장과 마르가리타』가 다른 모든 책을 압도했으며, 불가코프의 전작을 섭렵하기 이전에는 비트겐슈타인이 들어간 모든 것과 로맨스에 빠지는 바람에 그의 공식을 해독하려고 열혈로 덤비다가 있는 기운 없는 기운을 쏙 빼고 나가떨어진 적이 있다. 도저히 성공했다고는 말할 수 없지만, 그 과정에서 나는 "어째서 까마귀는 책상 같을까?"라는 미친 모자 장수[5]의 수수께끼에 답이 될 만한 걸 하나 찾아낼 수 있었다. 나는 펜실베이니아 주 저먼타운의 시골 학교 학급을 머릿속으로 그려보았다. 그때만 해도 진짜 잉크병에 금속 촉이 달린 나무 펜으로 글씨 연습을 했다. 까마귀와 책상? 답은 잉크다. 나는 확신해 마지않는다.

나는 『양을 쫓는 모험』이라는 책을 펼쳤다. 제목이 흥미로워서 선택한 책이었다. 어떤 구절이 내 눈길을 확 끌었다. "비좁은 골목길과 배수로들의 미로." 즉시 그 책을 샀다. 내 핫코코아에 찍어 먹을 양 모양 크래커라고 할까. 그리고 근처 소바집에 가서 참마를 곁들인 차가운 메밀국수를 주문하고 책을 읽기 시작했다. 나는 『양을 쫓는 모험』에 심히 몰입한 나머지 사케 한 잔을 놓고 두 시

4 Henning Mankel, 1948~2015. 스웨덴의 추리소설 작가. 어린 나이에 학교를 자퇴하고 파리 등 전 세계를 오가며 떠돌이 생활을 하다가 아프리카 모잠비크에 정착했다. 최고의 스릴러라는 평가를 받는 발란데르 경감 시리즈로 유명하다.
5 루이스 캐롤의 『이상한 나라의 앨리스』에 나오는 캐릭터.

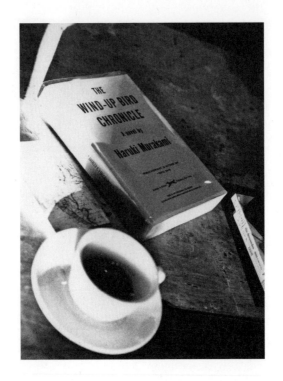

간도 넘게 앉아서 책을 읽었다. 블루 펑키 젤로⁶의 테두리가 녹아 내릴 지경이었다.

　그 후로 몇 주 동안 카페의 내 구석 자리에 앉아 무라카미 하루 키만 읽었다. 화장실에 가거나 커피를 한 잔 더 주문할 때만 반짝 수면으로 나와 숨 쉴 뿐이었다. 『양을 쫓는 모험』이 끝나고 『댄스 댄스 댄스』와 『해변의 카프카』가 정신없이 이어졌다. 그러다 『태 엽 감는 새』를 읽기 시작한 게 치명타였다. 그 책 때문에 결국 나 는 망했다. 황무지라도 아무 죄 없는 어떤 지역을 향해 치닫는 운

6　술로 만든 젤리 칵테일.

석처럼 그만 도저히 멈출 수 없는 궤도로 들어서버린 것이다.

걸작에는 두 가지 종류가 있다. 『모비딕』이나 『폭풍의 언덕』이나 『프랑켄슈타인』처럼 괴물 같고 또 신성한 고전이 있다. 그런가하면 작가가 생생한 에너지를 언어에 흠뻑 쏟아부어 독자로 하여금 빙빙 휘둘리다가 쥐어 짜이다가 급기야 빨랫줄에 널려 마르는 신세가 되게 만드는 타입도 있다. 파괴적인 책들이다. 『2666』이나 『거장과 마르가리타』처럼. 『태엽 감는 새』는 바로 그런 책이다. 책을 덮자마자 다시 읽기 시작할 수밖에 없었다. 뭐니 뭐니 해도 그 분위기에서 헤어나고 싶지가 않았다. 한편으로는 책의 어느 구절이 유령처럼 들러붙어 괴롭히기 때문이기도 했다. 깔끔한 매듭이 풀려 흐트러진 끄트머리로 잠자는 내 뺨을 누가 간질이는 그런 느낌이었다. 책의 첫 장에서 하루키가 묘사한 어떤 사유지의 운명이 문제였다.

화자는 도쿄 세타가야 구의 자기 아파트 근처에서 잃어버린 고양이를 찾고 있다. 비좁은 골목길을 굽이굽이 헤쳐가던 화자는 미야와키 씨 집이라는 잡초 무성한 폐가에 다다른다. 그곳에는 초라한 새 조각과 퇴락한 우물이 있다. 그가 앞으로 만사를 제치고 빠져들어 우물 속에서 평행우주로 가는 입구를 발견하게 될 거라는 예표는 어디서도 찾아볼 수 없다. 그저 고양이를 찾고 있었을 뿐이었던 그는 미야와키 씨 집의 음산한 분위기에 빨려들고 나도 따라 빨려들었다. 사유지의 지독한 매혹에 빠져든 나는 온통 그 생각뿐이었고, 무라카미 하루키한테 뇌물을 주고 온전히 그 장소에 대한 서브챕터를 쓰게 할 수만 있다면 아마 기꺼이 그렇게 했을 것이다. 당연하지만 내 손으로 직접 그런 챕터를 쓴다고 해서

달래질 갈증이 아니었다. 그래봤자 단순한 사변소설에 불과할 테니까. 허름하고 추레한 그 집의 풀잎 하나하나까지 정확히 묘사할 수 있는 작가는 오로지 무라카미 하루키뿐이다. 그 집에 넋을 빼앗긴 나머지 내 눈으로 직접 봐야겠다는 강박관념에 사로잡히고 말았다.

나는 마지막 챕터들을 조심스럽게 훑으며 그 구절을 찾았다. 사유지가 팔릴 거라는 암시를 담고 있었던가? 기어이 37장에서 해답을 찾아냈다. 싸늘한 말로 이어진 몇 마디—**"우리는 곧 이 집을 철거할 겁니다."** 정말로 그 집은 팔리고 우물은 메워져 폐쇄되는 거다. 웬일인지 나는 이토록 번연한 사실을 대충 훑어 넘겼고, 기억 속에서 무언가 살아 꿈틀거리는 실처럼 찜찜하게 꾸물거리는 느낌이 없었다면 아예 놓쳐버릴 뻔했다. 나는 좀 충격을 받았다. 화자에게 소망을 투사해버린 나는 앞으로 그가 이 집을 자기 집으로 삼아 우물과 차원 포털의 수호자가 될 거라 믿었다. 정이 담뿍 들어버린 이름 모를 새 조각이 은근슬쩍 사라져버렸다는 사실과도 이제 겨우 타협했는데. 새는 아무 설명도 없이 불쑥 사라졌고, 그 후 어디에서도 새의 행방에 대해서는 일언반구 언급이 없었다.

깔끔하게 매듭짓지 않고 헐렁하게 풀어둔 끄트머리들은 다 싫었다. 쓰다 만 문장들, 뜯지 않은 소포, 알 수 없는 이유로 사라져버리는 캐릭터들, 막막한 태풍이 닥쳐오는데 걷지도 않고 그냥 빨랫줄에 널어둔 외로운 빨래처럼, 혼자 퍼덕거리다가 결국은 바람에 날아가 유령의 피부나 아이의 천막이 되고 말겠지. 책을 읽거나 영화를 보는데 뭔가 별 의미 없어 보이는 일이 끝까지 해결되

지 않으면 나는 마음이 이상하리만큼 심란해져서 앞뒤로 책장을
뒤적거리며 단서를 찾아 헤매거나, 어디 걸어볼 전화번호라도 있
으면 좋겠다고, 아니면 누구한테 편지라도 쓸 수 있으면 좋겠다고
생각하게 된다. 불평하거나 따지려는 게 아니라, 그저 약간의 해
명이나 몇 가지 질문에 대한 답을 구하고 싶은 거다. 그래야 내가
다른 것에 집중할 수 있을 테니까 말이다.

천장 채광창 위에서 비둘기 몇 마리가 돌아다니고 있었다. 대
체 태엽 감는 새는 어떻게 생겼을까. 금방이라도 날아갈 것 같은,
별 특징 없는 돌로 깎은 새 조각상은 상상할 수 있었다. 그렇지만
태엽 감는 새는 전혀 감이 잡히지 않았다. 아주 작은 새의 심장을
갖고 있을까? 미지의 합금으로 만든 투명 용수철이 있을까? 생각
에 잠겨 방 안을 서성거렸다. 파울 클레[7]의 〈지저귀는 기계〉[8]와
중국 황제의 기계 나이팅게일 같은 자동 새들의 이미지가 뇌리에
떠올랐지만, 여전히 태엽 감는 새를 이해할 결정적 단서는 찾을 수
없었다. 보통 책의 이런 디테일이 내 흥미를 끌게 마련이지만 비운
의 미야와키 씨 집에 비이성적으로 집착하는 바람에 이 부분에 대
한 사색은 나중으로 미루기로 했다.

침대에 앉아 금욕적인 허레이쇼 케인 반장이 나오는 〈CSI: 마
이애미〉를 연달아 두 화 보았다. 잠시 꾸벅꾸벅 졸았는데 딱히 잠

7 Paul Klee, 1879~1940. 독일의 화가로 현대 추상회화의 시조다. 청기사파로 활동했고
1914년 튀니지 여행을 계기로 색채에 눈을 떠 새로운 예술 세계로 전향했다. 1933년까지
독일에 머물며 나치에게 102점의 작품을 몰수당한 뒤 '독일은 발 닿는 곳마다 시체 냄새가
난다'고 말하고 스위스로 갔다.

8 〈Die Zwitscher-Maschine〉. 파울 클레가 1922년 수채화와 펜화 기법으로 그린 스케치로,
손잡이가 달린 철사 위에 새 모양의 장치가 있는 그림이다.

든 것도 아니어서, 이도 저도 아닌 상태로 막간에 존재하는 그 신비스럽고도 어지러운 몽환계에 빠져들었다. 어쩌면 카우보이가 사는 오지로 벌레처럼 꿈틀꿈틀 기어갈 수도 있겠다 싶었다. 그러면 냉소는 유보하고 대답을 하듯 그냥 듣고 있으리라 마음먹었다. 카우보이의 장화가 보였다. 난 그가 어떤 박차를 달았는지 보고 싶어서 쭈그리고 앉았다. 박차가 황금이라면 멀리 심지어 중국까지 여행한 사람이 틀림없다. 카우보이는 어마어마하게 커다란 등에를 손으로 쫓고 있었다. 분명 뭐라고 말을 하려는 눈치였다. 바짝 쪼그리고 앉아서 보니 박차는 니켈이었고 바깥쪽 곡선에 일련번호가 새겨져 있었다. 난 그 숫자가 행운의 로또 당첨 번호일지도 모르겠다고 생각했다. 카우보이는 하품을 하더니 다리를 쭉 뻗었다.

— 사실 걸작에는 세 가지 종류가 있지, 그는 딱 그 말만 했다.

나는 벌떡 일어나 검정 코트와 『태엽 감는 새』 책을 거머쥐고 카페 이노로 향했다. 보통 때보다 늦은 시각이었지만 다행히 손님이 없었다. 다만 손글씨로 '고장'이라고 쓴 안내문이 커피 머신에 붙어 있었다. 살짝 심리적인 타격이 있었지만 그래도 그냥 머물렀다. 그리고 아무 타로 카드나 뽑아서 현재의 심리 상태를 알아보는 것처럼 무작위로 책장을 펼쳐 '그 집'에 대한 언급이 있는지 보는 놀이를 했다. 그리고 하얀 면지에다 그렇게 나오는 문장의 목록을 정리하며 혼자 즐거워했다. 세상에는 두 가지 종류의 걸작이 있다. 그리고 나는 세 번째 부류에 대해서 생각하기 시작했다—모르는 게 없는 카우보이가 불러준 대로. 가능한 후보작의 목록을 작성하면서 지하 독서실에 처박힌 미친 서기처럼 걸작들의 제목

을 넣었다, 뺐다, 다시 위치를 조정하는 일에 몰두했다.

목록들. 전도되는 파동과 몽상과 색소폰 솔로의 소용돌이 속에 내려진 작은 닻들. 실제로 세탁소에서 가져온 목록들의 세탁물 목록. 1955년 가족 성경에 적었던 또 하나의 목록. 내가 읽은 최고의 책들―『플랜더스의 개』『왕자와 거지』『파랑새』『페퍼 씨네 다섯 꼬마 성장기』. 그런데『작은 아씨들』과『나를 있게 한 모든 것들』[9]은 어쩌고?『거울 나라의 앨리스』나『유리알 유희』는 어떻게 하지? 그중에 어느 책이 걸작 목록 1, 2, 3에 자리 잡을 자격이 있는 걸까? 단순히 내 사랑을 받는 데 불과한 책은 어느 걸까? 그리고 고전은 따로 목록을 작성해야 할까?

―『롤리타』도 잊지 마, 카우보이가 또박또박 강조해 말했다.

이제 카우보이는 내가 꿈꾸는 시간이 아닐 때도 수시로 나타나곤 한다. 초자연적 목소리의 왼손잡이 버전이라고 해야 할까. 아무튼 나는『롤리타』를 넣는다. 러시아인의 손에 쓰인 이 미국의 고전은 저 높은 반열의『주홍 글씨』와 어깨를 나란히 하는 걸작이다.

새로 온 처녀가 갑자기 내 테이블에 나타났다.

― 커피 머신 수리하는 사람이 오기로 했어요.

― 잘됐네요.

― 커피가 없어서 죄송해요.

― 괜찮아요. 내 테이블이 있으니까요.

― 그리고 다른 손님도 없고요!

9 『A Tree Grows in Brooklyn』. 미국의 극작가이자 소설가인 베티 스미스Betty Smith가 뉴욕 빈민가에서 자라난 자신의 어린 시절 경험을 토대로 하여 집필한 자전적인 소설. 구체적이고 생생한 등장인물과 서술 묘사로 큰 반향을 불러일으켜 몇백만 부가 팔린 초대형 베스트셀러가 되었으며 영화와 브로드웨이 뮤지컬로도 공연되었다.

— 네! 그렇죠! 손님도 없고요!

— 뭘 쓰고 계세요?

나는 약간 놀라서 그녀를 올려다보았다. 정말로 아무 생각이 없었다.

집으로 오는 길에 델리에 들러서 미디엄 블랙커피 한 잔과 난해하게 밀봉된 콘브레드를 샀다. 쌀쌀했지만 집 안에 들어가고 싶지는 않았다. 현관 계단에 앉아 커피가 식어서 따스해질 때까지 양손으로 감싸 쥐고 있다가, 나중에는 빵의 비닐을 벗기느라 몇 분이나 씨름을 했다. 차라리 라자루스의 붕대를 벗기는 게 쉬울 것 같았다. 문득 세사르 아이라[10]의 『어느 풍경화가의 삶에서 일어난 일화An Episode in the Life of a Landscape Painter』를 걸작 목록에 넣지 않았다는 생각이 떠올랐다. 게다가 르네 도말[11]의 『폭음의 밤A Night of Serious Drinking』 같은 지엽적인 걸작들의 하위 목록은 어떨까? 도무지 통제 불능이 되고 있었다. 다가올 여행에 무슨 짐을 꾸릴까 목록을 작성하는 건 훨씬 쉬울 텐데.

솔직히 걸작은 딱 한 종류밖에 없다—걸작. 나는 목록을 호주머니에 쑤셔 넣고 일어서서, 현관 계단에서 현관문까지 콘브레드 부스러기를 줄줄 흘리며 안으로 들어갔다. 내 생각의 흐름은 아이가 갖고 노는 장난감 기차만큼이나 허무하게도 종착역이 없었다. 안에서는 처리해야 할 집안일이 나를 기다리고 있었다. 재활용을

10 César Aira, 1949~ . 아르헨티나의 작가이자 번역 문학가. 단편, 장편, 에세이를 아울러 팔십 편이 넘는 다작을 했고 아르헨티나 현대문학을 대표하는 작가가 되었다.

11 Rene Daumal, 1908~1944. 프랑스의 시인.

위해 마분지 한 다발을 끈으로 묶고 고양이 물통을 씻고 여기저기 흘린 사료를 쓸어 담고 싱크대 앞에 서서 정어리 한 캔을 먹으며 무라카미의 우물을 곰곰이 생각했다.

우물은 물이 말랐지만 화자에 따르면 기적적인 포털이 열리는 바람에 달콤한 맑은 물이 찰랑거리게 되었다고 한다. 정말로 그 우물을 메워버릴 작정이었을까? 책에 나오는 딱 한 문장을 보고 그럴 거라 믿어버리기에는, 그 우물은 너무 성스러운 장소였다. 솔직히 말하자면 우물이 너무나 매력적으로 느껴져서 내가 통째로 사버리고 싶었다. 착한 사마리아인처럼 우물을 깔고 앉아 부활하신 구세주가 목을 축이러 들르기를 기다리고 싶었다. 시간대 따위는 끼어들 여지도 없으리라. 그런 소망으로 무장한 사람은 영원히 기다릴 수 있으니까. 무라카미의 이상한 나라로 들어간 앨리스와는 달리, 난 밀폐된 장소나 수중이라면 질색인 사람이다. 그저 우물 근처에 있으면서 마음껏 물을 마시고 싶을 뿐이었다. 광기에 휩싸인 스페인 정복자들처럼 나도 그 우물을 목마르게 갈망했다.

그러나 미야와키 씨 집을 어떻게 찾는단 말인가? 정말이지 나는 전혀 굴하지 않았다. 우리는 책장의 향기, 장미꽃의 안내를 받고 있지 않은가. 『비트겐슈타인의 포커』[12]에서 칼 포퍼와 루트비히 비트겐슈타인이 벌인 악명 높은 난투에 대해 읽고 나서 캠브리지의 킹스칼리지까지 찾아갔던 내가 아닌가? 외곬으로 매료된

12 원래 제목은 『비트겐슈타인의 포커: 두 위대한 철학자가 나눈 십 분 간의 논쟁 이야기 Wittgenstein's Poker: The Story of a Ten-Minute Argument Between Two Great Philosophers』다. BBC 기자 데이비드 에드먼즈David Edmonds와 존 에이디노우John Eidinow가 2001년 출간한 책으로 1946년 캠브리지대학 윤리 과학 클럽에서 벌어진 칼 포퍼 경과 루트비히 비트겐슈타인의 역사적인 철학 논쟁을 다루었다.

나머지 'H-3'라는 수수께끼 같은 글을 끼적여 쓴 쪽지 한 장만으로, 두 위대한 철학자의 피 튀기는 전투가 펼쳐졌던 캠브리지 윤리 과학 클럽의 위치를 알아냈던 나다. 그곳을 찾아서, 들어가서, 나 말고 다른 사람들에게는 별로 쓸모가 없을 비딱한 사진 몇 장을 찍고 나왔다. 절대 쉬운 일이었다고 말할 수 없다. 이왕 간 김에 탐정처럼 수소문해서 긴 흙먼지 길 끝에 숨어 있는 농장 주택을 지나 돌보는 손길 없이 흐트러진 비트겐슈타인의 묘지까지 찾아갔었다. 점묘처럼 촘촘한 곰팡이와 이끼의 망에 묻혀 잘 보이지도 않는 비트겐슈타인의 이름은 그가 친필로 쓴 이상한 공식처럼 보였다.

족히 2,000킬로미터는 떨어진 사유지에 집착하는 게 우스꽝스러워 보일 수도 있다고 생각한다. 하물며 무라카미 하루키의 정신 밖에 과연 존재하는지조차 확실치 않은 장소를 찾겠다는 시도는 얼마나 더 문제가 많아 보이겠는가. 하루키의 채널과 주파수를 맞추고 그 살아 있는 정신의 웅덩이 속으로 풍덩 뛰어들어 큰 소리로 외칠 수 있다면 좋을 텐데. **이봐요, 새 조각상은 어디 있어요? 아니면 미야와키 씨 집을 파는 부동산 중개업자 전화번호가 뭐예요?** 하고. 아니면 그냥 단순하게 무라카미 하루키한테 연락해서 물어볼 수도 있다. 그의 주소를 알아내거나 출판사를 통해 연락하면 된다. 이건 남다른 기회였다—살아 있는 작가라니! 19세기의 시인이나 11세기 성화 화가의 정신에 주파수를 맞추는 것보다는 훨씬 더 쉬운 일이다. 그러나 그런 건 너무 적나라한 꼼수 아닐까? 셜록 홈스가 어려운 수수께끼를 혼자 푸는 게 아니라 곧장 코난

도일한테 가서 답을 가르쳐달라고 부탁한다고 상상해보라. 사람 목숨이 걸려 있어도, 특히 걸려 있는 게 자기 목숨이라면, 절대로 홈스는 도일에게 부탁하지 않을 것이다. 그렇다, 무라카미 하루키한테 물어볼 수는 없었다. 하지만 그의 잠재의식 네트워크를 항공 CAT 스캔으로 떠보려 시도할 수는 있고, 아니면 포털들이 연결되는 지점에서 천진하게 만나서 커피나 한잔 마시자고 할 수도 있다.

포털은 어떻게 생겼을까? 궁금증이 도졌다.

여러 목소리가 웽웽 울리면서 온갖 대답이 지그재그로 겹쳤다.

— 베를린 템펠호프 공항의 텅 빈 터미널 같겠지.

— 판테온 천장에 뚫린 원 같을걸.

— 실러의 정원에 있는 타원형 테이블 같을 거야.

이건 흥미롭다. 서로 연관이 없는 포털들. 눈속임용 미끼일까 단서일까? 나는 구 베를린 공항을 찍었던 사진이 몇 장 있다고 확신하며 상자를 몇 개인가 뒤졌다. 소득은 없었지만 프리드리히 실러의 시집 사이에 끼워놓았던 타원형 테이블의 작은 사진 두 장을 찾았다. 반짝거리는 투명 봉투에서 사진을 꺼냈다. 성수반의 입구와 닮은 모양을 강조하기 위해서 애매한 각도로 찍은 사진들은, 햇빛 얼룩이 더 크거나 작은 것 빼고는 똑같았다.

2009년 CDC 회원 몇 사람이 살레 강의 널찍한 계곡에 위치한 튀링겐 주 동부의 예나 시에서 회합을 가졌다. 공식적인 모임이라기보다는 시적인 미션에 가까웠던 그 회합은 프리드리히 실러가 「발렌슈타인」[13]을 쓴 여름 별장 정원에서 열렸다. 우리는 알프레드 베게너의 오른팔이었으나 수시로 존재가 잊히곤 하는 프리츠

로에베를 기리고자 했다.

로에베는 살짝 돌출된 치아와 부자연스러운 걸음걸이를 지닌 키가 크고 예민한 사내였다. 명상으로 다진 불굴의 정신을 가진 고전적 과학자였던 로에베는 베게너의 빙하 연구를 돕기 위해 그린란드 원정에 동행했다. 1930년 그는 베게너와 함께 서부 기지에서 에이슈미테까지 극도로 험난한 여정에 올랐다. 에이슈미테 야영지에서는 에른스트 소르게와 요하네스 게오르기, 두 명의 과학자가 캠프를 지키고 있었다. 로에베는 중증 동상에 걸려 에이슈

13 독일 극작가 프리드리히 실러가 쓴 걸작 희곡. 30년 전쟁의 명장名將 발렌슈타인Wallenstein을 주인공으로 하여 그의 몰락 과정을 그린 것으로, 3부 11막으로 구성되어 있다. 1800년에 발표했다.

M 트레인

미테 야영지 이상은 갈 수 없었고, 베게너는 그 없이 계속 전진했다. 로에베는 마취제도 없이 양쪽 발가락을 조잡하게 절단해야 했고, 그 후로 몇 달 동안 꼼짝 못하고 침낭에 누워 있어야 했다. 대장이 죽었다는 사실을 알지 못한 채, 로에베와 동료 과학자들은 11월에서 5월까지 대장의 귀환만을 기다렸다. 일요일 저녁마다 로에베는 동료 대원들에게 괴테와 실러의 시를 읽어주어, 그들의 얼음 토굴을 불멸의 온기로 채웠다.

우리는 한때 실러와 괴테가 마주 앉아 몇 시간이고 대화를 나누었던 타원형 테이블 옆 풀밭에 함께 앉아 있었다. 소르게의 에세이 「에이슈미테의 겨울」에서 로에베의 냉철한 극기와 인내를 다룬 대목을 낭송하고, 무서운 고립의 시간 동안 그가 대원들에게

읽어주었던 시를 몇 편 골라 읽었다. 늦은 5월이었고 꽃들이 만발해 있었다. 우리가 애정을 담아 "로에베의 노래"라고 불렀던 쾌활한 선율이 콘서티나[14]로 연주되는 소리가 멀리서 들려왔다. 우리는 작별 인사를 나누었고, 나는 바이마르행 열차에 올라 니체가 한때 여동생의 시중을 받으며 살았던 집을 찾아 여정을 이어갔다.

석조 테이블의 사진 한 장을 책상머리에 테이프로 붙여놓았다. 그토록 소박한 테이블이었지만 내재된 힘이 느껴졌다. 나를 순식간에 예나 시로 다시 돌려보낼 수 있는 도관 같았다. 그 테이블은 정말로 포털 이동의 개념을 이해하는 데 값진 요소였다. 위자보드[15]처럼 두 친구가 테이블에 손을 얹으면 황혼기의 실러와 전성기의 괴테가 함께했던 분위기에 휩싸이는 게 가능할 것이다.

모든 문은 믿는 자에게 열린다. 우물가의 사마리아 여인이 가르쳐준 교훈이다. 졸음에 취한 상태에서 나는 우물이 밖으로 나가는 관문이라면 안으로 들어오는 관문도 있을 거라고 생각했다. 그 관문을 찾는 방법은 천 가지하고도 하나가 더 있으리라. 그중 하나만 찾아도 난 행복할 것이다. 장 콕토의 「오르페」[16]에 나오는 술 취한 시인 세게스트처럼 밀교의 거울을 통과하는 것도 가능할지 모른다. 그러나 나는 거울이나 양자 터널 벽을 통과하고 작가의 마음속으로 들어가기를 바라는 건 아니었다.

결국 내게 겸허한 해답을 준 장본인은 무라카미 하루키였다. 『태엽 감는 새』의 화자는 가장 행복했던 순간에 가까운, 헤엄치는 자신의 모습을 또렷하게 상상함으로써 우물을 통과해 어딘지 알 수 없는 호텔의 복도로 이동한다. 피터 팬이 웬디와 동생들에게

하늘을 나는 법을 가르쳤듯이 말이다. **행복한 생각을 해.**

　나는 벽감에 놓인 과거의 기쁨들을 샅샅이 뒤지다가 은밀한 희열의 한순간 앞에서 문득 발길을 멈춘다. 시간이 좀 걸리겠지만, 나는 어떻게 해야 하는지 정확히 알고 있다. 먼저 눈을 감고 열두 살짜리 소년의 소중한 신발 끈에 달린 롤러스케이트 열쇠[17]를 만지작거리는 열 살짜리 소녀의 손길에 집중해야 한다. 행복한 생각을 하면, 나는 롤러스케이트를 타고 간단히 포털을 통과하게 될 것이다.

14　아코디언과 비슷한 육각형의 악기.

15　심령과 대화할 때 쓰이는 오컬트의 점괘판.

16　「Orphée」. 장 콕토가 1925년에 집필한 희곡. 1926년 조르주 피토요프에 의하여 처음으로 무대에 올랐다. 영화는 1950년에 장 마레와 마리아 카잘레스 주연, 장 콕토 감독으로 만들어졌다. 콕토는 그리스신화의 오르페우스오르페를 소재로 각색 · 현대화하여 시인의 내면, 시인의 운명을 그렸다. 시인 오르페우스가 죽음의 나라로 가기 위해 거울을 통과하는 기교는 연극에서도 유명했으나 영화에서는 삶과 죽음의 환상적 세계가 더욱 잘 그려져 있다.

17　구형 롤러스케이트를 신발에 고정하는 스트랩은 작은 열쇠가 달린 자물쇠로 잠그게 되어 있었다.

프리다 칼로의 침대, 코요아칸 카사 아줄

운명의 수레바퀴

한동안 꿈을 꾸지 않았다. 내 롤러스케이트 볼베어링이 약간 녹슬었는지, 깨어 있는 채로 빙글빙글 돌다가 수평의 트랙들을 왔다 갔다 하며 이런저런 표석을 지나치면서도, 사실 어디에도 닿지 못했다. 도저히 안 되겠어서, 옛날에 불면증에 대처하기 위해 고안한 게임을 다시 해보기로 했다. 불면증에도 좋지만 버스를 타고 장거리 여행 할 때 차멀미를 잊는 데도 효험이 좋았다. 발이 아니라 마음속으로 돌차기 놀이를 하는 것이다. 놀이터는 일종의 길인데 얼핏 보기에는 끝이 없어 보이지만 사실은 유한하게 배열된 사각형 황철석으로 되어 있다. 한 칸씩 전진하는 데 성공하면 마지막에 신화적 여운을 품은 종착점에 다다르게 되는 식이다. 종착점은 예를 들자면 뭐, 알렉산드리아 세라피움 같은 허구의 건물인데 머리 위에서 흔들거리는 태슬 달린 벨벳 동아줄에 부착된 입장 카드를 들고 가야 한다든가 등이다. 네모 칸을 전진하는 방법은 선택한 글자로 시작하는 단어를 중간에 끊이지 않게 계속 줄줄 읊는 것이다. 예를 들어 'M'을 선택했다고 하면 마드리갈 미뉴에트 마스터 몬스터 마에스트로 메이헴mayhem, 무차별 폭력 머시 마더 마시멜로 메렝게merengue, 아이티, 도미니카의 춤곡 매스티프 미스치프 mischief, 짓궂은 장난 마리골드 마인드 이렇게 계속, 계속, 중단하지 않

고 한 단어 한 단어 한 칸 한 칸 전진하는 것이다. 나는 마음속으로 이 게임을 얼마나 많이 했는지 모른다. 하지만 언제나 흔들리는 태슬 바로 앞에서 실패하고 말았다. 최악의 사태라고 해봤자 꿈속 어딘가에 좌초하는 정도 아니겠는가? 그래서 나는 다시 게임을 했다. 눈을 감고, 손목 힘을 쭉 빼고, 왼손으로 맥북에어 키보드 위에서 원을 그리다가 딱 멈추고 손가락이 가리키는 방향을 보았다. 'V'였다. 비너스 베르디 바이올렛 바네사 빌런villain, 악당 벡터 밸러valor, 용기 비타민 베스티지vestige, 흔적 보텍스vortex, 회오리 볼트vault, 지하 창고 바인vine, 넝쿨 바이러스 바이얼vial, 작은 약병 버민vermin, 해충 벨럼vellum, 고급 양피지 베놈venom, 맹독 베일, 갑자기 꿈의 시작을 알리는 안개 커튼처럼 수월하게도 활짝 걷힌다.

나는 거듭 반복되는 꿈의 풍경 속 똑같은 카페 한가운데 서 있다. 웨이트리스도 커피도 없다. 어쩔 수 없이 카운터 뒤로 가서 손수 원두를 갈아 커피를 끓여야 한다. 주변에 사람이라고는 그 카우보이뿐이다. 쇄골을 따라 작은 뱀처럼 꿈틀거리며 내려오는 흉터가 있다는 걸 알았다. 우리 두 사람이 마실 커피를 김이 오르도록 뜨겁게 끓여 따르면서도 그와 눈길이 마주치는 건 피한다.

— 그리스 전설은 우리에게 아무것도 말해주지 않아, 그는 말했다. 전설은 이야기지. 사람들은 이야기를 해석하거나 교훈을 덧붙여. 메데이아나 예수의 십자가 처형, 이런 건 해체할 수 없는 거야. 빗물은 햇살과 동시에 와서 무지개를 낳았지. 메데이아는 제이슨의 눈을 찾았고 그들의 자식들을 희생시켰어. 이런 일은 일어나게 마련이야, 그게 전부라고. 살아 있다는 사실의 부인할 수 없는 도미노 효과지.

카우보이는 내가 파졸리니 감독이 그린 황금 양털을 사색하는 사이 가서 소변을 보았다. 나는 문간에 서서 지평선을 바라보았다. 흙먼지 가득한 풍경이 이어지다 간간이 식물이라곤 찾아볼 수 없는 바위산들이 불쑥불쑥 나타나곤 했다. 메데이아는 분노를 잠재우고 나면 저런 바위를 기어 올라갔을까 궁금했다. 저 카우보이의 정체도 궁금했다. 호머풍의 부랑자 같은 게 아닐까, 나는 짐작했다. 그가 화장실에서 나오기를 기다렸지만 시간이 너무 오래 걸렸다. 상황이 곧 바뀔 거라는 신호가 있었다. 고장 난 시계, 빙빙 돌아가는 바의 스툴, 크림 빛 에나멜로 코팅한 작은 테이블 상판 위를 떠다니는 병든 꿀벌 한 마리. 벌을 살리고 싶었지만 내가 할 수 있는 일이 없었다. 커피 값도 내지 않고 나오려다가 마음을 고쳐먹고 동전 몇 개를 테이블 위 죽어가는 꿀벌 옆에 놓았다. 커피 한 잔과 소박한 성냥갑 장례를 치를 정도는 되었다.

고개를 흔들어 꿈을 털어내고 침대에서 나와 세수하고 머리를 땋고 여전히 에우리피데스와 아폴로니우스에 대해 열변을 토하는 카우보이 생각을 하며 워치캡과 공책을 찾아 밖으로 나갔다. 처음에는 카우보이가 영 신경에 거슬렸지만, 솔직히 이렇게 자꾸만 나타나주는 게 마음에 위로가 된다는 사실을 인정해야 했다. 필요하다면 꿈의 가장자리 똑같은 풍광에서 찾을 수 있는 누군가가 있다니.

6번가를 건너는데 도로 표면에 부딪는 내 장화 굽 소리에 맞춰 "칼라스는 메데이아고 메데이아는 칼라스다"라는 구절이 리듬에 따라 반복 재생되었다. 피에르 파올로 파졸리니는 캐스팅의 천리안 공을 뚫어져라 들여다보고 역사상 가장 값비싼 목소리의 반열

에 드는 마리아 칼라스를 대화도 거의 없고 노래도 전혀 없는 대작의 주연으로 선택했다.[1] 메데이아는 자장가를 부르지 않는다. 자기 자식들을 학살한다. 마리아는 완벽한 성악가가 아니었다. 무한히 깊은 자신의 우물물을 길어 올려 자기 세계의 세계들을 정복했다. 하지만 그녀가 연기한 여주인공들의 숱한 슬픔으로도 자기 운명의 슬픔에 대비할 수는 없었다. 배반당하고 버려진 그녀는 사랑도 목소리도 자식도 없이 홀로 남아 외로이 여생을 보내는 형벌에 처해지고 만다. 나는 연노랑 수의를 걸치고 불타 죽은 여왕 메데이아의 무거운 의상을 훨훨 벗어던진 마리아를 상상하는 쪽을 더 좋아한다. 그녀는 진주 목걸이를 걸치고 있다. 파리의 아파트에 쏟아져 내리는 햇빛을 받으며 작은 가죽 상자에 손을 뻗는다. 그 어떤 보석보다 귀중한 게 사랑이야, 그녀는 속삭이며 목덜미에서 툭 떨어지는 진주 목걸이의 잠금장치를 푼다. 슬픔의 음계가 치솟았다가 잦아든다.

카페 이노는 문을 열었지만 손님이 한 명도 없다. 요리사가 혼자 마늘을 굽고 있다. 근처 빵집에 가서 커피와 크림 케이크 한 조각을 사서 파더 데모 스퀘어의 벤치에 앉았다. 한 소년이 여동생을 들어 안아 음수대에서 물을 마실 수 있게 해준다. 동생이 다 마시고 나서 자기도 물을 마신다. 비둘기들이 벌써 모여들고 있다. 케이크 포장지를 벗기면서 나는 미친 듯 달려드는 비둘기들, 갈색 설탕 그리고 철저한 목표 의식으로 무장한 개미 군단이 등장하는 난잡한 범죄 현장을 상상한다. 갈라진 시멘트 틈새로 삐죽삐죽 솟

1 피에르 파올로 파졸리니 감독이 세계적인 성악가 마리아 칼라스를 주연으로 찍은 1970년 영화 〈메데이아Medea〉를 말한다.

아난 풀잎을 내려다본다. 개미들은 다 어디 있을까? 그리고 사방에 보이던 꿀벌과 작고 하얀 나비들은 어디로 갔을까? 해파리와 별똥별은? 일기장을 펼치며 드로잉 몇 장을 훑어본다. 개미 한 마리가 피사의 <u>오르토 보타니코</u>^{Orto Botanico, 식물원}에서 발견된 칠레 와인 종려나무에 할애된 한 장을 가로질러 기어갔다. 줄기를 그린 작은 스케치는 있었지만 잎은 없었다. 하늘을 그린 작은 스케치는 있었지만 땅은 없었다.

편지가 한 통 도착했다. 프리다 칼로의 자택이자 휴양지였던 카사 아줄의 관리 책임자가 보낸 편지로, 화가의 혁명적인 생애와 작품에 대해 강연을 부탁한다는 내용이었다. 강연의 대가로 나는 그녀의 소지품, 그녀 삶의 부적들을 촬영해도 좋다는 허락을 받는다. 여행할 때가 왔다, 이제 운명에 순응해야 했다. 고독을 열렬히 갈망하는 나지만, 소녀 시절 그토록 들어가보기를 원했던 정원에서 강연할 기회를 지나칠 수는 없었다. 프리다와 디에고 리베라가 살았던 집에 들어가 책에서만 본 방들을 걸을 수 있게 된 것이다. 멕시코에 다시 돌아가게 된다.

카사 아줄을 처음 알게 된 건 『디에고 리베라의 멋진 삶』에서였다. 어머니가 열여섯 살 생일 선물로 준 책이었다. 그 책은 몹시 유혹적이었고 예술에 푹 빠져들고 싶다는 열망에 부채질을 했다. 나는 멕시코로 여행을 가서 그들의 혁명을 맛보고 그들의 흙을 밟고 신비스러운 성인들이 거하는 나무 앞에서 기도하는 꿈을 꾸었다.

편지를 다시 읽으니 새삼 열정이 달아올랐다. 앞으로 해야 할 일과 1971년 봄, 젊었던 나 자신을 생각했다. 그때 나는 이십대 초반이었다. 돈을 모아 멕시코시티행 비행기 표를 샀다. 로스앤젤레스에서 경유해야 했다. 전봇대에 십자로 못 박힌 여자의 이미지가 그려진 대형 광고판을 본 기억이 난다―〈L.A. 우먼〉²이었다. 라디오에서 도어스의 싱글 〈라이더스 온 더 스톰Riders on the Storm〉이 흘러나오고 있었다. 그때는, 초청장도 현실 세계의 계획도 없었지만 나만의 미션이 있었고 그것만으로 충분했다. '자바 헤드 Java Head'라는 제목의 책을 쓰고 싶었던 것이다. 윌리엄 버로스는 세계 최고의 커피가 베라크루스를 에워싼 산악 지대에서 재배된다고 말해주었고, 나는 그걸 찾아내야겠다고 마음먹고 있었다.

멕시코시티에 내려 곧장 기차역으로 가서 왕복 티켓을 샀다. 야간 침대 열차가 일곱 시간 후 출발 예정이었다. 나는 공책과 빅 볼펜, 잉크 얼룩이 묻은 아르토의 『선집』 한 권, 작은 미녹스 카메라를 리넨 냅색에 쑤셔 넣고 나머지 짐은 로커에 두었다. 돈을 좀 환전하고 지금은 폐업한 호텔 오르테가에서부터 길을 따라 죽 내려가면 나오는 어느 간이식당으로 들어가 대구 스튜 한 그릇을 시켰다. 사프란색의 국물에서 헤엄치던 생선 잔뼈며 목구멍에 박혀버린 긴 등뼈가 눈에 선하다. 나는 혼자 거기서 숨이 막혀 어쩔 줄 몰랐다. 다행히도 켁켁거리고 요란스럽게 게우거나 남의 눈길을 끌지 않고서 엄지와 검지로 뼈를 빼내는 데 간신히 성공했다. 뼈를 냅킨에 싸서 호주머니에 넣고 웨이터를 불러 음식 값을 지불했다.

2　도어스의 앨범 〈L.A. 우먼〉의 타이틀 곡 뮤직 비디오의 대표 이미지를 말한다.

평정심을 다시 찾은 나는 버스를 타고 도시 남서부에 있는 코요아칸 구로 갔다. 호주머니에 카사 아줄의 주소가 들어 있었다. 화창한 날이었고 나는 기대에 부풀었다. 그러나 도착해 보니 카사 아줄은 대폭적인 개조 공사로 닫혀 있었다. 거대한 파란 장벽 앞에 무감각하게 서 있었다. 내가 할 수 있는 일은 아무것도 없었다. 붙잡고 하소연할 사람도 없었다. 그날은 카사 아줄에 들어가지 못할 운명이었다. 몇 블록을 걸어 트로츠키가 암살당한 집으로 갔다. 그토록 친밀한 배반의 묘사를 통해 주네는 암살자를 성자의 반열로 추대하고자 했는지도 모른다. 나는 침례교회에서 촛불을 하나 밝히고 손깍지를 끼고 예배석에 앉아서, 주기적으로 가시에 찔린 목구멍 상처를 점검했다. 다시 기차역으로 돌아오니 포터가 일찍 탑승하게 해주었다. 작은 침대칸이 내 자리였다. 내리면 앉을 수 있는 접이식 의자가 있어서 알록달록한 스카프를 깔고 도색이 벗겨지고 있는 거울 앞에 아르토 책을 세워놓았다. 나는 정말로 행복했다. 멕시코 커피 무역의 중심인 베라크루스로 가는 길이었으니까. 그곳에 가면 내가 선택한 주제의 포스트 비트제너레이션 스타일의 사색을 글로 옮길 수 있을 거라 믿었다.

기차 여행은 특징할 만한 사건이 없었고, 앨프리드 히치콕식의 특수 효과도 없었다. 나는 계획을 다시 검토했다. 오로지 괜찮은 숙소를 찾아 완벽한 커피 한 잔을 마시는 것 말고는 대단한 경험을 바라지도 않았다. 커피는 열네 잔까지 마셔도 잠드는 데 아무 문제 없었다. 처음 들어간 호텔은 더 이상 바랄 나위가 없었다. 호텔 인터나시오날. 나는 싱크대, 천장의 선풍기, 마을 광장을 조망하는 창이 딸린 하얀 회벽의 방을 배정받았다. 나는 책에서 멕

시코에 있는 아르토의 사진을 한 장 찢어 석고 벽로 선반 위 봉헌 촛대 뒤에 놓아두었다. 아르토는 멕시코를 사랑했던 사람이니, 다시 돌아오게 되어 기쁠 거라고 생각했다. 짤막한 휴식을 취하고 나는 돈을 센 뒤 필요한 만큼만 챙기고 나머지는 발목에 작은 장미꽃 자수가 놓인 손뜨개 면양말 속에 쑤셔 넣었다.

거리로 나와 이 구역을 한눈에 파악하기 좋은 자리에 있는 벤치를 골랐다. 나는 호텔 두 군데에서 남자들이 계속 나와 똑같은 거리를 걸어 내려가는 광경을 지켜보았다. 해가 중천에 떴을 때 그중 한 사람의 뒤를 조심스럽게 밟았고, 구불구불한 골목길을 지나쳐 어떤 카페로 따라 들어갔다. 외관은 허름했지만 그 지역 커피 활동의 중심지처럼 보였다. 진짜 카페가 아니라, 진짜 커피 거래상이었다. 그곳에는 문이 없었다. 흑백 체스보드 같은 바닥에는 톱밥이 깔려 있었다. 묵직한 원두가 든 포대가 벽을 따라 쌓여 있었다. 작은 테이블이 몇 개 있었지만 다들 서 있었다. 안에 여자들은 없었다. 어디를 봐도 여자는 한 사람도 보이지 않았다.

동네 순찰 이틀째, 나는 당연히 여기가 내가 있을 자리라는 듯이 당당하게 톱밥을 발로 차며 씩씩하게 걸어 들어갔다. 셰리든 스퀘어의 담배 가게에서 얻은 레이밴 웨이페어러 선글라스를 끼고 바워리에서 중고로 산 레인코트를 입었다. 살짝 해지긴 했어도 종이처럼 얇은 최고급 비옷이었다. 내 위장은 〈커피 트레이더 매거진〉의 기자였다. 작고 둥근 테이블 하나를 골라 앉아 손가락 두 개를 치켜들었다. 이게 무슨 뜻인지 알 수 없지만, 그곳 남자들은 다들 이렇게 해서 좋은 결과를 얻는 것 같아 보였다. 그러고는 끊임없이 공책에 글을 썼다. 아무도 개의치 않았다. 그 후로 느리

게 흘러간 몇 시간은 숭고하다는 말로밖에 표현할 수가 없다. 치아파스라는 표지가 붙은 포대에 커피 원두가 넘쳐흐를 정도로 듬뿍 담겨 있었는데, 그 위의 달력에 눈길이 갔다. 그날은 2월 14일이었고, 나는 이제 곧 완벽한 커피 한 잔에 내 심장을 바칠 예정이었다. 커피는 의례라도 치르듯 경건하게 내게 전달되었다. 주인이 내 옆에 허리를 굽히고 서서 기다리고 있었다. 나는 감사의 뜻으로 환한 미소를 지었다. '에르모사Hermosa, 멋지다 아름답다', 내가 말하자 그 역시 환한 웃음으로 답했다. 고원에서 재배한 커피가 야생 난초와 얽혀 자라면서 꽃가루를 잔뜩 묻히면, 불사의 묘약이 극한의 자연과 합일하게 된다.

그날 아침 나머지 시간은 앉아서 그곳을 드나들며 커피를 맛보고 여러 가지 원두의 냄새를 맡는 남자들을 구경하며 보냈다. 원두를 흔들고 조개껍데기처럼 귓가에 대보기도 하고, 행운을 점치듯 작고 두툼한 손으로 판판한 테이블 위에 굴리기도 했다. 그리고 남자들은 주문을 했다. 그 몇 시간 동안 주인과 나는 한 마디도 나누지 않았지만, 커피는 연달아 나왔다. 더러는 컵에, 더러 유리잔에. 점심시간이 되자 모두, 심지어 주인까지도 나가버렸다. 나는 일어나서 포대를 살펴보고 원두 몇 알을 골라 기념으로 호주머니에 넣었다.

이런 일과는 다음 며칠 동안 반복되었다. 나는 결국 잡지기자가 아니라 후대를 위해 글을 쓴다는 고백을 하고 말았다. 커피에 바치는 아리아를 쓰고 싶다고, 변명도 없이 말했다. 바흐의 〈커피 칸타타〉처럼 오래도록 남을 걸작을 쓰고 싶다고 했다. 주인은 팔짱을 끼고 내 앞에 서 있었다. 이런 오만에 그는 어떤 반응을 보일

까? 그는 잠깐 가만히 있으라는 손짓을 하더니 어딘가로 가버렸다. 〈커피 칸타타〉가 과연 천재적 작품인지는 몰라도, 커피를 마약 취급하며 다들 눈살을 찌푸리던 시절에 바흐가 열렬하게 커피를 사랑했던 마니아라는 사실은 잘 알고 있었다. 〈골드베르크 변주곡〉과 혼연일체가 되어 피아노 앞에서 광적으로 "나는 바흐다!"라고 외쳤던 글렌 굴드 역시 바흐의 커피 사랑을 이어받았다. 뭐, 나는 아무도 아니었다. 서점 직원인데 실제로 쓰지 않았던 책을 쓰겠다고 휴가를 받았을 뿐이다.

곧 주인은 검은콩, 구운 옥수수, 설탕을 뿌린 토르티야와 선인장 조각을 쟁반 두 개에 받쳐 내왔다. 우리는 함께 앉아 식사를 했고, 그는 내게 마지막 커피 한 잔을 가져다주었다. 계산을 하고 그에게 공책을 보여주었다. 그는 자기 작업대로 따라오라고 했다. 커피 거래를 할 때 공식적으로 쓰는 인장을 보여주며 경건하게 백지에 스탬프를 찍어주었다. 악수를 나누던 우리는 아마 다시는 만나지 못할 거라는 사실을 잘 알고 있었다. 그가 끓여준 것만큼 황홀한 커피를 다시는 찾을 수 없다는 것도 나는 잘 알고 있었다.

나는 재빨리 짐을 싸고 작은 메탈 수트케이스 맨 위에 『태엽 감는 새』를 던져 넣었다. 목록에 있던 것이라고 해봤자―여권 검은 재킷 무명 바지 속옷 티셔츠 네 벌 꿀벌 양말 여섯 켤레 폴라로이드 필름 랜드 250 카메라 까만 워치캡 아르니카 천연 진통제 한 통 그래프 종이 몰스킨 에티오피아 십자가. 낡은 섀미 가죽 파우치에서 타로 카드 세트를 꺼내 한 장을 뽑았다. 여행하기 전에 소소한 습관처럼 하는 일이었다. 운명의 카드가 나왔다. 앉아서 졸

린 눈으로 빙글빙글 돌아가는 거대한 수레바퀴를 물끄러미 바라보았다. 좋아, 나는 생각했다, 이거면 됐어.

팻 세이잭[3]의 꿈을 꾸다가 잠에서 깼다. 정말 팻 세이잭이었는지도 확신할 수 없었다. 내 눈에 보인 거라고는 거대한 카드를 뒤집어 특정한 글자를 보여주는 남자의 손뿐이었으니까. 특이한 점이라면, 꼭 옛날에 꾼 적 있는 꿈을 다시 꾸는 느낌이었다는 거다. 손들은 내가 단어를 추측할 수 있도록 글자 몇 개를 뒤집어 보여줬지만 나는 늘 아무 생각도 나지 않았다. 잠을 자면서 나는 꿈의 경계선을 보려고 안간힘을 썼다. 모든 게 클로즈업이었다. 내가 보는 것 이상을 볼 길이 없었다. 사실 바깥 테두리는 살짝 왜곡되어 있어, 그의 고급 개버딘 정장 직물이 보풀 진 명주 원단처럼 일그러져 보였다. 그는 또한 깔끔하게 손톱을 다듬고 매니큐어를 했다. 새끼손가락에는 금 인장 반지를 끼고 있었다. 더 자세히 살펴봤어야 했다. 인장에 이니셜이 새겨져 있었을 수도 있으니까.

나중에야 현실에서는 팻 세이잭이 직접 글자를 뒤집지 않는다는 사실을 기억해냈다. 게임 쇼를 과연 현실로 봐야 할지 논쟁의 여지가 있기는 하지만 말이다. 글자를 뒤집는 건 팻이 아니라 바나 화이트라는 걸 모르는 사람은 없다. 그러나 나는 그 사실을 잊었고 심지어, 세상에나, 그녀의 얼굴이 도저히 기억나지 않았다. 몸에 딱 붙는 색색의 반짝이 원피스는 떠올릴 수 있어도 그녀의 얼굴은 도저히 생각이 나지 않았다. 이 사실이 심란해서 미칠 것 같았다. 꼭 경찰에게 취조받으면서 특정한 날 어디에 갔었느냐고

3 Pat Sajak, 1946~ . 미국의 기상 캐스터이자 앵커맨이다. 대표작은 텔레비전 게임 쇼 〈휠 오브 포춘Wheel of Fortune〉 즉 '운명의 수레바퀴'다.

추궁당하는데 그럴듯한 알리바이가 없는 기분이었다. 집에 있었어요, 하고 자신 없이 대답했을 것이다. 그러면 팻 세이잭이 눈앞에서 단어를 뒤집어 보여줄 테고 나는 절대로 답을 맞출 수 없을 것이다.

내가 타고 갈 차가 도착했다. 수트케이스를 잠그고 여권을 호주머니에 챙기고 뒷좌석에 올라탔다. 차가 많이 막혀서 홀랜드 터널 밖에서 자리가 나기를 기다려야 했다. 나는 팻 세이잭의 손을 생각했다. 꿈에서 사람 손을 보면 운이 좋다는 이론이 있다. 대단한 길조라고 하지만, 그건 자기 손일 때 이야기다. 바나가 해야 할일을 하는 팻의 손이 아니라. 그리고 나는 꾸벅꾸벅 졸기 시작했고 딴판으로 다른 꿈을 꾸었다. 숲 속에 있는데, 나무마다 치렁치렁 걸린 성스러운 장식이 햇빛을 받아 반짝였다. 다 너무 높아 손이 닿지 않아서, 편리하게도 근처 풀밭에 놓여 있던 나무 장대로 흔들어 떨어뜨렸다. 나뭇잎이 무성한 가지를 쿡쿡 찌르자 수십 개의 작은 은색 손이 비처럼 쏟아져 내려 신발 옆에 떨어졌다. 초등학교 때 신고 다닌 것과 같은, 여기저기 긁힌 갈색 옥스퍼드였다. 허리를 굽히고 작은 손들을 퍼 올리려고 하는데, 내 양말로 기어오르는 까만 애벌레가 보였다.

차가 터미널 A에 정차했을 때 나는 잠시 어디에 있는지 혼란스러웠다. 내가 가자고 했던 데가 여기 맞나요? 나는 물었다. 운전사가 뭐라고 했고, 나는 워치캡을 두고 내리지 않으려고 신경 쓰면서 차에서 내려 터미널로 들어갔다. 반대편 끝에 내리는 바람에 제대로 된 티켓 카운터로 가려면 어디로 가는지 알 수 없는 수백 명의 사람들을 이리저리 헤치고 걸어야 했다. 카운터에 앉은 여자

M 트레인

는 자꾸 자동 발매기를 이용하라고 했다. 지난 십 년 동안 내가 어디 처박혀 있다 나왔는지 모르겠지만, 대체 언제부터 자동 발매기의 개념이 공항 터미널까지 퍼진 걸까? 나는 사람한테 탑승권을 받고 싶었는데, 그 여자는 빌어먹을 자동 발매기에다가 내 신상 정보를 입력하라고 우겼다. 나는 가방을 뒤져서 돋보기안경을 꺼내야만 했고, 기계는 몇 가지 질문에 답을 요구하고 여권을 스캔하더니 108달러를 내면 마일리지를 세 배로 주겠다고 했다. 'NO'를 누르자 스크린이 얼어붙었다. 그래서 하는 수 없이 아까 그 여자에게 다시 말했다. 그랬더니 여자는 계속 눌러보라고 했다. 결국 그녀는 다른 자동 발매기로 다시 해보라고 했다. 나는 초조해졌고 탑승권은 기계에 끼어 나오지 않았고 여자는 하는 수 없이 '친절한 하늘'[4] 펜으로 쿡쿡 쑤셔서 탑승권을 잡아당겨 꺼내야 했다. 여자는 시든 양배추처럼 쭈글쭈글해진 탑승권을 득의양양하게 내밀었다. 나는 보안 검사대로 짐을 끌고 가서 컴퓨터를 케이스에서 꺼내고 모자와 시계와 장화를 벗어 치약, 장미 크림, 면역 강화제가 든 비닐봉투와 함께 플라스틱 통에 넣고 금속 탐지기를 지나 다시 내 물건을 챙겨서 멕시코시티행 비행기에 탑승했다.

우리는 활주로에 한 시간가량 대기했는데 그동안 〈슈림프 보츠〉[5]라는 노래가 머릿속에서 무한 반복으로 재생되었다. 나는 아까의 행동을 혼자 따져보기 시작했다. 왜 체크인 할 때 그렇게 열을 냈을까? 어째서 그 여자가 나한테 탑승권을 주길 원했을까? 그냥 남들 하는 대로 따라서 대충 탑승권을 뽑으면 되는데 왜 그러

4 friendly-skies. 미국 항공사 유나이티드 에어라인의 광고 문구.
5 〈Shrimp Boats〉. 조 스태퍼드와 돌로레스 그레이가 부른 1950년의 팝송.

지 않았을까? 지금은 21세기다. 일 처리가 다 달라졌다. 이제 곧 이륙이었다. 나는 좌석 벨트를 매지 않았다고 야단맞았다. 코트를 무릎에 덮어 슬쩍 숨기는 걸 깜박 잊었다. 나는 구속되는 게 싫다. 특히 그게 나를 위한 일이라고 하면 더 싫다.

멕시코시티에 도착해 내가 묵을 지역으로 차를 타고 갔다. 호텔에 체크인을 하고 작은 공원을 조망하는 2층 객실에 짐을 풀었다. 화장실에는 커다란 창문이 있었는데, 내가 내려다보는 사람들도 나를 올려다보고 있다는 사실을 깨달았다. 늦은 점심을 먹었다. 멕시코 음식을 기대했건만 호텔 메뉴는 일본 음식 축제로 도배되어 있었다. 혼란스럽기도 했지만 묘하게 나다운 장소의 감각에 어울리기도 했다. 스시 전문 멕시코 호텔에서 무라카미를 읽는다니. 나는 와사비 드레싱을 곁들인 새우 타코에 테킬라 스몰 샷으로 결정했다. 식사를 하고 길거리로 나와 보니 베라크루스 애비뉴였다. 어쩐지 훌륭한 커피를 찾을 수 있을 거라는 희망이 생겼다. 정처 없이 돌아다니다 살색으로 칠해진 석고 손으로 가득 찬 진열장을 지나쳤다. 내가 있어야 할 곳에 온 게 틀림없다는 생각이 들었지만, 어쩐지 일요일 신문 만화의 〈마술사 맨드레이크〉[6] 그림처럼 살짝 오프셋으로 인쇄된 느낌이 드는 풍광이었다.

어스름이 다가오고 있었다. 어둑어둑한 거리를 따라 왔다 갔다 하다가 길가에 늘어선 타코 트럭과 레슬링 잡지와 꽃, 복권을 파는 뉴스 가판대를 지나쳤다. 피곤했지만 베라크루스 애비뉴를 건너가 공원에 들렀다. 중간 크기의 노란 잡종 개가 주인을 떨치고

6 〈Mandrake the Magician〉. 만화가 리 포크Lee Falk가 1934년부터 연재를 시작한 고전적인 신문 연재 만화.

내게 달려들었다. 깊은 갈색 눈에 내 존재가 빨려드는 느낌이 들었다. 주인이 재빨리 제지했지만 개는 나를 시야에서 놓치지 않으려고 안간힘을 썼다. 얼마나 쉬운 일인지 몰라, 동물과 사랑에 빠진다는 건 말이야, 나는 생각했다. 불현듯 몹시 피곤해졌다. 새벽 5시부터 계속 깨어 있었다. 객실로 돌아가니 내가 없는 동안 정리가 되어 있었다. 내 옷은 깔끔하게 개켜지고, 더러운 양말은 싱크대에 물을 받아 담가두었다. 옷을 다 입은 채 침대 위에 털썩 몸을 던졌다. 노란 개를 눈앞에 떠올리며 다시 볼 수 있을까 생각했다. 눈을 감자 서서히 의식이 혼미해졌다. 뒤틀어진 메가폰을 통해 말하는 사람 소리가 들려 다시 정신이 들었다. 유체 이탈한 언어가 바람을 타고 정신 나간 전령 비둘기처럼 날아와 내 방 창문턱에 앉았다. 자정이 넘었으니 메가폰을 쓴다는 게 이상한 시각이었다.

늦잠을 자서 정신없이 서둘러야 했다. 미국 대사관에 초청받았기 때문이었다. 우리는 미지근한 커피를 마시고 되다 만 문화적 대화를 했다. 그러나 깊은 인상으로 남은 건, 내 차가 출발하기 직전 어느 인턴이 했던 말이었다. 바로 전날 밤 베라크루스에서 기자 두 명, 카메라맨 한 명, 어린아이 한 명이 사체로 발견되었다는 얘기였다. 여자와 아이는 목이 졸리고 두 남자는 내장이 다 튀어나와 있었다. 얕은 무덤에 던져진 카메라맨의 이미지가 심란하게 눈앞을 스쳐 지나갔다. 어둠 속에서 일어난 그는 자기 침대의 담요가 진흙이라는 걸 깨달았으리라.

배가 고팠다. 점심은 카페 보헤미아라는 곳에서 대충 우에보스 란체로스[7]라고 할 만한 요리로 때웠다. 눅눅한 토르티야 칩스, 달걀 프라이, 그린 살사가 뒤섞인 한 그릇이었는데, 어쨌든 먹긴 먹

었다. 커피는 미지근했고 초콜릿 같은 뒷맛이 났다. 몇 마디 못하는 스페인어 실력으로 씨름한 끝에 '마스 칼리엔테más caliente, 더 뜨거운'라는 말을 조합하는 데 성공했다. 젊은 웨이터는 씩 웃더니 한 잔을 더 가지고 왔다. 완벽하게 뜨거운 커피였다.

그날 저녁에는 노점상에서 산 원뿔형 종이컵에 담긴 수박 주스를 마시며 고원에 앉아 있었다. 깔깔 웃는 어린이의 모습을 보니 살해된 아이 생각이 났다. 짖어대는 개들은 내 눈에 다 노란색으로 보였다. 다시 방에 돌아오니 아래에서 나는 소리가 다 들렸다. 창턱에 앉은 새들에게 노래를 불러주었다. 베라크루스에서 살해된 기자들과 카메라맨과 여자와 아이를 위해 노래 불렀다. 도랑과 매립지와 고물 수집장에서 썩도록 버려진 시신들을 위해 노래 불렀다. 볼라뇨의 소설에 나올 만한 소재지만, 그러면 이미 다 생각해보았을 것이다. 달빛은 저 아래 공원에 모여든 사람들의 환한 얼굴을 비추는 자연의 스포트라이트다. 그들의 웃음소리가 산들바람과 함께 올라와, 아주 짧은 시간 세상에는 슬픔도 시련도 없고 오로지 하나 됨만 있었다.

『태엽 감는 새』가 내 옆 침대 위에 놓여 있었지만 난 그 책을 펼치지 않았다. 그 대신 코요아칸에서 찍게 될 사진을 생각했다. 잠이 들었고, 꿈속에서 나는 완벽한 근육의 조응과 빠른 반사 신경의 소유자였다. 그러다 퍼뜩 잠에서 깨어났는데 몸을 움직일 수가 없었다. 위장이 폭발하고, 이불 위로 토사물이 튀기고, 꼼짝달싹도 할 수 없는 편두통이 덮쳤다. 일어나는 대신 그냥 가만히 누워 있었다. 본능적으로 안경을 찾았는데, 고맙게도 무사했다.

7 옥수수 토르티야에 달걀 프라이와 토마토 칠리소스를 얹어 먹는 멕시코식 브런치.

첫새벽 동이 트자마자 나는 전화기를 부여잡고 프런트에 심하게 아파 도움이 필요하다고 말했다. 메이드가 내 방으로 와 의사를 불렀다. 그녀는 옷을 벗겨주고 몸을 씻겨주고 화장실 청소를 해주고 시트를 갈아주었다. 이 여자를 향한 감사의 마음이 벅차게 넘쳐흘렀다. 그녀는 노래를 흥얼거리며 나의 더러운 옷을 헹구고 창턱에 널었다. 머리가 아직도 쿵쿵거렸다. 나는 그녀의 손을 꼭 잡고 놓지 않았다. 미소 짓는 그녀의 얼굴이 눈앞에 떠다니는 가운데 깊은 잠으로 끌려 들어갔다.

눈을 떴는데, 침대 옆 의자에 앉은 메이드가 미친 듯이 웃는 모습을 본 것만 같았다. 그녀는 내가 베개 밑에 넣어두었던 자필 원고 몇 장을 손으로 흔들고 있었다. 금세 기분이 나빠졌다. 메이드가 읽던 건 내 원고였을 뿐 아니라 아무리 봐도 내 글씨였는데, 스페인어로 쓰여 있었거니와 나로서는 해독할 수도 없었던 것이다. 내가 뭘 썼는지 되짚어 생각해봤지만 왜 그렇게 배를 잡고 웃어 댔는지 도무지 짐작이 가지 않았다.

— 뭐가 그렇게 웃겨요?

따져 묻긴 했지만, 그녀의 웃음소리가 매력적이었기 때문에 나도 따라 웃고 싶은 마음이 점점 커졌다.

— 시잖아요. 그런데 시다운 구석이 하나도 없네요. 그녀가 대답했다.

나는 당황했다. 그게 좋은 걸까, 아닐까? 그녀는 내 원고를 바닥에 스륵 떨어뜨렸다. 일어나서 그녀를 따라 창가로 갔다. 그물망 자루가 달린 가느다란 밧줄을 잡아당기자 그 속에는 버둥거리는 비둘기 한 마리가 들어 있었다.

— 저녁거리네요!

그녀는 득의양양하게 외치더니 그물망을 어깨에 휙 둘러멨다.

문 쪽으로 걸어가는 그녀의 모습이 점점 작아지는 것처럼 보였다. 드레스를 입고 한 발 한 발 걸어가는 그녀의 모습이 어린아이처럼 작아 보였다. 나는 창가로 달려가서 베라크루스 애비뉴를 따라 달리는 그녀를 지켜보았다. 홀린 듯 그 자리에 가만히 서 있었다. 공기는 위대한 어머니의 가슴에서 나온 우유처럼 흠결 하나 없었다. 자식 모두가 빨 수 있는 젖—후아레스, 할렘, 벨파스트, 방글라데시의 아기들 모두가. 아직도 깔깔 웃어대는 메이드의 소리가 귓전에 선하다. 보글보글 방울지는 작은 소리는 투명한 도깨비불이 되어, 마치 다른 세상에서 온 소원들처럼 눈앞에 나타났다.

아침에는 기분을 점검했다. 최악은 지나간 것 같았으나 기운도 없고 탈수 상태였다. 두통은 두개골 하부로 옮겨 갔다. 카사 아줄로 데려다줄 차편이 도착했고, 나는 작업할 수 있도록 차가 한쪽 구석에서 대기하기를 바랐다. 관리 책임자가 반가이 맞아주자 열리지 않는 파란 문 앞에 서 있던 젊은 시절의 내 모습이 기억났다.

카사 아줄은 현재 박물관이 되었지만 두 위대한 예술가의 생생한 분위기를 유지하고 있다. 작업실에 들어가니 모든 것이 나를 위해 준비되어 있었다. 프리다 칼로의 드레스와 가죽 코르셋들이 하얀 티슈페이퍼 위에 가지런히 놓여 있었다. 테이블에는 그녀가 먹던 약병이 있었고, 그녀가 짚던 목발이 벽에 기대어 있었다. 갑자기 비틀거리면서 현기증이 났다. 하지만 사진 몇 장을 찍을 수는 있었다. 저도의 조명으로 빨리 찍고 껍질을 벗기지도 않은 채 폴라로이드들을 호주머니에 넣었다.

프리다의 침실로 안내받았다. 프리다가 침대에 누워서 볼 수 있도록 베개 위에 나비들이 설치되어 있었다. 다리를 잃은 프리다가 아름다운 것을 볼 수 있게 해주려고 조각가인 이사무 노구치가 보낸 선물이었다. 프리다 칼로가 극심한 고통을 겪은 침대의 사진을 한 장 찍었다.

더 이상은 나도 병세를 숨길 수가 없었다. 관리 책임자가 물 한 잔을 가져다주었다. 머리를 손에 묻고 정원에 앉아 있었다. 정신을 잃을 것만 같았다. 관리 책임자는 동료들과 의논을 하더니 디에고의 침실에 누워 쉬라고 했다. 거절하고 싶었지만 말이 나오지 않았다. 하얀 이불보를 덮은 검박한 목제 침대였다. 카메라와 작은 사진 다발을 바닥에 놓아두었다. 두 여자가 긴 모슬린 천을 침실 입구까지 드리워 고정시켰다. 허리를 굽혀 폴라로이드 사진 껍질을 벗겼으나 차마 볼 수가 없었다. 누워서 프리다를 생각했다. 아주 가까이 있는 그녀를 느낄 수 있었다. 혁명적인 열정과 어우러진 끈질긴 고난을 생각했다. 프리다와 디에고는 열여섯 살 때 나의 비밀 안내자였다. 프리다처럼 머리를 땋고 디에고 같은 밀짚모자를 썼던 나는 이제 프리다의 드레스에 손을 대어보았고 디에고의 침대에 누워 있었다. 여자들 중 한 사람이 들어오더니 내 몸에 숄을 덮어주었다. 방은 자연스럽게 어두웠고, 고맙게도 나는 잠에 빠져들었다.

관리 책임자가 걱정스러운 표정으로 나를 부드럽게 깨웠다.

— 곧 사람들이 올 거예요.

— 걱정 마세요, 하고 내가 말했다. 이제 괜찮아요. 하지만 의자가 필요할 것 같네요.

일어나서 장화를 신고 사진들을 챙겼다. 프리다의 목발 윤곽선, 그녀의 침대, 유령 같은 계단통. 우환의 분위기가 그들 속에서 은은히 빛났다. 그날 저녁 나는 정원에서 거의 이백 명에 달하는 청중 앞에 섰다. 그때 무슨 말을 했는지 제대로 말하기 어렵지만, 마지막에는 창턱의 새들에게 그랬듯 노래를 불러주었다. 디에고의 침대 위에 누워 있는 동안 악상이 떠오른 노래였다. 노구치가 프리다에게 주었던 나비에 대한 노래였다. 관리자와 나를 그토록 다정하게 돌봐준 여자들의 얼굴을 타고 흘러내리는 눈물이 보였다. 이제는 기억나지 않는 얼굴들.

그날 밤늦게 호텔 건너편 공원에서 파티가 열렸다. 두통은 감쪽같이 사라졌다. 짐을 꾸리고 창밖을 내다보았다. 5월 7일이었는데 나무에 크리스마스 조명이 걸려 있었다. 바로 내려가 채 숙성되지 않은 테킬라를 한 잔 마셨다. 사람들은 거의 다 공원으로 나갔기 때문에 바는 텅 비었다. 나는 아주 오래 거기 앉아 있었다. 바텐더가 내 잔을 다시 채워주었다. 테킬라는 꽃잎 물처럼 연했다. 눈을 감고 동그라미 안에 'M'이라는 글자가 쓰여 있는 녹색 기차를 그려보았다. 사마귀 등짝처럼 흐릿한 녹색이었다.

프리다 칼로의 목발, 카사 아줄

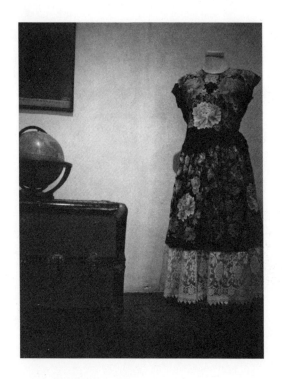

프리다 칼로의 드레스, 카사 아줄

태엽 감는 새를 잃다

자크에게 메시지를 받았다. 비치 카페가 문을 열었다는 거다. 와서 마음껏 공짜 커피를 드시라고 한다. 잘된 일이라고 좋아했지만 메모리얼 데이 주말이라 어디 가기가 망설여졌다. 도심은 인적 없이 한적해서 내 마음에 딱 들었고, 일요일에는 〈더 킬링〉의 새 에피소드가 방영될 예정이었다. 나는 월요일에 자크의 새 카페에 가보고 주말은 린든과 홀더 두 형사와 함께 시내에서 보내기로 했다. 내 방은 엉망진창으로 어질러져 있었고 나 역시 낡아빠진 자동차에서 황량하고 소득도 없는 잠복근무를 하며 차갑게 식은 커피를 들이켜는 형사들의 소리 없는 불행에 동참하기 위해 보통 때보다 더 형편없는 행색이었다. 나는 한국 델리에서 보온병을 채워 나중에 마시려고 침대 옆에 두는, 책을 한 권 골라 베드포드 스트리트로 걸어갔다.

카페 이노에 손님이 없어서 행복하게 자리 잡고 앉아 로베르트 무질의 소설 『생도 퇴를레스의 혼란』을 읽었다. 첫 줄을 곱씹어 생각했다. "러시아로 향하는 긴 철도 노선에 있는 작은 역이었다." 독자가 자기도 모르게 끝없는 밀밭이 펼쳐지는 평원을 지나 더럽혀지지 않은 한 소년의 살해를 숙고하는 가학적인 육식동물의 소굴로 이어지는 길을 걷도록 이끄는 평범한 문장의 힘에 매료되었다.

오후 내내 책을 읽었고, 대체로 아무 일도 하지 않았다. 요리사는 스페인어로 노래를 부르며 마늘을 굽고 있었다.

— 노래 내용이 뭐예요? 내가 물었다.

— 죽음이요, 그는 껄껄 웃으며 대답했다. 하지만 걱정 말아요, 아무도 죽지 않으니까. 사랑의 죽음이거든요.

메모리얼 데이에는 일찍 일어나 방을 정리하고 필요한 물품을 가방에 챙겼다. 짙은 선글라스, 알칼리 수, 통밀 머핀, 『태엽 감는 새』. 웨스트 4번가 역에서 A선을 타고 브로드채널로 가서 환승했다. 오십오 분 걸렸다. 자크의 비치 카페는 로커웨이 비치를 따라 길게 뻗은 보드워크의 매점 구역에서 유일한 커피숍이었다. 자크는 나를 보고 몹시 반가워했고 보는 사람마다 붙잡고 소개를 시켜주었다. 그리고 약속대로 공짜로 커피를 대접했다. 블랙커피를 마시며 서서 사람들을 구경했다. 태평한 서퍼들과 노동자 계급의 가족들이 한데 어울린 사랑스러운 조합이 행복하고 나른한 분위기를 자아냈다. 나는 자전거를 타고 내 쪽으로 오는 친구 클라우스를 보고 놀랐다. 그는 양복에 넥타이를 맨 차림이었다.

— 아버지를 뵈러 베를린에 갔었어, 그가 말했다. 방금 공항에서 오는 길이야.

— 그래, JFK 공항이 아주 가깝지, 나는 소리 내어 웃었다. 비행기 한 대가 착륙을 준비하며 낮게 날고 있었다.

우리는 벤치에 앉아 파도와 밀고 당기며 장난 치는 어린아이들을 구경했다.

— 서퍼들이 주로 가는 해변이 바로 저 방파제 밑으로 다섯 블

록만 가면 나와.

— 너 이 동네 아주 잘 아는 거 같다.

클라우스가 갑자기 심각해졌다.

— 놀라지 마. 나 방금, 바로 저기 자메이카 베이 해변에 있는 오래된 빅토리아풍 주택 한 채를 샀어. 마당이 아주 넓어서 어마어마하게 큰 정원을 꾸미고 있지. 베를린이나 맨해튼에서는 도저히 할 수 없었던 일이야.

우리는 보드워크를 건너왔고 클라우스는 커피를 한 잔 마셨다.

— 자크 알아?

— 여기서는 서로 모르는 사람이 없어, 클라우스가 말했다. 진짜 사람 사는 동네지.

우리는 작별 인사를 했고 나는 곧 그의 집과 정원을 구경하러 가겠노라 약속했다. 솔직히 말해 나 역시 끝없는 보드워크와 바다를 조망하는 벽돌집이 이어진 이 지역과 급속히 사랑에 빠지는 중이었다. 장화를 벗고 해변을 따라 걸었다. 언제나 바다가 좋았지만 수영을 배운 적은 없다. 물속에 들어간 건 본의 아니게 유아 세례를 받아야 했던 때, 그때가 유일했다. 그로부터 거의 십 년이 지난 뒤 전염성 소아마비가 창궐했다. 몸이 약한 아이였던 나는 얕은 호수나 웅덩이라도 다른 아이들과 함께 들어갈 수 없었다. 바이러스가 물로 전염된다고 믿었기 때문이다. 유일한 안식처는 바다였다. 바닷가에서는 걸어 다니고 장난을 쳐도 되었다. 시간이 흐르면서 나는 자기방어적으로 물에 대한 공포심을 갖게 되었고, 이는 침잠에 대한 공포로 확장되었다.

프레드 역시 수영을 하지 않았다. 그의 말로는 인디언들은 수

영을 하지 않는단다. 하지만 프레드는 배를 사랑했다.

우리는 낡은 예인선, 집배, 새우잡이 어선을 구경하며 많은 시간을 보냈다. 프레드는 특히 낡은 목선을 좋아했다. 우리는 미시간 새기노에 여러 번 놀러 갔었는데, 한번은 매물로 나온 목선을 발견했다. 1950년대 후반에 크리스 크래프트 콘스틸레이션사가 건조한 배로, 바다로 나갈 수 있다는 보장은 못한다고 했다. 우리는 그 배를 헐값에 사서 끌고 와 세인트클레어 호수로 이어지는 운하를 바라보는 우리 집 앞마당에 세워두었다. 나는 보트 항해에 전혀 관심이 없었지만 프레드를 도와 덮개를 벗기고 캐빈을 청소하고 나무에 왁스 칠을 하고 광택을 내고 작은 창문에 달 커튼을 지었다. 여름밤이면 나는 보온병에 블랙커피를 담고 프레드는 버드와이저 여섯 캔들이 팩을 준비해 둘이서 캐빈에 앉아 타이거스 경기 중계를 들었다. 스포츠는 잘 몰랐지만 프레드가 디트로이트 야구팀을 너무나 열렬히 응원했기에 어쩔 수 없이 기본적인 규칙, 우리 팀 멤버들, 우리의 라이벌 팀에 대해 알게 되었다. 프레드는 젊었을 때 타이거스 팜의 유격수로 스카우트된 적도 있다. 훌륭한 팔의 소유자였던 프레드는 결국 그 팔을 기타리스트로 쓰는 쪽을 택했지만 야구에 대한 사랑만은 끝까지 식지 않았다.

나중에 알고 보니 우리 목선은 축이 부러져 있었는데 우리는 수리할 돈이 없었다. 다들 고물로 팔라고 했지만 그러지 않았다. 이웃들은 우습다고 생각했지만, 우리는 그냥 배를 바로 그 자리에, 마당 한가운데 두기로 했다. 고심 끝에 정한 배의 이름은 '나와더Nawader'였다. 제라르 드 네르발[1]이 쓴 『카이로의 여인들Women of Cairo』의 한 구절에서 따온 아랍어로 '귀한 물건'이라

는 의미였다. 겨울이 되면 우리는 배를 묵직한 방수포로 덮었고 다시 야구 시즌이 막을 올리면 방수포를 걷고 단파 라디오로 타이거스 경기 중계를 들었다. 경기가 지연되면 앉아서 붐박스로 카세트를 들었다. 가사가 나오는 노래는 듣지 않았고, 보통은 〈올레Olé〉나 〈버드랜드 라이브Live at Birdland〉 같은 콜트레인 재즈를 들었다. 흔치 않은 일이었지만 우천으로 경기가 중단되면 우리는 채널을 돌려 프레드가 흠모해 마지않던 베토벤을 들었다. 처음에는 피아노 소나타로 시작해서, 차근차근 비가 계속 내리면 베토벤의 〈전원교향곡〉을 틀고 위대한 작곡가를 따라 비엔나 숲의 새들이 지저귀는 노랫소리를 들으며 전원의 풍경 속으로 장중한 산책을 떠났다.

　야구 시즌이 끝나갈 무렵 프레드가 오렌지와 블루가 섞인 디트로이트 타이거스 공식 유니폼 재킷을 깜짝 선물로 주었다. 초가을이었고, 조금 쌀쌀했다. 프레드는 소파에서 잠이 들었고 나는 재킷을 걸치고 마당으로 나갔다. 우리 마당의 나무에서 떨어진 배 한 알을 주워 소매로 쓱쓱 닦고 달빛을 받으며 야외용 접이의자에 앉았다. 새 재킷의 지퍼를 끝까지 올리며 나는 학교 대표 팀의 공식 마크를 받은 어린 운동선수처럼 뿌듯한 만족감에 젖었다. 배를 한 입 베어 물며 나는 혜성같이 나타난 신예 투수가 되어 32연승을 거두고 오랫동안 우승에 목말랐던 시카고 컵스의 구세주가 되는 상상을 했다. 데니 맥클레인보다 딱 한 경기만 더 이기면 된다.

1　Gérard de Nerval, 1808~1855. 프랑스의 시인이자 소설가, 저널리스트. 파리에서 태어났다. 본명은 제라르 드 라브뤼니Gérard de Labrunie. 1828년에 『파우스트』를 번역, 괴테의 절찬을 받고, 이후 독일 문학의 연구·소개에 힘쓰며 낭만주의 운동에 참가하여 시·희곡·소설·여행기 등 많은 작품을 냈다. 만년에는 정신 착란을 일으켜 요양소에서 치료받던 중 발작, 목매어 자살했다.

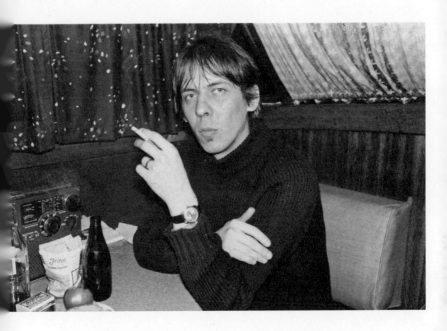

인디언서머가 찾아온 어느 날 오후, 하늘이 또렷한 연두색으로 변했다. 나는 더 가까이에서 보려고 발코니 창문을 열었다. 그런 광경은 한 번도 본 적이 없었다. 돌연 하늘이 시커멓게 어두워졌다. 어마어마한 벼락이 내리쳐 눈이 멀어버릴 것 같은 빛으로 우리 침실을 가득 채웠다. 한순간 만물이 완벽한 정적에 빠지더니 이윽고 귀를 찢는 굉음이 났다. 번개가 내리쳐 마당의 커다란 버드나무를 쓰러뜨린 것이다. 세인트클레어 호숫가에서 가장 오래된 버드나무로 운하 끝에서 거리를 넉넉히 가로질러 뻗어 있었다. 고목이 쓰러지면서 엄청난 하중으로 '나와더'호를 덮쳤다. 프레드는 방충망 문 옆에 서 있었고 나는 창가에 있었다. 우리는 짜릿하게 하나의 의식으로 혼연일체가 되어 동시에 그 광경을 바라보았다.

나는 장화를 들고 길게 뻗은 보드워크를 바라보며 찬탄했다. 티크 널판이 끝도 없이 이어져 있었다. 그때 자크가 커다란 테이크아웃 커피를 들고 불쑥 나타났다. 우리는 거기 서서 바다를 바라보았다. 해가 지고 있었고 하늘이 연한 장밋빛으로 물들었다.

— 금세 또 만나요, 내가 말했다. 어쩌면 더 일찍 보게 될지도 몰라요.

— 그래요, 여긴 한 번 보면 핏속으로 스며들어 잊을 수가 없죠.

나는 서퍼들을 살피며 바다와 지상 철로 사이에 놓인 길을 왔다 갔다 걸었다. 다시 기차역으로 돌아가다가 풍상에 닳은 높은 방책으로 에워싸인 작은 공터에 이끌리고 말았다. 어렸을 때 남동생과 함께 지었던 알라모 스타일의 요새를 지켜주던 공터와 닮은 모습이었다. 폭풍을 막던 울타리의 잔해가 나무 말뚝을 떠받치고 있었고 손으로 "팝니다. 주인 백"이라고 쓴 안내판이 울타리에 하얀 끈으로 동여매어져 있었다. 울타리는 너무 높아서 그 뒤에 뭐가 있는지 도무지 보이지 않았고, 나는 까치발을 하고 서서 마르셀 뒤샹[2]의 마지막 작품 〈주어진 것Étant donnée〉을 보려고 미술관 벽에 뚫린 구멍을 들여다보듯 부러진 널판 사이로 울타리 너머를 훔쳐봐야 했다.

그 공터는 폭이 7.6미터에 깊이는 30미터가 채 되지 않았다. 20세기 초 놀이공원을 짓던 노동자들에게 표준적으로 할당되던

2 Marcel Duchamp, 1887~1968. 프랑스 화가이며 다다이즘의 중심적 인물. 자크 비용과 뒤샹 비용의 동생으로 인상주의, 포비즘, 큐비즘의 영향을 받아 기계와 육체가 결합한 듯한 작품을 그려 대부분의 회화를 파기하였다. 변기를 작품화한 〈샘〉과 같이 기성품을 활용한 '레디메이드' 오브제를 제시했다.

너비의 공간이었다. 더러는 임시 숙소를 지었지만 아직까지 남아 있는 건 거의 없다. 울타리에 취약한 틈새를 또 하나 발견해서 더 가까이서 볼 수 있었다. 작은 마당에는 잡풀이 무성했고 여기저기 흩어진 녹슨 자재들, 타이어 더미 그리고 휘어진 트레일러 위에 놓인 어선 한 척이 방갈로의 모습을 거의 다 가리고 있었다. 기차를 타고 오면서 책을 읽으려고 했지만 도무지 집중이 되지 않았다. 로커웨이 비치와 버려진 방책 너머 다 쓰러져 가는 방갈로에 온통 마음을 빼앗긴 나머지 도무지 다른 생각을 할 수가 없었다.

며칠 후 발길 가는 대로 걷다가 정신을 차려 보니 차이나타운이었다. 아무래도 백일몽을 꾼 모양이다. 통오리들을 걸어 말리는 진열장을 지나치다 소스라치게 놀랐다. 미칠 듯이 커피 생각이 나서 작은 카페에 들어가 자리에 앉았다. 불행히도 실버문 카페는 도저히 카페라고 할 수 없었지만, 한번 들어가면 도저히 나올 수가 없는 곳이었다. 원목 테이블과 마룻바닥을 차로 닦아서 은은한 차향이 공기 중에 퍼져 있었다. 시침이 빠진 시계가 걸려 있었고 하늘색 플라스틱 액자에는 빛바랜 우주 비행사 사진이 들어 있었다. 메뉴는 없고 대신 비슷하게 생긴 찐빵을 곁들인 네 가지 요리 사진이 코팅되어 놓여 있었다. 각각의 요리에는 봉인용 밀랍으로 찍은 빛바랜 스탬프처럼, 작고 도드라진 네모가 한가운데 빨강, 파랑, 은색으로 찍혀 있었다. 찐빵 속에 뭐가 들었는지 맞추는 건 순전히 도박 같았다.

커피 한 잔이 죽도록 고팠기 때문에 실망스러웠지만 그냥 박차고 일어날 수는 없었다. 우롱차 향기에는 오즈의 양귀비 꽃밭처

럼 사람을 졸리게 만드는 효과가 있는 것 같았다. 어떤 할머니가 내 어깨를 쿡쿡 쑤시기에 나는 '콤보'라고 불쑥 말해버렸다. 할머니는 중국어로 뭐라고 중얼거리더니 가버렸다. 작은 개 한 마리가 테이블 밑에 앉아 요요를 갖고 있는 노인의 움직임을 의무적으로 지켜보았다. 노인은 요요로 재주를 부려 개를 꼬드기려고 거듭 노력했지만 개는 고개를 돌려버렸다. 나는 줄에 매달려 위로 아래로 옆으로 흔들리는 요요의 움직임을 쳐다보지 않으려고 애썼다.

아마 깜박 졸았던 모양이다. 눈을 떴더니 유리잔에 담긴 우롱차와 좁은 대나무 쟁반에 받친 찐빵 세 개가 내 앞에 차려져 있었다. 가운데 찐빵에는 흐릿하게 파란 낙인이 찍혀 있었다. 무슨 뜻인지는 짐작도 할 수 없었지만 어쨌든 아껴 뒀다 마지막에 먹기로 했다. 양쪽 옆에 있는 빵은 달지 않았다. 그러나 가운데 찐빵의 소는 눈이 번쩍 뜨이는 맛이었다. 우아한 질감의 단팥 앙금이 내 숨결에 향기로운 여운을 남겼다. 계산하고 문을 닫고 나오자마자 할머니가 'Open' 표지판을 뒤집었다. 개와 요요는 물론이고 아직 다 먹지 못한 손님이 있는데도. 홱 돌아서서 뒤를 보았다면 실버문 카페는 흔적도 없이 사라져버렸을 것만 같은, 그때의 인상이 또렷하게 남았다.

여전히 커피가 필요했던 나는 아틀라스 카페에 들렀다가 캐널 스트리트로 넘어가 지하철을 탔다. 자동 발매기에서 메트로 카드를 샀지만 어차피 결국은 잃어버릴 줄 알고 있었다. 토큰이 훨씬 좋았지만 그런 시절은 이제 가고 없다. 십 분쯤 기다렸다가 로커웨이스로 가는 급행열차에 탑승하는데 묘한 희열에 휩싸였다. 내 두뇌는 단순히 언어로 번역할 수 없는 속도로 빨리 감기를 하며

전진했다. 기차는 휑하니 비어 있었는데, 그것도 다행이었다. 기차를 타고 가는 내내 나는 나 자신의 진의를 추궁하느라 바빴다. 로커웨이 비치에서 두 정거장 전인 브로드채널 역에 도착했을 즈음에는 이제 앞으로 무슨 일을 하게 될지 알고 있었다.

까치발로 울타리 앞에 서서 부서진 널판 틈새로 안을 들여다보았다. 온갖 종류의 불분명한 추억들이 서로 충돌했다. 텅 빈 공터들 까진 무릎들 열차 마당들 신비로운 부랑자들 금지된 그러나 환상적인 신화적 고물 처리장 천사의 거처들. 얼마 전에는 책 속에 그려진 황량한 사유지에 매료되었는데 이건 진짜였다. "팝니다. 주인 백"이라는 표지판은 황야의 이리[3]가 혼자서 밤길을 걷다가 맞닥뜨린 '마술 극장. 아무나 들어오지 마시오. 광인 전용!'이라는 전기 간판처럼 번쩍번쩍 빛을 발하는 것 같았다. 웬일인지 두 안내문은 서로 다르지만 본질적으로 같게 느껴졌다. 판매자 전화번호를 종이쪽지에 적고 길을 건너 자크의 카페로 가서 라지 사이즈 블랙커피를 샀다. 보드워크 벤치에 아주 오래도록 앉아서 바다를 바라보았다.

나는 이 지역에 홀딱 반해 넋을 빼앗기고 말았다. 내가 걸린 이 마법의 주문은 기억할 수도 없을 만큼 오래전부터 시작된 것이다. 나는 신비스러운 태엽 감는 새를 생각했다. 네가 나를 여기로 인도한 거니? 문득 궁금해졌다. 헤엄은 칠 수 없지만, 바다 가까운

3 독일 작가 헤르만 헤세Herman Hesse, 1877~1962가 쓴 1927년 소설 『황야의 이리』의 주인공. 자서전과 정신분석을 결합한 이 소설에서 주인공은 밤길을 거닐다가 마술 극장의 광고를 하는 한 남자와 마주친다.

곳으로. 운전은 할 수 없으니, 기차 가까운 곳으로. 보드워크는 사우스저지에서 보낸 내 청춘의 메아리였다. 와일드우드, 애틀랜틱시티, 오션시티. 그곳의 보드워크들은 이렇게 아름답지는 않을지 몰라도 훨씬 더 활기찼다. 광고판도 없고 잠식하는 상업주의의 흔적도 거의 없는 그곳은 완벽한 장소였다. 그리고 숨어 있는 방갈로! 얼마나 순식간에 나를 매혹시켰던가. 방갈로의 변신을 상상했다. 사유하고 스파게티를 만들고 커피를 끓일 장소, 글을 쓸 장소.

다시 집으로 돌아와 종이 쪼가리에 끼적거린 전화번호를 바라보았지만 차마 다이얼을 돌릴 용기가 나지 않았다. 텔레비전 옆 작은 나이트 테이블에 놓아두었다. 그건 기이한 부적이었다. 결국은 내 친구 클라우스에게 연락해서 주인한테 대신 전화 좀 걸어달라고 부탁했다. 마음 한구석에서는 그 집이 정말로 팔려고 내놓은 게 아니거나 벌써 다른 사람한테 팔렸을까 봐 두려웠던 모양이다.

— 그럼, 당연하지, 클라우스가 말했다. 내가 주인하고 얘기해서 자세한 내용을 알아볼게. 우리가 이웃이 되면 정말 좋겠다. 나는 벌써 집을 개조하고 있거든. 그 방갈로에서 열 블록 거리밖에 안 돼.

클라우스는 정원을 꿈꾸었고 그 땅을 찾아냈다. 나는 미처 몰랐지만 바로 이 장소를 꿈꾸었다는 생각이 든다. 태엽 감는 새가 해묵은 하지만 거듭 나를 찾아오는 욕망을, 카페의 꿈만큼이나 오래된 꿈을 일깨워주었다. 바로 제멋대로 자라난 나만의 정원을 가꾸며 바닷가에 사는 꿈이었다.

며칠 뒤 낡은 방책 앞에서 주인의 며느리라는, 아들 둘을 키우

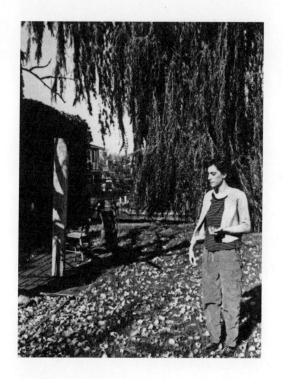

세인트클레어 호수의 버드나무

는 성격 좋은 젊은 여자를 만났다. 주인이 안전 조치로 자물쇠를 채워놨기 때문에 현관으로 들어갈 수는 없었다. 클라우스가 이미 필요한 정보를 모두 제공해주었다. 집 상태도 엉망이고 세금 때문에 가압류가 들어가 있어서 은행 융자를 받기 쉬운 매물은 아니라서, 주인이 현금 거래밖에 할 수 없다는 것이다. 매수를 희망하던 다른 사람들은 떨이를 노리면서 지나치게 헐값을 불렀다고 한다. 우리가 논한 금액은 상당한 고가였다. 나는 그 돈을 구하려면 석 달쯤 시간이 필요하다고 말했고, 잠시 주인과 상의를 한 뒤 모든 합의가 끝났다.

M 트레인

— 전 여름 내내 일을 해요. 9월에 돌아올 때쯤에는 필요한 돈을 갖게 될 거예요. 내 생각에 우리는 서로 믿어야 할 것 같군요, 내가 말했다.

우리는 악수를 했다. 젊은 여자는 "팝니다, 주인 백"이라는 안내문을 떼고 손을 흔들어 작별 인사를 했다. 집 안을 볼 수는 없었지만 올바른 결정을 내렸다는 확고한 믿음이 있었다. 뭐든 좋은 게 있으면 남겨두고 나머지는 싹 바꾸면 된다.

— 벌써 너를 사랑한단다, 나는 집에게 말했다.

내 구석 자리에 앉아 방갈로 꿈을 꾸었다. 내 계산으로는 노동절쯤이면 필요한 액수를 모을 수 있었다. 이미 일거리가 많았지만 6월 중순부터 8월까지 들어오는 일은 무조건 다 받았다. 낭독회, 공연, 콘서트, 강연 등 몹시 다양한 일정이 짜여 있었다. 원고를 폴더에 넣고, 끼적거린 냅킨 다발은 커다란 비닐봉지에 넣고, 카메라는 리넨으로 싸서 단단히 밀봉했다. 작은 메탈 수트케이스에 짐을 꾸려서 런던으로 날아가 룸서비스와 ITV3의 형사들로 충만한 하룻밤을 보낸 후 브라이튼, 리즈, 글래스고, 에든버러, 암스테르담, 비엔나, 베를린, 로잔, 바르셀로나, 브뤼셀, 빌바오와 볼로냐를 향해 출발했다. 그다음에는 스웨덴 고텐부르크로 날아가 스칸디나비아 반도에서 소규모 콘서트 투어를 했다. 집요하게 나를 쫓아다니는 혹서 속에서 조심스럽게 몸을 살피며 행복하게 일에 풍덩 빠졌다. 밤이면 불면에 시달리며 『복사뼈』의 서문, 윌리엄 블레이크에 대한 모노그래프, 이브 클랭[4]과 프란체스카 우드먼[5]에 대한 단상을 탈고했다. 그러다가 가끔 여전히 96행에서 104행 사

이에서 시들어가는 볼라뇨 추모시로 돌아가기도 했다. 그 작업은 일종의 취미 비슷해져서, 속을 쥐어짜내면서도 이렇다 할 결과물을 전혀 내놓지 못했다. 차라리 세밀한 전사 작업을 하고 에나멜 페인트를 칠하면서 작은 비행기 모델이나 조립하는 거라면 얼마나 좋을까.

9월 초 나는 약간 탈진 상태로 돌아왔지만 보람을 만끽하며 만족감에 젖어 있었다. 안경을 잃어버리긴 했지만 미션은 달성했다. 멕시코 몬테레이에서 소화해야 할 마지막 일정이 있었지만, 그 후로는 오래전부터 필요했던 휴식을 취할 수 있었다. 나는 여성을 위한 여성 포럼에서 강연하게 된 소수의 연사 중 한 명이었다. 이 진지한 운동가들의 노고는 내가 감히 파악조차 할 수 없는 것이다. 그들 앞에 서면 겸허해지는 느낌이 들어 어떻게든 도움이 되고 싶은 마음뿐이었다. 그래서 시를 낭송하고 노래를 부르고 그들을 웃게 만들었다.

아침에 우리 일행 몇 명은 경찰 검문소 두 군데를 지나 라 후아스테카로 갔다. 우리는 가파른 절벽 언저리에 금줄을 쳐놓은 통행이 금지된 협곡으로 향했다. 위험하지만 숨 막히게 아름다운 곳이었는데 외경심 말고는 아무 느낌도 없었다. 석회 가루가 덮인 산

4 Yves Klein, 1928~1962. 프랑스의 화가. 1960년대 초 누보 레알리슴 운동의 선두에서 혁명적 예술 활동을 지향했다. '인터내셔널 클랭 블루IKB'라는 색을 자신의 고유색으로 특허를 받았고, 나신의 여성에 페인트를 칠해 캔버스 위를 구르게 했으며, 2층 높이에서 뛰어내려 '허공으로의 도약'을 연출하기도 했다. 현대 행위 예술과 팝아트, 미니멀리즘에 영향을 주었다.

5 Francesca Woodman, 1958~1981. 미국의 사진작가. 자신을 포함한 여성 모델의 누드를 번진 듯, 배경에 스며드는 듯, 얼굴을 흐릿하게 찍은 일련의 흑백사진 작업으로 유명하며 스물두 살의 나이로 자살을 한 후 뒤늦게 세계적인 명성을 얻었다.

에 기도를 바친 나는 6미터쯤 떨어진 곳에 있는 작은 사각형의 빛에 마음이 끌렸다. 하얀색 돌이었다. 돌이라기보다는 석판에 가까웠다. 대판 양지 같은 색깔의 그 석판은 반반한 표면에 또 한 번 십계명이라도 새겨지기를 기다리는 것처럼 보였다. 나는 그리로 걸어가 주저 없이 돌을 주워, 그러라는 지시라도 새겨진 듯 코트 호주머니에 집어넣었다.

산의 정기를 내 작은 집으로 가지고 가려는 생각이었다. 보자마자 깊은 애정이 샘솟아 계속 주머니에 손을 넣고 그 돌을 만지작거렸다. 그건 돌로 된 기도서였다. 한참 뒤 공항에 가서 세관 검사관한테 돌을 압수당했을 때야 내가 가져도 좋냐고 산의 의중을 묻지 않았다는 사실을 깨달았다. 오만이었다, 나는 개탄했다. 순전한 오만이었다. 검사관은 그 돌이 흉기로 간주될 수 있다고 확고한 해명을 했다. 그건 성스러운 돌이라고, 제발 버리지 말라고 애원했지만 그는 거침없이 돌을 던져버렸다. 정말이지 마음이 좋지 않았다. 자연이 빚은 아름다운 물건을 원래 있어야 할 장소에서 가져와 보안 검색대 쓰레기봉투에 버려지게 만들었다.

비행기를 갈아타기 위해 휴스턴에 내려서 화장실로 갔다. 여전히 〈드웰〉 잡지와 함께 『태엽 감는 새』를 갖고 있었다. 변기 오른쪽에는 스테인리스스틸 선반이 있었다. 정말 멋진 소품이라고 생각하며 책들을 놓아뒀는데, 환승 비행기에 오를 때 보니 내 손에 아무것도 들려 있지 않았다. 몹시 슬펐다. 커피와 올리브오일 얼룩이 묻고 빽빽이 메모가 적힌 문고판, 여행의 동반자이자 내 재생에너지의 마스코트.

돌과 책. 무슨 뜻이었을까? 산에서 돌을 가져왔는데 빼앗기고

말았다. 일종의 윤리적 평형이 이루어졌다는 걸 잘 알아들었다. 그러나 책을 잃어버린 건 다르게 느껴졌다. 좀 더 변덕스럽다고 해야 할까. 순전한 우연으로 나는 무라카미의 우물, 인적 없는 폐가 그리고 새 조각과 연결된 끈을 놓쳐버리고 말았다. 어쩌면 내가 나만의 장소를 찾았으니, 이제 미야와키 씨 집은 되감기를 해서 무라카미의 상호 연결된 세계로 행복하게 돌아가도 된다는 의미가 아닐까. 태엽 감는 새의 일은 끝난 것이다.

9월이 끝나갔고 벌써부터 추웠다. 6번가를 따라 걷다가 노점상에서 새 워치캡을 사려고 발길을 멈췄다. 워치캡을 머리에 쓰는데 한 노인이 다가왔다. 파란 눈은 눈빛이 이글이글했고 머리카락은 눈처럼 희었다. 노인의 양모 장갑 올이 다 풀리고 왼손에는 붕대가 감긴 게 눈에 들어왔다.

— 호주머니의 돈 나한테 주쇼, 그가 말했다.

지금 나는 시험에 들었거나, 어쩌다가 현대의 동화 서두 속으로 흘러 들어온 게 틀림없었다. 20달러 지폐 한 장과 1달러 지폐 세 장이 있기에, 노인의 손에 쥐어주었다.

— 잘했어요, 잠시 후 노인이 이렇게 말하더니 20달러를 돌려주었다.

나는 노인에게 고맙다고 인사하고 아까보다 훨씬 가벼워진 발걸음으로 길을 걸었다.

거리에는 크리스마스이브에 막판 쇼핑을 하듯 바삐 걷는 사람이 많았다. 처음엔 몰랐는데 그런 사람들이 점점 더 많아지는 것같았다. 젊은 처녀가 두 팔 한가득 꽃을 들고서 나를 스치고 지나

갔다. 어지러운 향수 냄새가 머무르다 흩어지고 현기증 나는 후렴으로 변주되어 반복되었다. 나는 모든 걸 의식하고 있는 느낌을 받았다. 뛰는 심장, 상충되는 산들바람을 타고 흐르는 노래의 향기 그리고 집으로 돌아가는 인파.

3달러 더 가난해졌지만, 그만큼 더 풍요롭고 길어진 사랑.

징조가 좋았다. 잔금을 치르는 날짜는 10월 4일이었다. 내 부동산 전문 변호사는 다 쓰러져가는 상태며 되팔 때 값어치가 의심스럽다는 점을 들어 방갈로 구입을 만류했다. 내 장부에서는 그게 다 긍정적인 자질이라는 걸 끝내 이해하지 못했다. 며칠 뒤 나는 그동안 모아둔 돈을 전부 지불하고서 우측으로 몇 발자국만 가면 기찻길, 좌측으로는 바다를 끼고 있는, 어느 쇠락한 공터의 사람도 살 수 없는 작은 집 열쇠와 문서를 받았다.

과정을 막론하고 심장의 변화는 기적적인 일이다. 나는 콩 요리를 데워 빨리 먹어치우고 웨스트 4번가 역으로 가서 A선을 타고 로커웨이스에 갔다. 내 동생을, 우리가 링컨 로그 요새와 통나무집들을 조립하던 비 오는 날 아침을 생각했다. 우리는 페스 파커[6], 우리의 데이비 크로켓[7]에게 충성을 바쳤다. "옳다고 확신하면 가라"는 그의 좌우명은 곧 우리의 좌우명이 되었다. 콩 한 무더기를 훨씬 웃도는 값어치를 지닌 좋은 사람이었다. 내가 린든 형사와 나란히 걷듯이 우리는 데이비 크로켓과 함께 걸었다.

브로드채널 역에서 내려 셔틀버스를 탔다. 온화한 10월의 하루

6 Fess Parker, 1924~2010. 미국의 배우로 1955년부터 1956년에 걸쳐 디즈니가 제작해 방영한 텔레비전 시리즈에서 데이비 크로켓을 연기했다.

7 Davy Crockett, 1786~1836. 19세기 미국 민담의 영웅으로 서부 개척자이자 정치가, 군인이다.

였다. 기차에서 조용한 거리로 들어서는 이 짧막한 산책이 좋았다. 한 걸음 내딛을 때마다 그만큼 더 바다에 가까워졌다. 이젠 갈망에 차서 부서진 널판 틈새로 훔쳐보지 않아도 된다. '들어가지 마시오' 표지는 무시하고 처음으로 내 집 안으로 들어갔다. 텅 빈집 안에는 현이 끊어진 어린이용 어쿠스틱 기타와 검은 고무 말발굽 하나밖에 없었다. 좋기만 했다. 작은 방들 녹슨 싱크대 아치형 천장 퀴퀴한 동물 냄새와 섞인 백 년 묵은 집 냄새. 곰팡이와 지독한 습기에 기침이 도져서 아주 오래 있을 수는 없었지만, 열정은 꺼지지 않았다. 정확히 내가 해야 할 일을 알고 있었다. 커다란 방 하나, 환풍기 하나, 채광창, 시골풍 개수대, 책상, 책 몇 권, 데이베드, 멕시코 타일 마루 그리고 난로. 비딱하게 기운 포치에 앉아 질긴 민들레가 군데군데 돋아난 마당을 소녀처럼 행복에 젖어 바라보았다. 바람이 불자 바다가 느껴졌다. 내 집 문을 닫고 현관을 잠그는데 벌어진 널판 사이로 길고양이 한 마리가 디밀고 들어왔다. 미안해, 오늘은 우유가 없어, 오로지 기쁨뿐이야. 나는 낡아빠진 방책 앞에 섰다. 나의 알라모, 라고 불렀다. 그리고 그 순간부터 내 집에는 이름이 생겼다.

태풍이 휩쓸고 간 해변, 로커웨이 비치

폭풍의 이름은 샌디였다

한국 델리 밖에 호박을 내놓고 팔고 있었다. 핼러윈이다. 커피를 사고 하늘을 바라보았다. 저 멀리 태풍이 몰려오고 있었다. 다가오는 태풍이 뼛속 깊이 느껴졌다. 벌써 낮게 깔려 은빛으로 퍼진 해를 보니, 불쑥 로커웨이로 가서 내 집 사진을 몇 장 찍고 싶다는 충동에 사로잡혔다. 소지품을 챙기는데 하늘의 섭리가 내 친구 젬을 우리 집 문 앞으로 인도했다. 가끔씩 그는 미리 연락하지 않고 찾아오곤 했는데 나는 그럴 때마다 기뻤다. 영화감독인 젬은 볼렉스 16밀리미터 카메라와 휴대용 삼각대를 들고 있었다.

— 근처에서 촬영이 있었어, 그가 말했다. 커피 좀 마실래?

— 방금 마셨어. 하지만 나랑 같이 로커웨이 비치에 가자. 내 집하고 미국에서 가장 아름다운 보드워크를 볼 수 있을 거야.

젬이 흔쾌히 장단을 맞춰주어서 나는 폴라로이드 카메라를 거머쥐었다. 우리는 A선을 타고 가는 길에 서로의 근황을 묻고 세상의 근심거리를 파헤쳤다. 브로드채널 역에서 환승하면서 지상철의 긴 금속 계단을 올라 내 집까지 걸어갔다. 들어가는 데는 포털이 필요하지 않았다. 아버지의 책상 서랍에 들어 있던 낡은 토끼발에 달린 열쇠가 있었으니까.

— 너는 내 거야, 나는 문을 열며 속삭였다.

집 안에 먼지가 너무 많아서 오래 머물 수는 없었지만 젬이 필름 촬영을 하는 동안 나는 행복한 마음으로 앞으로의 개조를 위한 도면을 그렸다. 나도 카메라로 사진을 몇 장 찍었고 그러고 나서 우리는 해변으로 걸어갔다.

바다 위를 비추던 싸늘한 빛은 순식간에 사그라졌다. 물가로 가서 내 존재에 아랑곳하지 않는 갈매기 몇 마리와 함께 서 있었다. 젬은 삼각대를 설치하고 쭈그리고 앉아 촬영했다. 나는 그와 인적 없는 보드워크의 사진을 몇 장 찍고 젬이 기자재를 챙기는 동안 벤치에 앉아 있었다. 집에 가던 길 한중간에 카메라를 벤치에 두고 온 사실을 깨달았지만, 사진은 찍는 족족 호주머니에 넣었기 때문에 갖고 있었다. 카메라가 그것밖에 없는 건 아니었지만 파란 몸통에 그간 좋은 사진을 많이 찍어주었기에 가장 아꼈는데. 그 카메라가 필름도 없이 덩그러니 벤치에 놓여 낯선 사람의 손으로 흘러 들어가는 여정을 기록조차 하지 못한다고 생각하니, 마음이 영 좋지 않았다.

젬과 작별 인사를 나누고 헤어지는데 기차가 역으로 들어와 정차했다. 폭풍이 몰려온대, 차 문이 닫히는데 그가 말했다. 웨스트 4번가 역에 내렸을 때는 하늘이 벌써 캄캄했다. 마문스에 들러 테이크아웃으로 팔라펠을 샀다. 대기는 묵직했고 내 호흡은 받아지고 있었다. 집에 돌아와서 고양이들이 먹을 건조 사료를 내놓고 〈CSI: 마이애미〉로 채널을 돌려 볼륨을 줄이고 코트를 입은 채로 잠이 들었다.

늦은 시각에 잠이 깼는데, 불안한 기분이 들었다. 억지로 불편한 예감을 떨쳐버리려 애썼다. 그저 임박한 폭풍 때문이라고 스스

로를 달랬다. 하지만 마음속 깊은 곳에서는 또 다른 문제가 있다는 걸 알고 있었다. 해마다 이맘때가 되면 이중적인 감정에 시달리게 되니까. 아이들에게는 행복한 시기지만, 프레드가 세상을 떠난 때이기도 하다.

이노에서도 초조해서 마음을 가누지 못했다. 점심으로 콩 수프를 먹었는데, 커피에는 손도 제대로 대지 못했다. 카메라를 보드워크에 두고 온 게 나쁜 징조일까 생각했다. 다시 돌아가볼까 생각도 했다. 아직도 벤치에 그대로 있지 않을까 비이성적인 바람을 품어보기도 했다. 워낙 구시대의 유물이라 대다수 사람들에게는 별 값어치가 없기도 했다. 로커웨이에 돌아가기로 마음 먹고 바삐 걸음을 재촉해 집으로 돌아가면서 프레드가 마지막으로 보낸 날들의 이미지를 떠올리지 않으려고 애썼다. 소지품 몇 가지를 가방에 던져 넣고 다시 델리에 들러 기차에 갖고 탈 옥수수 머핀을 하나 샀다.

사람들의 분위기는 거의 광적이었다. 보통은 한적하고 편안한 델리에 사람들이 몰려들어 생필품을 사재기하며 다가오는 폭풍에 대비하고 있었다. 폭풍은 지난 몇 시간 동안 잠시 누그러졌다가 힘을 얻어 1급 허리케인으로 발달해 현재 우리 쪽으로 진행하고 있었다. 나는 몇 박자 뒤처져 있다가 갑자기 인파의 한가운데 에워싸였다. 해안 쪽으로는 비상 대피 계획이 나왔고, 우리는 현금 등록기 위에 놓인 작은 단파 라디오에 귀 기울이며 서 있었다. 비행기들의 발이 묶이고 지하철은 운행이 중단되고 해변 지역의 대규모 대피가 이미 시작되었다고 했다. 오늘은 도저히 로커웨이 비치까지 갈 수 없었다. 아무 데도 갈 수 없었다.

다시 집으로 돌아와 생필품을 확인했다. 고양이 사료, 스파게티, 정어리 깡통 몇 개, 땅콩버터와 생수는 충분했다. 컴퓨터는 충전이 끝났고 양초, 성냥, 손전등 몇 개, 결국은 시험에 들 타고난 오만이 있었다. 어스름이 내릴 무렵 도시는 가스와 전기 공급을 차단했다. 빛도 열도 없었다. 기온이 급강하했고 나는 거위 털 이불로 몸을 감싸고 고양이 세 마리와 함께 침대에 앉아 있었다. 고양이들은 안다고, 나는 생각했다. 봄이 시작되던 날 이라크의 새들이 '충격과 공포' 작전[1]을 미리 예견했듯이 말이다. 제비와 지저귀던 새들이 노래를 멈추었고, 그들의 침묵은 폭탄 투하를 미리 알리는 전령 같았다고 한다.

어렸을 때부터 나는 지극히 폭풍에 민감했다. 폭풍이 다가오고 있으면 보통은 몸으로 느꼈고, 사지에 퍼지는 통증으로 미루어 폭풍의 강도까지 알 수 있었다. 내가 기억하는 가장 강력한 폭풍은 1954년 이스트코스트 지역을 강타한 허리케인 헤이즐이었다. 아버지는 야간 근무였고 어머니, 여동생, 남동생은 부엌 식탁 밑에 옹기종기 들어가 꼭 껴안고 있었다. 나는 편두통 때문에 소파에 누워 있었다. 어머니는 폭풍을 굉장히 무서워했지만 나는 오히려 흥분되곤 했다. 막상 폭풍이 닥치면 불편한 통증은 일종의 황홀한 희열로 대체되었기 때문이다. 그러나 이번 폭풍은 달랐다. 공기는 이상하리만큼 무거웠고 나는 메스꺼움과 더불어 약간의 호흡 곤란마저 느껴졌다.

1 충격과 공포 또는 신속 제압은 미국의 군사작전으로 2003년 이라크전에 실전 적용되었다. 1996년 자신의 저서에 이 작전의 이론을 제시한 할란 울먼은 "핵심은 개전 초반 원자폭탄의 파괴력에 맞먹는 대규모의 동시 정밀 유도 폭격을 통해 적이 항복하지 않고서는 다른 대안을 택할 수 없도록 하는 데 있다"고 말했다.

거대한 보름달이 채광창으로 뽀얀 우윳빛 달빛을 동아줄 사다리처럼 뚝 떨어뜨렸고, 그 빛은 내 중국 러그와 퀼트 끄트머리까지 번졌다. 만물이 고요했다. 책장에 진열된 물건을 가로질러 하얀 무지개를 투사하는 배터리 손전등의 힘을 빌려 책을 읽었다. 비가 채광창을 무섭게 때리고 있었다. 10월의 끝처럼 불안한 전율이 느껴졌다. 그 전율은 이우는 달과 바다에서 힘을 모으고 있는 폭풍들의 예감으로 증폭되었다.

서로 충돌하는 무수한 기운이 이 기억들을 일깨워 철저하리만큼 현존하게 한다. 핼러윈. 만성절. 모든 영혼의 날. 프레드가 세상을 떠난 날.

짓궂은 장난을 치는 날 프레드를 앰뷸런스에 싣고 디트로이트 시내를 질주해 우리 아이들이 태어난 바로 그 병원으로 달려갔던 것. 무섭게 휘몰아치는 뇌우 속에서 자정이 넘은 시각에 홀로 집에 돌아왔던 것. 그이는 웨스트버지니아의 조부모님 댁에서 번개를 동반한 비바람 속에서 태어났다. 번개가 보랏빛 하늘을 가르고 산파가 제시간에 오지 못해서, 할아버지가 출산을 관장하며 부엌에서 그이를 받았다. 프레드는 일단 병원에 들어가면 절대 나오지 못할 거라고 믿고 있었다. 그의 몸에 흐르는 인디언의 피가 그런 형용할 수 없는 일을 감지했다.

돌발 홍수, 강풍, 운하의 범람. 잭슨과 나는 물이 차오르는 지하실 문 앞에 모래 부대를 쌓았고, 금속 쓰레기통과 찌그러진 자전거들이 비로 흠뻑 젖은 길거리 여기저기 널브러져 있었다. 울부짖는 바람 속에서 목숨 걸고 사투를 벌이는 프레드를 느낄 수 있었다. 우리 집 오크 나무의 커다란 가지가 부러져 진입로를 막았다.

나의 과묵한 남자, 그가 보낸 전갈이었다.

핼러윈 날 코스튬 위에 비옷을 입은 발랄한 아이들이 사탕 자루를 들고 비에 젖은 까만 거리를 뛰어다녔다. 어린 딸은 아빠가 집에 오면 보여준다고 코스튬을 입은 채로 잠을 잤다.

손전등을 끄고 앉아서 높고 새된 바람소리와 몰아치는 빗소리에 귀를 기울였다. 폭풍의 에너지가 어두운 8월의 여정, 그 나날의 기억을 낱낱이 끌어내고 있었다. 프레드가 그 어느 때보다 가깝게 느껴졌다. 억지로 우리와 헤어져 멀리 끌려가야 했던 그이의 분노와 슬픔이. 채광창에서 빗물이 심하게 새고 있었다. 바야흐로 균열의 계절이었다. 나는 어둠 속에서 일어나 책들을 치우고 양동이를 꺼내 왔다. 달은 이제 다 가려졌지만 내게는 그 커다랗게 차오른 보름달이 여전히 느껴졌다. 조수를 끌어당기고 강력한 자연의 기운을 융합해 우리의 해안선을 일그러지게 만드는 그 달의 존재감이 느껴졌다.

폭풍의 이름은 샌디[2]였다. 폭풍의 접근은 감지했지만 그토록 경이로운 힘과 무서운 파괴력의 후폭풍은 미처 예측하지 못했다. 폭풍이 휩쓸고 지나간 뒤 며칠 동안, 닫혀 있을 줄 알면서도 카페 이노로 걸음을 했다. 도시의 사분의 일이 폐쇄되었다. 가스도 전기도 공급되지 않았으니 당연히 커피가 있을 리 만무했지만, 내게는 마음의 위안이 되는 습관이었기에 굳이 깨뜨리고 싶지 않았다.

만성절은 알프레드 베게너의 생일이라는 사실이 기억났다. 생

2　허리케인 샌디는 2012년 10월 말, 자메이카와 쿠바, 미국 동부 해안에 상륙한 초대형 허리케인이다. 최대 풍속이 초속 50미터에 가까울 정도로 엄청난 위력을 발휘했다. 또한 폭풍 직경이 최대 1,520킬로미터로, 이전 기록인 허리케인 이고르의 1,480킬로미터를 깨고 북대서양 사상 최대 규모의 허리케인으로 기록되었다.

각의 일정량은 그에게 바치려고 애썼지만, 사실 내 마음은 온통 로커웨이에 가 있었다. 조각조각 뉴스가 들려왔다. 보드워크는 사라졌다. 자크의 카페도 없어졌다. 기차선로는 불구가 되었고 배속의 기계장치가 다 발기발기 찢어졌다. 수천 개의 전선이 소금 범벅이 되었고 열차의 내장은 사라졌다. 도로는 무한정 폐쇄되었다. 동력이나 가스, 전기는 아예 들어오지 않았다. 11월의 바람은 거세었다. 수백 채의 주택에 불이 나 전소되었고 수천 채가 물에 잠겼다.

그러나 백 년 전에 지어져 부동산 중개업자의 코웃음을 사고 감정사들의 악담을 듣고 보험을 거절당한 내 작은 집은 그 모든 난리를 겪고도 건재했다. 심각한 피해를 입긴 했지만 나의 알라모는 21세기 최초의 거대한 폭풍에도 살아남았다.

11월 중순 나는 비행기를 타고 마드리드로 날아갔다. 샌디의 후유증이 남긴 여러 숨 막히는 골칫거리를 피해 각자 나름의 문제를 안고 사는 친구들을 만나러 갔다. 장 주네가 쓴 스페인 찬가 『도둑 일기』를 가지고, 마드리드에서 발렌시아까지는 버스를 타고 갔다. 카르타헤나에서 급유 정차를 틈타 후아니타라는 레스토랑에 갔다. 널찍한 고속도로를 가운데 두고 반대편에 후아니타라는 이름의 레스토랑이 하나 더 있었다. 고속도로 건너편에 작은 적하용 독이 있고 뒤쪽 공터에 디젤 차량들이 주차한다는 것 말고는, 두 식당의 모습이 거울처럼 서로를 투사하고 있었다. 바에 앉아서 미적지근한 커피와 세계 최초의 전자레인지로 데웠을 법한 절인 콩 요리를 먹고 있었는데, 문득 한 남자가 슬그머니 내 옆

에 다가왔다는 걸 깨달았다. 그는 반들반들하게 닳은 적갈색 지갑을 열어 46172라는 숫자가 적힌 복권 한 장을 보여주었다. 솔직히 당첨될 번호라는 생각은 들지 않았지만 결국 6유로를 지불하고 샀다. 복권 한 장 값으로는 큰돈이었다. 그러자 그는 내 옆자리에 앉아 맥주와 차가운 미트볼 한 접시를 주문하더니 내가 준 유로로 음식 값을 지불하는 것이었다. 우리는 말없이 같이 먹었다. 그리고 그는 일어나서 내 얼굴을 똑바로 보더니 씩 웃으며 '부에나 수에르토Buena suerto'라고 말했다. 나는 미소로 답하며 그쪽도 행운을 빈다고 말해주었다.

내 복권은 아무 값어치도 없다는 생각이 들었지만 상관없었다. B. 트래븐의 소설[3]에 뜬금없이 등장하는 캐릭터처럼 이 전체적인 사기극에 자발적으로 끌려 들어갔으니까. 운이 좋건 아니건, 나는 연기하고자 목표했던 역할을 그럴싸하게 장단 맞춰 연기해냈다. 카르타헤나로 가는 길에 버스가 급유를 위해 정차하자 휴게소에 내려서 너무 헐어서 수상쩍은 복권에 투자하게 되는 호구 역할 말이다. 내 관점에서는 운명의 손길이 내게 닿아 허름한 부랑자가 미트볼과 미지근한 맥주로 한 끼 식사를 해결할 수 있게 해준 것이다. 그는 행복하고, 나는 세상과 합일한 기분이었다—좋은 거래다.

버스에 돌아왔을 때 승객 몇 사람이 복권 값을 너무 많이 쳐줬다고 말했다. 나는 그들에게 상관없다고, 혹시 당첨되면 그 돈은 그 동네 개들한테 주겠다고 했다. 상금은 개들한테 줘버릴 거예요, 내 목소리가 너무 컸다. 아니, 갈매기한테 줄 수도 있겠네요. 개가 그 돈을 어떻게 제대로 쓸 수 있겠느냐고 사람들이 수군거

3　『시에라 마드레의 황금Treasures of Sierra Madre』을 말한다.

리는 와중에, 나는 마음속으로 상금은 새들의 몫이라고 결정해버렸다.

나중에 호텔에서 악을 쓰는 갈매기 소리가 들려서 보니 두 마리가 내 테라스 밖 기울어진 커다란 지붕마루의 후미진 구석으로 곤두박질치고 있었다. 짝짓기를 하거나 새들의 오입질을 뭐라고 하는지 아무튼 그걸 하고 있었던 거 같은데, 이윽고 새 울음소리가 뚝 그친 것으로 보아 욕구를 충족시켰거나 시도하다가 죽었거나 둘 중 하나였을 것이다. 나는 지독한 모기에 시달리다가 간신히 잠이 들었는데, 눈을 떴을 때는 겨우 새벽 5시밖에 안 된 시각이었다. 테라스로 나가 기울어진 지붕마루를 보는데, 옅은 안개가 흘러 들어왔다. 온통 갈매기 깃털이 떨어져 있었다. 그 정도 깃털이면 화려한 머리 장식을 만들고도 남을 것이다.

행운의 당첨 번호는 조간신문에 실렸다. 개나 새한테 돌아갈 몫은 없었다.

— 복권 값을 너무 많이 쳐줬다고 생각하세요? 아침 식사 시간에 누가 물었다.

나는 블랙커피를 더 따르고 검은 빵을 집어 작은 종지에 담긴 올리브오일에 찍었다.

— 마음의 평화를 사는 건데, 돈을 아무리 많이 준들 뭐가 아깝겠어요. 내가 대답했다.

우리는 줄을 서서 버스에 올라탔고 발렌시아로 향했다. 승객 몇 명은 엘 카바냘 마을[4]의 예정된 철거를 반대하는 파업에 참여하고 있었다. 다채로운 색깔의 낡은 타일 주택, 어부의 오두막 그

4 스페인 발렌시아에 소재한 바닷가 마을로 고택이 많아 역사적, 문화적 가치가 높은 곳이다.

리고 내 집 같은 방갈로들. 언젠가는 사라질 나비 같은. 그 사람들과 어울리면서 일말의 무기력감과 뒤섞인 뿌듯한 자긍심의 분노를 느꼈다. 발렌시아의 다윗과 골리앗. 또 기침이 나왔다, 집에 가야 할 시간이다. 그렇지만 어느 집으로? 어느새 나는 알라모가 내 집이라고 생각하기 시작했다. 그렇지만 살 만한 공간이 되려면 긴 시간이 지나야 할 것이다. 초토화된 해안선의 잔영을 뇌리에서 떨칠 수가 없었다. 휩쓸려 가버린 보드워크, 고래의 해골처럼 파도 속에서 넘실거리던 장엄한 롤러코스터, 위험을 즐기는 수 세대의 놀이기구를 품은 그 모습이 모비딕의 사체보다 슬퍼 보였다. 뒤돌아본다는 게 물리적으로 불가능한 그런 놀이기구를 타면 모든 게 현재형인데.

표류하는 사물에 시달리며, 울타리를 뛰어넘는 양들을 지나 잠이 들었다. 그렇지만 잠처럼 진부한 건 이제 그만. 눈을 떠, 어떤 목소리가 말한다, 무기력을 털어내고 일어나. 시간은 한때 동심원을 그리며 흘렀지. 일어나서 큰 소리로 외쳐, 바스티유 길거리의 생선 장수처럼. 나는 일어나서 창문을 열었다. 달콤한 산들바람이 반가웠다. 어느 쪽이 될까, 혁명 아니면 잠? '살벰 엘 카바냘Salvem el Cabanyal'이라는 호소문이 쓰인 배너로 베개를 돌돌 말고 쪼그려 누워 나 자신 속으로 들어가 구하기만 하면 내 것이 되는 위안을 찾았다.

추수감사절이 며칠 지나고 집에 돌아왔다. 로커웨이의 변화를 아직 마주하지 못했다. 클라우스와 함께 차를 타고 발전기를 돌려 난방을 하고 있는 천막 아랫동네 사람들을 만나러 갔다. 내 장

래의 이웃들이었다—가족들, 서퍼들, 지역 공무원들, 무허가 양봉업자들. 시선이 닿는 저 끝까지 시멘트 지지대가 쭉 이어진 바닷가를 걸었다. 한때는 보드워크를 떠받쳤던 시설물이다. 뉴욕의 로마 유적이라니, J.G. 발라드의 정신세계가 아니라면 그 누가 상상이나 했을까. 늙어빠진 검은 개가 다가왔다. 내 앞에서 멈춰 서기에 등을 쓸어주었다. 세상에서 가장 자연스러운 일이라는 듯 우리는 그렇게 서서 바다를 마주하고 밀려왔다 멀어지는 파도를 바라보았다.

완벽한 추수감사절이었다. 날씨는 여느 때보다 온화했고 클라우스와 나는 걸어서 알라모까지 갔다. 이웃들이 박살 난 유리창에 널빤지를 덧대고 부서진 문에 자물쇠를 채우고 집 앞에 커다란

미국 깃발을 걸어두었다.

— 왜 저렇게 한 거야?

— 약탈꾼이 들어오지 못하게 하려고. 사람들이 관리하고 있다는 걸 보여주려는 거지.

클라우스는 비밀번호로 문을 열었다. 곰팡이 냄새가 코를 찔러서 기절할 것만 같았다. 약 1미터 길이의 수도관이 있었고 젖은 마루는 썩어 있었다. 포치가 기울어졌고 마당은 이제 작은 사막같았다.

— 너는 아직도 무너지지 않고 서 있구나, 나는 자랑스럽게 말했다.

뭔가 따뜻하고 까끌까끌한 느낌이 들었다. 카이로가 베개 끄트머리에 먹은 걸 토해놓았다. 잠이 확 달아나서 말똥말똥한 정신으로 앉아 기억을 돌이키려 애썼다. 시계를 보았다. 보통 때보다 이른 시각이었다. 6시도 채 되지 않았던 것이다. 아, 그래, 내 생일이지, 잠이 들었다 깼다, 비몽사몽 중에.

마침내 찌뿌드드한 기분으로 일어났다. 장화 속에 작고 일그러진 고양이 장난감이 들어 있었다. 거울 속에 비친 내 모습을 보았다. 닿은 머리끝이 지푸라기 같아서 잘라버리고 말라빠진 머리카락을 갈색 봉투에 넣었다. 확실한 DNA 증거자료였다.

늘 그러하듯 생명을 주신 부모님께 조용히 감사드리고 아래층으로 내려가 고양이 밥을 주었다. 또 한 해가 끝나간다니 믿기지 않았다. 신년을 알리는 은빛 풍선을 쏘아 올린 게 엊그제 같았다.

초인종이 울리는 바람에 놀랐다. 클라우스가 친구 제임스를 데

리고 우리 집 문 앞에 서 있었다. 그들은 꽃다발과 자동차로 무장하고 와서 같이 바다에 가자고 우겼다.

— 생일 축하해! 같이 로커웨이에 가자, 그들이 말했다.

— 난 아무 데도 못 가, 내가 버텼다.

그렇지만 생일에 바닷가에 간다는 전망을 거절하기란 불가능했다. 코트와 워치캡을 챙기고 로커웨이 비치로 차를 타고 달렸다. 시리게 추웠지만 그래도 우리 집에 들러서 안부 인사를 했다. 문은 못으로 박아 막아놓았고 깃발은 멀쩡히 그대로 달려 있었다. 어떤 이웃 사람이 우리를 불러 세웠다.

— 꼭 철거할 필요가 있을까요?

— 걱정 마세요. 보존할 겁니다.

나는 사진 한 장을 찍고 곧 돌아오겠노라고 약속했다. 그렇지만 기나긴 기다림의 겨울이 되리라는 걸 잘 알고 있었다. 파괴 규모가 워낙 어마어마했다. 우리는 클라우스가 사는 동네 길거리를 걸었다. 스티로폼으로 만든 눈사람과 침수된 소파들에 반짝이 장식이 걸려 있었다. 우리는 아직 문을 연 델리에서 설탕 가루를 뿌린 도넛과 커피를 사서 마셨고, 친구들은 생일 축하 노래를 불러주었다. 우리는 다시 자동차를 타고 침수된 지하실에서 나온 전자제품이 산더미처럼 쌓인 곳을 지나쳤다. 로마의 일곱 언덕[5]이구나. 냉장고, 레인지, 식기세척기, 매트리스의 언덕이 20세기를 기리는 거대한 설치미술처럼 우리 머리 위로 우뚝 솟아 있었다.

우리는 계속 달려 브리지 포인트까지 갔다. 그곳에서는 무려

5 티베르 강 동쪽 세르비아누스 성벽에 둘러싸인 고대 로마 시가지의 중심에 있는 일곱 언덕을 말한다.

이백 채 이상의 집이 불에 타 쓰러졌다. 시커멓게 그을린 나무들. 한때 바닷가로 이어지던 길은 이상한 섬유, 사방에 흩어진 인형의 팔다리, 박살 난 도자기 파편 들로 이루어진 산업 쓰레기의 그물망으로 뒤덮여 잘 보이지도 않았다. 아주 작은 드레스덴처럼, 전쟁의 기예를 재현하는 작은 무대처럼. 그러나 그곳에는 전쟁도, 적도 없었다. 자연은 이런 걸 모른다. 자연은 전령들과 하나로 어우러진다.

내 생일의 남은 시간은 〈플레이밍 스타Flaming Star〉에 나오는 엘비스 프레슬리를 보며 때 이른 죽음을 맞은 남자들에 대해 생각하며 보냈다. 프레드. 폴록. 콜트레인. 토드. 그들보다 나는 한참을 더 오래 살았다. 언젠가는 그들이 소년처럼 보일까 궁금했다. 잠을 자고 싶은 생각이 전혀 들지 않아 커피를 끓이고 후드 티를 둘러쓰고 현관 앞 계단에 앉았다. 예순여섯 살이 된다는 게 무슨 의미일까 생각했다. 최초의 미국 고속도로와 같은 숫자. 버즈 머독으로 분한 조지 마하리스가 코르벳을 몰고 누비면서 유전 굴착장치며 트롤 어선에서 일하고 수많은 여인의 마음을 아프게 하고 마약중독자들을 해방시켰던[6] 바로 그 찬란한 영광의 길. 예순여섯, 나는 생각한다, 뭐 어쩔 거야. 나의 연대기가 축적되는 실감이 났다. 눈이 곧 내릴 모양이다. 달이 느껴졌지만 보이지는 않았다. 하늘은 꺼지지 않는 도시의 불빛으로 밝혀진 묵직한 안개의 베일을 쓰고 있었다. 어렸을 때 나는 밤하늘이 거대한 별들의 지도라고 생각했다. 드넓은 흑단을 가로지르는 은하수라는 수정 가루를 쏟아내는 풍요의 뿔, 층층이 쌓인 그 별들을 내 마음속에서 능수

6 1960년대의 인기 텔레비전 드라마 시리즈 〈66번 고속도로Route 66〉를 말한다.

능란하게 펼칠 수 있었다.

툭 튀어나온 무릎을 가로질러 삼베 바지의 올이 나간 게 눈에 들어왔다. 나는 여전히 똑같은 사람이다. 숱한 결함도 그대로, 깡마른 무릎도 그대로, 하느님께 감사드릴 일이었다. 파르르 떨면서 일어섰다. 이제 집에 들어갈 시간이다. 전화벨이 울린다. 먼 곳에서 오랜 친구가 생일을 축하하려고 연락하는 모양이다. 작별 인사를 하면서 어떤 특별한 모습의 나 자신을 한참 보지 못했다는 생각이 들었다. 열에 달뜬, 불경한 나. 그녀는 어디론가 날아가버렸다, 그건 확실했다. 잠자리로 가기 전에 타로 카드를 한 장 뽑았다—검의 에이스—정신적 힘과 강건함. 좋다. 뽑은 카드를 다시 데크에 넣지 않고 작업용 책상 위에 그림이 보이게 놓아두었다. 그래야 아침에 잠이 깼을 때 다시 볼 수 있을 테니까.

외투의 노래

급작스런 돌풍이 나뭇가지를 흔들어 낙엽이 소용돌이에 휘말리더니 스며든 밝은 빛을 받아 섬뜩하게 빛을 발한다. 낙엽이 모음이 되어 그물의 숨결처럼 단어를 속삭인다. 낙엽은 모음이다. 내가 찾는 조합을 발견하길 내심 바라며 낙엽을 쓴다. 작은 신들의 언어. 하지만 하느님 당신의 말씀은? 당신의 말씀은 무엇일까? 당신의 즐거움은 무엇일까? 워즈워스의 시행, 멘델스존의 선율과 합일하실까, 그래서 천재가 상상한 대로의 자연을 체험하실까? 막이 오른다. 인간의 오페라가 펼쳐진다. 그리고 만왕을 위해 예비된 박스석에, 아니 박스석이라기보다는 왕좌에 가까운 그곳에, 전지전능한 신이 앉아 계신다.

신을 맞는 건 '마스나위'[1] 시를 읊조리며 신을 찬양하는 노래를 부르는 초심자들의 빙글빙글 돌아가는 치맛자락이다. 신의 아들은 사랑스러운 어린 양으로 묘사되다가 「순수의 노래」[2]에 나오는 양치기로 그려진다. 〈라 보엠〉에서 푸치니가 바치는 봉헌에서는 가난한 철학자 콜리네가 체념하고 단벌 외투를 전당포에 맡기면

[1] Masnavi. 아랍, 페르시아, 터키, 우르두 공통의 시형詩形으로 운율이 맞는 2행이 반복되는 형태다.

[2] 「Songs of Innocence」. 윌리엄 블레이크의 연작시. 타락 이전의 순수함을 그리는 내용으로 「경험의 노래Songs of Experience」와 대비를 이룬다.

서 소박한 아리아 〈외투의 노래〉[3]를 부른다. 너덜너덜 해졌지만 정든 외투에 작별을 고하면서 콜리네는 쓰디쓴 지상에 남아 터덜터덜 걸어가는 자신과 달리 성스러운 산을 오르는 외투를 상상한다. 전능하신 하느님은 눈을 감는다. 인간의 우물에서 물을 마시고 아무도 이해할 수 없는 갈증을 해소한다.

내게도 검은 외투가 있었다. 몇 년 전 쉰일곱 살 생일 때 어느 시인이 주었다. 원래 그의 외투였다—핏도 엉망이고 안감도 없는 꼼므 데 가르송 외투를 나는 남몰래 탐냈다. 생일 아침 그는 내게 줄 선물이 없다고 말했다.

— 선물 필요 없어, 내가 말했다.

— 그렇지만 뭐든 주고 싶어서 그러지. 원하는 게 뭐든지.

— 그러면 네 검정 코트를 갖고 싶은데, 내가 말했다.

그러자 그는 미소를 짓더니 망설임도 후회도 없이 그 코트를 내게 주었다. 그걸 입을 때마다 나다워진 느낌이 들었다. 나방들도 그 코트를 좋아해서 밑단을 따라 작은 구멍이 뽕뽕 뚫렸지만 난 개의치 않았다. 호주머니는 솔기가 뜯겨 있어서, 아무 생각 없이 그 성스러운 굴속에 집어넣었던 소지품을 다 잃어버리고 말았다. 나는 아침마다 일어나서 코트를 걸치고 워치캡을 쓰고 펜과 공책을 거머쥐고 6번가를 건너 내 카페로 갔다. 나는 내 코트와 카페와 매일 아침의 의례를 좋아했다. 나라는 인간의 고독한 정

3 〈Vecchia Zimarra〉. 푸치니의 오페라 〈라 보엠〉 4막에 나오는 아리아. 가난한 시인 콜리네가 죽어가는 미미를 위해 해줄 게 없을까 고민하다가 자신의 낡은 외투를 팔러 가는 장면에 나온다.

체성을 가장 명료하고도 단순하게 표현하기 때문이다. 그러나 요즘은 악천후가 이어져, 몸을 따뜻하게 감싸고 바람을 막는 또 다른 코트를 더 좋아했다. 봄과 가을에 잘 어울리는 검은 코트는 의식에서 멀어졌고, 이 상대적으로 짧은 기간 사이에 그만 어디론가 사라져버리고 말았다.

내 검정 코트는 사라졌다. 헤르만 헤세의 『동방 순례』에 나오는 믿음이 부족한 신도의 손가락에서 사라진 값진 반지처럼 흔적도 없이 사라져버렸다. 느닷없이 불빛을 비추면 반짝이는 티끌처럼 나타나길 바라면서 사방을 찾고 또 찾지만 모두 허사였다. 그래서 부끄럽게도, 어린애 같은 상실감에 빠져 슬퍼하던 중에 브루노 슐츠[4]를 생각한다. 폴란드의 유대인 강제 거주 구역에 갇힌 그가 인류에게 남긴 단 하나의 값진 보물, 바로 '구세주'의 원고를 은밀하게 전달했던 그를 생각한다. 브루노 슐츠가 남긴 최후의 작품은 제2차 세계 대전에 휘말려 온데간데없이 사라져버렸다. 잃어버린 물건들. 그것들은 피막을 발톱으로 후벼 파 찢고 들어와 해독할 수 없는 조난신호를 보내 우리의 주목을 소환하려 시도한다. 무기력한 무질서 속에 말들이 굴러떨어진다. 죽은 자들이 말을 한다. 우리는 경청하는 법을 잊었다. 내 코트 봤어요? 검은색에 자질구레한 장식이 하나도 없어요. 소매는 해지고 밑단은 너덜너덜해요. 내 코트를 본 적 없어요? 코트를 말하는 건 죽은 사람들이다.

4 Bruno Shulz, 1892~1942. 폴란드의 유대계 소설가. 중학교 교원으로 종사했으나 나치 비밀경찰 총탄에 쓰러졌다. 『육계색肉桂色의 가게』를 비롯한 일생 동안 남긴 두 단편집은 폴란드에 실험적인 전위·비현실주의 문학을 확립한 걸작이다. 『심판』을 폴란드어로 번역해 카프카를 처음 소개하기도 했다.

무 無

젊은 청년이 커다란 나뭇가지 다발을 자기 등에 넝쿨로 묶고 눈밭을 헤치며 터벅터벅 걷고 있었다. 무게를 못 이겨 허리가 구부정했지만 내 귀에는 그의 휘파람 소리가 들렸다. 간혹 다발에서 나뭇가지 하나가 떨어지면 내가 줍곤 했다. 가지들은 속이 투명하게 다 비쳐 보여서 나는 색깔과 질감을 채우고 가시도 몇 개 붙였다. 얼마 뒤 나는 눈밭에 발자국이 없다는 걸 깨달았다. 앞이 어딘지 뒤가 어딘지도 알 수 없었고, 사방이 텅 비어 있었다. 그저 여기저기 아주 작은 빨간 얼룩이 흩뿌려져 있을 뿐이었다.

연약한 핏자국들의 지도를 그려보려 애썼지만 그 자국은 계속해서 위치를 바꾸었고, 눈을 떴을 때는 완전히 흩어져 사라지고 말았다. 채널 돌리는 리모컨을 더듬더듬 찾아 텔레비전을 켰다. 작년의 주요 사건 요약정리나 신년 전망 같은 건 되도록 피하려고 조심했다. 〈로 앤드 오더〉 연속 방송의 따뜻하고 단조로운 대화야말로 지금 바라는 바였다. 레니 브리스코 형사가 어렵사리 끊었던 술을 다시 시작해서 싸구려 스카치가 담긴 유리잔의 바닥을 바라보고 있었다. 나는 일어나서 작은 물잔에 메스칼[1]을 따라 침

1 멕시코의 용설란으로 담근 술.

대 끄트머리에 앉아 멍한 침묵 속에 드라마를 보며 그와 함께 술을 마셨다. 재방송의 재탕이었다. 나는 신년주로 무無에 건배했다.

나는 검정 코트가 내 어깨를 툭툭 두드리는 상상을 했다.

— 미안해, 옛 친구야, 너를 찾으려고 노력했어. 나는 이렇게 말했다.

큰 소리로 외쳤지만 아무 소리도 들리지 않았다. 엇갈리는 파장은 코트의 행방을 탐사할 수 있다는 일말의 희망을 지워버렸다. 외침과 경청은 가끔 그럴 때가 있다. 아브라함은 주님의 요구와 부름을 들었다. 제인 에어는 로체스터 씨의 간곡한 울부짖음을 들었다. 그러나 나는 내 코트의 부름에 귀머거리였다. 십중팔구 코트는 바퀴 달린 수레에 높게 쌓인 짐 더미 위에 아무렇게나 던져져서 분실물의 계곡으로 운반되었으리라.

너무 바보 같아, 코트 한 벌을 애도하다니, 거대한 섭리 속에서 보면 몹시도 하찮은 일인데. 하지만 단순한 코트가 아니었다. 만물을 관장하는 불가피한 무거움, 아마 수월하게 태풍 샌디까지 이어질 만한 무게였단 말이다. 이제 나는 더 이상 기차를 타고 로커웨이 비치로 가서 커피를 사고 보드워크를 거닐 수 없다. 더 이상 기차도 다니지 않고, 카페도 보드워크도 없기 때문이다. 불과 육 개월 전만 해도 십대 소녀처럼 달떠 진지하게 '나는 보드워크를 사랑한다'고 공책에 끼적거렸는데. 그 열렬한 매혹도, 온몸으로 덥석 받아들였던 순수한 단순함도 이젠 사라졌다. 그리고 나는 과거에 대한 그리움만 안고 홀로 남았다.

고양이들한테 밥을 주려고 내려가다가 2층에서 옆길로 샜다. 나는 납작한 파일에서 기계적으로 도화지 한 장을 꺼내 벽에 테

이프로 붙였다. 도화지 표면을 손으로 훑어 내렸다. 중간에 천사 워터마크가 찍힌 피렌체산 고급 도화지였다. 그림 도구를 뒤적거리다가 빨간 콩테 크레용 한 상자를 발견한 나는 꿈속의 풍경에서 깨어난 뒤에도 흘러 들어온 무늬를 복제하려 했다. 길게 늘인 섬을 닮은 문양이었다. 고양이들이 작업하는 내내 나를 지켜보고 있었다. 그래서 부엌으로 내려가 사료를 내주고 특식까지 챙겨주고 내 몫으로 피넛버터 샌드위치를 만들어 먹었다.

다시 드로잉 작업으로 돌아갔지만, 이제 그림은 어떤 각도에선 전혀 섬처럼 보이지 않았다. 대천사보다는 아기 천사에 가까운 워터마크를 찬찬히 살펴보며, 수십 년 전의 또 다른 드로잉을 떠올렸다. 커다란 아르슈지[2]에 헨리 밀러[3]의 『검은 봄』에 나오는 글귀 "천사는 나의 워터마크다"를 스텐실한 뒤 바로 밑에 천사를 그리고 십자를 그어 지운 뒤 손으로 메시지를 썼다. "하지만 헨리, 그 천사는 내 워터마크가 아니에요"라고. 나는 그림을 가볍게 톡톡 치고 위층으로 다시 올라갔다. 이제 내 몸을 어디 두어야 할지 알 수가 없었다. 카페 이노는 휴일이라 문을 닫았다. 침대 끄트머리에 걸터앉아 메스칼 병을 뚫어져라 노려보았다. 정말이지 방 청소를 해야만 해, 나는 생각했지만 그러지 않을 거라는 걸 알고 있었다.

해 질 녘에 걸어서 교토 시골풍 식당인 오멘에 가서 붉은 미소 수프 한 그릇을 먹고 공짜로 주는 가향 사케 한 잔을 마셨다. 한참 그곳에 머무르며 다가올 새해를 사색했다. 내 알라모를 재건하는

2 고급 수채화지 브랜드.

3 Henry Miller, 1891~1980. 미국의 소설가. 대표작 『북회귀선』은 파리 생활의 경험을 토대로 한 것인데, 소설이라기보다는 일종의 초현실주의적인 파리 생활의 스케치지만, 시정의 풍경과 반문명적 사상이 생생하게 묘사되어 있다.

일에 착수하려면 늦은 봄은 되어야 할 것이다. 나보다 불행한 이웃을 위한 복구 작업이 먼저 진행될 때까지 기다려야 했다. 꿈은 삶에게 양보해야지, 나는 혼잣말을 하다가 실수로 사케를 좀 흘렸다. 테이블을 소매로 닦으려는데 사케 얼룩이 섬뜩하게도 길게 늘인 섬 모양이 아닌가. 아무래도 계시인 모양이었다. 탐구의 정열이 복받치는 느낌에 나는 음식 값을 지불하고 모두에게 새해 복 많이 받으라고 인사한 뒤 집으로 돌아왔다.

작업 테이블을 치우고 세계 전도를 펼쳐 놓은 후 아시아 지도를 연구했다. 그리고 컴퓨터를 켜고 도쿄로 가는 가장 좋은 비행

편을 검색했다. 그러다가 가끔 고개를 들어 드로잉을 보았다. 내가 원하는 비행기와 호텔을 종이 한 장에 적어두었다. 그해 첫 여행이었다. 미국 대사관 근처에 있는 고전적인 1960년대풍의 호텔 오쿠라에 한동안 묵으면서 글을 쓸 생각이었다. 그다음엔 즉흥적으로, 그때그때 마음 가는 대로 하리라.

그날 저녁 친구 에이스에게 편지를 쓰기로 했다. 겸손하고 박식한 내 친구 에이스는 〈생쥐 괴물 네줄라〉라든가 〈정크푸드〉 같은 영화를 만든 프로듀서다. 에이스는 영어를 거의 못하지만 그의 동지이자 통역인 다이스가 어찌나 싹싹하게 동시통역을 잘하는지 우리 대화는 언제나 물 흐르듯 막힘없이 흘러가는 것처럼 느껴졌다. 에이스는 최고의 사케와 소바를 어디 가야 찾을 수 있는지 잘 알았을 뿐 아니라 일본에서 가장 존경받는 작가들이 찾는 휴양지가 어디인지도 낱낱이 꿰고 있었다.

마지막으로 일본을 찾았을 때 우리는 미시마 유키오의 묘지에서 참배했다. 낙엽과 재를 빗자루로 쓸고 나무 양동이에 물을 채워서 묘석을 씻고 싱싱한 꽃을 놓아두고 향을 피웠다. 그리고 아무 말 없이 서 있었다. 나는 교토의 황금 사원을 에워싼 연못을 눈앞에 그렸다. 수면 아래에서 휙 내달리던 커다란 붉은 잉어 한 마리가 찰흙 제복을 입은 것처럼 생긴 다른 잉어 쪽으로 헤엄쳐 갔다. 전통 복장을 한 나이 지긋한 부인 두 명이 양동이와 빗자루를 들고 다가왔다. 깨끗하게 청소된 묘역을 보고 놀라며 좋아하더니, 에이스에게 몇 마디를 건네고 절을 하고는 다른 볼일을 보러 갔다.

— 미시마의 묘역을 청소해서 좋아하시나 봐요, 내가 말했다.

— 꼭 그런 건 아니에요, 에이스가 웃음을 터뜨렸다. 저 사람들은 그의 아내 친구예요. 아내의 유골도 여기 있거든요. 미시마 유키오 얘기는 하지도 않았어요.

나는 그들을 지켜보았다. 손으로 칠한 인형 둘이 저 멀리로 사라지고 있었다. 그곳을 떠나면서 나는『금각사』를 쓴 남자의 묘역을 쓸었던 빗자루를 선물로 받았다. 그 빗자루는 내 방 구석 낡은 잠자리채 옆에 기대 서 있다.

나는 다이스를 통해 에이스에게 편지를 썼다. **신년 축하해요. 마지막으로 봤을 때는 봄이었지요. 이제 겨울에 가려고 해요. 당신의 손에 나를 맡깁니다.** 그리고 내 일본 출판사와 통역에게 오래전 해주신 초대에 이제야 응하게 되었다는 메모를 보냈다. 마지막으로 친구 유키에게 연락을 했다. 일본이 동일본 대지진이라는 대재앙을 겪은 지 이 년이 다 되어간다. 아직도 강렬하게 잔존하는 후폭풍은 내가 이제까지 겪은 모든 참상을 압도하고도 남았다. 멀리서 나는 부모를 잃은 고아들 돕기에 집중하는 유키의 풀뿌리 구호 노력을 지지했다. 그리고 곧 직접 찾아가겠다고 약속한 터였다.

내 성마른 시름은 치워버리고 뭔가 도움이 되는 일을 하면서 가능하면 폴라로이드 묵주를 장식할 이미지 몇 장을 추가할 수 있다면 좋겠다고 생각했다. 내 정신세계를 위해 필요했던 건 그저 새로운 정거장으로 안내받아 나아가는 것뿐이었다. 타로 패에서 카드를 한 장 뽑고, 낙엽 뒤집듯 아무렇지도 않게 또 한 장을 뽑아 뒤집었다. 지금 처한 상황의 진실을 찾아라. 대담하게 출발하라. 나는 편지 세 통에 쓰고 남은 크리스마스 우표들을 덕지덕지 붙여서 델리에 들렀다 오는 길에 우체통에 넣었다. 그리고 스파게티

한 상자, 파, 마늘, 앤초비 한 깡통을 사와서 요리해 먹었다.

카페 이노는 사람이 없어 보였다. 오렌지색 차양 끝을 따라 작은 고드름이 달려 있었다. 내 테이블에 앉아 올리브오일을 곁들인 브라운 토스트를 먹고 카뮈의 『최초의 인간』을 펼쳤다. 얼마 전에 읽었지만 너무 철저히 몰입하는 바람에 아무 기억도 간직하지 못했다. 이건 간헐적으로, 하지만 평생에 걸쳐 맞닥뜨리는 수수께끼다. 유년기에 나는 저먼타운의 기찻길 근처 잡목 덤불숲 속에 앉아 몇 시간이고 책을 읽곤 했다. 검비[4]처럼 책 속으로 아예 깊이 빠져들었고, 가끔은 내가 그 안의 세계에 살고 있다는 착각마저 할 정도였다. 그렇게 그 자리에서 수많은 책을 끝까지 읽었는데, 황홀감에 빠져 책장을 덮고 집에 도착할 무렵엔 내용이 전혀 기억 나지 않는 것이었다. 마음이 쓰이긴 했지만 이 희한한 병세는 혼자만의 비밀로 해두었다. 그런 책들의 표지를 보면 내용이 도저히 풀 수 없는 수수께끼처럼 느껴졌다. 내가 사랑하고 또 그 속에서 살았던 책인데 도무지 기억은 나지 않았다.

『최초의 인간』의 경우에는 카뮈의 필력에 홀려서 플롯보다는 언어에 더 넋을 놓았는지 모르겠다. 그러나 어쨌든, 무엇 하나 생각나는 게 없었다. 읽으면서 정신을 바짝 차리겠다고 작심했지만 첫 단락의 두 번째 문장부터 다시 읽어야 했다. 나선형으로 어지럽게 휘몰아치는 단어들이 기운찬 구름의 꼬리를 붙잡고 동쪽으로 여행하고 있었다. 나는 졸리기 시작했다―김이 오르는 블랙커

4　미국에서 제작된 클레이 애니메이션 〈검비〉의 주인공. 말하는 오렌지색 포니인 포키와 함께 다양한 시공간을 누비며 모험을 한다.

피로도 물리칠 수 없는, 마치 최면에라도 걸린 듯한 졸음이었다. 나는 똑바로 일어나 앉아서 임박한 여행을 생각하며 도쿄에 갈 때 꾸릴 짐의 목록을 작성했다. 카페 이노의 매니저 제이슨이 와서 인사를 했다.

— 또 떠나세요? 그가 물었다.

— 네, 어떻게 알았어요?

— 목록을 작성하고 계시잖아요, 그가 웃음을 터뜨렸다.

항상 작성하는 목록이었다. 하지만 여전히 나는 그 목록을 반드시 작성해야 할 것 같은 강박에 시달린다. 꿀벌 양말, 속옷, 후드 티, 일렉트릭 레이디 스튜디오 티셔츠 여섯 장, 카메라, 삼베 바지, 에티오피아 십자가 그리고 관절 통증을 위한 연고. 내 고민거리라면 어느 코트를 입을까, 어떤 책을 갖고 갈까, 두 가지였다.

그날 밤에는 홀더 형사에 대한 꿈을 꾸었다. 우리는 엔진 매트리스 헐벗은 노트북의 대량 사체 유기 장소─즉, 또 다른 종류의 범죄 현장을 헤치며 걷고 있었다. 그는 가전제품의 산 정상까지 올라가서 주변 지역을 자세히 관찰했다. 홀더 형사 특유의 씰룩거림이 재발했고 〈더 킬링〉에 나올 때보다 더 초조해 보이는 얼굴이었다. 버려진 비행기 격납고 주변의 잔해 더미로 올라갔더니 맞은편에 운하가 보였고 거기에는 내 소형 예인선이 있었다. 대략 4미터 길이의 보트는 목재와 알루미늄 소재였다. 우리는 포장용 궤짝을 깔고 앉아 저 멀리서 천천히 움직이는 녹슨 바지선들을 구경했다. 꿈속에서 나는 꿈인 줄 알고 있었다. 그날의 색채는 터너[5]의 회화 같았다─녹슨 색깔, 황금빛 공기, 채도가 다양한 붉은빛. 홀더의 생각을 다 읽을 수 있을 것만 같았다. 우리는 침묵 속에 앉아

있었고 한참 뒤 그가 일어섰다.

— 저 가야 해요, 그가 말했다.

나는 고개를 끄덕였다. 바지선들이 가까이 다가오자 운하의 폭이 넓어지는 것처럼 보였다.

— 이상한 비율이네요, 그가 불쑥 내뱉었다.

— 여기가 제가 사는 곳이에요, 내가 큰 소리로 말했다.

홀더가 통화하는 소리가 들렸고 목소리가 점점 희미해졌다.

— 몇 가지 매듭짓지 못한 일을 해결하고 있어, 그가 말했다.

다음 며칠 동안 나는 다시 검정 코트를 찾았다. 헛수고였다. 그래도 미시간에서부터 온 오래된 빨랫감으로 가득 찬 지하실에서 커다란 캔버스 가방을 하나 찾긴 했다. 빨랫감 속에 프레드의 플란넬 셔츠 몇 벌이 있었는데, 살짝 곰팡내가 났다. 나는 그 셔츠들을 2층으로 가지고 와서 싱크대에서 손빨래했다. 빨래를 헹구며 캐서린 헵번6 생각을 했다. 그녀는 조지 큐커의 영화판 〈작은 아

5 Joseph Mallord William Turner, 1775~1851. 영국의 화가로 고전적인 풍경화에서 낭만적 경향으로 기울어져 대표작 〈전함 테메레르〉 〈수장〉 등에서 낭만주의적 완성을 보여주었으며 인상파 화가들에게 큰 영향을 끼쳤다. 1828년 이탈리아 여행 후 1840년경까지는 빛나는 색채로 빛과 분위기를 옮긴 객관적 묘사와 주관적 표현을 조화시킨 다수의 풍경화를 그렸다.

6 Katharine Hepburn, 1907~2003. 미국의 여배우. 〈멋진 휴일〉이 성공한 뒤 비극과 희극, 영화와 무대 양쪽에서 활약했다. 독특한 허스키한 목소리와 불가사의한 매력으로 큰 인기를 얻었다. 〈초대받지 않은 손님〉 〈황금 연못〉 등의 작품으로 네 번이나 아카데미 여우주연상을 수상했다. 1928년 펜실베이니아 부호인 루들로 오그덴 스미스와 결혼했고 육 년 만인 1934년 이혼했다. 그 뒤 아홉 편의 영화에 함께 출연한 유부남 배우 스펜서 트레이시와 이십칠 년간 열애했다. 트레이시는 이혼은 하지 않은 채 1967년 죽기 전까지 헵번과 함께 살았다. 트레이시와의 관계를 함구로 일관하던 헵번은 1983년 그의 아내인 루이스가 죽은 이후 트레이시와의 관계를 밝혔다.

씨들〉에서 조 마치 역으로 나를 사로잡았었다. 그리고 수년이 흐른 뒤 나는 스크리브너 서점에서 점원으로 일하던 중에 그녀를 위해 책을 찾아주게 되었다. 그녀는 독서용 테이블에 앉아 책을 한 권 한 권 세심하게 살펴보았다. 작고한 스펜서 트레이시의 가죽 모자를 쓰고 녹색 실크 헤드스카프로 묶어 고정한 차림이었다. 나는 멀찌감치 물러서서, 책장을 한 장 한 장 넘기며 스펜서가 좋아했을까 생각해보는 헵번의 모습을 지켜보았다. 그때는 어린 소녀였기에 그녀의 방식을 완전히 이해하지 못했었다. 나는 프레드의 셔츠를 널었다. 시간이 흐르면서 한때 이해하지 못한 사람들과 한마음이 되는 경우가 종종 있다.

아직도 어느 책을 가져가야 할지 결정하지 못했다. 다시 지하실로 돌아가 'J-1983'이라는 라벨이 붙은 책 상자를 발견했다. 내겐 그해가 일본 문학의 해였다. 한 권 한 권 다 꺼냈다. 어떤 책에는 빼곡하게 주해가 붙어 있었다. 또 다른 책에는 작은 그래프지에 해야 할 일을 적은 메모가 끼워져 있었다—집안일, 낚시 여행에 가져갈 물건 목록, 프레드가 사인한 백지수표도 나왔다. 『요시쓰네』의 면지에 쓰인 아들의 낙서를 따라가다가 다자이 오사무[7]의 『사양』 첫 장을 다시 읽었다. 야들야들한 표지는 트랜스포머 스티커로 장식되어 있었다.

마침내 다자이와 아쿠타가와의 책을 몇 권 골랐다. 둘 다 나로 하여금 글을 쓰도록 영감을 준 작가이고, 열네 시간의 비행에 의미 있는 동행이 되어줄 터였다. 그러나 결과적으로 나는 비행기에서 독서를 거의 하지 못했다. 대신 영화 〈마스터 앤드 커맨더〉[8]를 보았다. 잭 오브리 선장을 보니 너무나 프레드가 생각나서 두 번이

유령 가운

나 보았다. 비행 중에 흐느껴 울었다. 그냥 돌아와. 나는 그런 생각을 하고 있었다. 그만하면 충분히 오래 나를 떠나 있었잖아. 돌아오기만 해. 나는 여행을 중단할게. 자기 옷을 빨아줄게. 고맙게도 나는 잠이 들었고 눈을 떴을 때는 도쿄 상공에 눈이 내리고 있었다.

호텔 오쿠라의 모더니즘적인 로비에 들어가는데 어쩐지 내 일거수일투족이 감시당하고 구경하는 사람들이 미친 듯이 웃어댈 거라는 생각이 들었다. 내 안의 미스터 마구[9]를 끌어내 장단 맞추며 보이지 않는 구경꾼들을 더 즐겁게 해주기로 마음 먹고, 천천히 체크인을 한 뒤 천장 높이 걸린 일련의 육모꼴 등불 아래를 터덜터덜 걸어 엘리베이터로 직행했다. 곧장 그랜드 컴포트 플로어로 갔다. 내 방은 낭만적이지 않았으나 특별히 추가 공급되는 산소로 인해 따뜻하면서도 효율적이었다. 책상 위에 메뉴가 쌓여 있었으나 모두 일본어였다. 호텔과 레스토랑을 탐험하기로 마음 먹었는데, 도무지 커피의 소재를 파악할 수 없어서 심란하기 이를 데 없었다. 내 몸은 시간 감각이 전혀 없었다. 낮인지 밤인지도 알 수 없었지I didn't know if it was day or night, 〈러브 포션 넘버 9Love Potion No. 9〉의 가사가 머릿속에서 무한 반복되는 가운데 나는 휘

7 太宰治, 1909~1948. 일본 쇼와 시대의 소설가. 대학교를 중퇴한 이후 첫 작품집 『만년』을 발표하였다. 그 뒤 낭만파의 동인으로 활동하다가 일본의 패전 이후에는 기성 문학 전반에 대해 비판적이었던 무뢰파로 활동했다. 인간 내면의 극단적 파멸을 다룬 자전적 소설 『인간 실격』으로 논란과 열풍을 불러일으킨 채 자살했다. 본명은 쓰시마 슈지津島修治다.

8 〈Master and Commander〉. 2003년에 제작된 피터 위어 감독의 미국 영화. 러셀 크로와 폴 베타니가 주연을 맡았다.

청거리며 이 층에서 저 층으로 배회했다. 그러다 결국 부스가 있는 중국 식당에서 밥을 먹었다. 대나무 통에 담겨 나오는 만두를 먹고 재스민 차 한 포트를 마셨다. 내 방으로 돌아왔을 때는 담요를 뒤집을 기운도 없었다. 침대 탁자에 놓인 작은 책 더미를 보았다. 손을 뻗어『인간 실격』을 집어 들었다. 손가락을 책등에 밀어 넣은 기억마저 가물가물하다.

나는 내 펜의 움직임을 좇았다. 잉크병에 찍었다가 앞에 놓인 지면을 긁으며 가로지르는 움직임. 꿈속에서 나는 또렷한 의식의 초점을 가지고 다작을 했다. 완전히 다른 구역에 있는 작은 임대 주택의 내 방이 아닌 방에서 지면을 한 장 한 장 채우고 있었다. 미닫이문을 밀면 커다란 장이 나오고 그 속에는 잘 개켜놓은 요가 있었다. 미닫이문 옆에 글자가 양각된 명판이 있었다. 일본어로 쓰여 있었지만 대부분 해독할 수 있었다. **저명한 작가 아쿠타가와 류노스케[10]의 방을 원형대로 보존하고 있으니 정숙하시기 바랍니다.** 나는 괜한 이목을 끌지 않으려고 조심하면서 무릎을 꿇고 요를 찬찬히 살폈다. 스크린이 걷혀 있어서 빗소리가 들렸다. 일어났더니 키가 굉장히 커진 느낌이 들었다. 모든 게 바닥에 야트막하게 놓여 있었기 때문이다. 라탄 의자 위에 은은히 반짝이는 가

9 Mr. Magoo. 1943년 UPA애니메이션사가 제작한 코믹 만화의 캐릭터. 세계 여행을 다니는 백만장자지만 지독한 근시 때문에 우스꽝스러운 일에 봉착한다.

10 芥川龍之介, 1892~1927. 일본 다이쇼 시대를 대표하는 소설가. 예술지상주의 작품이나 이지적으로 현실을 파악한 작품을 많이 써 신이지파로 불린다. 주로 일본이나 중국 설화집에서 제재를 취해 현대적으로 재해석한 작품으로 호평을 받았다. 대표작으로는 「라쇼몬」「코」「게이사쿠 삼매경」「지옥변」「톱니바퀴」등이 있다. 그의 죽음은 다이쇼 시대의 종언으로 여겨지며, 사후 소설가 기쿠치 간에 의해 '아쿠타가와상'이 제정되었다. 현재 일본에서 가장 권위 있는 순문학상이다.

운 한 벌이 걸쳐 있었다. 가까이 다가가 보니 가운이 저절로 짜이고 있었다. 누에들이 작게 찢어진 구멍을 수선하고 넓은 소매를 늘였다. 실을 잣는 벌레들의 모습을 보니 메스꺼워졌고, 몸을 가누려다가 실수로 두세 마리를 짓이겨 죽이고 말았다. 반쯤 목숨이 붙어 꿈틀거리는 누에들을 손바닥에 놓고 보는데, 아주 가는 액체 비단실이 손바닥 전체로 퍼졌다.

잠에서 깨면서 물이 든 텀블러를 찾아 더듬거리는 바람에 그만 물을 쏟고 말았다. 불쌍하게 꿈틀거리던 반 토막 난 벌레들을 씻어버리고 싶었던 것 같다. 내 손가락들이 공책에 닿았을 때 나는 돌연 벌떡 일어나 뭐라고 썼는지 찾았지만, 더 쓴 글은 없었다. 단 한 단어도 없는 것 같았다. 자리에서 일어나 생수 한 병을 미니바에서 꺼내 마시고 커튼을 젖혔다. 밤에 내리는 눈. 그 광경은 깊은 소외감을 불러일으켰다. 하지만 대체 무엇으로부터 소외된 건지는 잘 알 수가 없었다. 객실 전기 주전자로 차를 끓여 공항 라운지에서 주머니에 넣어 온 비스킷 몇 개와 같이 먹었다. 금세 해가 뜰 것이다.

나는 이동식 철제 책상에 앉아 공책을 앞에 펼쳐놓고 뭔가 쓰려고 안간힘을 쓰고 있었다. 대체로 나는 글로 쓰는 것보다 생각이 훨씬 많은 편이다. 그래서 생각을 즉시 지면으로 옮길 수 있다면 얼마나 좋을까 바라곤 했다. 젊었을 때는 사유와 글쓰기를 동시에 하려 했지만 도저히 따라갈 수가 없었다. 그래서 다 포기하고 무지갯빛으로 형형색색 빛나던 비밀 시냇물가에 우리 집 개와 함께 앉아 머릿속으로 글을 썼다. 햇살과 기름이 뒤섞여서, 영롱한 날개가 달린 아기 인어들처럼 물 위를 훑으며 떠다녔다.

그날 아침 하늘에는 여전히 구름이 잔뜩 끼어 있었지만 눈발은 한층 가벼워졌다. 정말로 산소가 객실에 추가로 주입되는 건지, 내가 문을 열면 다 날아가버리는 건지 궁금해졌다. 저 아래 공원 건너편에 화려한 기모노를 입고 긴 소맷자락을 살랑거리는 소녀들이 행진하고 있었다. 성년의 날, 혼돈의 순수가 만들어낸 한 장면이었다. 불쌍한 저 작은 발들! 나는 조리를 신고 눈을 밟는 소녀들의 발을 보며 진저리 쳤지만 그네들의 몸짓은 오히려 터져 나오는 폭소를 말했다. 읊조리다 만 기도문이 길게 드리운 리본처럼 그들의 흔적을 찾아 색색의 기모노 자락을 좇았다. 나는 소녀들이 모퉁이를 돌아 세상을 뒤덮은 안개 속으로 사라질 때까지 하염없이 쳐다보았다.

내 자리로 돌아와 공책을 빤히 바라보았다. 여행의 심층적인 효과로 당연히 나타나는 불가피한 피로에도, 나는 무언가를 생산하고야 말겠다고 단단히 결심했다. 그러나 잠시 눈을 감는다는 유혹은 물리치지 못했고 그러자 즉시 내 눈앞에 점점 커지는 격자 창틀이 나타나 정신없이 흔들렸다. 흠잡을 데 없는 미로의 가장자리가 급류처럼 휘몰아치는 꽃잎으로 뒤덮였다. 수평으로 깔린 구름이 저 멀리 산 위에 형성되었다. 하늘에 둥둥 떠다니는 리 밀러[11]의 입술. 지금은 아니야, 나는 반쯤 소리를 내다시피 말했다. 그딴 초현실주의적 미로에서 길을 잃을 생각은 없단 말이야. 나는 미궁이나

11 Lee Miller, 1907~1977. 본명은 엘리자베스 리 밀러Elisabeth "Lee" Miller. 미국의 사진작가이자 모델이다. 초현실주의 운동에 적극적으로 동참했으며 사진작가 만레이의 연인이자 뮤즈, 공동 작업자였다. 만레이의 유명한 초현실주의풍 사진에 등장하는 하늘에 떠 있는 여자 입술은 바로 리 밀러의 입술이다. 제2차 세계 대전 당시에는 〈보그〉지의 전쟁 특파원으로 활약하며 런던 대공습, 파리 해방, 다샤우 유대인 수용소 등 굵직한 취재를 담당했다.

M 트레인

뮤즈에 대해 생각하고 있었던 게 아니다. 작가들에 대해 생각했다.

우리 아들이 태어난 뒤 프레드와 나는 집에서 멀리 떨어진 곳에는 되도록 가지 않았다. 우리는 종종 도서관에 가서 책을 산더미로 빌려 와서 밤새도록 읽곤 했다. 프레드는 비행의 모든 면에 관심이 고착되었고 나는 일본 문학에 심취해 있었다. 일정한 작가들의 분위기에 완전히 도취된 상태로 침실 옆에 붙어 있는 작은 창고 공간을 내 방으로 바꾸었다. 몇 마에 달하는 검은 천을 사서 마룻바닥과 굽도리 널을 덮었다. 내 살림은 철제 티포트와 핫플레이트, 책을 담을 오렌지 궤짝 네 개였다. 프레드가 방 안을 까맣게 칠해주었다. 나는 길고 낮은 테이블을 앞에 놓고 검은 펠트가 깔린 마룻바닥에 양반 다리로 있곤 했다. 겨울 아침이면 가냘픈 나무들이 새하얀 바람 속에 흩날리는 창밖 풍경에서 색채가 싹 빠진 것처럼 보이곤 했다. 아들이 나이가 차서 자기 방이 필요할 때까지 나는 그 방에서 글을 썼다. 아들에게 방을 내주고 나서는 부엌에서 글을 썼다.

아쿠타가와 류노스케와 다자이 오사무는 나를 그렇게 기적 같은 열정으로 몰아넣는 책들을 썼다. 바로 그때 그 똑같은 책이 지금 침대맡 탁자에 놓여 있다. 그들을 생각했다. 그들은 미시간으로 나를 찾아왔고 이제 나는 그들을 다시 일본으로 데리고 왔다. 두 작가 모두 자기 손으로 목숨을 끊었다. 아쿠타가와는 어머니의 광기를 물려받았을까 봐 두려워 치사량의 베로날[12]을 삼킨 뒤 잠든 아내와 아들 옆에 요를 깔고 쪼그려 누웠다. 그보다 나이가 어렸

12 바르비탈의 제품명. 진정, 진통, 최면에 쓰이는 향정신성의약품.

던 다자이는 충성스러운 도제로서 거장의 고행복을 물려 입었던 모양이다. 여러 번 거듭한 자살 기도가 모두 미수에 그치자 결국 그는 홍수에 물이 불어 진흙탕이 된 다마가와 상수원에 몸을 던져 연인과 동반 자살을 했다.

아쿠타가와 류노스케는 천성적으로 저주를 받았고 다자이 오사무는 스스로를 저주했다. 처음에는 두 사람 모두에 대해 뭐든 써보자는 생각을 했다. 꿈속에서는 아쿠타가와가 글을 쓰던 책상 앞에 앉아봤던 나지만 그의 평화를 어지럽히는 건 아무래도 망설여졌다. 하지만 다자이는 얘기가 달랐다. 그의 혼령은 마술에 걸린 콩 나무처럼 어디에나 있는 것 같았다. 불쌍한 남자, 그런 생각을 하면서 다자이 오사무를 글감으로 골랐다.

깊이 마음을 모아 집중하면서 작가와의 교감을 시도했다. 그러나 생각의 속도를 따라갈 수가 없었다. 생각은 연필보다 빨랐고 난 아무것도 쓰지 못했다. 긴장을 풀자, 나를 타일렀다. 넌 주제를 골랐고 주제가 너를 고른 거야. 그는 찾아올 거야. 주변 분위기는 활기 넘치면서도 절제되어 있었다. 갈수록 조바심이 나면서 급기야 저변에 불안감이 깔렸다. 나는 이게 다 커피가 모자라서라고 탓했다. 곧 손님이라도 오기로 한 것처럼 어깨 너머를 돌아보았다.

— 무無란 무엇이죠? 나는 성마르게 다그쳤다.

— 거울 없이도 보이는 당신의 눈이지요, 그게 대답이었다.

갑자기 배가 고팠지만 내 방을 떠나고 싶은 생각은 전혀 들지 않았다. 그래도 다시 중국 식당으로 돌아가 메뉴에서 내가 먹고 싶은 요리의 그림을 가리켰다. 그러자 새우 완자와 찐 양배추 만두를 댓잎으로 감싸 대바구니에 담아 내왔다. 냅킨에 다자이를 닮

M 트레인

은 얼굴을 그렸다. 한때는 핸섬하면서도 코믹했을 얼굴 위에 아무렇게나 자란 머리카락을 과장해서 그렸다. 그러고 보니 두 작가 모두 이 매력적인 특질을 공유하고 있었다. 둘 다 제멋대로 끝이 뻗치는 머리카락의 소유자였구나, 하는 생각이 문득 뇌리를 스쳤다. 음식 값을 지불하고 엘리베이터로 돌아왔다. 내가 묵는 호텔 구역은 불가해하리만큼 텅 비어 있었다.

일몰, 일출, 밤새도록, 내 몸은 시간 감각이 아예 없었다. 그래서 나는 그 사실을 받아들이고 프레드식으로 진행했다. 시침도 분침도 따르지 않았다. 일주일 내로 에이스와 다이스의 시간대에 함께 존재하게 될 테지만, 오로지 뭔가 가치 있는 글 몇 장을 써내고 싶다는 소망뿐 아무런 계획도 설계도 없는 지금의 나날은 온전히 나의 것이었다. 이불 밑으로 기어 들어가 책을 읽으려 했지만「지옥변」중간에서 혼절해버리는 바람에 오후 대부분과 저녁으로 이어지는 황혼 녘을 놓치고 말았다. 잠에서 깼을 때는 이미 저녁 식사를 하기에 너무 늦은 시각이어서 미니바에서 간단한 요깃거리를 꺼냈다. 와사비 가루가 뿌려진 생선 모양 크래커 한 봉지, 대형 사이즈 스니커즈 초콜릿 바, 아몬드 한 병이었다. 저녁 식사는 진저에일을 곁들여 대충 삼켰다. 입을 옷을 내놓고 샤워한 뒤 외출하기로 했다. 하다못해 주차장이라도 한 바퀴 돌 생각이었다. 축축한 머리를 워치캡으로 가리고 밖으로 나가 아까 젊은 처녀들이 걸어간 길을 따라갔다. 야트막한 언덕을 깎아 만든 계단이 있었는데 아무리 봐도 어디로 이어지는 것 같지가 않았다.

어느새 무의식적으로 매일의 일과 비슷한 게 형성되어 있었다. 책을 읽고 철제 책상 앞에 앉았다가 중국 음식을 먹고 야밤의 눈

밭에서 내 발자국을 되밟곤 했다. 자꾸만 고개를 드는 불안감은 반복적인 행동으로 잠재우려 했다. 다자이 오사무라는 이름을 거듭, 거듭, 거의 백 번쯤 쓰고 또 썼다. 불행하게도 작가의 이름 철자를 쓴 페이지는 아무 값어치도 없었다. 내 엄준한 집필의 규율은 되는 대로 아무렇게나 써 갈기는 무의미한 서예의 그물망에 빠져버렸다.

그러나 어쨌든 나는 화두에 가까이 접근하고 있었다―넋이 나간 다자이, 무능한 낙오자, 귀족적 부랑아. 제멋대로 뾰족뾰족 치솟은 머리카락이 눈에 선했고 저주받은 회한의 에너지가 온몸으로 느껴졌다. 나는 일어나 주전자에 물을 끓이고 말차를 좀 마신 뒤 행복의 구름으로 걸어 들어갔다. 일기장을 덮고 호텔 편지지 몇 장을 앞에 놓았다. 길고 느릿하게 호흡하면서 나 자신을 텅 비우고 다시 시작했다.

어린 잎사귀들은 나무에서 떨어지지 않고 겨울이 다 지날 때까지 악착같이 붙어 있었다. 바람이 휘파람을 불어도 여전히 당돌하게 녹색으로 남아 있어서 모두를 경악하게 만들었다. 작가는 꿈쩍도 하지 않았다. 나이 지긋한 어른들은 그를 혐오스러운 눈길로 바라보았다. 그들 눈에 그는 늘 위태롭게 경계에 서 있는 불안정한 시인이었다. 반면 작가는 어른들에게 경멸의 시선을 보내며, 자기 자신이 결코 무너지지 않는 파도의 물마루를 타는 우아한 서퍼라고 상상했다.

지배계급, 그는 외친다, 지배계급이란.

그는 흥건한 식은땀 속에서 잠을 깬다. 셔츠가 소금기로 뻣뻣하다. 젊은 시절부터 달고 다니던 결핵은 화석화되어 아주 작은 씨앗처럼 촘

촘히 박혔다. 미세한 검은 깨알이 그의 허파에 넉넉히 뿌려져 있었다. 폭음으로 발작이 시작되었다. 낯선 여자, 낯선 잠자리, 끔찍한 기침이 만화경 같은 피 얼룩을 낯선 시트 위에 흩뿌린다.

나라고 어쩔 도리가 없어, 그가 외친다. 우물은 술주정뱅이의 입술을 간구한단 말이다. 나를 마셔 나를 마시라고, 우물이 외친다. 끈질긴 조종이 울린다. 신의 연도.

넘실거리는 소맷자락 밑에서 그의 깡마른 팔뚝이 파르르 떤다. 낮은 테이블 위로 구부정하니 앉아서 짤막하게 자살의 변을 쓰지만 왠지 전혀 다른 글이 되어버리고 만다. 금식하는 필경사 같은 자제력으로 치닫는 혈류의 속도를, 심장박동을 느리게 붙잡으며, 그는 써야만 하는 글을 쓴다. 말들이 고대의 마술 주문처럼 지면을 가로질러 퍼져 나가고, 그는 자기 손목의 움직임을 낱낱이 의식하고 있다. 뽀얀 백혈구가 수혈된 것처럼 온몸 구석구석으로 흘러 퍼지는 50밀리리터의 차가운 우유, 유일한 기쁨을 그는 만끽한다.

갑작스레 환하게 밝아온 새벽빛에 소스라쳐 놀란다. 휘청거리며 정원으로 나간다. 원색의 꽃이 불길 같은 혓바닥을 내밀고 있다. 붉은 여왕 같은 불길한 서양 협죽도. 언제부터 꽃이 이렇게 불길해진 걸까? 언제부터 모든 게 틀어져버렸는지 기억하려 애쓴다. 어쩌다가 그의 삶은 타락한 창녀의 발에서 풀어져 나온 리넨처럼 가닥가닥 다 풀어져버린 걸까?

그는 사랑이라는 질병에 제압당했다, 수 세대에 걸쳐 물려받은 그 취기에 압도당했다. 언제 우리는, 눈 덮인 강둑을 터덜터덜 걸어갈까? 그는 궁금하다. 달빛이 그의 외투 자락에 물든다. 긴 가죽 외투, 오래된 양피지 같은 색깔의 묵직한 공단 안감이 덧대어져 있고 소매 뒤편으로, 옷

깃 아래 왼쪽 겨드랑이를 지나 심장 위로 수직으로 쓰인 글씨, 뚜렷한 그의 필체로 "먹어라 아니면 죽어라"라고 쓰여 있다. 먹어라 아니면 죽어라. 먹어라 아니면 죽어라. 먹어라 아니면 죽어라.

그런 외투를 손에 쥐어볼 수 있다면 얼마나 좋을까 생각하면서, 나는 펜을 멈췄다. 그리고 전화가 울리는 걸 깨달았다. 에이스를 대신한 다이스였다.

— 벨이 여러 번 울렸어요. 우리가 방해가 됐나요?

— 아니, 아니에요, 소식을 듣게 되어 기뻐요. 다자이 오사무를 위한 글을 좀 쓰고 있었어요, 내가 말했다.

— 그러면 우리가 짠 일정을 좋아하시겠군요.

— 준비 다 됐어요. 뭐부터 할까요?

— 에이스가 미후네에 저녁 식사를 예약해놨어요. 그다음에 내일 계획을 짜면 되죠.

— 한 시간 뒤에 로비에서 만나요.

나는 미후네라는 선택에 기분이 좋아졌다. 위대한 일본 배우 미후네 도시로[13]를 테마로 한 그 식당을 감상적인 이유에서 아주 좋아했다. 뭐니 뭐니 해도 다량의 사케가 소비될 테고 아마 특별한 소바 요리가 나를 위해 준비될지도 모른다. 나의 고독을 이보다 더 멋지게 잘라내는 길이 또 있을까. 재빨리 소지품을 챙기고 아스피린을 호주머니에 슬쩍 넣고는 에이스와 다이스와 재회했

13 三船敏郎, 1920~1997. 일본의 영화배우. 세계적으로 널리 알려진 일본을 대표하는 배우다. 주로 구로사와 아키라 감독과 콤비를 이루어 활동했다. 1950년 〈라쇼몬〉으로 국제적으로 알려졌고 〈요진보〉 〈붉은 수염〉으로 베네치아 국제영화제 남우주연상을 수상하며 할리우드에 진출했다.

다. 예상대로 사케가 흘러넘쳤다. 구로사와의 영화 같은 분위기에 흠뻑 젖어, 우리는 즉시 일 년 전 놓쳤던 대화의 가닥을 잡았다 — 무덤, 사원 그리고 눈 덮인 숲.

다음 날 아침, 그들은 빨강과 흰색 새들 슈즈처럼 생긴 에이스의 투톤 피아트를 몰고 나를 데리러 왔다. 우리는 커피를 찾아 주위를 돌았다. 드디어 커피를 마실 수 있게 되어 행복해하는 나를 보고 에이스가 작은 보온병에 나중에 마실 커피를 담아 챙겨주었다.

— 몰랐어요? 다이스가 물었다. 호텔 오쿠라의 리노베이션한 신관에서 제대로 된 아메리칸 브렉퍼스트를 파는데요?

— 아, 전혀요, 나는 웃었다. 드럼통 몇 통분의 커피를 놓친 게 틀림없네요.

에이스한테라면 나는 두말 않고 여행 일정을 받아들 수 있었다. 그의 선택은 일관되게 내 취향과 합일했으니까. 우리는 가마쿠라의 불교 사원 고토쿠인에 가서 에펠탑처럼 머리 위에 우뚝 솟은 거대한 불상에 참례했다. 신비스러운 위압감에 눌려 간신히 사진 한 장을 찍었을 뿐이다. 폴라로이드 사진 껍데기를 벗겨 보니 현상액이 불량이라 불상의 머리가 찍히지 않았다.

— 머리를 숨기고 싶었나 보군요, 다이스가 말했다.

순례 여행의 첫날, 나는 카메라를 거의 쓰지 않았다. 우리는 구로사와 아키라의 공식 명판 옆에 꽃다발을 놓았다. 〈주정뱅이 천사〉에서 걸작 〈란〉에 이르는 위대한 필모그래피를 되새겨 생각했다. 대서사극 〈란〉을 봤다면 아마 셰익스피어마저도 전율을 느꼈을 것이다. 디트로이트 교외의 동네 극장에서 〈란〉을 체험한 기억

이 난다. 프레드가 내 마흔 살 생일에 데리고 가주었다. 아직 해가 떨어지기 전이었고 하늘은 환하고 맑았다. 그러나 세 시간에 달하는 영화가 상영되는 사이, 우리는 까맣게 몰랐지만 극장 문을 나섰을 때는 눈 폭풍이 덮쳐와 휘몰아치는 눈발로 하얗게 바랜 검은 하늘이 기다리고 있었다.

— 우리는 아직도 영화 속에 있는 거야, 프레드가 말했다.

에이스는 엔가쿠지 묘역의 지도를 살펴보았다. 기차역을 지나칠 때, 나는 잠깐 멈춰 서서 참을성 있게 기다리다가 기찻길을 건너는 사람들을 구경했다. 무자비한 각도로 찍힌 과거의 장면들이 요란한 말발굽 소리를 내며 내달려 지나치듯이 낡은 급행열차가 덜컹거리며 지나갔다. 우리는 덜덜 떨면서 영화감독 오즈 야스지로[14]의 무덤을 찾아 헤맸다. 고지의 작고 후미진 곳이었기 때문에 그리 쉬운 일이 아니었다. 우리는 그의 묘석 앞에 사케 몇 병을 차려놓았다. 묘석은 검은 화강암 입방체로 아무것도 없음을 상징하는 '무無'라는 글자 하나만 새겨져 있었다. 여기라면 행복한 부랑아가 은신하며 모든 걸 다 잊고 술을 마실 수 있겠다 싶었다. 오즈는 사케를 사랑했다고, 에이스가 말해주었다. 아무도 감히 그의 술병을 따지 못했다고 한다. 눈이 만물을 덮었다. 우리는 돌계단을 올라 향을 태우고 연기가 쏟아져 내리다가 얼어붙는다는 게 뭔지 한번 느껴보려는 듯 미동도 없이 정지하며 부유하는 광경을

14 小津安二郎, 1903~1963. 일본의 영화감독. 미조구치 겐지, 구로사와 아키라와 함께 일본 영화의 3대 거장으로 꼽힌다. 주로 서민들 사이의 관계와 의사소통, 가족 간의 유대감 등을 영화의 소재로 했다.

바라보았다.

　영화의 장면들이 대기를 관통하며 명멸했다. 여배우 하라 세쓰코[15]가 양지바른 곳에 누운 모습, 솔직하고 명료한 그녀의 표정 그리고 눈부신 미소. 하라는 두 거장과 모두 작업했다. 처음에는

15　原節子, 1920~2015. 일본의 여배우. 대표작으로는 오즈 야스지로 감독의 〈만춘〉과 〈동경 이야기〉 등이 있다. 1963년에 은퇴하였으며 2000년에 발표된 키네마 준보의 20세기 영화 스타 · 여배우편에서 일본 여배우 제1위를 차지했다. 일본인에게 하라 세쓰코는 전통적인 가 치와 아름다움을 완벽하게 구현한 여배우로서 '영원한 처녀'로 남아 있다. 서구인에게 그녀는 구로사와 아키라의 〈우리 청춘 후회 없다〉와 나루세 미키오의 〈밥〉으로도 유명하지만, 뭐니 뭐니 해도 오즈 야스지로 감독과 함께 기억될 것이다.

기타가마쿠라 역, 겨울

구로사와 아키라와 함께 일했고, 다음에 오즈 야스지로와 여섯 편의 영화.

— 하라는 어디에 안장되었나요? 나는 커다란 하얀 국화 꽃다발을 한 아름 안고 가서 그녀의 묘석 앞에 놓아야겠다고 생각하며 물었다.

— 아직 살아 있어요, 다이스가 통역해주었다. 아흔두 살이죠.

— 백 살까지 건강하게 사시기를, 나는 말했다. 참으로 그녀답다.

다음 날 아침은 찌무룩하니 구름이 잔뜩 끼어 있었다. 먹구름 그늘이 답답했다. 나는 다자이 오사무의 묘역을 쓸고 묘석이 그의 몸이라도 되는 것처럼 닦아주었다. 화병을 씻어 헹구고 양쪽 화병에 싱싱한 꽃을 갈아 꽂았다. 결핵의 각혈을 상징하는 붉은 양란과 하얀 포시티아 가지. 과일에는 날개 달린 씨가 많이 달려 있다. 포시티아는 희미한 아몬드 향을 풍긴다. 우윳빛 단 꿀을 생산하는 작은 꽃들은 결핵으로 몸이 가장 쇠약해졌을 때 그의 유일한 낙이었던 하얀 우유를 상징했다. 그리고 안개꽃을 약간 더했다—아주 작은 하얀 꽃으로 이루어진 구름 같은 꽃차례—영어로 '아기 숨결babies' breath'이라는 이름의 꽃으로 오염된 폐를 깨끗하게 씻어주고 싶어서였다. 꽃들이 작은 다리를 놓았다, 서로 맞닿은 손길처럼. 나는 굴러다니는 돌멩이 몇 개를 주워서 호주머니에 넣었다. 그리고 둥근 향로에 향을 넣고 반듯하게 펼쳤다. 달콤한 향이 밴 연기가 그의 이름을 에워쌌다. 우리가 막 떠나려 할 때 불쑥 해가 나와 만물을 환하게 비추었다. 아마 안개꽃이 표적을 찾았나 보다. 그래서 다자이가 깨끗해진 폐로 햇빛을 차단했던 구름을 훅

향로, 아쿠타가와 류노스케의 무덤

묘역을 떠나며

불어 날려버렸나 보다.

— 그분이 행복하신 것 같군요, 나는 말했다. 에이스와 다이스가 고개를 끄덕여 내 말에 동의했다.

마지막 행선지는 지겐지의 공동묘지였다. 아쿠타가와의 무덤이 가까워지자 다시 전에 꾼 꿈 생각이 났고, 나는 그 꿈이 내 감정을 어떻게 색칠할까 궁금해졌다. 죽은 사람들은 호기심을 품고 우리를 본다. 재, 뼛조각, 한 줌의 모래, 유기물의 본질, 기다림. 우리는 헌화를 했으나 잠을 이룰 수 없다. 우리는 구애받고, 조롱당하고, 성배 기사장 암포르타스처럼 절대로 낫지 않는 상처로 고통받는다.

몹시 추웠고 또다시 하늘은 시커멓게 어두워졌다. 나는 이상하게 초연하고 마비된 느낌이었지만, 시각적으로는 연루되어 있었다. 대비되는 그림자에 이끌려 향로 사진을 네 장 찍었다. 네 장 모두 비슷했지만, 만족스러웠다. 병풍의 패널이 된 사진들이 머릿속에 그려졌다. 네 개의 패널 하나의 계절. 내가 아쿠타가와에게 절을 하고 감사의 인사를 하는 사이 에이스와 다이스는 서둘러 차로 돌아갔다. 그들을 뒤따라가는데 변덕스러운 해가 또 돌아왔다. 너덜너덜한 삼베로 휘감은 벚나무 고목 한 그루를 지나쳤다. 싸늘한 빛이 나무를 동여맨 천의 질감에 깊이를 더했고 나는 마지막 샷을 프레임에 담았다. 희극적 가면의 유령 같은 눈물이 삼베의 해진 올 위로 줄무늬를 그리며 흐르는 것처럼 보였다.

다음 날 저녁 나는 벌써부터 고립된 은둔자의 반복적 일상을 개탄하며 호텔을 바꾸려고 마음의 준비를 하고 있었다. 그간 나는

호텔 오쿠라라는 고치 속에 불쌍한 나방 두 마리와 함께 처박혀 있었다. 나방들은 얼굴을 숨기지 않았지만 굳이 밖으로 나올 생각도 없어 보였다. 철제 책상 앞에 앉아서 앞으로 해야 할 일의 목록을 작성했다. 출판사와 번역자를 만나는 일도 포함되었다. 다음에는 유키를 만나, 2011년 동일본 대지진과 쓰나미로 고아가 된 학생들을 위한 지속적 구호 활동에 도움을 줄 생각이었다. 내가 막 바꾸려 하는 지금의 물줄기에 벌써부터 아스라한 향수를 느끼며 작은 수트케이스에 짐을 꾸렸다. 내 손으로 만들어낸 나의 세상, 성냥으로 쌓은 사원처럼 유약한 내 세상에서 보낸 한 줌의 나날이 벌써 그리웠다.

옷장으로 들어가 요와 메밀 베개를 꺼냈다. 바닥에 요를 깔고 이불을 둘러썼다. 내가 보고 있는 건 18세기를 배경으로 한 일종의 텔레비전 멜로드라마였다. 드라마는 자막도 일말의 행복도 없이 천천히 흘러갔다. 그러나 나는 흡족했다. 이불이 구름 같았다. 나는 덧없이 표류하며, 작은 목선의 돛에 한없이 슬픈 장면을 그리며 흐느껴 우는 처녀의 붓을 따라 떠다녔다. 처녀가 이 방 저 방을 맨발로 배회하자 가운 자락에서 바람 소리가 났다. 처녀는 여닫이문을 열고 눈 덮인 강둑으로 나갔다. 강에는 얼음이 없었고 배는 그녀를 두고 떠났다. 눈물의 강에 배를 띄우지 말아요, 무섭게 휘몰아치는 바람이 울부짖었다. 처녀는 무릎을 꿇고 열쇠를 꼭 쥔 채 옆으로 누워 끝없는 잠의 친절을 받아들였다. 그녀의 가운 소매는 섬세한 매화꽃이 만개한 꽃가지 문양으로 장식되어 있었다. 꽃송이 한가운데 짙은 색으로 미세한 비말이 흩뿌려져 있었다. 비말이 배열을 바꾸어 잔잔한 여백의 테두리에 길게 늘인 섬

희극의 가면

을 닮은 문양을 이루었다.

아침에 에이스가 차를 가져와 좀 더 중심가의 호텔로 데려다주었다. 출판사에서 골라준 호텔은 시부야 기차역 근처였다. 현대식 타워의 18층에 자리한 내 객실에서는 후지 산이 보였다. 호텔에는 도자기 찻잔에 커피를 내주는 작은 카페가 있었다. 마시고 싶은 만큼 얼마든지 커피를 마실 수 있었다. 그날은 하루 종일 일정이 꽉 차 있었는데, 활발한 분위기는 뜻밖의 반가운 기분 전환이되었다. 밤늦게 창가에 앉아 나는 하얀 망토를 두른 모습의 거대한 산을 바라보았다. 그 산은 일본을 지켜주는 것처럼 보였다.

아침에는 도쿄 역에서 초고속 열차를 타고 유키가 기다리는 센다이로 향했다. 그녀의 미소 뒤에 너무나 많은 다른 것들이 보였다. 대참사의 슬픔. 나는 그간 멀리서 그녀의 일을 도왔고, 이제 우리는 새로운 노력의 결실을, 한없는 상실을 겪은 불행한 아이들을 헌신적으로 돌본 후견인들에게 돌리려 했다. 아이들은 가족과 집, 그네들이 알고 또 믿었던 자연을 통째로 잃어버리고 말았다. 유키는 시간을 내어 아이들을 가르치는 교사들과 상담을 했다. 우리가 떠나기 전에 그들은 센바즈루라는 귀한 선물을 주었다. 실로 꿴 천 마리의 종이학이었다. 건강과 행운의 궁극적인 징표인 귀한 선물을 주기 위해 수많은 작은 손가락이 열심히도 움직여 일했을 것이다.

나중에 우리는 한때는 북적이던 유리아게 어항을 찾았다. 30미터가 넘는 높이의 강력한 쓰나미는 무려 천 채 이상의 집을 쓸어버리고 만신창이가 된 어선 몇 척만 남겨놓았다. 이제 경작이 중

단된 논은 백만 마리도 넘는 생선의 시체로 뒤덮였고, 몇 달 동안이나 썩는 냄새가 공기 중에서 사라지지 않았다. 시리게 추운 날이었고, 유키와 나는 말없이 서 있었다. 끔찍한 피해상을 보게 될거라 예상했지만, 눈앞에 펼쳐진 광경에는 대책이 없었다. 물 근처 눈밭에 작은 불상이 있었고, 한때는 번성한 어촌이었던 곳을 내려다보는 외로운 암자가 있었다. 우리는 암자로 이어지는 계단을 올랐다. 소박한 슬레이트 비석이었다. 너무 추워서 기도도 할수가 없었다. 사진 찍으실 건가요? 유키가 물었다. 나는 황폐한파노라마를 내려다보며 고개를 저었다. 어떻게 무의 사진을 찍는단 말인가?

유키는 내게 꾸러미 하나를 주었고 우리는 작별 인사를 나누었다. 나는 도쿄로 돌아오는 초고속 열차에 몸을 실었다. 기차역에도착하자 에이스와 다이스가 나를 기다리고 있었다.

— 작별 인사를 한 줄 알았는데요.

— 당신을 버리고 갈 수가 있어야죠.

— 다시 미후네로 갈까요?

— 그럽시다, 갑시다. 틀림없이 사케가 기다리고 있을 거예요.

에이스는 고개를 끄덕이며 미소를 지었다. 사케를 마셔줄 시간이었다, 우리의 마지막 밤은 사케로 흠뻑 젖었다.

— 세상에, 정말 멋진 잔과 도쿠리예요, 내가 짚어 말했다. 빨간색의 작은 낙관이 찍힌 청록색 도자기였다.

— 그게 구로사와의 공식 사인이에요, 다이스가 말했다.

에이스는 깊은 생각에 잠겨 턱수염을 잡아당겼다. 나는 식당안을 돌아다니며, 구로사와가 〈란〉에서 그린 대담하고 컬러풀한

전사의 묘사에 찬탄을 금치 못했다. 행복하게 다시 차로 돌아왔을 때, 에이스가 낡은 가죽 가방에서 도쿠리와 잔을 꺼냈다.

— 우정의 이름으로 우리 모두 도둑이 되었군요, 내가 말했다.

다이스가 통역하려 했지만 에이스가 손을 들어 막았다.

— 알아들었습니다, 그가 진지하게 말했다.

— 두 분 모두 그리울 거예요, 내가 말했다.

그날 밤 나는 잔과 도쿠리를 침대 옆 테이블에 놓아두었다. 아직도 사케 몇 방울이 남아 있었지만 나는 설거지를 하지 않았다.

미온한 숙취와 함께 잠에서 깨어났다. 찬물로 샤워를 하고 도무지 어디로 가는지 알 수 없는 에스컬레이터의 미로를 따라갔다. 내가 정말로 원했던 건 커피였다. 찾아 헤매다가 익스프레스 커피숍을 발견했다. 커피 한 잔과 미니 크루아상이 900엔이었다. 나와 마주 보는 테이블에는 양복에 흰 셔츠, 넥타이 차림의 삼십대 남자가 앉아서 노트북으로 일을 하고 있었다. 정장의 은근한 스트라이프가 눈에 들어왔다. 두드러지지 않으면서도 확실히 달라 보였다. 평범한 비즈니스맨답지 않은 몸가짐이었다. 그는 노트북을 바꾸더니 커피 한 잔을 더 따라 마시고 계속 작업을 했다. 나는 그가 보여주는 차분하면서도 복합적인 집중력에, 반듯한 이마에 패인 빛의 이랑에 감동받았다. 그는 핸섬했다. 어떤 면에서는 젊은 미시마 유키오와 비슷하게 예의범절과 조용한 불륜, 윤리적 헌신의 분위기를 은근히 풍겼다. 나는 지나치는 사람들을 구경했다. 시간도 흐르고 있었다. 그날은 기차를 타고 교토로 일일 여행을 다녀올까 생각했었지만, 조용한 이방인 맞은편에서 커피를 마시는 쪽

무
225

이 더 좋았다.

결국 교토에 가지 않았다. 마지막으로 한 번 더 산책하며, 혹시라도 길거리에서 무라카미 하루키와 마주치면 어떤 일이 벌어질까 상상했다. 하지만 사실 나는 도쿄에서 무라카미를 전혀 느끼지 않았고, 세타가와 구가 바로 몇 킬로미터 거리에 있는데도 미야와키 씨 집을 찾지 않았다. 죽은 작가들에게 사로잡힌 나머지 허구와의 접촉을 가뿐히 건너뛰었던 것이다.

어쨌든 무라카미는 여기 있지도 않으니까, 나는 생각했다. 십중팔구 어딘가 다른 곳에서, 라벤더 밭 한가운데 있는 스페이스 캡슐에 봉인된 채로 말들을 가지고 씨름하고 있을 것이다.

그날 밤 나는 혼자 저녁 식사를 했다. 전복 찜, 녹차 소바, 따뜻한 차로 구성된 우아한 한 끼니였다. 유키가 준 선물을 풀어 보았다. 바다 거품 빛깔의 묵직한 종이로 포장된 산호색 상자였다. 연한 티슈페이퍼 속에는 나가노 현 특산 소바면이 있었다. 겹겹이 두른 진주 목걸이처럼 타원형 상자에 곱게 들어 있었다. 마지막으로 나는 사진에 주목했다. 침대 위에 사진을 쫙 펼쳤다. 대부분은 기념품 더미로 들어갔지만, 아쿠타가와의 묘지에 놓인 향로 사진들은 장점이 있었다. 그래도 빈손으로 집에 돌아가지는 않게 생겼다. 잠시 일어나 창가에 서서 시부야의 불빛을 내려다보고 저 멀리 후지산을 바라보았다. 그리고 작은 단지에 든 사케를 땄다.

— 당신에게 건배, 아쿠타가와, 당신에게도 건배, 다자이. 이 말과 함께 나는 잔을 비웠다.

— 우리한테 당신 시간을 허비하지 말라고, 그들이 말하는 것 같았다. 우리는 그저 부랑아일 뿐이오.

— 작가들은 다 부랑아지요, 나는 중얼거렸다. 나도 언젠가는 당신네 패거리로 쳐줬으면.

태풍 공기 악마들

나는 귀국하는 길에 거꾸로 가서 로스앤젤레스를 경유했고, 공항에 가까운 베니스 비치에서 며칠 체류했다. 바위에 앉아 바다를 하염없이 바라보며 사방으로 교차하는 음악 소리를 들었다. 혁신적인 화성 감각을 지닌 불협화음의 레게 음악이 다양한 붐박스들로부터 흘러나왔다. 피시 타코를 먹고 베니스 보드워크에서 한 블록 거리에 있는 카페 콜라쥬[1]에서 커피를 마셨다. 굳이 귀찮게 옷을 갈아입지도 않았다. 바짓단을 걷어 올리고 바닷물 속에서 걸었다. 추웠지만 피부에 닿는 소금기가 기분 좋았다. 수트케이스나 컴퓨터를 열 힘도 없었다. 검정 면 자루 가방에 들어 있는 소지품으로 생활을 해결했다. 파도 소리를 들으며 잠이 들었고 남들이 버리고 간 신문을 읽느라 아주 오랜 시간을 보냈다.

콜라쥬에서 마지막 커피를 마시고 공항으로 향했다. 공항에 도착한 나는 가방을 다 호텔에 두고 왔다는 사실을 깨달았다. 여권과 하얀 펜, 칫솔, 여행용 사이즈의 웰렐다 소금 치약, 중간 크기의 몰스킨만 달랑 들고 비행기에 올랐다. 읽을 책도 없었거니와 비행시간이 다섯 시간이나 되는데 기내 엔터테인먼트 시스템도

1 캘리포니아의 베니스 비치에 위치한 활발한 분위기의 카페로 커피와 간단한 식사를 제공한다.

없었다. 나는 즉시 갇힌 느낌이 들었다. 국내 최고의 스키 리조트 열 곳을 다룬 항공사 잡지를 뒤적거리다가 결국 잡지 양면에 인쇄된 유럽과 스칸디나비아반도 지도를 펼쳐놓고 내가 가본 곳의 지명에 전부 동그라미를 치는 일에 몰두했다.

몰스킨 커버 안쪽에는 대략 1,300엔과 사진 넉 장이 들어 있었다. 사진을 트레이 테이블에 펼쳐놓았다. 파리 보쥬 광장에 있는 카페 위고 앞에서 찍은 딸 제스의 사진, 아쿠타가와 묘지의 향로를 찍은 아웃테이크 두 장, 눈밭에 서 있는 시인 실비아 플라스[2]의 묘석. 제스에 대해 뭔가 써보려 했지만, 딸아이의 얼굴이 그 애 아빠를 너무나 닮아서, 우리 옛 삶의 유령들이 사는 그 자랑스러운 궁전의 메아리가 들려와서 아무것도 쓸 수가 없었다. 나는 사진 석장을 다시 주머니에 넣고 눈밭의 실비아에 집중했다. 좋은 사진은 아니었다. 일종의 겨울 참회의 소산이었기 때문이다. 나는 실비아에 대해 글을 쓰기로 마음을 정했다. 뭔가 읽을거리가 필요해서 스스로 글을 썼다.

문득 내가 연신 자살로 달리고 있다는 생각이 떠올랐다. 아쿠타가와. 다자이. 플라스. 익사, 바르비탈 그리고 일산화탄소 중독. 망각의 세 손가락이 다른 모든 것을 지워버린다. 실비아 플라스는 1963년 2월 11일 런던의 아파트 부엌에서 목숨을 끊었다. 서른 살이었다. 영국 역사상 가장 추운 겨울로 기록되었다. 복싱데이[3]부터 줄곧 눈이 내려 도랑에 눈 더미가 높이 쌓였다. 템스 강은 꽁

<hr />

[2] Sylvia Plath, 1932~1963. 미국의 시인이자 소설가다. 어렸을 때부터 문학에 재능을 보였으며, 시와 함께 자전적 소설인 『벨 자』로 명성을 얻었다. 영국의 계관시인 테드 휴스와 결혼했고, 미모와 재능을 겸비한 영미 문학계의 골든 커플로 이름을 날렸으나 결혼 생활은 불행하게 끝났고 플라스는 자살을 선택했다.

꽁 얼었고 고원의 양들은 먹이가 없어 굶주렸다. 남편인 시인 테드 휴스는 그녀를 떠났다. 부부의 어린아이들은 안전하게 침대에 뉘어 있었다. 실비아는 머리를 오븐에 처박았다. 그렇게 압도적인 고독이 존재한다니 상상만으로도 전율할 따름이다. 타이머가 짤깍짤깍 내려가고 있었다. 몇 초가 남았다, 아직도 가스를 끄고 살아날 수 있다. 그 몇 초 동안 그녀의 마음속에 어떤 생각이 스쳤을까. 아이들, 잉태하다 만 시 한 편, 다른 여자와 토스트에 버터를 바르는 바람둥이 남편. 그 오븐은 어떻게 되었을까. 어쩌면 다음에 온 세입자가 흠 없이 깨끗한 레인지를 받았을지도 모른다. 시인의 마지막 반추를 담고 금속 경첩에 연갈색 머리카락 한 가닥이 끼어 있는 거대한 성골함.

비행기는 견딜 수 없이 더웠지만 다른 승객들은 담요를 청했다. 둔하지만 고통스러운 두통의 전조가 느껴졌다. 눈을 감고 스무 살 때 받은 내 책 『에어리얼』[4]의 기억 속 이미지를 떠올리려 애썼다. 그때 『에어리얼』은 내 인생의 책이 되어 브렉 샴푸 광고에나 나올 법한 풍성한 머리카락과 우리네 심장을 가르는 외과의처럼 예리한 관찰력을 겸비한 여성 시인에게로 나를 끌어당겼다. 별다른 힘을 들이지 않아도 나의 『에어리얼』을 완벽하게 눈앞에 그려낼 수 있었다. 빛바랜 검은 천으로 감싼 얇은 책, 그 책을 마

3 Boxing Day. 영연방국가에서 유래되었으나 최근에는 여러 유럽 국가에도 확산되어 공휴일로 지정된 12월 26일을 말한다. 봉건시대 영주들이 크리스마스 다음 날인 12월 26일 상자box에 옷, 곡물, 연장 등을 담아 농노들에게 선물하며 하루 휴가를 주었던 전통에서 유래했다. 이 때문에 '크리스마스 복싱데이'라고도 한다. 이후 가족·친지나 이웃에게 선물을 하는 전통이 생겼으며, 이 기간에 백화점 등에서 대규모 세일 행사를 한다.
4 『Ariel』. 실비아 플라스의 사후인 1965년 출간된 유고 시집.

음속에서 펼치며 크림색 면지에 쓰인 젊은 내 사인을 확인했다. 책장을 넘겨 시 한 편 한 편의 모양을 되짚어보았다.

첫 시행에 집중하고 있는데, 짓궂은 기운이 하얀 봉투 한 통의 이미지를 여럿 투사해 내 시야 끄트머리에서 깜박거리게 만드는 바람에 시를 읽으려는 노력은 좌절되었다.

이 심란한 환각은 찌르는 듯한 심장의 통증을 수반했다. 내가 잘 아는 봉투였다. 한때는 북부 영국의 가을 햇살 속에서 시인의 무덤을 찍은 내 사진이 들어 있었다. 나는 그때 그 사진들을 찍기 위해 런던에서 리즈로 여행했었다. 브론테 컨트리와 헵던 브리지를 지나 헵튼스톨이라는 유서 깊은 요크셔의 마을까지 갔다. 꽃은 들고 가지 않았다. 순전히 사진을 찍겠다는 생각만으로 밀어붙였다.

폴라로이드 필름은 한 팩밖에 없었지만 그 이상 필요할 일도 없었다. 빛이 훌륭했기에 나는 절대적인 확신을 품고 정확히 일곱 장의 사진을 촬영했다. 사진은 다 좋았지만 그중에서도 특히 다섯 장은 완벽했다. 너무 기분이 좋아서 혼자 온 방문객에게 플라스의 무덤 곁 풀밭에서 내 사진을 찍어 달라고 부탁하기까지 했다. 상냥한 아일랜드 남자였다. 사진 속 내 모습은 나이 들어 보였지만 똑같이 감칠나는 조도로 찍힌 사진이라 만족스러웠다. 솔직히 말하자면 한동안 겪지 못한 희열을 느꼈다. 바로 도전의 목표를 수월하게 성취한 쾌감이었다. 그렇지만 나는 정신이 팔린 채 대충 기도를 올렸고 숱한 다른 사람들이 그랬듯 묘비 옆에 놓인 통에 나의 펜을 넣지도 않았다. 내게는 가장 좋아하는 펜인 작고 하얀 몽블랑밖에 없었는데, 그 펜과 헤어지고 싶지 않았기 때문이다.

그리고 어쩐지 나는 이 의례에서 면죄부를 받은 느낌이 들었다. 이런 모순을 실비아 플라스는 이해할지 모르지만 훗날 나는 후회하게 된다.

기차역까지 오랜 시간 차를 타고 달리면서 나는 사진을 꺼내보고는 봉투에 넣었다. 그 후로 수 시간 동안 몇 번이나 꺼내서 들여다봤다. 그런데 며칠 뒤 여행 중에 봉투와 내용물이 모두 사라져버렸다. 아픈 가슴을 부여 쥐고 그간의 행적을 하나하나 되짚어보았지만 끝내 찾지 못했다. 그냥, 홀연히 사라져버렸다. 나는 깊은 상실감에 빠졌는데, 그 슬픔은 이상하게 낙이 없던 시기에 그 사진들을 찍으며 느꼈던 기쁨의 기억으로 배가되었다.

2월 초 나는 다시 런던에 있었다. 기차를 타고 리즈로 가서 기

사를 섭외해 다시 헵튼스톨로 향했다. 이번에는 필름도 많이 가지고 갔고 250 랜드 카메라도 깨끗하게 닦고 반쯤 꺼진 주름 상자도 신경 써서 잘 폈다. 우리는 굽이굽이 언덕길을 올라갔고 기사는 성 토머스 아 베케트 교회 앞마당의 우울한 유적 앞에 차를 세웠다. 유적 서편으로 돌아서 백레인 건너편 초원으로 넘어가 금세 그녀의 묘지를 찾았다.

— 다시 돌아왔어요, 실비아. 나는 그녀가 기다리기라도 한 것처럼 속삭여 말했다.

그 많은 눈은 미처 계산에 넣지 못했다. 벌써 컴컴한 얼룩이 번지기 시작한 백악질의 하늘을 투영하고 있었다. 내 소박한 카메라로는 찍기가 어려울 것이다. 쓸 수 있는 광량이 너무 많았다가 곧 너무 적어질 테니까. 삼십 분쯤 지나자 손가락이 얼기 시작하고 바람이 거세졌지만, 나는 고집스럽게 사진 촬영을 계속했다. 해가 다시 나기를 바라면서 비이성적으로 필름을 다 써버리며 촬영을 강행했다. 사진 중에 괜찮은 게 하나도 없었다. 추위로 감각이 마비되었지만 떠나려니 차마 견딜 수가 없었다. 겨울에는 너무나 황량하고, 너무나 외로운 곳이었다. 어째서 그녀의 남편은 이런 곳에 그녀를 묻었을까? 나는 알 수가 없었다. 그녀가 태어난 뉴잉글랜드의 바닷가라면, 소금기 섞인 바람이 모국의 돌에 새겨진 'PLATH'라는 이름을 휘감고 빙빙 돌 텐데, 왜 그곳에 묻어주지 않았을까? 걷잡을 수 없이 소변을 보고 싶어졌고, 작은 시냇물을 흘려보내는 상상을 했다. 아마도 그녀에게 인간의 온기 비슷한 걸 느끼게 해주고 싶다는 마음이 내 안에 조금은 있었던 모양이다.

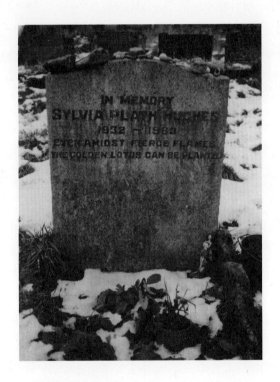

실비아 플라스의 무덤, 겨울

삶 말이에요, 실비아. 삶.

펜을 넣는 통은 없었다. 아마 겨울이라 치웠는지도 모른다. 호주머니를 뒤져 작은 스프링 공책, 보랏빛 리본 그리고 발목 근처에 꿀벌 자수가 놓인 면 라일 양말 한 짝을 꺼냈다. 그것들을 리본으로 묶어 실비아의 묘석 옆에 놓아두었다. 다시 터덜터덜 무거운 현관으로 걸어 나오는데 마지막 빛이 사그라졌다. 자동차에 다 왔을 때에야 해가 다시 비추었다, 이번엔 눈부시게 쏟아졌다. 돌아서는데 어떤 목소리가 속삭였다.

— 뒤돌아보지 말아요, 뒤돌아보지 마.

롯의 아내가 소금 기둥이 되어 눈으로 뒤덮인 벌판에 쓰러져서 앞길을 막는 모든 걸 다 녹여버리는 온기를 길게 뿜어내는 것 같았다. 그 온기가 삶을 끌어내고, 초록빛 풀과 영혼들의 느릿한 행진을 이끈다. 크림 빛깔 스웨터와 일자 치마를 입은 실비아가 손 그늘을 만들어 짓궂은 해를 가리며, 계속 걸어가 위대한 귀환을 이루어낸다.

이른 봄 나는 실비아 플라스의 묘지를 세 번째로 찾았다. 이번에는 여동생 린다와 함께였다. 린다가 브론테 컨트리를 관통하는 여행을 원해서 그렇게 했다. 우리는 브론테 자매의 자취를 따라가다가 언덕에 올라 내 발자취를 따라갔다. 린다는 잡초가 무성한 벌판, 야생화, 고딕 유적을 정말 좋아했다. 나는 이 값진, 유보된 평화를 의식하며 묘지 옆에 조용히 앉아 있었다.

스페인 순례자들은 카미노 데 산티아고를 따라 수도원을 전전하며 순례의 증거로 작은 메달을 모아 묵주에 달았다. 내게는 수북하게 쌓인 폴라로이드 사진이 있다. 한 장 한 장이 내 발자취의

징표다. 그래서 나는 가끔 타로 카드나 상상 속 천사들의 팀에 대한 야구 카드처럼 그것들을 펼쳐놓곤 한다. 이제 봄에 찍은 실비아의 사진이 한 장 생겼다. 아주 좋은 사진이지만 잃어버린 것들처럼 은은하게 빛나는 느낌은 없다. 완벽하게 복제할 수 있는 건 아무것도 없다. 사랑도, 보석도, 단 한 줄의 시도.

**

나는 폼페이의 성모 성당 탑에서 울리는 종소리에 잠이 깼다. 아침 8시였다. 마침내 시간대가 얼추 맞아가는 모양이었다. 밤에 모닝커피를 마시는 데도 진력이 나 있었다. 로스앤젤레스를 경유해 귀국하다 보니 체내의 메커니즘이 뒤틀렸는지, 길 잃은 뻐꾸기시계처럼 자체적으로 단절되는 시간 속에서 움직이고 있었다. 나의 재입성은 희한하게 이루어졌다. 나 자신이 연출한 실수 연발의 코미디에 희생되어 내 수트케이스와 컴퓨터는 베니스 비치에 조난되었고 신경 쓸 게 기껏해야 검은 자루 가방 하나밖에 없다는 사실에도 불구하고 나는 공책을 비행기에 두고 내렸다. 집에온 나는 도무지 믿기지가 않아 자루 가방의 내용물을 침대 위에 쏟아놓고 다른 물건들의 후미진 구석 어딘가에서 공책이 나오기라도 할 것처럼 찾고 또 찾았다. 카이로가 텅 빈 자루 가방을 깔고 앉아 있었다. 무기력하게 방을 둘러보았다. 물건은 이만하면 충분히 갖고 있어, 나는 혼잣말을 했다.

며칠 후 발신인이 적히지 않은 갈색 봉투가 우편함에 들어 있었다. 검은 몰스킨의 윤곽선을 알아볼 수 있었다. 고맙기도 하고

당혹스럽기도 한 마음으로, 마침내 봉투를 뜯어보았다. 쪽지도 없고, 감사를 할 대상도 없었다. 그저 허망한 공기뿐이었다. 눈밭의 실비아 사진을 꺼내 찬찬히 살펴보았다. 그 사진은 세계에 제대로 존재하지 않았던 죄의 참회였다. 책장 사이의 세계가 아니라, 내 마음속에 층층이 쌓인 대기가 아니라, 정말로 다른 사람들에게도 실재하는 세계에 존재하지 않았던 죄. 그때 나는 사진을 『에어리얼』의 책장 사이에 끼워두었다. 앉아서 시집 제목과 같은 시를 읽다가 "그리고 나는/ 화살이다"라는 시행에서 멈추었다. 한때 서투르지만 단호했던 어린 소녀의 마음을 담대하게 만들어주었던 만트라다. 거의 잊은 채로 살고 있었다. 로버트 로웰[5]은 서문에서 에어리얼은 셰익스피어의 『템페스트』에 나오는 카멜레온 같은 정령을 말하는 게 아니라 실비아 플라스가 가장 아꼈던 말 이름이라고 설명한다. 그러나 아마 그 말은 애초에 『템페스트』에 나오는 정령의 이름을 따서 명명되었을 것이다. 천사 에어리얼이 하느님의 사자를 변화시킨다. 다 좋다, 하지만 실비아가 두 팔로 목을 감아 타고 결승선 위를 날아 통과하는 건 바로 그 말이다.

얼마 전에 나는 「갓 태어난 망아지New Foal」라는 시도 베껴 써서 그 책 사이에 끼워두었다. 망아지의 탄생과 출산을 그린 묘사는 검은 포드에 단단히 밀봉되어 지구를 향해 우주로 발사된 아기 슈퍼맨을 연상시킨다. 망아지는 땅에 떨어져 비틀거리고 신과 인간의 손길로 다듬어져 말이 된다. 이 시를 쓴 시인은 흙으로 돌

5　Robert Trail Spence Lowell Jr., 1917~1977. 미국의 시인. 그의 시는 어둡고 엄격한 윤리적 진지성과 강하고 풍부한 리듬이 뛰어나다. 시집으로 『하나님과 닮지 않은 땅』 『위어리 경의 성』(퓰리처상 수상) 『전기 습작』 외에 번안시를 모은 『모방』이 있다.

아갔으나, 그가 창조한 갓 태어난 망아지는 생생히 살아서 부단히 태어나고 또 태어나고 있다.

나는 집에 돌아와서 기뻤다. 내 침대에서 자는 것도 좋았고, 텔레비전과 수많은 책이 있어 좋았다. 겨우 몇 주 집을 비웠을 뿐인데 어쩐지 몇 달씩 떠나 있었던 것처럼 느껴졌다. 이제 나도 일상의 일과를 어느 정도 복구할 때였다. 카페 이노로 가기에는 너무 이른 시각이라 책을 읽었다. 아니, 『나보코프의 나비들』[6]의 사진을 보면서 캡션을 전부 다 읽었다. 그리고 세수를 하고 내가 이미 입고 있는 옷의 깨끗한 버전으로 갈아입은 뒤 공책을 거머쥐고 서둘러 계단을 내려갔다. 고양이들이 드디어 내 습관을 자기 것으로 인정해주고 뒤따라 내려왔다.

3월의 바람, 양발을 땅에 딛고 있다. 시차의 마법이 풀리자 내 구석 자리에 앉아 블랙커피와 올리브오일을 곁들인 브라운 토스트를 주문하지 않고 대접받는다는 게 기대되었다. 베드포드 스트리트에는 보통 때보다 두 배나 많은 비둘기가 돌아다녔고, 때 이른 수선화 몇 송이가 피어 있었다. 처음에는 상황이 잘 파악되지 않았지만, 곧 카페 이노라고 쓰인 블러드 오렌지 색깔의 차양이 없어졌다는 사실을 깨달았다. 문은 잠겨 있었지만 안에 제이슨이 보이기에 창문을 두드렸다.

— 들러주셔서 기뻐요. 마지막으로 커피 한 잔 끓여드릴게요.

나는 멍해져서 할 말을 잃었다. 가게 문을 닫는다더니 이게 바

6 『Nabokov's Butterflies』. 브라이언 보이드Bryan Boyd와 로버트 마이클 파일Robert Michael Pyle 이 2000년에 출간한 저서로, 블라디미르 나보코프의 문학 세계에 나타나는 나비에 대한 열정을 사진과 비평으로 다루었다.

로 그거였다. 내 구석 자리를 바라보았다. 헤아릴 수도 없이 길었던 세월 헤아릴 수도 없이 많았던 아침에 거기 앉아 있던 나 자신이 보였다.

— 앉아도 돼요? 내가 물었다.

— 그럼요, 얼마든지.

아침나절 내내 그 자리에 앉아 있었다. 카페에 자주 오던 소녀가 내 것과 똑같은 폴라로이드 카메라를 메고 지나갔다. 나는 손을 흔들며 나가서 인사했다.

— 안녕하세요, 클레어. 잠깐 시간 있어요?

— 그럼요, 소녀가 말했다.

내 사진을 찍어달라고 부탁했다. 이노의 내 구석 테이블에서 찍은 처음이자 마지막 사진. 지나치면서 창문 너머로 수없이 내 모습을 보았던 소녀는 나만큼이나 슬퍼해주었다. 그리고 사진 몇 장을 찍더니 한 장을 테이블에 올려놓았다—근심과 상심에 찌든 사진이었다. 헤어지면서 고맙다고 인사했다. 오랫동안 그 자리에 앉아서 아무것도 아닌 것에 대해서 생각했고, 그러다 내 하얀 펜을 들었다. 우물과 장 르노의 얼굴에 대한 글을 썼다. 카우보이와 내 남편의 일그러진 미소에 대해 글을 썼다. 텍사스 오스틴의 박쥐에 대해서, 〈로 앤드 오더〉에 나온 취조실의 은색 의자에 대해서도 썼다. 지쳐 떨어질 때까지 글을 썼다. 카페 이노에서 쓰는 마지막 단어들이었다.

헤어지기 전에 제이슨과 나는 나란히 서서 작은 카페를 같이 둘러보았다. 나는 왜 문을 닫느냐고 묻지 않았다. 이유가 있을 거라고 짐작했거니와, 대답을 듣는다고 뭐가 달라질 거라고 생각지

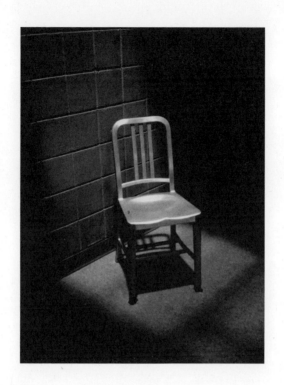

도 않았다.

나는 내 구석 자리에 작별을 고했다.

— 테이블하고 의자들은 어떻게 할 거예요? 내가 물었다.

— 선생님 테이블하고 의자 말씀이세요?

— 네, 그렇죠.

— 선생님 드릴게요. 그가 말했다. 나중에 가져다드리겠습니다.

그날 저녁 제이슨이 베드포드 스트리트에서 6번가를 가로질러, 내가 십 년도 넘게 다니던 그 똑같은 길로 테이블과 의자를 날라 주었다. 카페 이노에서 온 내 테이블과 의자. 어디로도 갈 수 있는

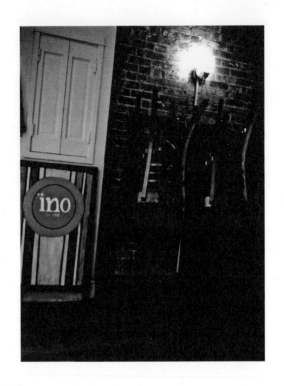

나의 포털.

열네 개의 계단을 올라 침실로 가서 불을 끄고 멀뚱한 정신으로 누웠다. 밤의 뉴욕 시가 얼마나 무대장치 같은지 생각했다. 런던에서 귀국하던 비행기 안에서 〈퍼슨 오브 인터레스트〉[7]라는 들어보지도 못한 텔레비전 쇼의 파일럿을 보았는데, 하필이면 바로 이틀 뒤 내가 사는 거리로 촬영 팀이 와서 촬영 중이니 지나가지 말라고 막았고 그때 우리 집 문 앞에서 4미터쯤 떨어진 공사 축대 밑에서 〈퍼슨 오브 인터레스트〉의 주인공 남자가 한 장면을 찍는 모습을 보았던 일도 생각했다. 내가 얼마나 이 도시를 사랑하는지

M 트레인

생각했다.

리모컨을 찾아서 〈닥터 후〉[8]의 한 에피소드 결말을 보았다. 데이비드 테넌트의 형태를 한 닥터, 내게는 유일한 〈닥터 후〉다.

— 천사를 위해서는 악마들을 참아낼 수도 있지요.

마담 퐁파두르는 닥터가 다른 차원으로 이동하기 전에 그에게 말한다[9]. 나는 두 사람이 얼마나 아름다운 연분이 되었을까 생각했다. 스코틀랜드 억양으로 말하는 프랑스인 아이들이 미래에 수많은 심장을 무너뜨리며 종횡무진 시간 여행 하는 생각을 했다. 그리고 동시에 블러드 오렌지 색깔의 차양이 작은 돌개바람처럼 내 마음속에서 빙글빙글 돌고 있었다. 새로운 종류의 사유를 고안해내는 게 가능한 걸까 궁금해졌다.

동이 틀 무렵이 다 되어서야 잠에 빠져들었다. 사막의 카페에 대한 꿈을 또 꾸었다. 이번에는 카우보이가 문간에 서서 탁 트인 평원을 바라보고 있었다. 그는 손을 뻗어 가볍게 내 팔을 잡았다.

7 〈Person of Interest〉. 미국 CBS에서 2011년부터 방영한 제임스 카비젤 주연의 텔레비전 드라마. 감시를 통해 앞으로 일어날 범죄를 막는 민간인 요원들의 이야기다.

8 〈Doctor Who〉. BBC에서 제작, 방영되는 영국의 SF 드라마 시리즈다. 1963년 11월 23일에 첫 방송된 〈닥터 후〉는 기네스북에 등재된 세계에서 가장 오랫동안 방영되고 있는 시리즈이자, 시청률과 DVD 판매량, 책 판매량, 아이튠스 접속 트래픽 등에서 역대 가장 성공한 드라마이기도 하다. 닥터라 알려진 외계인 타임로드가 옛 영국의 경찰 전화 박스를 본 딴 타임머신 타디스를 타고 여행하면서 겪는 일을 그린 이 시리즈는 영국 서브컬처의 중요한 부분을 차지하고 있다. 타임로드는 불사의 존재이나 성격과 외모가 완전히 다른 인물로 변신하는 것으로 설정되어 수많은 배우가 닥터 후 역을 맡았으며, 최근에는 10대 닥터 데이비드 테넌트가 가장 대중적인 인기를 누렸다.

9 현대적으로 리메이크된 새 〈닥터 후〉의 2시즌 4화 이야기. 스코틀랜드 배우인 데이비드 테넌트가 분한 닥터는 시간 여행을 하다가 18세기 프랑스의 미모와 재능을 겸비한 루이 15세의 측실 마담 퐁파두르와 이루어지지 못할 사랑을 나누게 된다.

그의 엄지와 검지 사이 공간에 초승달 문신이 있다는 걸 알아챘다. 작가의 손이다.

— 우리가 서로에게서 멀어졌다가도 항상 다시 돌아오는 건 어째서일까?

— 우리가 과연 서로에게 돌아오는 걸까? 내가 대답했다. 아니면 그냥 여기 와서 게으르게 부딪히는 걸까?

그는 대답하지 않았다.

— 땅보다 더 외로운 건 없어, 그가 말했다.

— 왜 외롭지?

— 뒤지게 자유로우니까.

그리고 그는 가버렸다. 나는 걸어가서 그가 서 있던 자리에 서서 그 존재의 온기를 느꼈다. 바람이 거세지더니 정체를 알아볼 수 없는 파편들이 공중에 날리며 휘몰아쳤다. 뭔가가 임박했어, 나는 느낄 수 있었다.

옷을 다 차려입은 채로 침대에서 굴러떨어졌다. 아직도 생각하고 있었다. 반쯤 잠든 채로 장화를 당겨 신고 옷장 뒤편에 처박혀 있던 세공된 스페인 서랍장을 질질 끌고 나왔다. 길이 잘 든 가죽 특유의 반질반질한 표면에, 여러 가지 물건으로 가득 찬 서랍이 있는 가구였다. 그 물건들 일부는 성스러운 유물이었지만 기원조차 알 수 없는 것도 많았다. 난 찾던 걸 찾았다—등에 '스펙터, 1971'이라는 글자가 쓰인 영국 그레이하운드의 스냅숏이었다. 작가 샘 셰퍼드[10]가 친필로 "굶주림을 잊었다면 당신은 미친 것이다"라고 써준 낡아빠진 『호크 문Hawk Moon』의 책장 사이에 끼워져 있었다. 세수하러 화장실로 갔다. 『인간 실격』이 약간 물을 먹은

채 세면대 아래 떨어져 있었다. 얼굴을 헹구고 공책을 거머쥐고 카페 이노로 향했다. 6번가를 반쯤 건넜는데, 그제야 퍼뜩 기억이 났다.

카페 단테에서 더 오랜 시간을 보내기 시작했지만 시간은 불규칙했다. 아침에는 그냥 델리 커피를 마시고 우리 집 현관문 앞에 앉아 있었다. 카페 이노에서 보낸 아침 시간이 내 고질병을 길게 끌었을 뿐 아니라 소소한 화려함으로 감당해주었음을 실감하게 되었다. 고마워, 하고 말했다. 나는 내가 쓴 책 속에서 살았어. 쓰려고 계획조차 해보지 않았던 책, 시간을 앞으로 뒤로 기록하는 책. 나는 바다에 떨어지는 눈을 보았고 오래전 사라지고 없는 여행자의 발자국을 좇았지. 그 확신 속에서 완벽했던 순간을 다시 살았어. 프레드가 비행 수업을 받으러 가면서 카키색 셔츠의 단추를 채우던 순간. 우리 발코니에 흰 비둘기들이 돌아오던 순간. 우리 딸 제스가 두 팔을 활짝 펴고 내 앞에 서 있던 순간.

— 아, 엄마, 가끔 나는 새로 자라난 나무 같은 기분이 들어요.

우리는 가질 수 없는 것을 원한다. 어떤 순간, 소리, 감각을 되찾고자 한다. 나는 어머니의 목소리를 듣고 싶다. 어린아이였던 모습 그대로의 우리 아이들을 보고 싶다. 손도 작고, 발도 빠르던 그 모습 그대로. 모든 게 변한다. 소년은 성장하고, 아버지는 죽고, 딸은 나보다 키가 크고, 악몽을 꾸고는 흐느껴 운다. 제발 영

10 Sam Shepherd, 1943~ . 미국의 극작가이자 배우. 1979년 희곡 〈매장된 아이〉로 풀리처상을 받았다. 이 작품과 함께 '가정 3부작'으로 불리는 〈굶주린 층의 저주〉 〈트루 웨스트〉로 주목받았다. 〈필사의 도전〉으로 아카데미 남우조연상 후보에 오르기도 했다.

원히 머물러줘, 나는 내가 아는 만물을 향해 말한다. 가지 마. 커
버리지 마.

알프레드 베게너의 꿈

또 잠을 설치는 밤. 새벽녘에 일어나 일을 했다. 봉투나 면지나 얼룩진 냅킨에 끼적거린 글자를 해독해 순서가 하나도 안 맞는 텍스트를 컴퓨터로 옮긴 후 비대칭의 타임 라인으로 주관적 서사에서 의미를 만들어내려고 애쓰느라 눈이 타들어가는 것 같았다. 대다수를 침대 위에 늘어놓고 카페 단테로 갔다. 커피가 다 식도록 두고 형사들 생각을 했다. 파트너는 서로의 눈에 의지한다. 한 사람이 말한다, 보이는 대로 말해줘. 그러면 파트너는 확신을 갖고 아무것도 빼놓지 않고 낱낱이 말해줘야 한다. 그러나 작가에게는 파트너가 없다. 한발 물러서서 자기 자신에게 물어봐야 한다—보이는 대로 말해줘. 그러나 자기 자신에게 말하는 거니까 완벽하게 명료한 설명을 할 필요는 없다. 왜냐하면 빠진 부분은 내면의 무언가가 간직하고 있으니까—불명료하거나 불완전한 설명도 마찬가지다. 내가 좋은 형사가 되었을까 생각해보았다. 이런 말을 하기는 죽도록 싫지만, 그렇지 못했을 것 같다. 나는 관찰하는 타입이 아니다. 내 눈알은 안쪽으로 구르는 것 같다. 계산을 하다가, 적어도 내가 1963년 처음 여기 왔던 때부터 죽 똑같은 단테와 베아트리체의 벽화가 카페에 도배되어 있다는 사실에 찬탄을 금치 못했다. 카페에서 나와서는 쇼핑을 하러 갔다. 새로 번역된 『신

곡』한 권을 사고 장화 끈을 새로 장만했다. 내가 낙관적인 기분이라는 걸 알 수 있었다.

우편함에 가서 우편물을 수거했다. 안나 카반[1]의 『사랑이라는 희귀품』초판본, 인세 정산서 두 통, 레스토리언 하드웨어[2]의 어마어마하게 두툼한 카탈로그 그리고 우리의 CDC 서기가 보낸 특송 우편이었다. 관례적인 봉인도 없어서 불안하게 떨리는 마음으로 급히 뜯어보았다. 안에는 워터마크가 박힌 한 장의 종이에 대륙이동클럽이 공식적으로 해산한다는 사실을 모든 회원한테 알린다는 내용이 적혀 있었다. 서기는 CDC의 레터헤드나 봉인이 박힌 공식 문서를 모두 세단해 폐기할 것을 권유했고, 우리 모두에게 건강과 평안을 빌어주었다. 맨 밑에는 연필로 "다시 만날 수 있기를 바라요"라는 글자가 적혀 있었다. 나는 말씀하신 대로 만나자고 약속하는 짧막한 답장을 서기에게 써 보내면서, CDC 테마송을 위해 내가 쓴 시를 동봉했다. 봉투에 주소를 쓰는데 귓전에 7번의 구슬픈 아코디언 소리가 선하게 들렸다.

눈 속의 만성절, 베게너는 어디로 갔을까
라스무스만이 알고 있네, 이제 그는 신의 손에
철 십자가를 들어라, 이제 그를 찾았다네
안에서 선율이 발견되었으니, 이제는 신의 손에

나는 수납장 맨 위 선반에 놓인 회색 서류 보관함을 꺼내 내용

1 Anna Kavan, 1901~1968. 영국의 소설가이자 화가. 본명은 헬렌 에밀리 우즈다.
2 미국의 빈티지 가구 전문점.

물을 침대에 쏟아 펼쳤다—우리의 목표가 담긴 문건, 인쇄된 독서 목록, 공식 회원증, 빨간 카드—23번. 수북이 쌓인 냅킨들, 보비 피셔와 보리스 스파스키가 썼던 체스 테이블 사진, 2010년 뉴스레터에 실린 프리츠 로에베의 스케치. 파란 실로 묶어둔 공식 서한 꾸러미는 풀어보지 않았고 대신 작은 모닥불을 지펴 그 안에 던져 넣고 타들어가는 걸 지켜보았다. 한숨을 쉬고서 비운이었다고도 할 수 있는 내 강연의 메모가 적힌 냅킨들을 구겼다. 내 본래 의도는 알프레드 베게너의 인생 최후의 순간을 회원들과 하나된 마음으로 교감하려는 것이었고, "그가 무엇을 보았을까?"라는 질문에 자극받아 시작되었다. 그러나 내가 의도치 않게 촉발한 가벼운 혼돈은 시詩와 유사했던 나의 비전을 현실화한다는 가능성 자체를 차단해버렸다.

알프레드 베게너는 모든 성인의 축일에 에이슈미테를 떠나, 초조하게 그의 귀환을 기다리는 동료들을 위한 생필품을 찾아 나섰다. 그날은 그의 쉰 살 생일이었다. 하얀 지평이 손짓했다. 그는 눈을 물들이는 색채의 포물선을 보았다. 하나의 영혼이 다른 영혼으로부터 갈라져 멀어져간다. 그는 자신의 사랑을 외쳐 불렀다. 하나의 대륙이 표류해 멀어져간다. 무릎을 털썩 꿇은 그의 눈에는 몇 미터 앞에서 팔을 치켜든 가이드가 보이지 않는다.

구겨진 냅킨을 불길에 던져 넣자, 한 장씩 주먹 쥐듯 오그라들었다가 작은 양배추 장미 꽃잎처럼 천천히 다시 벌어졌다. 다 같이 거대한 장미꽃 한 송이를 형성하는 그 모습을 홀린 듯 지켜보았다. 그 장미는 하늘로 올라가 잠자는 과학자의 천막 위에 떠다

녔다. 어마어마하게 큰 가시는 천막의 캔버스 천을 찔렀고 묵직한 향기는 천막 안으로 밀려 들어가 과학자의 숨결과 하나가 되었으며 폭발하는 그의 심방을 꿰찔렀다. 나는 대륙이동클럽의 소중한 기념품들이 연기가 되어 하늘로 오르는 가운데 복되게도 그마지막 순간의 환영을 보았다. 열정이 펄떡거리며 나를 관통했다. 열정의 언어를 나는 너무나도 잘 알았다. 지금은 '모던 타임스'지, 나는 자신에게 말했다. 그러나 우리는 그 안에 갇혀 있지 않아. 원한다면 어디나 갈 수 있고, 천사들과 함께 거할 수 있고, 인간의 역사 한 자락에서 미래보다 더 과학의 허구를 구현할 수 있어.

> 나는 파르시팔의 옷자락을 매만졌고
> 지오토의 양들이 프레스코에서 배회하는 것을 보았으며
> 시간을 뚫고 살아남아 베일을 벗은 성상들 앞에서 기도했네.
> 제페토 영감의 오두막에서 쏠려 나온 톱밥을 손에 쥐었고
> 시신이 든 보디백의 지퍼를 열고 내 동생의 얼굴을 보았으며
> 제자가 죽어가는 시인에게 꽃잎을 뿌리는 광경을 목도했네.
> 향 연기가 내 나날의 모양을 이루는 걸 보았지.
> 내 사랑이 신께 돌아가는 걸 보았지.
> 나는 사물을 있는 그대로 보았네.

편린이 한 조각 한 조각씩 떨어져 나가듯 우리는 이른바 시간의 폭압에서 해방된다. 보랏빛 등꽃 커튼이 낯익은 정원으로 들어가는 입구를 가리고 있다. 타원형 테이블, 실러의 포털에 자리 잡고 앉아 손을 뻗어 슬픈 눈을 한 수학자의 손목을 어루만진다. 우

파르시팔의 가운, 노이하르덴베르크

리를 갈라놓는 틈새는 아물린다. 눈 깜박할 사이 하나의 일생, 우리는 고요한 서곡의 무한한 악장을 헤치고 지나간다. 명랑한 행렬이 저명한 협회의 강당을 가로질러 나아간다. 요셉 크네히트, 에바리스트 갈루아, 비엔나 서클[3]의 멤버들. 부드럽게 휘파람을 불며 그들의 뒤를 쫓아 승천하는 과학자의 모습을 나는 지켜본다.

기다란 넝쿨이 미세하게 살랑거린다. 알프레드 베게너와 아내 엘세가 환한 빛이 쏟아지는 거실에서 차를 마시는 상상을 한다. 그리고 나는 글을 쓰기 시작한다. 과학이 아니라 인간의 심장에 관한 글을. 습작 책을 코앞에 놓고 책상에 구부정하니 앉은 학생처럼 열렬하게 써내려간다. 지시대로 받아쓰는 게 아니라 마음이 원하는 대로.

3 1920년대 새로운 논리학과 과학적 세계관으로 무장한 학자들이 결성한 서클이다.

조각상의 상세한 부분, 성 마리엔과 성 니콜라이 성당

라라슈로 가는 길

만우절에는 내키지 않았지만 또 한 번의 여행을 준비했다. 한때 비트 작가들이 기항지로 삼았던 탕헤르에서 그들을 기리는 시인과 음악가 들의 회합을 개최한다면서 초청장을 보내온 것이다. 나로서는 로커웨이 비치에 남아 일꾼들과 커피나 마시면서 느릿느릿하지만 의미 깊은 내 작은 집의 복구 과정을 지켜보는 게 훨씬 더 좋았다. 하지만 한편으로는, 좋은 친구들과 만나게 될 테고 4월 15일은 장 주네의 기일이기도 했다. 지금이야말로 생로랑 감옥에서 가져온 돌멩이들을 라라슈에 있는 그의 무덤에 가져다줄 때가 왔다 싶기도 했다. 학회장에서 불과 95킬로미터 거리였다.

폴 보울스[1]가 탕헤르는 과거와 현재가 동시에 균형을 잡고 존재하는 곳이라고 말한 적이 있다. 이 도시의 결에는 뭔가가 숨어 있다고. 불신과 뒤섞인 환영이 감지되는 짜임이라고. 나도 처음에는 그의 작품을 통해서, 그의 시선을 통해서 탕헤르를 조금이나마 직접 보았다.

내가 처음에 보울스를 알게 된 건 순전한 행운이었다. 1967년

1 Paul Bowles, 1910~1999. 미국의 소설가이자 작곡가. 오페라 · 영화 · 발레 등을 위한 작곡을 한 다음 소설을 쓰기 시작했다. 대표작은 『마지막 사랑The Sheltering Sky』 『퍼부어라Let It Come Down』 『거미의 집The Spider's House』 등으로 아프리카에서 서구인의 행동을 통하여, 현대인의 불안과 고독, 사랑의 불모 등을 냉철한 문체로 표현했다.

여름, 고향을 떠나 뉴욕 시로 간 당시 커다란 책 상자가 뒤집혀 책이 길거리에 다 쏟아진 걸 보게 되었다. 몇 권은 인도 여기저기 흩어져 있었는데, 그중에 낡은 『미국인 인명사전Who's Who in America』한 권이 펼쳐진 채 놓여 있었다. 책을 보려고 허리를 굽혔을 때 폴 프레드릭 보울스라고 쓰인 항목 위 한 장의 사진이 시선을 붙잡았다. 이름도 들어보지 못한 사람이었지만 우리의 생일이 같다는 게 눈에 들어왔던 것이다. 12월 13일이었다. 그게 어떤 징표라고 믿은 나는 그 장을 찢어 와서 나중에 그의 책을 찾아보았다. 그 첫 권이 바로 『마지막 사랑』이었다. 나는 그의 저서는 물론이고 번역서까지 모조리 다 찾아 읽었고, 그 덕분에 모하메드 므라베트와 이사벨 에버하트의 작품도 알게 되었다.

삼십 년이 흐른 1997년, 나는 탕헤르에서 폴 보울스와 인터뷰를 해달라는 독일 〈보그〉지의 청탁을 받았다. 이 일에 대해서는 양가적인 감정이 들었는데, 작가가 아프다는 얘기를 들었기 때문이다. 하지만 그가 흔쾌히 승낙했고 내가 폐를 끼치는 게 절대 아니라는 장담을 받았다. 보울스는 조용한 거리의 3층 아파트에 살고 있었다. 주거 구역에 자리한 반듯한 1950년대 근현대식 건물이었다. 수많은 여행으로 길이 잘 든 트렁크와 수트케이스 들이 현관 복도에 기둥처럼 높이 쌓여 있었다. 벽과 복도를 따라 빼곡하게 책이 꽂혀 있었다. 아는 책도 있고 알고 싶은 책도 있었다. 그는 베개를 등에 받치고 침대에 앉아 있었고, 부드러운 플레이드 가운 차림이었다. 내가 들어가니 안색이 환해지는 것처럼 보였다.

쭈그리고 앉아 어색한 공기 속에서 우아한 위치를 찾으려 애썼다. 우리는 고인이 된 그의 아내 제인에 대한 이야기를 나누었다.

그녀의 혼령이 사방에 편재하는 느낌이었다. 그곳에 앉아 나는 땋은 머리를 꼬며 사랑에 대해 말했다. 그가 정말로 내 말을 듣고 있었는지 궁금하다.

— 글을 쓰고 있으신가요? 내가 물었다.

— 아니요, 이제 안 씁니다.

— 지금 기분이 어떠세요? 내가 물었다.

— 텅 빈 느낌, 그의 답이었다.

그가 자기만의 상념에 빠져 있도록 두고 옥상의 파티오로 올라갔다. 코트야드에 낙타는 없었다. 마약 키프가 흘러넘치는 마대들도 없었다. 단지 가장자리에 비스듬히 놓인 세브시[2]도 없었다. 다른 지붕들을 내려다보는 시멘트 지붕이 있었고, 탕헤르의 파란 하늘로 열린 공간을 지그재그로 교차하는 빨랫줄에 치렁치렁한 모슬린 천들이 널려 있었다. 축축한 시트 한 장에 얼굴을 대고 숨 막히는 열기에서 잠시 휴식을 찾았다. 하지만 나는 금세 후회했다. 얼굴이 닿은 자리가 눌려 완벽하게 매끄러운 표면을 망쳐버렸던 것이다.

다시 그에게로 돌아갔다. 그의 가운은 발밑에 떨어져 있었고, 길이 잘 든 가죽 슬리퍼가 침대 옆에 놓여 있었다. 카림이라는 이름의 모로코 청년이 친절하게 차를 가져다주었다. 복도 맞은편 앞집에 사는데 폴이 어떤지 살피러 자주 찾아온다고 했다.

폴은 그가 소유했으나 이젠 더 이상 가지 않는 섬과 그가 더 이상 연주하지 않는 음악과 이제는 멸종해버린, 어떤 지저귀는 새들 얘기를 했다. 그가 지쳐간다는 걸 알 수 있었다.

2 모로코에서 대마초를 피울 때 사용하는 가느다란 파이프.

폴 보울스와 함께, 1997년 탕헤르

— 우리 생일이 같아요, 나는 그에게 말했다.

그는 초췌한 얼굴로 미소를 지었다. 후광을 발하는 두 눈이 감기고 있었다. 우리는 만남의 끝에 다가갔다.

모든 것이 쏟아낸다. 사진은 역사를. 책은 언어를. 벽은 소리를. 혼령은 에테르처럼 피어올라 아라베스크 문양을 짜내고 온화한 가면으로 부드럽게 착지했다.

— 폴, 이제 가봐야 해요. 다시 찾아뵈러 올게요.

그는 눈을 뜨고 길고 주름진 손을 내 손에 얹었다.

이제 그는 가고 없다.

나는 책상 상판을 열고 여전히 프레드의 손수건에 싸인 대형 지탄 성냥갑을 찾았다. 열어보지 않은 지 이십 년도 넘었다. 돌멩이들은 여전히 감옥의 흙을 약간 묻힌 채로 안전하게 그 안에 있었다. 돌멩이들을 보자 인식의 상처가 벌어졌다. 이제 배달해야 할 때가 되었다. 비록 내가 처음에 생각했던 방식은 아니더라도. 이미 카림에게 간다고 편지를 써두었다. 우리가 처음 폴의 아파트에서 만났을 때 그 돌멩이 이야기를 들려주었더니 언젠가 꼭 나를 데리고 주네가 안장된 라라슈 기독교 공동묘지에 가겠다고 약속했던 그다.

카림의 답장은 신속했다. 시간이 전혀 흐르지 않은 것 같았다.

— 저는 지금 사막에 있어요. 하지만 선생님을 찾으러 갈게요. 같이 주네에게 갑시다.

그가 약속을 지킬 거라는 걸 나는 알았다.

카메라를 청소하고 필름 몇 팩을 반다나에 싸서 셔츠와 삼베

바지 사이에 넣었다. 보통 때보다 짐을 가볍게 해서 여행할 생각이었다. 고양이들에게 안녕을 고하고 성냥갑을 주머니에 챙기고 출발했다. 나의 동료들 레니 케이[3]와 토니 섀너헌[4]이 어쿠스틱 기타를 들쳐 메고 공항에서 나를 맞아주었다. 모로코에서는 두 사람과 처음으로 함께하게 되었다. 우리는 아침에 카사블랑카에서 데리러 온 차편에 올랐으나 학회 밴은 탕헤르로 가는 길 중간에 고장 났다. 우리는 갓길에 앉아 윌리엄과 앨런, 피터와 폴, 우리의 비트 사도들에 대한 이야기를 나누었다. 얼마 후 우리는 프랑스어와 아랍어가 뒤섞인 라디오 방송을 쩌렁쩌렁하게 틀고 다니는 활기찬 버스에 올라 불구가 된 자전거, 비틀거리는 당나귀, 다친 무릎에서 자갈돌을 툭툭 손으로 쳐내는 어린아이를 지나쳤다. 쇼핑백 여러 개를 들고 무게를 못 이겨 힘들어하는 여자 승객이 기사를 들볶았다. 기사는 마침내 버스를 세웠고 몇 사람은 내려 편의점에서 병에 든 코카콜라를 샀다. 때마침 창밖을 보았는데 편의점 문 위에 고대 아라비아 문자 스타일로 'Kiosk매점'라는 글자가 쓰여 있었다.

우리는 호텔 렘브란트에 체크인했다. 테네시 윌리엄스부터 제인 보울스에 이르기까지, 오래도록 수많은 작가의 쉼터가 된 곳이었다. 우리는 '르 콜로크 아 탕헤르Le Colloque á Tangier'라는 글자가 녹색 스탬프로 찍힌 검은 공책과 참가 증서를 받았다. 코팅된 참가증에는 브라이언 가이슨[5]의 얼굴에 윌리엄 버로스의 얼굴이

3 Lenny Kaye, 1946~ . 1970년대부터 패티 스미스 그룹의 기타리스트로 활동했다. 패티 스미스와는 친구이자 공동 작업자로 오랜 친분을 쌓아왔다.

4 Tony Shanahan. 패티 스미스 그룹에서 베이스 기타와 키보드를 담당하는 뮤지션이다.

이중 인화되어 있었다. 재회의 로비였다. 시인들로는 앤 월드먼과 존 지오르노, '마스터 뮤지션스 오브 자주카'의 리더 바키르 아타르, 뮤지션인 레니 케이와 토니 섀너헌. '르 라 데 비유Le Rat des Villes'의 알랭 라하나는 파리에서 날아왔고 영화감독 프리더 슐라이히는 베를린에서 날아왔으며 카림은 사막에서 차를 몰고 왔다. 한순간 우리는 가만히 서서 서로 바라보고만 있었다. 우리는 이제 사라진 비트족들의 고아였다.

초저녁에 모여 낭송회와 패널 토론을 가졌다. 우리가 경배를 바치는 작가의 작품 구절을 낭송하는 사이, 위대한 스승님들이 입었던 오버코트의 행렬이 내 시야에 들어왔다 나갔다. 밤새도록 뮤지션은 즉흥곡을 연주하고 회교 수도사는 빙글빙글 돌았다. 레니와 나는 우리가 나눈 무조건적 우정이라는 친숙한 리듬에 빠져들었다. 우리가 알고 지낸 지 사십 년이 넘었다. 같은 책, 같은 무대, 같은 생월, 같은 생년을 공유하는 사이였다. 우리는 오랫동안 탕헤르에서의 작업을 꿈꿔왔기에 흡족한 침묵 속에서 메디나를 정처 없이 배회했다. 뱀처럼 구불구불한 뒷골목은 황금빛으로 물들어 있었고 한참을 종교적인 헌신으로 길을 따라가던 우리는 같은 곳을 빙글빙글 돌고 있다는 걸 깨달았다.

의무적으로 해야 할 일을 마친 뒤에는 팔레 물레이 하피드에서 '마스터 뮤지션스 오브 자주카'에 이어 다르 그와나의 음악을 들으며 그날 밤을 보냈다. 고양된 영혼의 음악은 나로 하여금 춤을 추게 만들었다. 나는 내 아들보다 어린 소년들에게 에워싸여 춤을

5 Brion Gysin, 1916~1986. 영국 버밍엄 출신의 화가이자 작가, 설치미술가. 절친한 친구인 소설가 윌리엄 버로스가 차용한 컷업 테크닉의 창시자로 유명하다.

추었다. 우리의 동작은 같은 스타일이었지만, 그들이 과시하는 창의성과 유연성은 그저 경이로울 따름이었다. 아침 산책 때 나는 그 소년들 중 몇 명이 버려진 영화관 앞에서 담배를 피우는 모습을 보았다.

— 다들 일찍 일어났구나, 내가 말했다.

그들은 웃음을 터뜨렸다.

— 아직 자지 않은 거죠.

마지막 날 저녁 금사로 수놓은 하얀 젤라바 차림의 작지만 위풍당당한 인물이 우리 공동 구역에 들어왔다. 바로 모하메드 므라베트였다. 우리는 모두 기립했다. 그는 우리 사랑하는 친구들과 세브시를 나누어 피웠고, 그 생생한 진동이 가운 자락에서 느껴졌다. 청년 시절 그는 테이블에 앉아 폴 보울스에게 이야기를 들려주었고, 보울스는 그 이야기들을 번역해 블랙 스패로우 출판사에 보냈다. 그들은 환상적인 이야기를 줄줄이 엮어냈는데, 그중에는 내가 카페 단테에 앉아 나만의 카페를 갖는 꿈을 꿀 때 읽고 또 읽었던 「비치 카페」도 있었다.

— 내일 비치 카페에 가고 싶어요? 카림이 내게 물었다.

카페가 실제로 존재한다는 생각은 해본 적도 없었다.

— 그게 진짜 카페예요? 너무 놀라서 되물었다.

— 그럼요, 그가 웃었다.

아침에 불르바르 파스퇴르의 그랑 카페 드 파리[6]에서 레니를 만났다. 그곳에서 작가 모하메드 츄크리와 차를 마시는 주네의 사

6 Gran Café de Paris. 1927년부터 프랑스 광장을 마주 보고 있는 유서 깊은 카페로, 탕헤르에서 가장 유명한 커피숍이다. 최근 영화 〈본 얼티메이텀〉의 배경으로 등장한 적이 있다.

진을 본 적이 있다. 1960년대 초반의 카페테리아를 닮은 외관이었지만 식사는 전혀 제공하지 않고 차와 네스카페뿐이었다. 세공한 원목 패널이 덧대어진 벽 갈색 가죽 터프트 벤치 와인 색 테이블보 무거운 유리 재떨이들. 우리는 넓은 창이 있는 곡면 모퉁이에 자리 잡고 편안한 침묵 속에 앉아 바깥 거리에서 왔다 갔다 하는 사람들을 구경했다. 내 네스카페는 작은 봉지째로 뜨거운 물이 담긴 유리잔과 함께 나왔다. 레니는 홍차를 주문했다. 남자들 몇이 모여서 낚싯대와 월척을 든 왕의 빛바랜 초상화 밑에서 담배를 피우고 있었다. 초록색 대리석 벽에는 시간이 없는 영토에서 시간을 전하는 커다란 주석 태양 형태의 시계가 있었다.

레니와 나는 카림과 함께 해안선을 따라 비치 카페까지 드라이브했다. 카페는 문을 닫은 것 같았고 해변은 인적이 없었다. 카우보이의 거울 저편에 있는 황야의 전초지 같았다. 카림이 카페 안으로 들어갔더니 한 남자가 있었고, 그는 귀찮다는 태도로 우리에게 민트 차를 끓여주었다. 그는 차를 바깥 테이블로 갖다 주고는 다시 들어갔다. 절벽에 가려진 저 아래 바닷가에는 프라베트가 묘사한 대로 방들이 있었다. 신발을 벗고 바짓단을 걷어 올리고 그의 책장 속에서 알게 된 그곳 그 바닷속을 걸었다.

햇볕에 몸을 말리고 민트 차를 조금 마셨는데, 아주 달콤했다. 앉을 곳이 많았지만 나는 가시 많은 덤불 바로 옆에 놓인 화려한 흰색 플라스틱 의자에 왠지 마음이 끌렸다. 사진을 두 장 찍고 내 카메라를 레니에게 주었고 레니는 거기 앉아 있는 내 사진을 찍어주었다. 몇 미터도 채 떨어지지 않은 테이블로 다시 돌아와 재빨리 폴라로이드 사진 껍질을 벗겨 인화했다. 내가 찍은 의자 사

진의 구도가 만족스럽지 않아 다시 찍으러 갔는데 의자는 어디론가 사라지고 없었다. 레니와 나는 경악했다. 주변에 아무도 없었는데 의자는 몇 초 만에 사라져버렸다.

— 이건 말도 안 돼, 레니가 말했다.

— 여기는 탕헤르잖아요, 카림이 말했다.

카림은 카페 안으로 들어갔고 나도 따라 들어갔다. 카페는 텅비어 있었다. 나는 하얀 의자 사진을 테이블 한가운데 놓았다.

— 여기도 역시 탕헤르예요, 내가 말했다.

우리는 파도 소리와 모든 걸 뒤덮는 귀뚜라미들의 노래에 맞추어 해안선을 따라 달렸다. 그리고 흙먼지가 이는 도로를 넘어 하얀 회칠을 한 마을과 노란 꽃들이 점점이 핀 사막을 지나쳤다. 카림은 갓길에 차를 세웠고 우리는 그를 따라 브라베트의 자택에 들어갔다. 우리가 언덕길을 내려가는데 도무지 말을 듣지 않는 염소 한 무리가 올라왔다. 염소들이 쫙 갈라져서 우리를 에워싸는 바람에 몹시 즐거워했다. 주인은 집에 없었지만 염소들이 반가이 맞아주었다. 탕헤르로 돌아가는데 낙타 한 마리와 새끼를 모는 목자를 보았다. 차창을 내리고 큰 소리로 외쳐 불렀다.

— 그 아기 낙타 이름이 뭐예요?

— 지미 헨드릭스요.

— 만세, 나는 어제로부터 깨어나네![7]

— 인샬라! 그가 외쳤다.

[7] Hooray, I wake from yesterday! 패티 스미스가 좋아한다고 밝힌 지미 헨드릭스의 노래 〈어머맨 아이 슈드 턴 투 비A Merman I Should Turn to Be〉의 가사를 인용한 것이다.

나는 일찍 일어나서, 성냥갑을 호주머니에 넣고 카페 드 파리에 마지막으로 커피를 마시러 갔다. 이상하게 초연한 기분이 들어, 혹시 내가 무의미한 의례를 하려는 건가 고민이 되었다. 주네는 1986년 봄에 세상을 떠나 나는 임무를 완수할 수 없었고, 돌멩이들은 이십 년 이상 책상 속에 있었다. 추억에 젖어 나는 네스카페를 한 잔 더 시켰다.

그 소식을 들었을 때 나는 카뮈의 사진 밑에 있는 주방의 작은 테이블에 앉아 있었다. 프레드는 내 어깨에 손을 얹고는, 혼자만의 상념에 빠질 수 있도록 자리를 비웠다. 유보된 제스처에 회한이 느껴졌지만, 글을 써서 바치는 것 말고는 아무것도 할 수가 없었다.

4월 초 주네는 동반자였던 재키 마글리아와 함께 출판사 교정본을 수정하러 모로코에서 파리로 여행했다. 마지막 작품이 될 책이었다. 그는 파리에 갈 때마다 관례적으로 묵던 숙소 오텔 뤼방에서 퇴짜를 맞았다. 야간 근무를 하던 직원이 그를 알아보지 못하고 부랑아 같은 차림에 불쾌해했던 것이다. 두 사람은 쏟아지는 폭우 속에서 숙소를 찾다가 오텔 자크에 들어갔다. 이탈리아 광장 근처에 있는 그 호텔은 당시에 몹시 허름한 별 하나짜리였다.

감방과 다름없는 객실에서 주네는 원고를 넘기며 고단한 작업을 했다. 말기 인후암에 시달리면서도 그는 맑은 정신을 유지하려고 진통제를 멀리했다. 평생 바르비탈을 달고 살았으면서 가장 필요한 순간에는 삼갔던 것이다. 원고를 완벽하게 다듬고 싶다는 열망이 육체적 고통을 철저히 압도했다.

4월 15일, 장 주네는 잠시 머물던 호텔의 비좁은 방 화장실 바

닥에서 홀로 죽었다. 변소로 올라가는 작은 계단에서 발을 헛디딘 것으로 추정된다. 나이트 테이블에는 그가 남긴 유산, 최후의 작품이 흠결 없이 놓여 있었다. 바로 그날 미국은 리비아에 폭격을 감행했다. 카다피 중령의 양자인 하나 카다피가 공습으로 죽었다는 풍문이 돌았다. 앉아서 글을 쓰면서, 나는 무고한 고아가 도둑 고아를 천국으로 이끄는 상상을 했다.

내 네스카페는 차갑게 식었다. 손짓으로 한 잔 더 시켰다. 레니가 와서 홍차를 주문했다. 그날 아침은 느릿하게 흘러갔다. 우리는 편안히 기대 앉아 실내를 훑어보았다. 우리가 그토록 우러러보았던 작가들이 이곳에서 함께 대화를 나누며 많은 시간을 보냈다는 사실을 의식하고 있었다. 우리는 그들이 아직도 여기 있다는 데 합의하고 걸어서 호텔로 돌아왔다.

카림은 다시 사막으로 불려갔지만 프리더가 기사를 섭외해 우리 모두를 라라슈로 데리고 가기로 했다. 다섯 명이 모였다—레니, 토니, 프리더, 알랭과 나—모두가 주네의 손을 잡고자 했다. 친구들에 둘러싸인 나는 앞으로 느끼게 될 깊은 고독도, 쫓는 데 남은 기운을 다 써버려야 했던 원망 섞인 가슴앓이도 예상하지 못했다. 주네는 죽었고 그 누구의 것도 아니었다. 고작 돌멩이 몇 개를 위해 머나먼 생로랑까지 나를 데리고 간 프레드에 대한 앎은 내 것이었다. 아무리 찾아 헤매도 그의 존재가 느껴지지 않아 그가 찾아질 때까지 희미한 기억의 흔적으로 침잠했다. 카키색 옷을 입고 긴 머리를 짧게 자르고 키 큰 잡풀 속에 혼자 서서 손바닥을 활짝 펼치고 있던 그. 그의 손과 손목시계가 보였다. 그의 결

혼반지와 갈색 가죽 구두가 보였다.

라라슈 시에 가까워지자 바다의 감각이 강렬하게 닿아왔다. 고대 페니키아 유적지에서 멀지 않은 유서 깊은 어항이었다. 우리는 요새 근처에 차를 세우고 언덕을 올라 공동묘지로 갔다. 한 노파와 어린 소년이 마치 우리를 기다렸다는 듯 문을 열어주었다. 묘지는 스페인 분위기였고 주네의 무덤은 동향으로 바다를 내려다보고 있었다. 묘역의 잔돌과 쓰레기를 치웠다. 말라죽은 꽃, 나뭇가지, 유리 조각들. 그리고 나는 묘석을 생수로 씻었다. 아이는 나를 뚫어져라 쳐다봤다.

내가 하고 싶었던 말을 하고 땅에 물을 쏟은 뒤 구덩이를 깊이 파서 돌멩이들을 넣었다. 헌화를 하는데 멀리서 사람들에게 기도를 권하는 무에진 소리가 들렸다. 소년은 내가 돌멩이를 묻은 자리에 조용히 앉아서 꽃에서 꽃잎을 따더니 커다란 검은 눈으로 우리를 빤히 응시하며 자기 바지에 흩뿌렸다. 우리가 떠나기 전 아이는 빛바랜 장미 꽃봉오리, 비단 조화의 잔해를 내게 주었고, 난 그걸 성냥갑에 넣었다. 노파에게 돈을 좀 주었고, 그녀는 묘지 문을 굳게 닫았다. 소년은 낯선 놀이 친구들이 떠나는 게 슬펐던 모양이다. 돌아오는 길은 졸렸다. 나는 아주 가끔 사진을 보았다. 결국은 주네의 묘지를 찍은 폴라로이드 사진을 다른 이들의 묘지 사진과 함께 두게 되었다. 그러나 내 심장은 알고 있었다. 장미의 기적은 돌멩이들이 아니고, 사진에서 찾을 수 있는 것도 아니며 어린이 수호신, 주네의 사랑의 수인, 그 감방 속에 있다는 것을.

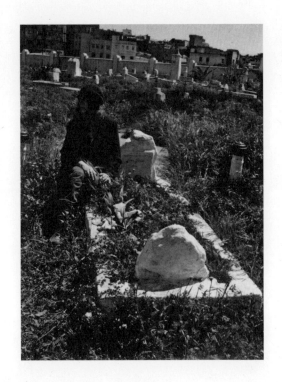

장 주네의 무덤, 라라슈 기독교 공동묘지

아버지의 날, 미시간 주 앤 호수

덮인 땅

메모리얼 데이가 빠르게 다가왔다. 나는 기차가 있든 없든, 내 작은 집 알라모를 보고 싶다는 갈망에 시달렸다. 거대한 폭풍으로 브로드채널 철교가 붕괴되고 450미터 이상의 철로가 쓸려 내려갔으며 A라인의 역 두 군데가 완전히 침수되어 신호체계, 스위치, 배관 등 대규모의 수리가 불가피했다. 조바심쳐봤자 아무 소용도 없었다. 그건 정말이지 빌 먼로[1]의 박살 난 만돌린을 조각조각 이어 복원하는 것만큼이나 아찔한 작업이 아닐 수 없다.

느린 개조 작업을 관장하는 친구 윈치에게 전화를 걸어 로커웨이 비치까지 차를 얻어타고 가기로 했다. 화창했지만 계절에 맞지 않게 추운 날이라서 낡은 피코트를 걸치고 워치캡을 썼다. 시간이 좀 남아서 라지 사이즈 델리 커피를 사서 현관 앞 계단에서 그를 기다렸다. 맑은 하늘에는 떠다니는 구름 몇 점뿐이었다. 나는 그 구름을 따라 북부 미시간까지 흘러 트래버스 시티에서 보낸 또 하나의 메모리얼 데이로 갔다. 프레드는 비행 중이었고 어린 아들 잭슨과 나는 미시간 호를 따라 산책했다. 호숫가에는 수백 개의

[1] Bill Monroe, 1911~1996. 미국의 가수이자 작곡가, 만돌린 연주자. 블루그래스 보이스를 조직해 독특한 사운드를 만들어냈다. 높고 흐느끼는 듯한 테너와 속도감 있는 만돌린 연주가 특색이며 이후 많은 이가 모방했다. 대표작으로 〈블루 문 오브 켄터키〉가 유명하다.

깃털이 흩어져 있었다. 나는 인디언 담요를 깔고 펜과 공책을 꺼냈다.

— 엄만 이제 글을 쓸 거야, 잭슨에게 말했다. 너는 뭘 할 거니?

잭슨은 주변을 살피더니 시선을 하늘에 고정했다.

— 생각을 할 거야, 아이는 말했다.

— 뭐, 생각은 글쓰기와 아주 많이 비슷하지.

— 맞아, 그 애가 말했다. 머릿속에서 할 뿐이지.

네 살 생일이 가까워지던 아이의 통찰에 나는 감탄했었다. 나는 글을 썼고, 잭슨은 사색을 했고, 프레드는 하늘을 날았는데, 모두가 집중의 피로 연결되어 있었다. 우리는 행복한 하루를 보냈고, 해가 뉘엿뉘엿 저물기 시작했을 때 나는 우리 소지품과 함께 깃털 몇 개를 챙겼고 잭슨은 아빠가 돌아올 거라는 기대감에 앞으로 먼저 내달렸다.

지금도, 그 애의 아빠가 죽은 지 이십 년도 넘었고, 잭슨이 자기 아들의 탄생을 기다리는 남자가 된 지 오래인 지금도, 나는 그날을 눈앞에 선하게 그릴 수 있다. 털갈이한 갈매기들의 깃털로 뒤덮인 호숫가에 철썩거리며 밀려들던 미시간 호의 거센 파도. 잭슨의 작은 파란 신발, 차분한 몸가짐, 블랙커피가 담긴 보온병에서 피어오르던 하얀 김 그리고 프레드가 파이퍼 체로키 경비행기 조종실 창밖으로 바라보고 있을, 몰려오는 먹구름.

— 아빠가 우리를 볼 수 있을까? 잭이 물었다.

— 아빠는 언제나 우리를 볼 수 있단다, 나는 대답했다.

이미지들은 제멋대로 흩어졌다가 불쑥 돌아오곤 한다. 그럴 때면 구식 웨딩카 뒤에 매달려 쩔렁거리는 깡통처럼 기쁨과 아픔을

끌고 온다. 해변의 검은 개 한 마리, 생로랑 감옥 입구 양편에 늘
어선 추레한 야자나무들 그 그늘 밑에 서 있던 프레드, 그이의 손
수건으로 싼 파랑과 노란색 지탄 성냥갑 그리고 어슴푸레한 하늘
에서 아빠를 찾아 앞서 내달리던 잭슨.

　나는 윈치와 함께 픽업트럭에 올라탔다. 우리는 별로 말을 하
지 않았고, 둘 다 각자의 상념에 빠져 있었다. 길에 차가 거의 없
어 사십 분 만에 도착했다. 그의 팀을 이루는 네 친구들을 만났다.
자기가 하는 일에 예민한, 열심히 일하는 사나이들. 이웃집 나무
들이 다 죽어버린 게 눈에 들어왔다. 그나마 내 소유의 나무에 가
장 근접한 것이었는데. 거리를 다 침수시킨 대폭풍의 여파로 대
다수 식물 군생이 죽어버렸다. 그나마 볼 만한 게 남아 있으면 반
드시 꼼꼼하게 살펴보았다. 작은 방을 이루고 있던 곰팡이 낀 석
고 벽체가 철거되자 탁 트인 커다란 방이 나타났고 백 년 된 궁륭
천장은 아직 멀쩡했으며 썩은 마룻바닥은 철거 작업이 진행 중이
었다. 진척 상황이 실감나서 약간 낙관적인 기분으로 나왔다. 새로
단장한 포치가 될 임시변통 계단에 앉아서 들꽃이 만발한 정원을
상상했다. 일말의 항구성에 조바심치던 나는, 항구성이 얼마나 한
시적인가를 환기할 필요가 있었던 것 같다.

　길을 건너 바다로 걸어갔다. 새로 배치된 해변 순찰 대원이 해
변 구역에서 나를 쫓아냈다. 보드워크가 있던 자리를 준설하고 있
었다. 자크의 카페가 잠시 자리를 잡았던 모래 색깔의 초소는 정
부에서 리노베이션을 맡아 카나리아 같은 노란색과 밝은 터키 색
으로 다시 페인트칠하는 바람에 예전의 외인부대 같은 매력을 다
잃고 말았다. 그 과장되게 명랑한 색깔들이 햇빛을 받아 표백되기

만 바랄 수밖에 없었다. 한참 더 내려가서 바닷물에 발을 담갔고, 커피를 좀 구하러 유일하게 살아남은 타코 매장으로 갔다.

나는 혹시 누구 자크를 본 적이 있느냐고 물었다.

— 그 친구가 커피를 끓였는걸요, 사람들이 말했다.

— 여기 있어요? 내가 물었다.

— 근처에 있을 거예요.

머리 위에서 구름이 떠다녔다. 추도의 구름들. JFK에서 민간 항공기들이 이륙하고 있었다. 윈치는 자기가 맡은 작업을 끝냈고 우리는 다시 픽업트럭에 올라타 운하를 지나고, 공항을 지나고, 다리를 건너서 뉴욕 시내로 들어왔다. 내 바지는 바다를 휘젓고 다녀 아직도 축축했고 접어 올린 바짓단에 끼어 있던 모래가 흔들려 바닥으로 떨어졌다. 커피를 다 마시고도 빈 컵을 차마 버릴 수가 없었다. 이노의 역사, 소실된 보드워크, 그 밖에도 뭐든 생각나는 대로, 그 스티로폼 컵에 깨알 같은 글씨로 써넣어 보존할 수도 있겠다는 생각이 문득 떠올랐다. 핀의 머리에 「시편」 23편을 에칭으로 새긴 조각가처럼 말이다.

프레드가 죽었을 때, 추도식은 우리가 결혼식을 치렀던 디트로이트 마리너스 성당에서 했다. 매해 11월 우리 결혼식을 관장한 잉걸스 신부님은 특별 미사를 열어 '에드먼드 피츠제럴드'호와 함께 수피리어 호에 가라앉은 스물아홉 명의 선원을 기렸고, 끝에는 묵직한 종을 스물아홉 번 울려 마무리했다. 프레드는 이 의식에 깊은 감명을 받았다. 프레드의 추도식이 그 추모 예배와 겹치자 신부님은 꽃 장식과 배의 모델을 단상에 그대로 남겨두어도 좋다고

허락해주었다. 잉걸스 신부님이 예배를 관장했는데 목에는 십자
가 대신 닻을 걸고 있었다.

추도식이 있던 날 밤, 동생 토드가 나를 찾아 2층으로 올라왔지
만, 나는 여전히 침대에 누워 있었다.

— 나 못하겠어, 내가 말했다.

— 누나는 해야 해. 토드는 단호하게 말하고 멍하니 마비 상태
였던 나를 흔들어 정신 차리게 만들고, 옷 입는 걸 도와주고, 성당
까지 차로 데려다주었다. 해야 할 말을 생각하고 있는데 노래 〈왓
어 원더풀 월드〉가 라디오에서 흘러나왔다. 그 노래를 들을 때마
다 프레드는 트리샤, 저건 당신의 노래야, 라고 말하곤 했다. 어째
서 내 노래가 되어야 해? 나는 항의했다. 루이 암스트롱을 좋아하
지도 않는데. 하지만 프레드는 그 노래가 나의 노래라고 우겼다.
어쩐지 프레드가 준 신호처럼 느껴져서, 나는 추도식장에서 〈왓
어 원더풀 월드〉를 아카펠라로 부르기로 마음먹었다. 노래를 부
르니 그 소박한 아름다움은 느낄 수 있었지만, 어째서 그 노래를
나와 연관 지었을까 의문은 풀리지 않았다. 미리 물어봤어야 하는
데 너무 묵혀두다가 끝내 묻지 못한 질문. 이제는 당신 노래야, 나
는 미련처럼 여운처럼 머무르는 허공에 대고 말했다. 이 세상에서
경이와 기적이 싹 사라져버린 것처럼 보였다. 나는 열에 달떠 시
를 쓰지도 않았다. 프레드의 혼령이 눈앞에 보인다거나 그가 떠난
여행의 어지러운 궤적이 느껴지지도 않았다.

남동생은 그 후 이어진 나날을 나와 함께 머무르며 헤쳐 나갔
다. 아이들에게도 언제나 필요할 때 곁에 있겠다고 약속했고 연
휴가 끝나면 돌아오겠다고도 했다. 그러나 정확히 한 달 뒤, 토드

는 자기 딸에게 줄 크리스마스 선물을 포장하던 중에 극심한 뇌일혈에 걸리고 말았다. 프레드가 세상을 떠나고 나서 잇달아 찾아온 토드의 갑작스런 죽음은 도저히 견딜 수 없을 것만 같았다. 충격으로 나는 감각을 잃었다. 프레드가 아끼던 의자에 몇 시간이고 앉아 있었다. 내가 지닌 상상력이 두려워 미칠 것 같았다. 얼음 속에 감금된 수인처럼 말 없는 집중력으로 일어나 소소한 할 일을 처리했다.

결국 나는 미시간을 떠나 아이들과 함께 뉴욕으로 돌아왔다. 어느 날 오후 길을 건너다가 문득 정신을 차려 보니 내가 울고 있었다. 하지만 그 눈물의 근원을 파악할 수가 없었다. 8월의 색채를 머금은 뜨끈한 열기가 느껴졌다. 검은 돌이 되어버린 내 심장이 조용히 펄떡거렸고, 벽난로 속의 숯덩이처럼 불이 붙기 시작했다. 내 심장에 누가 들어 있는 거지? 알 수가 없었다.

하지만 곧 토드의 유머러스한 영혼이 느껴졌다. 계속 걷다 보니 서서히 나 자신이기도 한 토드의 어떤 면모가 되살아났다―타고난 낙천성이었다. 그리고 서서히 내 삶의 낙엽들이 걷혔고, 어느새 나는 소박한 것들을 프레드에게 가리켜 보여주고 있었다. 파란 하늘이야, 하얀 구름이야, 손 쓸 도리가 없는 슬픔의 베일을 뚫어보려는 소망이었다. 내 눈을 물끄러미 들여다보는 그의 연한 눈동자가 보였다. 흔들림 없는 시선으로 내 혼탁한 눈길을 붙잡으려 애쓰고 있었다. 오로지 그것만으로도 몇 장씩이 꽉꽉 채워져서 나는 뼈아픈 그리움으로 차오르다 못해 그 원고들을 내 심장의 모닥불에 던져넣어 땔감으로 태워버렸다. 『죽은 혼』 2부의 원고를 한 장 한 장 불태우던 고골[2]처럼, 한 장 한 장 차근차근 태워버렸

다. 그것들은 재가 되지 않았고, 차갑게 식지 않았으며, 인간의 연민이라는 온기로 따뜻하게 빛났다.

2 Nikolai Gogol, 1809~1852. 러시아의 작가이자 극작가. 러시아 리얼리즘의 시조다. 진보적 작품 세계로 지배 세력의 공격을 받고 러시아를 떠나 로마로 가서 평생 망명 생활을 했다. 로마에서 불후의 명작 『죽은 혼』의 제1부를 완성, 제2부를 시작했다. 모스크바에서 작품을 완성하려 했으나 이루지 못하고, 정신적 고뇌와 사상적 동요로 인해 정신 착란에 빠진 후 원고의 일부를 불 속에 투척했고 열흘간 계속 단식하다가 자살했다.

린든이 사랑하는 것을 죽이는 방법

린든은 발걸음도 가볍게, 민첩하게 달리고 있다. 그녀는 평원 한가운데 완벽한 형태의 나무에 이끌려 멈춰 선다. 철옹성 같은 그녀의 유일한 아킬레스건은 유닛의 반장 제임스 스키너 형사와 그의 사랑을 갈구하는 억눌린 욕망이다. 두 사람은 한때 현장 파트너였고 은밀한 잠자리도 나누었으나, 겉으로는 이제 다 지난 일처럼 보인다. 여전히 그와 함께 있을 때면 그녀의 얼굴에 희미한 그늘이 스친다. 집 현관으로 가던 그녀는 또다시 자신을 기다리고 있는 그를 보고 놀란다. 거리감은 녹아 없어진다. 스키너는 인간으로서 그녀에게 온다. 린든은 더 가까이 다가간다. 스키너의 손안이 그녀의 고향이다.

동전이 핑글핑글 돌고 있다. 어느 쪽으로 쓰러지는가는 별로 중요하지 않다. 앞면이 나와도 지고 뒷면이 나와도 진다. 린든은 징표를 무시하고 자신의 행운을 믿으며 사랑과 일, 스키너와 배지, 완벽하게 균형을 잡는다. 고무 밴드로 질끈 묶은 로즈골드 색 머리카락이 아침 햇살에 반짝인다. 활짝 펼쳐진 종이 인형들 속 희생자의 실루엣에, 두 사람이 다시 지핀 불길이 잠시 흩어진다.

햇빛이 바뀐다. 또 한 구의 시신이 불타고 있다, 증거가 드러나고, 그녀의 목덜미를 조이는 링. 사랑에 굴복한 스키너와 린든은

서로에게 노출된다. 그의 눈에서 문득 그녀는 다른 눈을 본다. 섬뜩한 깊이의 공포. 법의학적 자취. 더러워진 슬립들. 치욕에 젖은 헤어 리본들.

사라 린든의 파란 눈을 한 하늘에서 비가 내린다. 살의 가득한 명징함이 그녀의 온몸을 씻어 내린다. 신이 내린 재능을 모두 발휘하여 사라는 스키너의 정체를 파악한다. 스승이자 연인인 그가 연쇄살인범이다.

그녀의 진정한 벗인 홀더는 한 박자 늦게 상황을 파악한다. 본능적인 우아함으로 홀더는 사라의 동향을 좇는다. 가슴 답답한 빗속을 달려 홀더는 두 사람을 좇아 스키너의 은폐된 호수 별장으로 간다. 연인들의 밀회 약속은 가차 없는 정의 실현의 배경으로 변한다. 린든은 죽은 이들 사이에서 떠도는 기쁨의 흔적을 느낀다. 그녀는 홀더의 애원을 묵살하고, 동정심으로 스키너를 처형하려 한다. 그는 신중하고, 방어적이다. 그녀는 무모하다. 그는 공포에 질려 방아쇠를 당기는 린든을 바라본다. 린든은 스키너의 불행을 끝장내고, 그는 죽어가는 송아지처럼 도로변에 쓰러진다.

놀라 넋이 나간 나는 그저 고개를 숙일 뿐이다. 필사적으로 그녀의 행위를 해석하고, 앞날을 점쳐보려는 홀더의 심정과 하나가 된다. 내 빈 보온병들은 38화의 불길한 분위기에 휩싸인 채 침대 옆에 그대로 남아 있다. 그리고 얼마 지나지 않아 나는 그 무엇보다 잔인한 스포일러를 접하게 된다. 39화는 없으리라는 것.

〈더 킬링〉의 시즌은 끝났다.

린든은 모든 걸 잃었고 이제 나는 그녀를 잃었다. 텔레비전 방송국이 〈더 킬링〉을 퇴짜 놓았다. 새로운 쇼, 새로운 형사를 대령

하겠다는 약속이 있었다. 하지만 나는 그녀를 보낼 준비가 되지 않았고 그녀를 잊고 새 출발을 하고 싶지도 않다. 린든이 여자의 뼈다귀를 찾아 깊디깊은 호수 바닥을 파헤치는 모습을 지켜보고 싶다. 리모컨만 누르면 만나고 헤어질 수 있는 사람들을 19세기 시인이나 흠모하는 이방인이나 에밀리 브론테의 펜 끝에서 창조된 캐릭터만큼이나 사랑하게 된다면 어떻게 해야 하나? 그중 하나가 나 자신의 자아의식과 어우러져 그만 하나가 되어버렸는데, 끝내 VOD 포털 안의 유한한 공간으로 이동되고 만다면 어떻게 해야 하나?

모든 것이 연옥에 있다. 고뇌의 신음이 검은 물속에서 피어오른다. 분홍색 산업용 비닐로 칭칭 감긴 사체는 그들을 구원해줄 기사를 기다린다. 호수의 린든을. 그러나 그녀는 좌천되어 이제 빗속에서 총을 든 조각상으로 변해버렸다. 용서받지 못할 죄를 저지른 그녀는 사실상 테이블에 배지를 내려놓는다.

텔레비전 드라마는 그 나름의 윤리적 현실성을 지닌다. 서성거리며 나는 스핀오프를 상상한다. '분실물의 계곡에 선 린든'. 스크린에서 검은 물이 호수 별장을 에워싸고 있다. 호수는 병든 신장 같은 형상이다.

린든은 슬픈 유해들이 누워 있는 심연을 물끄러미 응시한다.

누군가 찾아주기를 기다리는 것, 세상에서 가장 외로운 일이지. 그녀는 말한다.

홀더, 비탄과 불면증으로 마비된 홀더가 똑같이 식은 커피를 마시며 똑같은 그 차에서 대기한다. 그녀가 신호할 때까지 보초를

서며 그는 다시 한 번 그녀 곁을 지키고 둘은 함께 터덜터덜 연옥을 걷는다.

한 주 또 한 주 희생자의 이야기가 펼쳐진다. 홀더는 점점이 흩어진 핏방울들을 연결할 것이다. 그녀는 치유의 샘물을 파내고야 말 것이다. 린든 나무는 라임 향기를 퍼뜨릴 테고, 정화된 처녀들은 비닐 수의를 벗고 지옥의 리넨 붕대를 훌훌 떨쳐낼 것이다. 그러나 누가 린든을 정화해줄까? 어떤 어둠의 처녀가 오염된 그녀의 심방을 씻어내줄까?

린든은 달리고 있다. 돌연 발길을 멈추고 카메라를 마주 본다. 악마와 동침한 궁벽한 오지 출신의 여자, 그런 여자의 눈빛을 한 플랑드르의 마돈나.

모든 걸 빼앗긴 그녀에게, 그런 건 별로 중요하지 않다. 사랑을 위해서 한 일이다. 오로지 하나의 지령이 있을 뿐이다. 잃어버린 것들은 찾아질 것이다. 망자들을 뒤덮은 두툼한 낙엽은 갈라지고 망자들은 빛의 팔에 들려 승천하리라.

분실물의 계곡

프레드에게는 카우보이가 하나 있었다. 기병대에 하나밖에 없는 카우보이였다. 빨간 플라스틱으로 본을 떠서 만들어진 그 카우보이는 살짝 휘어진 다리에 총을 쏘려는 자세를 취하고 있었다. 프레드는 그를 레디라고 불렀다. 밤이 되어도 레디는 프레드의 요새를 구성하는 다른 부품처럼 마분지 상자로 들어가지 않고 프레드의 눈길이 닿는 침대 옆 낮은 책장 선반 위에 놓여 있었다. 어느 날 프레드의 어머니가 방 청소를 하면서 책장의 먼지를 털다가 레디를 떨어뜨렸고, 레디는 그냥 사라져버렸다. 프레드는 몇 주일 동안 찾아 헤맸지만 레디는 아무 데도 없었다. 프레드는 침대에 누워 말없이 레디를 불렀다. 방바닥에 요새를 설치하고 군대를 배열할 때면 곁에 있는 레디를 느끼고 레디의 이름을 불렀다. 그의 목소리가 아니었다. 부르는 건 레디였다. 프레드는 그렇게 믿었고, 레디는 우리가 공유하는 보물의 일부가 되어 분실물의 계곡에서 특별한 자리를 차지했다.

몇 년이 지난 뒤 프레드의 어머니가 그의 옛날 방을 청소했다. 마루 상태가 엉망이라 널 몇 개를 교체해야 했다. 옛 마룻널을 철거하자 별별 것이 다 나왔다. 그리고 거기에, 거미줄과 동전과 돌처럼 굳어버린 껌 조각들 사이에, 레디가 있었다. 어쩌다가 넓은

틈새로 떨어져 소년의 시야와 손길이 닿지 않는 곳으로 미끄러져 들어갔던 것이다. 어머니가 레디를 돌려주었고, 프레드는 레디를 자기 눈길이 닿는 곳 우리 침실의 책장 위에 놓아두었다.

어떤 것들은 분실물의 계곡에서 소환되어 돌아온다. 레디가 프레디를 외쳐 불렀다고 나도 믿는다. 프레드가 그 소리를 들었다고 믿는다. 두 사람이 함께 나눈 희열을 믿는다. 어떤 것들은 잃어버리는 게 아니라 희생된다. 나는 분실물의 계곡 어느 뜬금없는 흙더미 위에서 필사적인 꼬마들이 내 검정 코트를 들고 가는 걸 보았다. 누군가 좋은 사람이 가져갈 거야, 나 자신을 타일렀다. 그무리의 빌리 필그림[1] 같은 사람이.

잃어버린 소지품들은 우리와 헤어진 것이 슬퍼 울까? 전기 양은 로이 배티의 꿈을 꿀까?[2] 구멍이 뿅뿅 뚫린 내 코트는 우리가 함께했던 풍요로운 시간을 기억할까? 비엔나에서 프라하로 가는 버스에서 잠들었던 때, 오페라에서 보낸 밤들, 바닷가의 산책들, 와이트 섬의 스윈번 묘역, 파리의 아케이드, 루레이의 동굴, 부에노스아이레스의 카페들. 그 올에 엮인 인간의 경험. 얼마나 많은 시가 그 너덜너덜한 소매에서 피처럼 흘러나왔는지? 잠시 더 따뜻하고 부드러운 코트에 이끌려 눈길을 돌렸지만, 그 코트는 사랑할 수 없었다. 어째서 우리는 사랑하는 것을 잃어버리는 걸까? 어째서 심드렁한 것들은 끝까지 우리 곁에 달라붙어 있다가 우리가 가버린 뒤 우리 값어치의 척도가 되어버리는 걸까?

그때 떠오른 생각이 있다. 아마 내가 내 코트를 흡수해버렸을

1 커트 보네거트의 소설 『제5도살장』의 주인공.
2 SF 소설가 필립 K. 딕의 『안드로이드는 전기 양의 꿈을 꾸는가?』의 인용이다.

지도 몰라. 그 힘을 생각하면, 내 코트가 나를 흡수하지 않은 걸 고맙게 여겨야 할지도 모르겠다. 그렇다면 그저 의자 위에 던져져 구멍투성이로 파르르 진동하며 있을 뿐인데, 실종자로 간주될 수도 있겠지.

애초에 왔던 곳으로, 절대적 근원으로 돌아가는 우리의 분실물들. 생명의 나무로 돌아가는 십자가나 인도양의 고향으로 돌아가는 루비들처럼. 섬세한 양모로 지어진 내 코트의 창생, 베틀을 거꾸로 거슬러 올라가 양의 몸, 양 떼와 외따로 떨어져 언덕 등성이에서 풀을 뜯는 검은 양의 몸으로 돌아간다. 양은 저와 같은 종의 보슬보슬한 등과 잠시 닮아 보이는 구름에 눈을 뜬다.

달이 차올라 수레바퀴처럼 낮게 깔렸다. 당연히 라파예트 스트리트의 쌍둥이 타워가 보름달을 양편에서 호위하고 있다. 포니테일을 한 피카소의 소녀 두상이 작은 광장을 장악한 곳이다. 머리를 감고 땋고 침대 옆에 줄줄이 놓인 커피 용기를 치우고 흩어진 책을 다시 꽂아 넣고 낱장에 쓴 메모들을 깔끔하게 정리해 벽에 붙이고, 원목 서랍장에서 아일랜드 리넨을 꺼내 침대 시트를 갈았다. 내 브란쿠시[3] 사진들이 햇빛에 바래지 않도록 쳐두었던 모슬린 베일을 걷었다. 스타이컨[4]의 정원에서 끝없이 늘어선 기둥과 거대한 대리석 눈물방울을 찍은 야간 사진. 불 끄기 전에 한참 동안 그 사진들을 보고 싶었다.

나는 아무 데도 아니지만 어딘가 굉장한 곳에 있는 꿈을 꾸었다. 작은 고속도로들이 교차하는 롤리의 주도로와 비슷해 보였다. 주위에는 아무도 없었는데, 그때 달리는 프레드가 보였다. 프레드

는 뛰는 일이 거의 없었는데. 그이는 서두르는 걸 좋아하지 않았다. 그런데 동시에 무언가가 그 옆을 쌩하고 지나쳤다. 옆에 바퀴가 달린 그 물건은 마치 살아 있는 생명체처럼 고속도로를 가로질러 달렸다. 그때 난 그 물건의 얼굴을 보았다―시침도 분침도 없는 시계였다.

잠에서 깼을 때는 여전히 캄캄했다. 한동안 자리에 누운 채로 꿈을 되짚어보았다. 그 뒤로도 숱한 꿈이 겹겹이 축적되었다는 느낌이 왔다. 망원경을 거꾸로 돌려 내 마음이 찰나의 편린들을 바느질해 꿰매도록 가만히 두었더니 차차 전체 꿈이 기억나기 시작했다. 나는 높은 산맥에 올라가 서 있었다. 가이드를 철저히 믿고 비좁고 구불구불한 길을 따라갔다. 가이드의 다리가 살짝 휘어져 있다는 사실을 알아차렸을 때, 그가 불쑥 발길을 멈췄다.

— 이봐요, 그가 말했다.

우리는 높고 가파른 절벽에 다다라 있었다. 눈앞에 놓인 허공을 보고 비합리적인 공포에 사로잡힌 나는 얼어붙었다. 가이드는 자신만만하게 서 있었지만 나는 어딜 디뎌야 할지 몰랐다. 손을

3 Constantine Brancusi, 1876~1957. 루마니아의 조각가. 루마니아어로는 브랑크슈. 모딜리아니, 로소, 아폴리네르를 비롯해서 당시의 전위 작가들과 사귀었지만, 언제나 자신의 순수하고도 동양적인 오리지널리티를 손상시키지 않고, 유니크한 조형을 해나갔다. 동물이나 물질의 생명과의 공감에서 나오는 단순한 형태는 추상에 가까운 것으로서 현대 조각에 준 의의는 크다. 평생 떠나지 않았던 파리의 아틀리에는 남겨진 작품과 함께 프랑스 국민에게 유증되어 파리 국립현대미술관에서 복원 공개되었으며, 지금은 퐁피두센터 앞 광장에 옮겨졌다. 루마니아 티르그 지우 공원의 〈무한의 기둥〉 〈입맞춤의 문〉 등의 작품이 있다.

4 Edward Steichen, 1879~1973. 미국의 사진작가. 〈보그〉 〈배너티 페어〉지의 수석 사진가가 되어 패션 사진에 새 바람을 불어넣었다. 뉴욕의 근대 미술관 사진부장으로 근무하였으며, 1954년 근대 미술관에서 사진전 '우리 모두가 인간 가족'을 기획 구성하여 전 세계로부터 절찬을 받았다.

뻗어 잡으려 했지만 그는 돌아서서 떠나버렸다.

— 어떻게 여기 두고 갈 수가 있어요? 나는 외쳤다. 어떻게 돌아가라고?

그를 소리쳐 불렀지만 대답이 없었다. 움직이려 했더니 흙과 돌멩이가 우수수 떨어져 나갔다. 추락하거나 날아가는 것 말고는 탈출구가 보이지 않았다.

그때 물리적인 공포가 걷히더니 나는 땅을 밟고 서 있었다. 눈앞에는 파란 문이 달린 야트막한 회벽의 건물이 있었다. 넘실거리는 하얀 셔츠를 입은 청년이 내게 다가왔다.

— 내가 어떻게 여기 왔죠? 내가 물었다.

— 우리는 프레드를 불렀죠. 그가 말했다.

한쪽 바퀴가 빠진 포장마차 옆에서 어슬렁거리는 두 남자가 보였다.

— 차 좀 드시겠어요?

— 네, 내가 말했다. 청년이 다른 사람들에게 손짓했다. 한 사람이 차를 끓이러 안으로 들어갔다. 그는 화로에 물을 끓이고 주전자에 민트를 가득 채워 갖다 주었다.

— 사프란 케이크 드시겠어요?

— 네, 나는 말했다. 갑자기 배가 고팠다.

— 위험에 처하신 걸 봤습니다. 우리가 개입해서 프레드를 불렀지요. 그가 당신을 받아 안아 이리로 데리고 온 거예요.

그이는 죽었어, 나는 생각했다. 어떻게 그럴 수가 있어?

— 비용 문제가 있습니다. 청년이 말했다. 10만 더램이에요.

— 그렇게 큰돈이 나한테 있을지 모르겠지만, 구해볼게요.

호주머니에 손을 넣었더니 돈이 가득 들어 있었다. 정확히 그가 요구한 액수였다. 그러자 장면이 바뀌었다. 나는 사방이 백악질의 언덕으로 에워싸인 돌 많은 길에 혼자 서 있었다. 무슨 일이 있었는지 생각해보려고 잠시 발을 멈췄다. 프레드가 꿈속에서 나를 구해주었다. 그러자 나는 갑자기 다시 고속도로에 서 있었고 저 멀리에서 시침도 분침도 없는 시계의 얼굴을 한 바퀴 뒤쫓는 프레드가 보였다.

— 가서 잡아, 프레드! 내가 외쳤다.

그리고 바퀴는 어마어마하게 커다란 분실물들의 코르누코피아[5]와 충돌했다. 바퀴는 옆으로 쓰러졌고 프레드는 무릎을 꿇고 앉아 바퀴에 손을 얹었다. 프레드는 시작도 끝도 없는 장소에서 활짝 웃었다, 완전무결한 기쁨의 웃음이었다.

5 cornucopia. 유럽의 장식 모티브, 도안의 하나. '풍요의 뿔'로 번역되며, 일반적으로 꽃과 과일로 가득 찬 뿔의 모습으로 표현된다. 부와 안녕을 상징하며 행운, 승리, 평화의 여신이나 하신河神의 지물이기도 하다.

정오의 시각

아버지는 정오의 호각 소리가 울려 퍼졌을 때 베들레헴 강철 공장의 그늘 아래에서 태어났다. 그렇게 아버지는 니체를 따라, 일부 개인들이 만물의 윤회라는 신비를 파악할 수 있는 능력을 허락받는 바로 그 정해진 시각에 태어났다. 아버지의 정신은 아름다웠다. 세상의 모든 철학을 똑같은 무게와 경이로움으로 보는 것 같았다. 만일 사람이 전 우주를 인식할 수 있다면 존재의 가능성은 몹시 구체적으로 보일 것이다. 리만의 가설[1]처럼 현실적이고, 믿음 그 자체처럼 흔들림 없고 신성하리라.

유령들은 우리를 끌어내리려 하지만, 우리는 현재에 머무를 길을 강구한다. 우리 아버지는 영원한 윤회의 베틀을 조종한다. 우리 어머니는 베의 올을 풀면서 낙원을 향해 배회한다. 내 사고방식에서는 무엇이든 가능하다. 삶은 만물의 바닥에 있고 믿음은 꼭대기

[1] 독일 수학자 리만Georg Friedrich Bernhard Riemann이 제기한 학설로, 어떤 복소함수가 0이 되는 값들의 분포에 대한 가설을 말한다. 즉 1과 그 수 자신으로만 나누어떨어지는 소수素數들이 일정한 패턴을 가지고 있다는 학설이다. 리만은 이 가설의 증거를 1866년 죽을 때 자신의 모든 서류와 함께 불태워버렸다. 그 뒤 전 세계의 수학자들이 이 가설을 푸는 데 도전하였으나 실패하고, 백오십여 년 동안 수학계의 최대 난제로 꼽혀왔다. 이 때문에 2001년 미국 매사추세츠 주 클레이수학연구소는 21세기 최고의 수학 난제 일곱 문제를 공표하고, 누구든지 문제를 푸는 사람에게는 한 문제당 100만 달러의 상금을 주기로 약속했다.

헤르만 헤세의 타이프라이터, 스위스 몽타뇰라

에 있으며 창조적 충동은 한가운데서 모든 것에 배어든다. 우리
는 집을, 희망의 사각형을 상상한다. 연한 빛깔 침대보가 덮인 싱
글 침대, 소중한 책 몇 권, 우표 앨범 한 권이 있는 방. 흐릿한 꽃
무늬로 도배된 벽은 해체되었다가 햇살로 얼룩진 갓 태어난 초원
과 빛나는 노 두 짝과 파란 돛 하나가 있는 작은 보트가 기다리는
넓은 강물로 스스로를 비우는 작은 시냇물처럼 폭발한다.

　아이들이 어렸을 때 그런 배들을 꿈꾸었다. 돛을 올리고 출항

시키면서도 정작 나는 그 배에 올라타지 않았다. 나는 우리 집이라는 영역을 떠나는 일이 거의 없었다. 늙은 버드나무가 치렁치렁하게 늘어진 운하 옆에서 밤이면 기도를 올렸다. 내가 만지는 것들은 살아 있었다. 남편의 손가락, 민들레, 까진 무릎. 그런 순간을 프레임에 담으려 하지도 않았다. 그 순간들은 기념품도 없이 흘러갔다. 그러나 이제 나는 단 하나의 이미지에 로버트 그레이브스의 밀짚모자를, 헤세의 타이프라이터를, 베케트의 안경을, 키츠의 병상을 담아 소장하기 위해 바다를 건넌다. 내가 잃어버렸으나 찾을 수 없는 것은 기억한다. 내가 볼 수 없는 것은 불러보려 한다. 일련의 충동에 따라 작업하고, 깨달음의 근사치에 다다른다.

스물여섯 살 때 나는 랭보의 묘지를 사진에 담았다. 특별할 게 없는 사진이었으나 완수할 임무 그 자체를 담았고, 그걸 오래도록 잊고 있었다. 랭보는 1891년 서른일곱의 나이로 마르세유의 병원에서 세상을 떠났다. 마지막 소원은 그가 커피 무역에 종사했던 아비시니아로 돌아가는 것이었다. 죽음을 앞둔 그는 도저히 배를 타고 긴 여행을 떠날 수가 없었다. 열에 들뜬 환각 상태에서 그는 아비시니아의 고원에서 말을 타는 모습을 상상했다. 내게는 하라르[2]에서 구한 19세기 파란 유리 트레이드비즈[3] 목걸이가 있었고, 그걸 랭보에게 가져다줄 생각을 늘 했다. 1973년 나는 뫼즈 강둑 근처 샤를르빌에 자리한 랭보의 묘역에 가서 묘석 앞 커다란 단지에 담긴 흙 속에 유리알들을 깊숙이 눌러 묻었다. 그가 사랑했

2 에티오피아 동부의 도시. 아마르 산맥 남쪽 기슭 해발 1,930미터에 있다. 커피·가죽·곡물·목화·담배의 집산지이며 근처에 금 광산이 있다.

3 슬레이브 비즈라고도 하며, 장식용 유리구슬이지만 16세기에서 20세기에 걸쳐 재화, 서비스, 노예를 거래할 때 화폐 대신 통용되기도 했다.

던 나라에서 온 무언가를 그의 곁에 두고 싶었다. 그 유리알을 주 네를 위해 주웠던 돌멩이들과 연관 지어 생각하지는 못했었다. 그 러나 생각해보면 둘 다 똑같은 낭만적 충동에 뿌리를 둔 것 같다. 틀린 건 아니라도, 어쩌면 주제넘은 것일 수도 있다. 그 뒤에 다시 찾아가보니 단지는 사라지고 없었다. 그러나 나는 여전히 그때와 똑같은 사람이라고 믿는다. 세상이 아무리 많이 변해도 그건 바뀔 수 없다.

나는 움직임을 믿는다. 그 유쾌한 풍선을, 세계를 믿는다. 자정 과 정오의 시각을 믿는다. 그러나 내가 또 무엇을 믿고 있을까? 가끔은 모든 것을. 가끔은 아무것도. 연못을 훑는 빛살처럼 요동 친다. 나는 언젠가는 우리 모두가 각자 잃어버릴 삶을 믿는다. 젊 을 때 그럴 리 없다고, 우리는 다르다고 믿는다. 어렸을 때 나는 절대 성장하지 않을 거라고, 의지로 성장을 막을 수 있을 거라고 생각했다. 그리고 아주 최근에 깨달았다. 무의식적으로 내 연대기 의 진실 속에 은닉한 채, 내가 어떤 선을 넘었다는 사실을. 어떻 게 우리는 이렇게 뒤지게 늙어버린 걸까? 나는 내 관절, 내 철 빛 의 머리칼을 보고 말한다. 이제 나는 내 사랑보다, 떠나간 내 친구 들보다 훨씬 더 늙었다. 어쩌면 너무 오래 살아서 뉴욕 공공 도서 관에서 하는 수 없이 버지니아 울프의 지팡이를 건네주는 지경이 될지도 모른다. 그러면 그녀를 위해 내가 고이 간직하리라. 그녀 호주머니의 돌멩이들도 고이 보관하리라. 하지만 나는 계속해서 살아갈 것이고, 아무리 졸라도 결코 내 펜을 내놓지 않을 것이다.

나는 목에 걸려 있던 프란시스 성인의 T 자형 십자가를 풀고,

버지니아 울프의 지팡이

아직도 젖어 있는 머리카락을 땋고서 주위를 둘러보았다. 집은 책상이었다. 꿈의 합금. 집은 고양이들, 내 책들 그리고 결코 쓰지 못한 내 작품이다. 언젠가 나를 부를 모든 잃어버린 것들, 언젠가 나를 부를 내 아이들의 얼굴. 어쩌면 우리는 몽상에서 육신을 끌어내거나 흙 묻는 박차를 꺼내올 수는 없을지 모른다. 그러나 우리는 꿈 그 자체를 그러모아 세상에 단 하나뿐인 독특한 총체로서 가져올 수는 있다.

카이로를 불렀더니 침대 위로 폴짝 뛰어올랐다. 고개를 들어보니 채광창 위로 별 하나가 떠 있었다. 나도 일어나려 했지만, 갑자기 중력에 발목이 붙들리고 이상한 음악의 끄트머리에 휩싸였다. 은빛 딸랑이를 흔드는 아기 주먹이 보였다. 한 남자와 그가 쓴 스테트슨 중절모의 챙을 보았다. 그는 아기 목걸이를 가지고 놀다가 무릎을 꿇고는 목걸이 매듭을 풀고 땅바닥에 놓았다.

— 잘 봐, 그가 말했다.

뱀이 그 꼬리를 물었다가, 뱉었다가, 다시 삼켰다. 목걸이는 꿈틀거리는 말을 길게 한 줄로 꿴 것이었다. 허리를 굽히고 뭐라고 쓰여 있는지 보았다. 나의 신탁. 주머니를 확인했지만 펜도 쓸 것도 없었다.

— 어떤 것은, 카우보이가 날숨을 섞어 말했다. 우리 스스로를 위해 아껴두지.

결전의 시각이었다. 기적의 시각. 나는 혹독한 빛으로부터 눈을 가리고 재킷의 먼지를 털고 어깨에 걸쳤다. 내가 어디 있는지 정확하게 알고 있었다. 프레임 밖으로 나와 내가 보고 있는 것을 보았다. 똑같은 외딴 카페, 다른 꿈. 칙칙한 색이었던 외벽은 카나리

아 빛깔의 밝은 노랑으로 칠해졌고, 녹슨 가스 펌프는 거대한 티코지[4] 같은 걸로 감싸져 있었다. 나는 그저 어깨를 한 번 으쓱하고 발걸음도 가볍게 안으로 들어갔지만, 그곳은 알아볼 수도 없이 달라져 있었다. 테이블과 의자와 주크박스는 모두 사라졌다. 옹이진 소나무 패널은 다 뜯겨나가고 빛바랜 벽은 하얀 웨인스코팅에 파란 페인트칠이 되어 있었다. 기술적인 장비가 든 궤짝, 철제 사무용 가구, 산더미처럼 쌓인 브로슈어가 있었다. 나는 더미 중 하나를 들춰보았다. 하와이, 타히티, 애틀랜틱시티의 타지마할 카지노. 어딘지도 알 수 없는 오지의 여행사.

나는 뒷방으로 들어갔지만 커피 메이커, 커피콩, 나무 숟가락, 질그릇 머그는 모두 사라지고 없었다. 심지어 텅 빈 메스칼 병도 없었다. 재떨이도 내 철학적인 카우보이의 흔적도 없었다. 나는 그가 이쪽 방향으로 오고 있었다는 걸 감지했고, 아마도 새로 반짝반짝하게 칠한 걸 보고 그냥 계속 가버렸을 거라 짐작했다. 뒤를 돌아보았다. 여기에는 나를 붙들어둘 만한 게 아무것도 없었다. 하다못해 꿀벌 한 마리의 말라붙은 사체도 없었다. 서두르면 그의 낡은 포드 트레일러가 지나가고 일어난 흙먼지 구름이라도 볼 수 있을 것 같았다. 어쩌면 그를 따라잡아 차를 얻어 탈 수도 있을 것이다. 우리는 함께 사막을 여행할 수 있을 것이다. 여행사 따위는 필요 없었다.

— 사랑해, 나는 모두에게 말했고, 아무에게도 말하지 않았다.

— 가볍게 사랑하지 마, 그가 말하는 소리가 들렸다.

그리고 나는 바깥으로 걸어 나갔다. 석양을 뚫고, 단단히 다져

4 티포트를 감싸 보온하기 위한 용도로 쓰는 천 덮개.

진 흙을 밟았다. 흙먼지도, 사람의 흔적도 없었지만 전혀 개의치 않았다. 나는 나 자신에게 행운의 솔리테어[5] 패였다. 사막의 풍경은 변함이 없다. 그 길게 풀린 두루마리를 채우는 일로 언젠가 나는 즐거움을 얻으리라. 모든 걸 기억할 것이고 모두 다 글로 적을 것이다. 코트에게 바치는 아리아. 카페를 위한 레퀴엠. 그게 내가 하던 생각이다, 꿈속에서, 내 손을 내려다보면서.

5 혼자 하는 카드 게임.

와우 카페, 포인트 로마, 오션 비치 피어

포스트스크립트

포물선의 궤적들은 합체해 원이 되었다. 태양과 사막으로 살을 엮은 언어의 수레바퀴, 시인의 화살, 태엽 감는 새의 흔적, 생로랑 감옥에서 주네의 무덤으로 이어지는 디딤돌 그리고 프레드가 나오는 구원의 꿈. 공책과 종이냅킨에 끼적거리고 다량의 블랙커피로 구두점을 찍어 다시 한 번 살아낼 수 있었던 수많은 순간. 상상 속에 그린 독자를 향해 직접 글을 쓴다는 건 참으로 매혹적인 데가 있는 일이기에 홀홀 다 내려놓고 떠나기가 힘들다. 이미 벗어던진 캐릭터의 여운을 떨치지 못하는 배우처럼, 나 역시 그 연장선의 세계와 결연히 연을 끊지 못하고 맴돌고 있다.

제멋대로 풀린 헤어 리본처럼 파닥거리며 흩날리는 이야기의 가닥 몇 개. 나는 아직도 날마다 일상을 보고해야 할 것만 같은 의무감에 시달린다. 머릿속에서 써내려간 장문의 문단들이 새로운 글이 또 밀물처럼 밀어닥쳤다가 흩어지는 일에 애착을 갖게 되었다. 그러다 그나마 일부는 글로 옮겨 적었고 그 후 일어난 일에 대해 몇 장을 덧붙일 수 있게 되었다.

1.

사라 린든 형사는 우리를 '분실물의 계곡'으로 이끄는 주문을

내뱉는다—**가장 외로운 건 발견되지 못하는 거야**, 라고. 계곡은 연옥보다 더 부드럽고 고요하다. 린든 형사의 영역에서 사라진 희생자들과 우리 영역에서 없어진 조각을 온화하게 붙드는 중심이다. 그 소용돌이 한가운데 어디쯤에는 나무 지그소 퍼즐 더미, 물의 용, 하얀 모스크, 아무르 호랑이, 나비고기 들이 있다. 그리고 또 다른 곳에는 서로 맞물린 타일 바닥의 방 모양을 한 미래가 있다. 조각 하나하나가, 천천히 맞춰져 제자리를 찾는다.

나는 로커웨이 비치에 있는 작가의 집을 조립하는 과정에 깊이 몰두했다. 무섭게 밀어닥친 허리케인 샌디의 파고에 심하게 파손된 집을 수리하고 복원하는 데는 엄청난 노력과 자원과 창조적이고 새로운 사고가 필요했다. 지역 전체가 피해를 입었기에 참을성이 무엇보다 중요했다. 보드워크는 부서졌고, 빅토리아식 주택 몇 채가 복구 불가능할 정도로 파괴되었고, 해안선은 폐허가 되었다. 한 해가 흐르고도 우리 집이 위치한 구역에는 아직 배관과 난방이 해결되지 않았지만, 매번 집에 들어갈 때마다 백 년이 된 내 방갈로에서 진척된 작업에 새삼 놀라워하지 않을 수 없었다. 새로 칠한 회벽에는 곰팡이도 썩은 데도 없었고 기울어진 토대는 중심을 잡았고 쓸데없는 굴뚝은 철거하고 돔형 천장은 원형 그대로 보전했다. 나는 첩첩이 쌓인 스페인 테라코타 타일 상자 옆에 서서 다음 단계를 기대했다. 마루를 깔고 실링팬을 설치하고 작은 채광창 두 개를 내고 낡은 롱아일랜드 농장을 철거하다가 윈치가 발견한 커다란 포슬린 더블 싱크대를 놓고.

길 건너편에서는 어느 방향을 보나 재건의 증표가 역력했다. 그날은 작업하는 분들이 쉬는 날이라서 미완의 장벽을 슬쩍 들락

거리며 바닷가까지 걸어갈 수 있었다. 노란 불도저, 거대한 콘크리트 더미, 벽을 보수하는 자재 들이 해변을 따라 쫙 펼쳐져 있었다. 온화한 10월의 일요일이었다. 실비아 플라스의 생일이었다. 온갖 기기와 장비에도 기나긴 파노라마를 장악하는 건 파도였다. 안개가 하늘과 바다를 하나로 합쳤다. 뿌듯하고 흡족했다. 그때 호주머니에 들어 있던 전화기가 진동했다. 루 리드의 사망을 알려주려고 딸 제스가 건 전화였다. 루가 많이 아프다는 건 알고 있었다. 그러나 그건 얼핏 한계가 없는 앓처럼 보인다. 친구는 아프고, 앞으로도 많이 아프겠지만, 그래도 살아 있는 거다. 찬란하고 제멋대로 도시를 지배하던 왕자 루가 없는 뉴욕이라니, 상상하기 어려웠다.

나는 바로 이 주 전 교토 스타일 음식을 내는 단골 식당 오멘에서 그를 보았다. 〈카인드 오브 블루〉가 조용히 흘러나왔다. 루와 아내 로리는 떠나는 참이었는데 인사하러 들렀다고 했다. 나는 일어나서 그들과 인사를 나누었고 몇 분간 이야기했다. 작별 인사를 하는데 루가 바짝 다가섰다.

— 사랑한다, 패티, 그가 말했다.

— 나도 사랑해, 내가 답했다.

우리가 서로 알고 지낸 사십이 년간의 세월 동안 그런 말은, 마음속으로는 떠올랐을지 몰라도 서로 한 번도 입 밖에 내어 말한 적이 없다는 생각은 나중에야 떠올랐다.

바람이 갑자기 거세졌다. 저 멀리 화물선들이 보였지만 루가 걸작 〈헤로인〉에서 그려낸 배에 비길만 한 건 하나도 없었다. 세 개의 마스트에 너울거리는 돛을 달고 날아가는 구름을 상상했다. 시인-선원들이 키를 잡은 배―하트 크레인, 루퍼트 브룩, 델모어 슈워츠, 빌리 버드 그리고 쿼렐 드 브레스트, 모두가 그에게 경례를 붙였다. 시간이 수평선으로 위장하고 한없이 뻗어나가는 사이 나는 그곳에 서 있었다. 슬픔에 압도되지는 않았다―그보다는 경이로움이 더 컸다.

해변을 떠나 바윗돌과 모래톱, 높은 산업용 크레인을 지나 지하철을 타고 다시 웨스트 4번가로 돌아갔다. 하나 건너 하나씩 건물마다 벨벳 언더그라운드 노래를 트는 것 같았다. 루 리드의 노래들. 〈시스터 레이〉가 〈워크 온 더 와일드 사이드〉와 겹쳤다가 〈선데이 모닝〉으로 넘어갔다. 소리 없이 뒤에서 다가오는 루 특유의 방식을 생각하며 혼자 노래를 따라 불렀다.

— 헤이! 그가 부르면 나는 재빨리 뒤돌아볼 테고, 그러면 창백한 피부에 검은 옷을 차려입은 그가 서 있곤 했다. 문 앞에서 덜컥 발길이 멎었다. 다시는 그를 볼 수 없다는 실감이 덮쳤다. 그게 죽음이다. 사라지는 묘기.

한때 재밋거리를 찾아 쿵쿵거리며 모래투성이 대로에 투사된 가능성에 끌려 순백의 제복 차림으로 42번가를 가득 메웠던 젊은 선원들처럼 사라져버렸다. 슬쩍 비치던 맨살과 반짝이, 돈을 주고 산 쾌락의 얼굴을 지워버릴 만큼 강력한 싸구려 독주. 성인 전문 영화관과 홍등이 즐비하던 기나긴 풍경도 사라지고 없다. 선원과 도박사와 소년을 찾아다니던 동성애자 푸른 눈 검은 눈 갈색 눈의 그들도 사라지고 없다. 전체 시스템이 통째로 사라지고 없다.

다시 내 방으로 돌아온 나는 '1969: 벨벳 언더그라운드 라이브' 앨범에서 〈헤로인〉을 찾아 들었다. 구 분이 흐느낌처럼 흘렀다. 20세기에 그 노래를 턴테이블로 틀고 또 틀었었다. 그때 니들이 부러졌는데 끝내 부품을 교체하지 못했다. **내가 어디로 가는지 도저히 알 수가 없네.** 만트라와 동시는 구분이 힘들 때가 있다. 블레이크는 순수의 시를 썼지만 순수한 이들을 위해서 쓴 건 아니었다. 호랑이가 불타고 어린 양이 창조주와 불화를 빚는다. 그래도 하느님의 어린 양은 조물주가 누구인지 알고 있었고, 적어도 쾌속 범선 한 대가 루를 기다리고 있었다.

2.

나는 갈색 워치캡을 움켜쥐고 탕헤르의 길거리 바자에서 산 낡은 트위드 재킷을 걸치고 카페 단테로 걸어갔다. 한동안 책을 읽

다 여백에 떠오르는 단상을 끼적거리던 중에 펜을 떨어뜨렸다. 주우려고 허리를 굽히는데 낯선 사람이 내 어깨를 툭툭 쳤다.

— 제가 읽을 만한 책을 좀 추천해주실 수 있는지 해서요.

나는 약간 얼떨떨한 기분으로 그를 올려다보았다. 지금 나와 있는 책에 적어도 오십 권 이상 인용이 되어 있다고 말해주려다가 주제넘은 소리가 될 것 같다는 생각이 들었다. 그 사람이 내 책을 읽어보기는커녕 제목을 들어봤을 거라는 보장이 어디 있단 말인가. 그래서 냅킨에 책 제목을 몇 개 적어—『집행유예』『비트겐슈타인의 포커』『판자촌』『개의 심장』—그에게 주었다. 나중에야 내가 펼쳐놓고 읽던 아쿠타가와의 『라쇼몬 외 단편선』과 호주머니에 넣어뒀던 책인 마르그리트 뒤라스의 『연인』을 적어주지 않았다는 생각이 떠올랐다. 내 기벽이라고 해야 할까. 유치한 소유욕이었다—그 책들을 내 영역으로 분류하고, 그 분위기가 특별하며 나의 분위기와 일치한다고 판단했던 것이다.

내가 무슨 생각을 하고 있었는지 기억할 수가 없어 아쿠타가와의 단편 「베틀」을 다시 읽기 시작했다. 그 이야기에서 작가는 이야기를 나누고 싶다는 독자의 간섭을 받는다. 작가는 얼어붙는다. 눈이 내리기 시작한다. 전 세계가 백지 한 장이 되고 그는 간섭이라는 부조리에 바치는 끝없는 하이쿠 한 편을 쓰려는 듯 먹물 같은 밤에 펜촉을 담근다.

죽음이 그저 똑같은 일일까 생각했다. 몇 군데의 검문소를 거치는 카프카적인 여정처럼 끊겼다 재부팅되는 삶인 걸까. 시간은 융합되어 미래의 시간으로 이어지고, 가속되었다가 별다른 이유

도 없이 느려졌다가 갑자기 저녁이 된다. 침대에 앉아서 〈루터〉가
방영되기를 기다리다가 다른 날 밤에 한다는 걸 깨달았다. 생각과
달리 〈제시카의 추리 극장〉에 빨려 들어가고 말았다. 보통은 정말
로 절박할 때를 위해서 아껴두는 프로그램인데. 제시카의 출판사
는 한 가지 아이디어에 대한 미련을 놓지 못한다. 악명 높은 할리
우드 프로듀서의 미제 살인 사건 일주년을 축하하는 엽기적인 파
티에 어떻게든 제시카가 초대장을 얻어내서, 흘러넘치는 매력과
희한한 재주로 냄새를 맡고 돌아다니다가 그 빌어먹을 사건을 해
결하고 베스트셀러가 될 만한 책을 쓸 수 있을 거라는 생각이다.
제시카는 자기는 소설가일 뿐이라고 항변하지만 출판사 사장은
트루먼 커포티의 『인 콜드 블러드』를 모델로 들면서 고집부린다.

— 범죄 논픽션은 잘 팔려요, 그는 손가락을 흔들며 말했다. 이봐요, 제시카, 그 쪼끄만 남자가 할 수 있다면 당신도 할 수 있어요.

— 뭐, 그렇게 말한다면야, 제시카는 여전히 신중하게 말한다.

그리고 당연한 얘기지만, 딱 한 에피소드 만에 제시카는 우아하게 파티로 잠입해서 살인 사건을 해결하고 그 쪼끄만 남자 커포티처럼 책을 써서 순식간에 베스트셀러를 만들어낸다.

뉴스로 채널을 돌렸더니 정신이 번쩍 드는 하이퍼 리얼리즘에 이어 사슬톱을 들고 열대우림을 누비는 자본주의 기업가들에게 초점을 맞춘 아마존 삼각주에 관한 다큐멘터리를 방영했다. 아침이 되면 생산적인 일을 하겠다고 머릿속으로 정리하고는—마룻바닥을 다 차지한 책을 제자리에 꽂고 미완의 일을 끝내고 더 멀리 걸어야겠다고 생각했다—앉은 채로 잠이 들었다.

일렉트릭 프런스의 노래 〈어젯밤엔 꿈을 꿀 일이 너무 많았어 I Had Too Much to Dream Last Night〉처럼 마시지도 않은 술기운이 가시지 않은 기분으로 잠이 깨었을 때는 아직 어두웠다. 분절된 장면이 교차되었다. 쇠락하는 도시의 항공 뷰, 축 늘어진 야자수, 기업의 안전 가옥, 감시의 그림자. 『변신』이 불온하다며 검열하는 세력에 의해 점령당한 학교들. 썩은 베일의 실오라기를 갉아먹고 그물망을 찢는 줄리언 어샌지[1]. 현실의 후면을 스치는 꿈, 이 모든 걸 적으려고 공책을 향해 팔을 뻗었다. 이렇게 끝나는 거다, 멸종된 거미들이 짠 그물에 얽매인 태양, 염소 소독제의 파도를 타고 출렁이는 작은 머리들. 어부들은 제 손으로 지은 그물을 한탄한다.

1 Julian Paul Assange, 1971~ . 오스트레일리아의 프로그래머이자 해커. 위키리크스의 창설자로 유명하다.

그들의 아버지와 할아버지가 그러했듯이, 예수님이 사람을 낚는 어부가 되라고 세례를 주었던 그 시절까지 죽 거슬러 올라간다.

텅 빈 상자들 옆에 산더미처럼 쌓인 책을 피하려고 조심하면서 아래층으로 내려가서 땅콩버터 샌드위치를 만들어 먹고 레몬, 꿀, 생강, 카이엔 고춧가루를 넣고 차를 한 주전자 끓였다. 뉴욕 시 위로 태양이 떠오르고 있었다. 집 안에 처박혀 일요일을 보내기로 했다. 예전에는 카페 이노에서 한두 시간 글을 쓰다가 방 청소를 하고 보온병을 채우고 〈더 킬링〉의 새 에피소드를 볼 준비를 하곤 했다. 하지만 이제 카페는 없어지고 드라마는 플롯을 진행하다 말고 중단되었으니, 이제 내게 남은 건 해결되지 않은 것의 잔해 뿐이다. 충동적으로 드라마 프로듀서 비나 서드에게 일종의 팬레터를 쓰기로 했다. 그녀가 상상한 린든과 홀더를 우리에게 보여준 데 감사를 표하고 싶었다. 그녀에게 답장을 받았을 때는 놀랍고도 행복했다. 우리는 그 이후로도 편지를 교환했다. 몇 주일 뒤 그녀는 〈더 킬링〉이 6화 더 제작되어 돌아올 거라는 소식을 전해주었다. 시간을 정지하고 플롯을 다각도로 검토하기에는 부족할지 몰라도 다음에 무슨 일이 있었는지 아는 데는 그 정도로 충분했다.

비나는 친절하게도 나를 밴쿠버로 초청해 첫 화의 몇 장면을 촬영하는 광경을 보여주겠다고 했다. 믿기지 않는 행운이었지만 나는 즉시 좋다고 답장을 보냈다. 그런데 새해가 되기 직전에 그녀가 판돈을 올려 내게 카메오 출연을 제안한 것이다. 기쁨과 공포가 뒤섞여 심경이 복잡해졌다. 텔레비전 연기를 해본 경험이라고는 〈로 앤드 오더〉의 마지막 시즌에서 컬럼비아대학 신화학 교수인 클레오 알렉산더 역할로 출연한 게 전부였다. 은근이 미덕이라

는 생각을 전혀 하지 못한 나는 당연히 리허설에서 지나치게 극적으로, 아니 지나치게 강하게 감정을 투사했다. 빈센트 도노프리오는 참을성 있게 스탠리 큐브릭 감독과 일할 때의 경험담을 얘기하면서 조언했다. 대사를 읊으면서 비로소 터득하게 되었어요. 에너지를 몇 발자국 뒤로 무르고 반으로 나누는 겁니다. 살짝 부끄럽지만, 절제된 교훈은 값진 것이었다.

각본과 취업 서류를 받았다. 나는 원래의 내 헝클어진 외모에 걸맞게 거리의 부랑아나 노숙하는 정보원 역할을 하게 될 거라 상상했다. 하지만 뜻밖에도 신경외과의인 앤 모리슨 박사 역할을 받았다. 대사 열 줄과 실험실 가운. 뛰어난 두뇌가 결정적이었다.

2월 말에 밴쿠버로 날아갔다. 비행기에서 카메오 출연은 두 번 다 내가 좋아하는 드라마가 종영을 눈앞에 두었을 때 하게 되었다는 생각을 했다. 세관에서는 시즌 4에 출연 예정인 여배우 조앤 앨런 옆에 앉으라는 지시를 받았다. 취업 서류를 검토하는 동안 나는 조앤 앨런이 〈본 아이덴티티〉에서 비밀 서류를 샅샅이 뒤지던 모습을 떠올리면서 혼자 즐거워했다.

비나 서드는 나를 감독에게 소개했고, 의상 디자이너를 만나기 전 감독과 대사 연습을 했다. 머리는 단정하게 올리고 정장 바지에 실험실 가운 아래 깔끔한 파란색 꽃무늬 블라우스를 받쳐 입었다. 나는 병원 배지와 의료용 클립보드, 몹시 단정한 구두 한 켤레를 받았다. 몇 번 조정을 거친 뒤 세트로 안내되었다. 잠시 쉬는 시간이라 범죄 현장에 들어가도 좋다는 허락을 받았다. 벽은 피범벅이었다. 핏방울이 튄 퀸 사이즈 침대 위에 불길한 로르샤흐 나비가 그려져 있었다. 나는 물러서서 촬영 준비를 하는 나의 형사

들 두 명을 조용히 지켜보았다. 홀더는 세트 안팎에서 똑같이 조바심치는 에너지를 가졌다. 린든은 머리를 숙이고 혼자 서 있었다. 나는 그녀의 실루엣을, 하나로 묶은 머리카락이 삐져나와 얼굴을 가린 모습을 지켜보았다.

짤막하게 몇 차례 리허설을 끝내고 린든과 홀더와 함께 간이식당에서 밥과 콩 요리를 먹었다. 나는 차마 그들의 본명을 부를 수가 없었는데, 그들은 별로 개의치 않는 눈치였다. 그래서 내 상상은 현실로 얼룩지지 않았다. 우리 장면은 병원 중환자실 밖 넓은 대기 구역에서 촬영했다. 우리는 혹독한 형광등 불빛 아래 서로를 보고 서 있었다. 나는 내가 사랑하는 형사들에게 권위 의식이 담긴 말투로 거만하게 굴면서 대량 학살의 유일한 목격자인 환자 면회를 거절하고 돌려보내야만 했다. 기껏해야 이 분밖에 되지 않았지만 그 시간은 그들의 세계에 순수하게 새겨진 이 분이었다. 세트장을 떠나기 전 홀더가 드라마의 공식 전화 카드를 선물로 주었다. 집에 돌아온 나는 화장대 위 외젠 들라쿠르아의 작은 캐비닛판 사진 옆에 그 카드를 놓아두었다.

3.

성 패트릭의 날에는 또 눈이 내렸고, 초록색 땅에 하얀 담요가 깔렸다. 나는 배의 현창처럼 동그란 창문이 달린 선원풍의 방에서 늦게 일어났다. 정신을 차리고 재빨리 어디 있는지 생각해봤더니, 레이캬비크로 돌아와 있었다. 아이슬란드는 오랜만이었는데, 고원지대의 산업적 침투에 항의하기 위한 예술가와 자연과학자의 연대에 자원해 합류하러 온 것이다. 아이슬란드, 지구에서 가장

신비스러운 풍광의 나라. 비옥한 달의 영토.

식당으로 내려가서 다른 사람들과 함께 아침 식사를 하려 했지만 아무도 없었다. 벌써 모두 출발한 뒤였다. 나는 자리 잡고 앉아 레몬을 띄운 뜨거운 물, 무화과 컴포트, 갈색 빵을 먹었다. 테이블에서는 맞은편 창밖으로 내리는 눈이 보였는데 내 친구 로버트 가르시아가 다가오는 모습이 보였다. 우리는 둘 다 튼튼한 아이슬란드 포니를 좋아해서 같이 승마를 하기로 했었다. 로버트와 함께 아침 식사를 했지만 말을 타기에는 지독하게 추웠다. 나는 그의 트럭에 올라탔고, 우리는 친구의 마구간까지 멀리 드라이브했다. 말에게 건초를 주는 로버트를 바라보며 다리가 긴 하얀 포니 한 마리에게 사과 한 알을 주었다.

지난번 방문 이후로 보비 피셔가 세상을 떠났으니, 후드를 둘러쓴 체스 천재와의 은밀한 만남은 이제 가질 수 없다. 우리는 계속 달려가서 하얀 미늘 벽의 교회를 가운데 둔 작은 마을에 들렀다. 그곳에는 몇 안 되는 묘지가 있었고, 너덧 마리의 포니가 사는 작은 헛간이 있었다. 교회를 마주 보는 마당에는 피셔의 무덤이 자리했다. 보비는 이 이름 없는 곳을 안식처로 선택했다. 불과 이틀 전 위대한 체스 선수 게리 카스파로프가 묘지를 방문해 헌화하고 갔다. 포장지도 멀쩡한 꽃다발이 아직도 묘석 앞 눈 속에 놓여 있었다.

아버지를 생각했다. 보비와 버디 홀리 노래를 부르던 생각도 했다. 알프레드 베게너의 무덤을 찾아 떠나던 CDC의 동지들에게 손 흔들어 작별 인사 하던 생각을 했다. 몇 년 전처럼 느껴지는 여름날 로버트와 언덕 깊이 포니를 타고 달리면 그가 옛날에 기

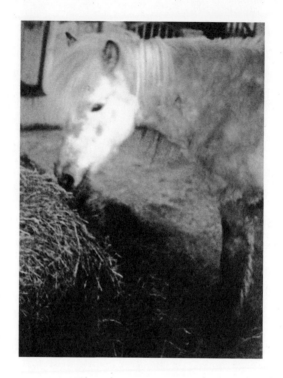

르던 개 섀도가 뒤를 쫓아오던 생각도 났다. 로버트를 헌신적으로 따르던 녀석이었지만, 내가 숙련된 기수가 아니라는 걸 감지하고는 내 포니 옆에 머물렀다. 나는 그 개를 전폭적으로 신뢰했기에 험준한 산길과 위태롭게 뛰어넘어야 하는 냇물을 지나 힘겨운 오르막과 내리막을 두려움 없이 달릴 수 있었다.

— 무슨 생각을 그렇게 해? 로버트가 물었다.

— 별다른 건 아니고, 내가 대답했다.

우리는 돌아와서 버려진 시커먼 헛간 옆 작은 커피숍까지 차를 몰고 갔다. 로버트는 밖에 나가서 담배를 태웠다. 나는 커피를

다 마시고 나가 그의 곁에 서 있었다. 그는 아메리칸 스피릿을 피웠다. 어마어마하게 큰 검은 갈가마귀가 헛간 위에 내려앉자 작은 까마귀가 그 옆에 앉는 모습을 보았다.

— 새도가 죽었어. 신들의 계곡 땅에 묻어줬지. 좋은 개였어. 우리는 서로를 이해하는 사이였지.

추위에도 아랑곳 않고 우리는 아무 말 없이 그곳에 오래도록 서 있었다. 함께 야산을 달릴 때만큼이나 편안했다. 갑자기 프레드가 죽고 난 뒤 그런 검은 새 두 마리가 우리 집 상아색 발코니에 내려앉던 모습을 본 기억이 떠올랐다. 수컷은 날아가버렸지만 아담한 암컷은 한동안 머물렀다. 창문에 드리운 하늘하늘한 모슬린 커튼 너머로 그 새를 지켜보았고, 헛된 기다림 속에 계절은 몇 초 만에 바뀌고 또 바뀌었다.

아이슬란드에서 돌아왔을 때 나는 캐나다 우표로 뒤덮인 수수께끼의 소포를 받았다. 신문지에 싸인 물건은 바로 〈더 킬링〉 중 최고인 시즌 3에서 결정적 증거가 담겨 있던 담배 상자였다. 상자 안에는 시즌 2에 나왔던 홀더의 페즈 디스펜서와 우리가 촬영 때 썼던 병원의 보안용 배지를 비롯한 기념품 몇 개가 들어 있었다. 담배 상자 밑에는 린든의 페어아일 스웨터가 아무렇게나, 아마도 서둘러 개어진 채로 들어 있었다. 주름 사이에 그녀의 딸기 색 금발 머리카락 몇 가닥이 끼어 있었다.

에너지로 충만한 채 나는 세수하고 깨끗한 옷으로 갈아입고 카페 단테로 걸어갔다. 『폭풍의 언덕』 폴리오 에디션에 부칠 서문을 다 쓸 수 있기를 바랐다. 나는 에밀리 브론테와 이상한 유대감

을 느꼈다. 거대한 덩치의 개 키퍼와 함께 황량한 무어를 정처 없이 배회하던 불안한 집시 소녀. 그녀는 자매들보다 키가 컸고, 권위를 거부하는 외톨이였다. 나는 그녀 생각에 온통 사로잡힌 나머지 카페 단테가 완전히 폐쇄되었다는 사실을 인지하지 못했다. 손으로 쓴 쪽지에는 백 년 만에 주인이 바뀌고 리노베이션이 진행된다는 안내문이 적혀 있었다. 나는 멍하니 넋을 잃고 한참을 그자리에 서 있었다. 사랑하는, 그러나 지치고 늙어빠진 말의 서글픈 시체 앞에 선 사람처럼 말이다. 수십 년의 담배 연기에 황금빛으로 얼룩진 피렌체 벽화는 어떻게 될지 궁금했다. 나는 십대부터

M 트레인

이십대까지 그곳에서 글을 썼다. 그 테이블에서 낙원의 절벽에 선 단테와 베아트리체를 바라보고 이탈리아 커피를 마시면서 밀레니엄을 맞았다.

몇 가지 소지품과 스웨터를 챙겨 로커웨이 비치로 가는 기차를 탔다. 낙원에는 여러 가지 풍경이 있다. 나의 낙원은 내 알라모의 형상이다. 적어도 안에 들어가서 살 수 있는 형태지만. 가까이 다가가니 바다 냄새가 났다. 멋진 하루가 될 거라는 예감이 들었다. 이웃이 지붕을 고치고 있었고 그의 아내가 미소 지으며 올려다보았다. 나는 풍파에 닳은 울타리 문을 열고 벽돌이 깔린 길을 따라 걸어갔다. 클라우스가 우리 마당에 파종을 해서 멕시코 해바라기, 키 작은 관목, 노란 데이지 꽃을 더 심었다. 내 작은 땅은 생명으로 가득 차 일렁였다. 벌과 나비들, 귀뚜라미와 사마귀들. 포치 밑에 팔을 뻗어 새 한 마리를 감싸 쥐고 무릎을 꿇고 앉은 소년의 황동 조각상도 갖다 놓았다.

나는 브론테 메모를 카페 이노에서 가져온 테이블 위에 놓았다. 테이블은 모로코 카프탄 차림의 브라이언 가이신을 찍은 사진 아래 놓여 있었다. 마루를 쓸고 책상에 놓인 물건을 정리하고 페어아일 스웨터를 미시간에서 가져온 프레드의 의자에 걸쳐놓았다. 이건 린든의 스웨터야, 하고 소리 내어 말하면서 중국 황제의 소박한 나이팅게일이나 다 큰 어른의 아기 신발처럼 알라모 안에 소중하게 보관해둔 다른 보물에게 인사를 시켜주었다.

4.
일 년 반이 지나고 책을 공략할 때가 되었다. 빈 상자 아홉 개

가 벽을 둘러서 쌓여 있었다. 결연하게 그 상자를 쳐다보고 서둘러 아래층으로 내려가 카이로에게 밥을 주었다. 이제는 먹이 줄 고양이가 한 마리밖에 없었다. 커다란 수고양이는 이 년간의 방문을 마치고 주인의 품으로 돌아갔다. 가장 늙은 우리 여왕님은 열일곱 살 생일까지 맞았지만 도저히 끝까지 돌보기 어려운 치명적인 질병에 걸려 앓고 있었다. 임박한 죽음의 강력한 인력이 집 안에 주문을 걸었다. 카이로가 망을 보면서 여왕님이 숨을 곳을 찾아주었다. 괴로움을 참으며 날마다 쇠약해지는 일상의 현실은 분위기가 바뀔 때마다 딸이 처리했다. 우리는 한밤중에 깨어 고양이의 시중을 들었다. 딸의 무릎에 누워 조용히 세상을 떠나던 순간 우리는 그 어떤 사람의 죽음이라도 그토록 온전히 슬퍼할 수 없을 만큼 깊이 애도했다.

나는 남는 책을 버리고 나누고 필요한 도서관에 갖다 주는 프로그램을 시작했다. 상황은 간단했지만 이별은 그렇지 못했다. 나는 사이즈가 큰 미술책, 참고 문헌, 추리소설을 포장했다. 헨닝 망켈의 『얼굴 없는 킬러들』은 세 권이나 있었다. 불안하고 우울하고 정치적으로 지각 있는 경감 쿠르트 발란데르가 등장하는 시리즈의 첫 권이다. 여행 중에 세 권이나 산 모양이었다. 그중 한 권에서 서재 사진 한 장이 툭 떨어졌다. 사방 벽은 책으로 둘러싸여 있고 작업 중인 원고가 빨랫줄 비슷한 둥근 도르래 같은 데 낱장으로 걸려 있었다. 『곤경에 처한 사나이』의 교정쇄를 꺼내 다시 읽기 시작하는 바람에 그만 작업을 중단하고 말았다. 그 책이 발란데르의 마지막 사건이 될 예정이었지만, 나는 코난 도일처럼 작가가 대중의 압력에 못 이겨 다음 편을 쓸 거라는 희망을 버리지 않

M 트레인

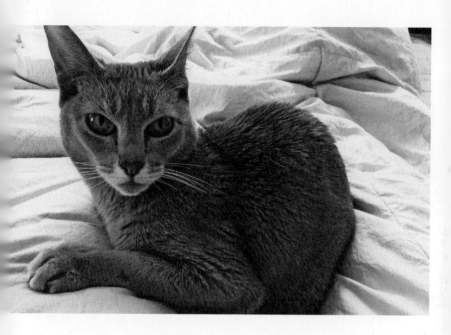

았다. 그러나 슬프게도 망켈은 세상을 떠나버렸고, 그와 함께 이미 위태롭게 흔들리던 발란데르의 미래도 끝나버리고 말았다. 망켈은 나의 신전에서 사랑하는 'M'이었다. 『곤경에 처한 사나이』의 책장을 넘기면서 나는 미완의 원고 낱장이 빨랫줄에 널려 파들거리면서 작가의 귀환을 기다리는 상상을 했다.

5.

동지, 크리스마스 며칠 전, 계절에 맞지 않는 날씨, 따뜻하고 조용하고 비에 젖은 거리. 나는 안감이 없는 갈색 보일드울 코트를 입고 워치캡을 썼다. 코트는 친한 친구가 나를 위해 지어준 옷이었고, 처음 입는 순간부터 편안하게 느껴졌다. 곧 크리스마스가

된다는 사실이 믿기지 않았다. 크리스마스의 아이 같은 기분이나 미친 듯이 선물 사는 일이 전혀 실감나지 않았다. 나는 정처 없이 떠돌아다니며 오후 시간을 보내기 시작했고, 한참을 아동문학 전문 서점에서 하릴없이 머물렀다. 자물쇠가 채워지지 않은 유리 진열장에 『구조대』의 초판이 진열되어 있었다. 펼쳐 보니 물에 빠진 선원의 그림이 나왔다. 젊었을 때 나는 그와 사랑에 빠졌다. 가스 윌리엄스가 그린 그림에 불과했지만 어쨌든 그가 내 운명이라고 생각했고 언젠가 현실에 나타나 내 남자가 되리라 믿었다.

그날 늦은 시각에 딸을 만났다. 우리는 계속 돌아다니면서 특별히 줄 사람을 생각지 않고 이런저런 선물을 샀다. 커다란 성냥갑 속에서 잠자는 줄무늬 잠옷 차림의 생쥐, 다람쥐 크리스마스트리 장식, 기다란 금색 실크 벨벳 스카프.

날씨가 여전히 꽤나 온화해서 집까지 걷기로 했다. 16번가를 돌아 5번가를 따라 워싱턴 광장으로 들어가는 아치 쪽을 향해 걸었다. 구제품 가게를 지나치는데 작은 컬러 조명으로 '카페'라는 글자를 쓴 낡은 금속 간판이 보였다. 그걸 살까 생각했지만 무엇에 쓴단 말인가? 최근 들어 나는 되도록 소지품을 버리고 새 물건을 사서 쌓아두지 않으려 노력하고 있었기에 내키지는 않았지만 카페 간판을 그냥 지나쳤다. 다만 구경이나 하려고 들어갔는데 가게라기보다는 창고 미술관 같은 곳이었다. 우리는 광택 낸 책상, 교회의 벤치, 비행기 프로펠러, 화려한 장식 의자를 보고 감탄하며 배회했다. 그런데 덜컥 머뭇거려지는 것이었다. 이름을 붙일 수 없는 예감이 파도처럼 밀어닥쳤다.

제스는 낡은 배의 키 옆에서 떠나지 못했다.

— 배하고 관련된 물건을 좋아하나 봐요? 가게 주인이 물었다.

— 네, 제스는 대답했지만 그 애 머릿속에서 하는 생각이 내 귀에는 들렸다.—**우리 아빠도 좋아하셨죠.**

갑자기 너무나 슬퍼졌다. 우리는 사랑과 대체 불가한 상실로 연대한 채 AF의 시간대를 살고 있다—'After Fred'. 프레드 이후의 시간. 피곤한 게야, 스스로에게 말하고 고개를 들었다. 바로 눈앞에 분위기를 바꾸고 새로운 에너지를 충전해준 물건이 있었다. 진정 탐스러운 물건이었다. 시간에 얼룩진 꼬리표에는 소박하게 이렇게 쓰여 있었다. "19세기 소원의 우물". 그 우물. 어린 시절 시간을 아우르는 소원으로 동전을 던지곤 했던 그 우물이 마술처럼 눈앞에 현실로 나타났다.

— 제스, 딸을 불렀다. 말도 제대로 나오지 않았다. 그 애는 곧 옆으로 왔고 우리는 한 마음으로, 황홀한 침묵 속에 그 앞에 섰다.

— 소원을 빌어, 우리는 동시에 말했다.

6.

녹색의 스펙트럼—밝고, 필터가 들어 있고, 은빛이 돌고, 초록빛이 바래기도 하고. 그리고 남은 건, 더 이상 어리지도 않고 양피지처럼 공기와 비를 들이마시는 피부를 지닌 소녀만이 알고 있는 연약함. 감사가 아니라 쾌감으로. 탐욕이 아니라 경멸로. 눈처럼 흰 손이 나를 깨운다. 어디로 안내되었는지는 말할 수 없으나, 나를 인도한 이들은 우리가 알던 국경을 알지 못했다. 십자가는 두고 가요, 그들은 말했다, 우리가 가는 곳에는 선도 악도 없습니다. 나는 십자가를 벗어 수액이 채취되는 자작나무에 박힌 못에 걸었

다. 밀 색깔의 재킷을 벗어 같은 나무의 발치에 두었다. 그러자 곧 더욱 좋은 옷을 선물 받았다. 잎사귀로 짠 코트. 나는 멀찌감치 거리를 두고 우리의 발자국을 세었지만 곧 지겨워졌다. 당신의 잣대는 두고 와요, 그들은 소리쳐 말했다, 당신의 시계도. 우리가 가는 곳에 시간은 없습니다.

모든 건 꿈으로부터 시작되었다. 내가 이미 이야기했던 꿈. 어느 카우보이가 한 대사를 던진다, 올가미를 던진다. 아무것도 아닌 일에 대해 쓰는 건 쉽지 않지, 그는 말했고 그래서 나는 시작했다. 내가 좋아하는 종류의 도전이었기에 글을 쓰기 시작했다. 꿈은 소원을 낳고 여운으로 머무르는 질문을 낳는다. 작품을 어떻게 살아 있는 것으로 만드나? 작가는 어떻게 살아 있는 것을 독자의 손에 가져다놓는가? 말을 잃고 나는 뒤로 여행한다. 어쩌면 어디로 가고 있는가가 아니라 그냥 간다는 사실 자체가 중요한지 모른다. 나는 런던에서 리즈를 거쳐 헵튼스톨로 실비아 플라스의 묘지를 찾아간 적이 있다. 소나무 바늘을 헤치고 다음에는 눈을 헤치고 걸었다가 다음에는 봄에 돌아갔다. 나는 어머니의 무덤보다 실비아의 무덤을 더 많이 찾았다. 그러나 무덤에서 어머니를 느끼지 못한다. 어머니는 내가 어디 있든 항상 나와 함께 있다. 내 딸의 미소에, 내가 길을 벗어났을 때 마음을 달래주는 속삭임 속에.

여러분이 이 글을 읽을 무렵에는 더 많은 시간이 흘렀으리라. 새로운 달이 뜨고. 또 보름달이 차오르고. 유월절. 아이들과 손자와 함께 보내고, 그 애들이 나를 위해 준비한 방에서 자고, 며느리

가 나를 위해 찾은 형사의 의자에 앉고, 우리 아들이 나를 위해 고른 의자에서 글을 쓰며 보내게 될 부활절. 아들을 그리고 다음에는 딸을 낳아달라고 부탁함으로써 이 모든 걸 가능하게 해준 프레드를 생각할 것이다. 정작 자신은 이 아이들이 자라는 모습을 곁에서 지켜보지 못하고, 태어날 손자와 인사 나누거나 축 처진 하늘색 눈을 바라볼 수도 없을 거라는 사실을 세상을 떠나던 날 까맣게 몰랐던 그이.

부활절 기도를 올리고, 부활절 달걀을 찾고, 아들의 무릎에 앉은 꼬마는 〈토마스와 친구들〉을 볼 것이다. 비가 내릴 테지. 아마도 나는 일어나서 커피를 끓이고 조용히 밖으로 나갈 공산이 크다. 계단을 오르며 그 애들의 유대가 주는 포근한 위로가 부드럽게 물러나면 형사의 의자에 앉아 내 공책을 펼치고 뭔가 새로운 글을 쓰기 시작하리라.

소원의 우물

시처럼 아름다운 몽상가의 생존기

땅에 발을 딛고 사는 것 같지 않다, 그런 말을 들어본 적 있는 지. 그렇다. 어딘가 이 세상을 부유하며 살고 있는 사람, 여러 사람들 속에서 편안하지 않고 소수의 사람들에게 아낌없이 심장 밑바닥까지 긁어내어 사랑을 퍼붓는 사람, 고양이와 꽃무늬 이불과 텔레비전 리모컨과 정말로 대화할 줄 아는 사람, 현실 세계만큼이나 아니 어쩌면 그보다 픽션의 세계와 인물이 더 생생하고 아름답다고 느끼는 사람, 세상에서 가장 맛있는 커피 한 잔을 위해 지구 끝까지라도 달려갈 수 있다고 생각하는 사람, 런던의 호텔에 처박혀 영국 탐정 드라마를 연속으로 본다는 걸 여행의 이유로 삼을 수 있다고 믿는 사람, 호젓하고 편안한 카페에 혼자 앉아 책을 읽고 글을 쓰고 멍하니 창밖을 바라보는 시간을 꿈꾸는 사람, 엉뚱한 열정에 헌신하는 사람 그리고 사라진 누군가를, 흘러간 시간을, 잃어버린 것들을, 아주 많이, 절절하게 그리워하는 사람. 패

티 스미스의 이 책은 그런, 어쩌면 사회에서 조금은 옆으로 비켜
선 영혼을 지닌, 가끔은 외로웠을 우리 마음 한구석 몽상가들의
귓전에 속삭임으로 위로로 친구로 다가든다.

『M 트레인』은 여행의 기록이자 독서의 기록이고, '팬심'이라고
해야 할 열정의 기록, 카페와 호텔의 기록이며, 음악과 문학과 드
라마에, 시에 바치는 찬가이고, 무엇보다 사랑과 상실의 기록이
다. 청춘, 그 자체라 해도 좋을 만큼 모든 면에서 젊고 또 젊었던
『저스트 키즈』의 패티 스미스는 이제 우리 앞에 나이 일흔의 일상
을 들이민다. 베티 데이비스가 그랬던가. 늙는다는 건 겁쟁이들이
감당하기 힘들 거라고. 전 세계를 돌며 여전히 화려한 투어를 하
고 수많은 이에게 사랑받는 작가인 패티 스미스에게도 노년의 일
상은 가슴 한구석이 아리도록 쓸쓸하고 외롭다. 이제 그녀에게 자
신의 '삶'은 다른 모든 픽션과 마찬가지로 '흘러간 이야기'다. 청
춘의 연인을 에이즈로 잃은 그녀는 음악 하는 시인이 되고 평생
의 사랑을 만나 결혼해서 아이를 낳아 키우며 행복에 다가갔다가
한순간 모든 걸 잃어버렸다, 그것도 아주 오래전에. 드라마를 살
아내던 그녀는 이제 없다. 이야기에 등장했던 사람들도 이제는 없
다. 손에 닿는 모든 게 살아 있던 시절, 그녀는 아무것도 기록하지
않았다. 그저 셔츠를 빨고 바느질하면서 '살았을' 뿐이다. 하지만
이제 그녀는 의미심장하게도 사랑하는 작가들의 묘지를 찍고, 그
들이 앉았던 의자를 찍고, 그들이 잠들었던 침대를 찍기 위해 여행
한다. 회상을 기록하고 의미를 붙잡기 위해 필사적으로 글을 쓴다.

그러니까 이 책은 삶의 이야기가 아니라 '흘러간 이야기'를 포
함한 세상 모든 아름다운 이야기에 대한 애정을 말한다. 그래서

자기 이야기도 아닌 이야기, 세상에 존재하지 않는 것, 허구의 인물에 대한 사랑이 결국은 자신의 삶, 사랑했던 사람들, 그 추억에 대한 열렬하고도 헌신적인 사랑과 동일하다는 걸 증명해낸다. 그리하여 세상의 모든 '이야기', 모든 '시적인' 것에 대한 헌신적인 사랑이 삶이 무너지고 난 뒤 일상을 버티고 생존하는 몽상가의 유일한 힘이 된다는 것도. 실비아 플라스의 무덤에 대한 의리, 무라카미 하루키가 그려낸 폐가에 대한 애착, 장 주네에게 그가 꿈꾸었던 감옥의 돌멩이를 가져다주고 싶어 감행한 엉뚱한 모험, 이 모든 게 패티 스미스의 삶, 흘러가는 이야기의 기의이자 기표가 된다.

패티 스미스가 홀딱 반해 덜컥 사버린 낡은 방갈로, 자기만의 요새 '알라모'와 그녀는 뉴욕을 강타한 초대형 태풍 샌디로 인해 하나가 된다. 결국 이 책이 던지는 근저의 질문은 우리 모두가 피할 수 없는 것이다. 언젠가 필연적으로 닥칠 결말. 삶이 무너지고 모든 이야기가 끝나고 나서, 그다음에 우리는 어떻게 생존할 것인가. 우리가 누구든, 어디에 있든, 내 삶의 의미를 걸었던 무언가, 그것이 무엇이든, 언젠가 사라진다. 무너진다. 거짓말처럼 덜컥 곁에서 떠나버린다. 로버트 메이플소프를 에이즈로 잃은 경험이 있는 패티 스미스는 사랑하는 이들을 잃는 비극과 악연이 있다. 영혼의 동반자였던 프레드 소닉 스미스가 1994년 겨우 마흔넷의 나이에 세상을 뜨고 그 후 한 달 만에 남동생 토드 역시 세상을 떠났던 것이다. 이 두 번의 죽음은 태풍 샌디처럼 덮쳐와 그녀가 알고 있는 세상을 단번에 폐허로 바꾼다. 그리하여 이 책은 재앙과 복구의 기록이고, 트라우마 생존자가 삶을 재건하는 글이

기도 하다. 결코 원형을 복구할 수 없지만, 또다시 언젠가는 반드시 허무하게 무너지겠지만 그래도 생물이건 무생물이건 아름다운 것들, 유순한 영혼을 사랑하고 정을 주고 의미를 쌓는다. 세상의 모든 것, 모든 존재는 어떤 의미에서 '분실물'이므로. 그리하여 이 책은 우습고 아름답고 경이롭고 행복하지만, 깊은 슬픔에 젖어 있다.

이 책을 번역한다는 건 내게 지극히 심오한 사적인 경험이었기에 그 인연에 감사하고 또 감사할 뿐이다. 번역자는 가장 내밀한 독자라고 늘 믿고 있다. 그리고 한 시대를 풍미한 예술가의 기록을 읽는 시간은, 놀랍게도 닮은꼴의 영혼을 지닌 현자를 만나 긴 대화를 나눈 시간처럼 느껴진다. 그이가 별 볼 일 없는 내 삶의 꼬락서니를 인정해주고, 마음속 깊은 곳에 언제나 도사리는 두려움을 파내어 포근하게 어루만진 것만 같다. 그러니 독자에게도 그 위로와 사랑과 시가, 말하자면 진심이 전해지기만을 바랄 뿐이다.

2016년 7월

김선형

사진 목록